Graphic Design: A User's Manual.

設計師
求生實用指南

———

A-Z OF
CURRENT PRACTICE

Adrian Shaughnessy

CONTENTS

推薦序／設計人專業的「進補」材料

王明嘉視覺設計事務所　王明嘉

收到《設計師求生實用指南》這本書的前幾天，我才在課堂上向學生展示幾張心有所感的新聞圖片，並向他們說：「要做好設計，不能只做設計」。意思是一個設計人不能只是蒙著頭做設計，必須在日常生活中處處發現感動，時時思索新意。我這種說法剛好與麥克・貝魯特（**Michael Bierut**）為本書所寫的前言裡「不能只做設計」的說法不謀而合。我們兩個人不只看法一致，從事設計工作的年資也差不多。如果說兩個設計人加起來將近七十年設計經驗，才獲致的共同體會，可以就從這麼一本《設計師求生實用指南》得到大部份的解說，這對即將踏進設計這行業的新鮮人，應該是一件難得的「提前體驗」機會；對進入這行業已經一陣子、卻還時常一頭霧水的設計人，這更是一個對自己和對這行業「重新做體檢」的好工具。

但可不要因為麥克・貝魯特和我都這麼說，就以為這本書談的都是「不能只做設計」的事。其實《設計師求生實用指南》這本有點大又有些厚的書，還包含許多談「做設計」的題目，有的甚至必須拿起紙筆（或滑鼠）動手畫下去，才能體會是怎麼一回事。只不過這些「不能只做設計」和「做設計」的事，不是大到非設計師一個人可以單獨應付，就是細微到充斥在日常工作環境裡許多不起眼的地方，它們的重要性有如陽光、空氣、水，一再地被一般人忽略，也同樣被資淺的設計人一再低估。一個專業的設計人，不只對本身「做設計」的項目要有完美操刀的功力，對攸關設計案件成敗的「不能只做設計」的事務，也要有普遍認知的能力。

《設計師求生實用指南》整本書詳列 130 個詞條，涵蓋平面設計人的職業工作裡和專業生涯中，許多經常要遇到，卻又往往無暇顧及的大小事物。130 條鉅細靡遺的解說內容，有些看起來與「做設計」沒有直接關係，卻常常是決定一個設計案會被接受、或要被拒絕的關鍵性概念，如「客戶」、「可理解性」、「否決」；有的看似芝麻小事，卻在緊要關頭扮演牽一髮動全身的角色，如「簡報」、「獎」、

「老套」，這一類在學校沒有教也無法教、出道不夠久而體會不到的「不能只做設計」的事。就算資深設計人，也會因為平常不注意或從來不去關心，空有一身設計功夫，經手的設計案卻常常陰溝裡翻船，很不值得。

另外，這本書從羅馬文國度才有的「做設計」方面的技術性辭彙，如「連字」、「假文」、「字距微調」……等，到國人不太習慣的西方設計界裡「不能只做設計」的觀念性用語，如「委託創意人」、「比稿」、「客戶」……等等，對大部份沒有在國外設計公司做過事的人，無論是新手、舊人，不讀這本書，可能永遠都無法體會其中的曲折與奧妙。這一點就越來越網路化的地球村和國際化的設計世界而言，沒有吃過豬肉，也要看過豬走路，閱讀本書，其實是一個難得的「虛擬」補充機會。至於過去有多年實務和國外經驗，卻已久未進修和自我成長的資深設計人，案頭上擺一本《設計師求生實用指南》，隨時溫故知新之外，裡頭許多新時代意涵的詞條，所講述的設計文化評析和設計哲思觀念，正好可以為個人設計生涯的寒冬，提供一份暖烘烘的專業「進補」材料。

推薦序／設計終於有本課本了

新銳設計師、《The Binder》總編輯　王艾莉

很多老一輩的人都認為做設計只能當個興趣，是個不穩定、沒飯吃的工作。會造成這種想法的原因很多，其中一個原因可能是教育的過程和評分的方式很不同，沒有課本，沒有考試，給人一種沒有依據、隨便亂做都好的感覺。但其實，等到你真正跨入這個領域，真正有心想要把這份工作做好時，你會發現其實這個行業要背的專有名詞不見得比醫學系的人少！除了軟體所有的功能要一一了解以外，現在當紅的設計師、各類字型、顏色、流行趨勢、品牌風格，都得倒背如流。

很多設計人認為只要自己點子夠勁爆就好（或是……帶副黑框眼鏡就好！），根本不需要了解這些名字和單字。沒錯，但這個觀念或許只能套用在少數的天才身上，其他人就得反過來仔細想想……難道你的創作過程都不需要跟廠商溝通？都不需要跟客戶討論案子進度？都不需要跟客戶講解你的設計理念？當客戶跟你說他想要你設計 **Green Design** 的產品，你千萬別當場搞烏龍，跟客戶說：「好，那我把這些產品都換改成淺綠色。」

我念大學時，發現有個台灣學生上課時總是死拚活拚地想要坐在我身邊。即使旁邊已經坐了人，他也會設法換位子，坐在我周遭。一開始覺得這位同學相當的詭異，始終不了解他坐在我附近的用意為何。不久後，終於真相大白！因為他上課有一半都聽不懂，從同學中發現我也是台灣人，希望我能幫他翻譯！他說他 **IELTS** 考過了，但演講中常出現的設計師名字和專有名詞還是聽得「霧煞煞」，快譯通每次都給他很奇怪的翻譯（**tracking:** 追蹤、跟蹤的意思……**Illustrator** 裡是要追蹤誰啊？），設計書店裡也找不到一本完整的工具書或課本可以研讀。現在想想，當時如果艾德里安‧蕭納希（**Adrian Shaughnessy**）已經出了這本書，就能成為他的求生指南，他的大學四年應該也會快樂一些！

在學設計時，一切看起來總是美好的，自己想做什麼就做什麼，但出了社會，如果繼續走這條路，你就會發現原來會碰到許多學校沒有教的事！像我這種一畢業就創業的瘋子，更是得一路跌跌撞撞的成長，因為很多東西是查不到、也問不到答案的。如果蕭納希早一點點出了這本書，或許我也會快樂一些……

《設計師求生實用指南》可以說是字典、百科全書和日記本的結合，蕭納希用許多故事和親身經驗的角度，來教你各類設計單字以及許多職場上會碰到的狀況，從設計軟體中的其中一個小功能，一直到如何估價、如何做年度報告，都一一交代得清清楚楚。雖然書名看似特別為平面設計師而寫的，但其實我覺得各領域的設計學生和設計師都該看一看，因為如果你真的想朝設計這條路發展，相信有一天你會用到它的！

前言／不只是設計而已

麥克‧貝魯特（Michael Bierut）

著名的平面設計師彼得‧賽維爾（Peter Saville）近期接受本書作者的訪談時，提到他入行十年來學到的一個寶貴經驗：設計這份工作不僅是「設計而已」。

設計而已？設計而已？從設計學校畢業將近三十年的我，聽到這句話一定會瞠目結舌。對當初的我來說，設計就是一切。當時我才唸完五年的設計學校，進大學時可以畫一手漂亮的水果盤鉛筆素描。接下來的六十個月，我忙著在網格上移動各種形狀、操縱一塊塊正方形色紙、解決構圖、繪製字體、學習如何分辨 **Helvetica** 和 **Univers** 字體，以及赫伯特‧拜爾（**Huerbert Bayer**）與赫伯特‧馬特（**Herert Matter**）有何不同；把一個商標重畫一百次直到完美，用一把三十五皮（**pica**）的量尺，計算 **12/13 Garamond** 字體（按：字型 12 點，行距 13 點）的直行長度，還有，學習好設計跟壞設計的差別在哪兒，因為這才是重點。畢業的時候，我的目標是全心創造前者，同時避免後者，不，是把後者從地球表面消滅。而現在我卻獲悉不是什麼都和設計有關？除了設計還有什麼？

但這點千真萬確。我花了五年的光陰把自己變成設計師。但以前的我是什麼？很簡單：我本來是普通人，和世上其他大多數的人一樣。而且到頭來其實是靠那些人，設計師才可能——或很難，或不可能——從事他們的工作。而這份工作大多與設計無關。

這就是成功的祕訣。如果你想當設計師，無論你個人的理想多麼令人激賞，或是你多麼不計一切地投入，都需要其他人來將你的工藝付諸實現。當然，不是每個案子都需要客戶。但除非你本身很有錢，不然都需要資金來製作你的設計。如此一來，就得說服別人僱用你，無論是剛入行時要說服的老闆，或是你一旦獨立創業之後要說服的客戶。別人永遠可以選擇。他們可以請你，不然也可以請別人。怎樣才能讓他們聘請你呢？這是個好問題，雖然這和設計工作本身沒有關係，但如果你真的打算要做設計，就必須想出個答案。

一旦從事設計工作，你會面臨另一個挑戰：如何讓別人認可你的創作，並允許它推出問世？不過，你也許要抗議，只要是好的設計作品，他們當然看得出來！畢竟，你看得出來，你的同學看得出來，你的老師也看得出來。啊，不過那是在設計學校的象牙塔裡。現在你回到一般人的世界了。一般人要靠耐心、交際手腕、圓融、漫天胡扯，甚至偶爾還得動用蠻力，才能認可那是好設計，又或者他們會相信你能代表他們認可。話又說回來，這是一份辛苦的工作，而且嚴格來說這種工作和設計八竿子打不著。

最後，一旦你的創作得到認可，接下來的挑戰就是如何完成它。這表示你必須和作家、插畫家、攝影師、字體設計師、印刷廠、裝訂廠、製造商和經銷商等合作者一起共事。同時也必須和那些可能不把設計當一回事、只會顧盯著預算和交件期的人們合作。所有的過程又得重來一遍。在某些方面會一次比一次輕鬆。而在某些方面，卻永遠一樣棘手。

我記得進設計學校第一年上了一堂課，當時我們做了一連串的練習，學習圖形／背景的關係，亦即視覺構圖的主題和周遭的區域是什麼關係。對我而言，這是平面設計最神奇的地方之一。也就是說，字體之間的空間和字母本身一樣重要，一幅版面裡的留白其實一點也不空白，反而充滿了張力、潛力和刺激。我領悟到要是你忽略了留白，那就得風險自負。

這本書在許多方面來說，要教也是這一門課，而且每一位偉大的設計師都學過這門課。設計比什麼都重要，但它不是唯一。設計之外的各種細節，其重要性也不遑多讓，而且你必須聰明、熱誠、專注而熱情地全心投入。作品在這些層面都統合好的背景之下，才會顯得有意義，而且當你把各層面都照顧好了，作品自然也會好。

麥克‧貝魯特是 Pentagram 國際設計顧問公司紐約分公司的合夥人，Design Observer 的創站主編，也是耶魯藝術學校的資深批評家。他最新的著作是《設計的 79 篇短文》（*Seventy-nine Short Essays on Design*）。

導論／當設計師想要變得更好

艾德里安・蕭納希（Adrian Shaughnessy）

我不是設計史學家。在技術上也算不上博學多聞，甚至沒唸過設計學校。我是在一家大公司受訓，憑著不斷地向經驗豐富的設計師提問，以及努力地從旁觀摩，學到了平面設計的基本原理。

所以我有什麼資格寫一本論述平面設計的書呢？好問題。嗯，我喜歡這個題材，而且永遠不缺乏加以分析和評價的興致。還有嗎？我在一家設計工作室（Intro）當了十五年的共同經營者，手下僱用數十名設計師，合作過的客戶從唱片公司到英國國家衛生署（**British National Health Service**），不計其數。另外我也曾協助開辦一種新型態的設計顧問公司（**This is Real Art**），公司的營運是靠一批設計師，而非領薪水的雇員。過去幾年來，我擔任自由接案的設計師和藝術指導，針對視覺傳播發表過大量著作。這些經驗讓我對平面設計、設計師、客戶（和我自己）有了深切的了解。基於這些經驗，我想寫一本書，記錄我一路走來的心得。

不消說，我所學到的最重要的一點，是我們平面設計師有一種自我毀滅的傾向，沉溺在設計的工藝中，再也沒辦法客觀地看待自己和我們的作品。我們貿然認定因為我們知道自己在做什麼，我們的客戶自然也會知道。但要是我們曾停下來問他們一聲，就會發現儘管客戶大多自稱懂得平面設計，卻沒幾個人敢說他們了解設計師的想法和動機。即使是一些非常瑣碎的事，例如：多久才能完成一個設計案，或是平面設計師的收費是多少，對於茫然的客戶而言，往往是參不透的祕密。

我們這些執業的平面設計師遇到的問題，關鍵大多在於欠缺了解。所以把客戶變成了對手，而非合作者；因此設計師才會說出「必須教育客戶什麼叫作設計」或是「我是專業人士，客戶必須尊重我的意見」這種話。這些當然是胡說八道。客戶會跟我們作對，通常是因為我們沒辦法好好解釋清楚我們為他們做了些什麼。像這種無能於自我解說，

乃肇因於一種病毒，叫作「平面設計師」症候群。

「平面設計師」症候群——你從來沒聽過？那你運氣好，或許你剛好是少數沒得過這種病的人。水管工症候群和律師症候群也是相同的病毒造成的。其實凡是對自身的工作瞭若指掌，卻忘了如何向人說明，這樣的人都得了這種病。

就以熟練的水管工為例。我們許多人都聽過水管工做出長篇大論的技術性說明，解釋衛生設備的重要零件為什麼突然故障，但是，有多少人聽懂他說了什麼？我們因為對壞掉的淋浴閥或地板下的管線無計可施，因此只能任由水管工說下去，我們只能緊張地乾等，盼望得到一個滿意的結果（以及害怕收到一張大額帳單）。

平面設計師症候群的意思是，我們經常用水管工對付我們的方式來對待客戶，不過我們說的不是閥子和管線，而是商標和網站。平面設計師症候群的形成，是因為過分專注於設計技巧，以至於在提案時，忽略了對客戶妥善地解說。我們像一隻急於討好主人的小狗，只管把磨牙的骨頭一吐然後說：「看我有多聰明。」

如果客戶對我們所做的一切毫無質疑，這也不是件大事：從來沒有客戶在接受作品時，不會對設計師問東問西。而且因為平面設計不是修水管（平面設計看得見，管線卻未必看得見），客戶會覺得他有權力伸手一指說：「那個我不喜歡，改掉。」

所以如果要成為成功、有效和負責任的平面設計師，我們當然要學會如何向顧客說明我們的設計，以及設計的手法。說起來倒是簡單，但的確一點也不簡單。我們的工作有很多是發自直覺，我們很少停下來思考。我們會深刻思考自己的工作，把心靈和靈魂投入其中，卻忘了基本元素，例如以非設計師能理解的方式來提案。換言之，我們覺得很多事都是天經地義的。本書的主題就是這些一向被當作理所當然的事情。

《設計師求生實用指南》所包含的條目，是我在演說時照例會提出的話題。其中包括幾個我喜歡的主題（刪節號〔Ellipsis〕，108頁），或是一、兩個可能引人側目的主題（否決〔Rejection〕，267頁）。除了在環保議題上的些許指引，你找不到任何有關倫理問題的指示。倒不

是說我不相信設計師必須遵守專業倫理，在生活的各個領域，我一向堅信行為必須講究倫理。但我有什麼資格教別人該如何行止？書中提出了這個議題（設計倫理〔Echics in design〕，112頁），然而我認為，那些相信自己是對的、非得對別人的生活方式指指點點不可的人，才是世上最大的問題製造者。我對這種基本教義相當不以為然。我唯一確信的是，人生沒有什麼是說得準的，我唯一推薦的行為準則，是我們自己學會、而且能讓我們與他人和平相處的準則。

那麼，這如果不是一本教導行為的書，那又是什麼？這本書是給關懷平面設計未來發展的平面設計師看的，是給渴望兼顧效率和表現性的設計師看的，是給想讓世界變得更好的設計師看的。現在大多數的設計師都會認同那些企圖心，然而要成為那樣的設計師，卻越發地困難。平面設計越來越受制於焦點團體和膽怯的行銷部門，變得聽候神經緊張客戶的差遣辦事，在他們的產品和服務噴上一層迷霧，好讓它們看起來跟其他人的差不多。平面設計越來越缺乏個人特色，越來越公式化。

我會當上平面設計師，是因為我嚮往創造屬於自己的作品——標誌（mark）、影像（image）、圖文編排（graphic concoction）。這種想法不同於心懷自私的欲望、硬要做出自己喜歡的平面設計——史提芬·海勒（Steven Heller）所謂的「我也是設計」。相反地，我身上一直保有每一個平面設計師都不可或缺的遺傳因子：渴望取悅客戶。我想讓客戶滿意，但我想為自己交給客戶的作品負責。換句話說，我相信平面設計師是為了客戶而服務，但我也相信要以我認為最好的方式來達成使命。這似乎是一個百分之百合理而永遠說得通的立場。這不表示別人不能指正我的錯誤，或是我做不出低於標準的作品。這種說法是表示：最好的平面設計永遠是因為強烈的個人信念，而顯得與眾不同。如果你讓一個委員會來設計房子，只會蓋出一棟沒有人想住的房子。

儘管我是為了想做出屬於自己的視覺論述，才嚮往平面設計，但我其實花了很長的時間，才鼓起勇氣投入這一行。在我的職業生涯中，我有很長一段時間一直是個專業得要死的傢伙——滿腦子只想著討好客戶，渾然不知道設計師可以有自己的意見和觀點。不過到了 1990 年代後半，我當時的工作室（Intro）進入成長期。開業以來首次嚐到

不需要跑業務，就有新客戶定期上門的滋味。有些客戶甚至用不著我們像平常那樣說些自吹自擂、噓寒問暖的廢話，就給我們生意做。這表示我們已經做出口碑，上門的客戶也知道我們是設計高手。這一點讓我徹底改變。我用不著擔心再也接不到下一件工作。我的信心與日俱增，從一個讓人召之即來、揮之即去的設計師，變成一個有觀點、有一套創意和專業哲學的設計師。

這也讓我重新評估我這個人在工作環境所做的每一件事，以及我們這個工作室集體的所作所為。我發現了什麼呢？這個嘛，你得先讀完這本書再自己決定。不過這番改變也讓我發覺（如筆者在前文所言）我們設計師把許多事都當作天經地義。我也學到了平面設計主要是一連串的矛盾。如果我們認為某一件事是「x」，幾乎就可以確定它一定是「y」，但我們以為的真理往往是繆誤。以下這個例子可以說明我的意思：平面設計師總喜歡自稱是解決問題的人。沒錯，平面設計師的工作之一是解決問題（做人也一樣），不過平面設計案的簡報卻多半不是「問題」。事實上正好相反，這些簡報是一個個的機會，甚至是跳板，創造出意想不到的新鮮玩意兒。如果我們硬要把簡報一律視為待解決的問題，我們的回應就僅限於必須提供理性、可量化的解決方案，然而事實上，我們應該讓不受拘束的創造力盡情發出叛逆的怒吼。舉個例子：第一代的 MP3 播放器，活像是更適合打造軍事設施的工程師在科學怪人的實驗室設計出來的。待 iPod 推出上市後，早期的 MP3 播放器則顯得既粗糙又沒效率。iPod 可不是一個亟待解決的問題，而是一個契機，等待任何一個願意打破窠臼的人來掌握（解決問題〔Problem solving〕，255頁）。

因此，這是一本討論平面設計某些矛盾的書。當然，第一個矛盾就是任何自詡為專家的人，大多時候幾乎一定會出錯。不過就像我才說過的，我不會指點任何人該怎麼做。我相信啟發式的學習原理*，因此針對平面設計上幾個比較不常被討論的面向，提出我個人的見解，希望能藉此鼓勵設計師質疑，和質問他們設計工作上的每一個面向。對一個題材做全面性的探討，並將所發現的結果以圖像方式呈現出來，才是最純粹的平面設計。

* 形容詞，1．讓一個人可以自行發現或學習；2．電算：透過嘗試錯誤找到解決方案，或是透過定義非常寬鬆的規則。www.askoxford.com

設計師
求生實用指南

———

Graphic
Design:
A User's
Manual.

可理解性
Accessibility
—

客戶處理
Account handling
—

廣告設計
Advertising design
—

美學
Aesthetics
—

年報
Annual reports
—

藝術指導
Art direction
—

藝術 v 設計
Art v design
—

非對稱設計
Asymmetric design
—

前衛設計
Avant Garde design
—

Avant Garde 字體
Avant Garde typeface
—

獎
Awards
—

可理解性
Accessibility

「全世界都看得懂」快速地成為現代平面設計最重要的觀點之一。舉個例子，立法通過之後，設計師再也不能忽略視障人士的需要。這表示會出現許多劣等的平面設計嗎？

右頁
一種叫作 FS Me ™的新字體，是 Fontsmith 字體設計公司向 Mencap 學習障礙慈善機構請教後特別製作而成。這種字體為更多的閱聽人提升易讀性。
www.mencap.org.uk
www.fontsmith.com

當代建築師已經成功地把可理解性融入他們的思考，不管在設計上多冒險，沒有一棟公共建築不是全球人士都可以理解的。但是在平面設計方面，對於可理解性的思考卻沒那麼普及。不過，有越來越多人關注這個問題，尤其在網頁設計，這是個熱門話題。

美國國會對復健法案（Rehabilitation Act）[1] 提出修正，藉此迫使聯邦機構必須讓身心障礙人士能理解他們的電子傳播。然而卻沒有要求到私部門的網站；商業網站被鼓勵要遵守全球資訊網協會（World Wide Web Consortium）就網路可理解性所制訂的準則。

根據美國商業部的資料，全美有五千四百萬名身心障礙人士[2]。銀髮族的人數逐漸增加，代表有大批人口的視力越來越差。所以各位或許想不通，怎麼會有人想創造很多人都無從理解的設計，無論是線上、印刷品或電子看板（signage）的設計。

如果我們正在從事一項試圖與大眾閱聽人溝通的設計，我們應

abcsdp
Friendly terminal finish,
very subtle softness

Subtle foot and cursive
round into stem feature
& alternate 'b' stem join

Defining flick that gives
ownership and stability
to the letter

Hhijftkl
Subtle curving of
the thin 'k' stroke

Large dot for clarity

ovwxyz
Subtle curving of
the thin 'v' stroke

pqegy
Bottom flick

Open single tiered
'g' for clarity

Top flick

lmrn
Low stem join to define 'r' in a
character combination of 'rn'
so it doesn't look like 'm'

z.,
Large dot and long
comma tail for clarity

1 www.access-board.gov/508.htm
2 www.designlinc.com
3 www.vischeck.com/vischeck

該盡可能幫助殘障使用者。有許多實務上的指南可供參考,網路上也有網站提供協助,還有免費的線上工具,讓網頁設計師有機會評估他們為視障人士所做的設計[3]。

在可理解性方面,多數的建言皆屬常識,大部分的平面設計師憑本能就知道怎樣才能使設計出來的東西被人理解:設計師很清楚幾個因素,例如務必使色彩對比極大化,以及如何利用字體設計來確保內容清晰易懂。在一個多平台出版的年代,提供 PDA、3G 電話等等都能使用的視覺資料,這方面的需求逐漸增加,表示設計師必須從「讓全世界都看得懂」的角度來思考。

但是,這樣做出來的設計一定會低於標準嗎?未必。建築師已經有辦法,一方面打造大膽而不妥協的建築物,同時又能照顧殘障人士的需求。至於平面設計師,同樣的挑戰也在召喚著他們。科技的進步代表網路開發商、廣播設計師和電子看板設計師,往往有能力提供像語音啟動、點字轉換程式之類的設備,並允許使用者可以針對自己的需求把網站重新組態。

這部分大可以和運動界作比較。沒有人因為世上有人身障而鼓吹放棄運動。身處文明社會的我們,反而必須創造出一種氛圍,讓身障人士有機會以適合他們的方式參與運動。設計也是一樣。我們不該因為有些人視力受損就放棄實驗性的設計;當代設計師反而有責任尋找各種方式,使每個人無須仰賴稚氣的版面設計和字體,就能充分理解。這是我們身為人類的義務。

延伸閱讀:**www.designer.com**

大部分的平面設計師憑本能就知道怎樣才能使設計出來的東西被人理解。

客戶處理
Account handling

許多設計團體都使用客戶處理人員。他們有些表現傑出，但大多時候，客戶處理會導致客戶和創作過程完全分離，把設計想像成一個看不見的程序。一旦如此，馬上出問題。

在我經營設計工作室的期間，儘管有幾個績優大客戶，而且一度在昏了頭的時候，手下還有四十名員工，但我從未僱用客戶處理人員。為什麼？因為廣告公司和沒有靈魂的大型設計團隊，就是利用「客戶處理」，使他們的客戶遠離雜亂無章的創作過程，這完全違背了我的工作室所秉持的宗旨。我們堅信要讓客戶看見工作人員的血汗。

不過事實上，我的工作有一大半是在處理客戶：握著緊張而充滿猜忌的客戶的手，傾聽他們，安撫他們，對他們提出諫言；有時也會當著他們的面，承認我們搞砸了。不過儘管這是我的工作，我拒絕叫它「客戶處理」。我稱之為：照顧客戶，讓他們知道我們的工作是什麼，也讓他們明白自己的錢花到哪裡去，又是怎麼花的。

我的推論是，客戶和設計師的關係之所以有諸多苦惱，是因為客戶被蒙在鼓裡，完全不知道他們交付的工作是怎麼做的、由哪些人執行、在執行上又牽涉哪些因素。設計師往往認為不讓客戶接觸到亂七八糟的設計事務，可以讓彼此的關係運作順暢。其實正好相反。客戶通常會覺得設計工作室的運作和創作過程本身，都是一團謎。他們渾然不知簡報提出之後，設計案是怎麼做出來的。不過，只要讓他們看到我們的運作方式、我們如何對內簡報、創作過程如何進行，同時透露我們是怎麼做研究的，即可獲益無窮。向客戶揭露工作流程、透明地呈現我們如何為他們運籌帷幄，便可以營造出信任和瞭解的氛圍。躲在客戶處理人員背後，並不是最好的辦法。

> 要是由設計案無涉其個人利害的人負責向客戶提案說明，客戶可以隨口否決。

然而，我們如何稱呼這個角色並不重要，重點是誰來做這份工作。我認為應該由負責設計的人來處理客戶，在我們的工作室，就是設計師、專案經理和我這位創意總監。客戶應該和設計師及最終成品攸關其個人利害者形成夥伴關係。以客戶處理人員來說，這種個人利害的概念——一種作者權（authorship）的感覺——往往付之闕如。

讓客戶不得不與客戶處理人員打交道，只會降低創作過程的品質，一方毫無決斷，一方嚴辭拒絕，弄得一團糟。要是由設計案無涉其個人利害的人負責向客戶提案說明，客戶可以隨口否決，或是不經大腦地任意修改作品。要親口告訴設計師或全心參與一件作品的創意製作者，說他們的心血遭到否決，實在令人難以啟齒。當然，這就是為什麼許多客戶寧願和客戶處理人員打交道，因為他們好欺負。

再者，廣告公司和大型設計團隊的客戶處理人員，對客戶的效忠往往更甚於對自家設計團隊的忠誠。這也難怪。公司鼓勵他們和客戶建立

密切關係——那是他們的工作。但只要客戶意識到這一點，就會像獅子發現一隻跛腳羚羊般地，對創意作品大肆踩躪。

　　位於倫敦的革新派 Mother 廣告公司在 1996 年開業時，就毫不迴避地面對這個問題。它打算創辦一間「不同的廣告公司」，開業的創舉之一，就是不聘用廣告業務。該公司的一位合夥人在一篇線上文章裡說明他們的哲學：「大家以為我們少了一個層級。其實不然。我們只是沒有一群被稱為客戶處理人員的員工。任何時候，只要一位創意人接起電話對客戶說明結束畫面的尺寸，或他們可以用哪個導演，就是在做客戶經理的工作。客戶不是只和一名叫作業務什麼的人建立關係——他們和每個人都有關係。」[1]

　　我認為這話說得再好不過。在現代的設計工作室，每個人都要「處理客戶」，每一通電話、每一封電子郵件或每一場會議，都是一個「照顧客戶」的機會。這點也適用在獨立設計師身上。他們的時間一半用來當設計師，另外一半則是客戶處理人員，更別提還得兼任會計師、討債的、生產管制人員、檢查拼字、換燈泡及其他十幾種角色。把話講白了——所有的設計師都得學會隨時化身為客戶處理人員。

廣告公司和大型設計團隊的客戶處理人員，對客戶的效忠往往更甚於對自家設計團隊的忠誠。公司鼓勵他們和客戶建立密切關係。

1 Mother Knows Best
　www.ideasfactory.com/art_design/
　features/artdes_feature50.htm

延伸閱讀：David Ogilvy, *Ogilvy on Advertising*. Prion, 2007.

廣告設計
Advertising design

為什麼雜誌和網站上的廣告看起來好像都是同一個人設計的？為什麼這些廣告看上去，彷彿設計者對平面設計三十年以來的發展毫無所悉？為什麼大多數的廣告我們看都不看一眼？

　　曾經有一家廣告公司找我設計一系列的海報。這家公司看過我工作室的一些作品，認為我們很適合他們心目中要交付的任務。他們做了簡報，我提出許多點子，向公司的創意團隊提案。結果反應冷淡，對方表示他們不認為上頭的老闆或客戶會喜歡。

　　過了幾天，他們要我從頭再來。而且為了「協助」我，他們給我看了幾張廣告海報，是他們心目中海報設計的成功案例。我看了之後，心裡隱隱然感到不安，每當我們意識到客戶和我們之間出現了一道無底鴻溝，就會有這種感覺。每張海報看上去平淡無奇、千篇一律，有某種程度的效果，但毫無美學價值可言。我跟廣告公司的創意團隊說，我認為設計這些海報的人對平面設計毫無興趣：「啊，是的，」他們說，「不過執行的目

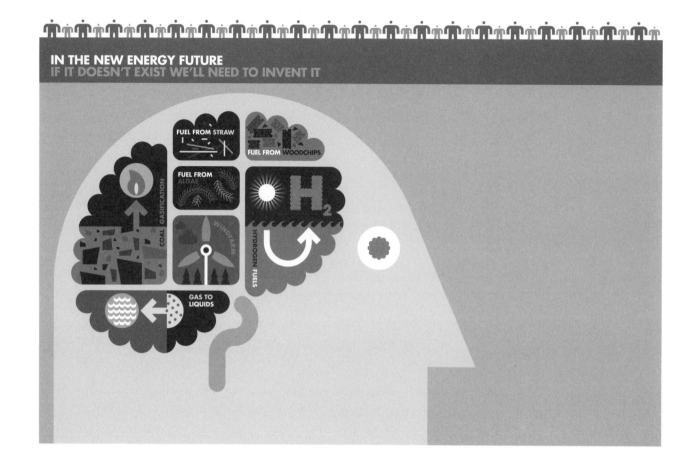

IN THE NEW ENERGY FUTURE
IF IT DOESN'T EXIST WE'LL NEED TO INVENT IT

FUEL FROM STRAW
FUEL FROM WOODCHIPS
FUEL FROM ALGAE
COAL GASIFICATION
WINDFARM
H₂
HYDROGEN FUELS
GAS TO LIQUIDS

上圖與右頁
設計案：殼牌（Shell）廣告
日期：2008 年
客戶：殼牌
設計師：彼得・格倫迪（Peter Grundy）
廣告公司：JWT
創意總監：Jim Chambers @ Antidote

Debut Art Series 重現了彼得・格倫迪的彩色廣告，當時是刊登在英國全國性的報章雜誌上，將殼牌致力於尋找未來能源的概念突顯出來。在主流的報章雜誌廣告中是一個非公式化的難得設計。

的只是在傳達『構想』（idea）。」

　　我明白他們的意思。在廣告中，構想（訊息）就是一切。不過這種觀點的問題是，它合理化某些讀者畢生難得一見的乏味設計，甚至還傳遞出這樣一個信號，「報章雜誌的廣告就跟其他廣告一樣，犯不著花心思。」保羅・蘭德（Paul Rand）曾經如此描述廣告設計：「設計師往往必須把平凡瑣事做一些意想不到的詮釋，才不會流於俗套。」不過大多數廣告裡的平面設計元素，仰賴的就是平淡瑣碎。有太多的廣告大喊說：「就當沒看到我吧！」

　　廣告公司之所以在設計上表現貧乏，是因為圈內人普遍把設計師當作單純的技術人員，只不過是沒有意見的小步兵，隨時要聽命行事。大多數的廣告人堅信，除非是電視廣告，否則都無所謂（到了數位時代，這

> 在廣告中，構想（訊息）就是一切。不過這種觀點的問題是，它合理化某些讀者畢生難得一見的乏味設計。

似乎越來越像盧德派〔Luddite〕的觀點），只要估量到這一點，你就會明白在廣告界的眼中，設計其實沒什麼分量。

此外，廣告公司的許多創意人也沒什麼興趣親力親為，他們比較喜歡出點子，然後指揮別人實現他們的構想。這沒什麼不好，只不過把這套制度用在平面設計上，就很容易弄得一塌糊塗。我曾經和一家知名的廣告公司合作一個案子，就像前面提到的海報，這次的合作以失敗告終。（倒不是說我接的案子全都做砸了，只是我們從撞車學到的教訓總是比開車多。）當我向公司的創意總監提案說明我們的作品時，她搖搖頭說這不是她要的東西。我主動表示會再拿回去修改。「好吧，」她說，「不過我想派個人到你的工作室就近協助。」這件案子就在那一刻戛然而止。

保羅‧貝爾福特（Paul Belford）是英國獲獎最多的廣告設計師之一，在《Typographic 65》[1]，他提出了其他理由，說明廣告界為什麼創作不出具有巧思的廣告。「客戶的神經質和過度仰賴消費者研究，恐怕是很大的問題。創新的廣告讓焦點群眾感到不安，因為想當然耳，他們沒見過這種東西，自然就不清楚是怎麼回事。品牌顧問公司不經大腦所交出的那些企業準則，是麻痺心智的束縛……沒錯，廣告公司有時提不出饒富趣味的解決方案，再不然就是我們沒本事說服客戶。」

在同一期的《Typographic 65》，另一位致力於優良設計的廣告人保羅‧柯漢（Paul Cohen）提出這個問題：「為什麼這麼多的行銷主管會覺得平面廣告或海報越會抄襲、越沒創意，效果就越好？」

廣告設計並非一向如此貧乏。1960年代是廣告設計的黃金時代，史上最了不起的幾位設計師當時創造出一種全新的廣告語言，其中有不少歐洲移民，還有許多是現代主義的信徒。保羅‧蘭德、赫伯特‧馬特、艾文‧路斯提格（Alvin Lustig）和拉迪斯拉夫‧蘇特納（Ladislav Sutnar）等設計師協助發展出新廣告（New Advertising），設計師兼作家理查‧荷里斯（Richard Hollis）描述所謂的新廣告是「觀眾是主動的而非被動，好奇心被挑起之外還需要動腦筋，意義才得以完成。」

這怎麼看都不像是描述現在我們所看到的廣告。不過還是有些值得注意的例外。偶爾會有些廣告不是只用陳腔濫調，看樣子或許還希望我們仔細瞧瞧，而非匆匆掠過而已。設計師寶拉‧舍爾（Paula Scher）已經注意到廣告設計的一個變化。「我不確定整個平面設計圈有沒有注意到這一點，」她寫道。「我不常看到廣告圈的人應邀到設計研討會上演說（除非是在廣告公司擔任品牌塑造部門主管的極少數人，而且在某些圈子裡，他們依然被當作敵人）。我在設計部落格上沒讀到，也沒看到相

關的書籍出版。我沒看到廣告以任何一種形式出現在任何設計博物館的展覽中,現代藝術館沒有,古柏休伊特也沒有。古柏休伊特國家設計博物館(Cooper-Hewitt National Design Museum)有一項傳播設計類的年度設計師獎,自從該獎項首次頒發以來,從來沒有廣告人獲得提名。設計界的心胸怎能如此狹隘?改變確實已經發生了,設計界卻茫然不覺。太可惜了。」[2]

就我看來,設計師要向廣告人學習的還不少。設計師習慣鑽研細節和美學,忘了必須提出讓人熱血沸騰的構想。廣告人對大格局的觀察力就好得多。設計師的思考必須更像個廣告人,不過廣告人也必須認知到蘭德說的「把平凡瑣事做(一些)意想不到的詮釋」的價值何在,不可以將就採取一體適用的平面設計。

延伸閱讀:**Clive Challis, Helmut Krone, *The Book*. The Camridge Enchorial Press, 2003.**

1 *Typographics 65*, The Advertising Issue, June 2006.

2 Paula Scher, *Advertising Got Better*, Februrary 2008. http://creativity-online.com/?action=news:article&newsId=124983§ionId=pov

設計師的思考必須更像個廣告人,不過廣告人也必須認知到蘭德説的「把平凡瑣事做(一些)意想不到的詮釋」的價值何在,不可以將就採取一體適用的平面設計。

美學
Aesthetics

當客戶叫我們把藍色改成紅色、把字體變大,為什麼會是一件苦差事?這是因為客戶有時候是對的,但也是因為他們通常會堅持要我們違背自己的美學判斷。如果我們相信自己的作法,那就礙難從命了。

美學這個名詞的歷史豐富而複雜。我的字典把美學界定為「一套關係到美的本質及美的欣賞的原理,特別是在藝術方面」。接著描述美學是「哲學的一支,處理美與藝術品味的問題」。當我們把「美學」這兩個字用在設計上,指的是一件作品的視覺外觀,而非其內容或訊息——儘管只要深入鑽研美學這個題材,就知道兩者不可分割。例如,邪惡與美麗是否可能並存?無論如何,對設計師來説,「美學」已經可以和「風格」與「視覺外觀」交互使用,只不過這個字眼不光是用來描述美麗,或是代表品味優良的設計。像「垃圾美學」(trash aesthetic)或「鄉土美學」(vernacular aesthetic)這樣的用語屢見不鮮。

對設計師而言,美學最重要的面向是讓我們培養出美學的觀看方式。換句話説,在看見內容之前,我們先看到的是外觀。典型地説,我們可能會拿起一本雜誌,看到上面用的字體,就覺得噁心,或愉悦。這種觀看方式和非設計師不同,設計師和客戶之間的許多隔閡也由此而來。千萬

上圖

設計案：On/Off-Birth
日期：2006 年
客戶：Maxalot
設計師：麥可．普拉斯（Michael C. Place）／Commonwealth

Licorice 系列：2-D 圖文設計蛻變成訂製的 CNC 車銑 3-D 框架。
Build（UK）與 Commonwealth（NYC）的 On/ Off 展覽，Maxalot 策展。

要記住，我們向客戶提案說明作品的時候，他們通常不會採取我們的觀看方式。他們多半不會以美學的角度看設計。

　　美學的問題就像一個開放性傷口，把平面設計一分為二。傷口的一邊是實用主義者，設計師把設計視為服務業，為企業訊息提供「包裝」；另外一邊則是美學主義者，在這些設計師眼中，設計是在內心衝動的驅使下而做出的美學表現。前者低估了美學的重要性，後者則把美學的分量過度誇大。

　　頭號實用主義者（但同時也設計了許多優雅精緻的作品）是馬西莫．維涅利（Massimo Vighnelli）。維涅利有一次接受史提芬．海勒的專訪，他以宛如 Helvetica 字型的精準度來界定這個裂痕：「平面設計師有兩種：一種奠基於歷史、符號學和解決問題。另外一種偏向文化藝術——繪畫、造型藝術、廣告、潮流和時尚。這兩條路南轅北轍……一邊結構分明，另一邊情感澎湃。」[1]

真正的美學信念不但真實，也能給我們深刻的感受，一旦有人要求我們違背這些信念，實在礙難從命。

但即便是維涅利口中的問題解決者，仍然有著美學的衝動。喬治·歐威爾（George Orwell）在一篇著名的散文〈為何寫作〉（Why Write）中，列出了寫作的「四大動機」[2]，分別是完全自我中心、推動歷史、政治目的和美學熱誠。如果我們試圖列出當平面設計師的「四大動機」，大多數的人會把美學列為其中之一，儘管美學在每個設計師心目中占據的分量不同。不過就算是實用主義者，也非常在乎他們自己的作品好不好看，依我的經驗，沒有多少設計師對自己的作法無法提出個人的美學理由。

如果對美學毫無興趣，是否有可能當上平面設計師？還是可以的，不過恐怕像是穿著芭蕾舞鞋攀登珠穆朗瑪峰一樣。你或許有這個能力，但必定困難重重。我認識一、兩個欠缺美學本能的設計師，但他們的設計功力平平。美學感情（我們天生對於顏色、形狀和視覺造型的品味與熱愛）在設計中有著強大的驅動力。因此當美學感情慘遭麻木的客戶踐踏，往往使我們痛苦不堪。當然，許多「痛苦」追根究柢是因為我們本身太敏感（臉皮太薄），無法接納理性的批評（因為對自己的能力缺乏信心）。不過，真正的美學信念不但真實，也能給我們深刻的感受，一旦有人要求我們違背這些信念，實在礙難從命。

現在，務實的實用主義者會說：「實際一點吧。我們是來服務客戶的，如果他們要藍色，如果他們要換大一點的字體，照辦就是，而且不要畏首畏尾的。」我們可以由此看出平面設計最核心的難題：美學是個人的，然而設計卻不是個人的，設計的宗旨在於客觀。

我們該如何處理這個難題，決定了我們在設計生涯中得到多少滿足感或挫折感。身為設計師的我們，絕不可能擁有百分之百的美學自由。不過我們大多有辦法在處理客戶的要求和需求時，注入自己的美學判斷。要是我們培養出一張厚臉皮，也不無幫助——但不能厚到麻木不仁。

延伸閱讀：David Pye, _The Nature and Aesthetics of Design_. Cambium Press, 1995.

1 Massimo Vignelli on _Rational Design, Design Dialogue_ by Steven Heller and Elinor Pettit. Allworth Press, 1998.

2 Essay from 1946, reprinted in _George Orwell Essays_. Penguin, 2000.

年報
Annual reports

年報曾經是創新圖文傳播的耀眼範例。但現在卻很難從哪一份年報看出一家公司的性格，上線發布的年報越來越多，未來所有的電子報都將電子化。

有股東的公司，以及許多公營機構，負有發表年度財務報表的義務，報表由獨立審計人員製作，揭露公司前一年的財務表現。傳統上，許多公司也用這些報告提供額外資訊給股東及熱心的觀察者，同時作為提升形象的文件。

企業過去通常不願意苛扣年報：必須採用優質紙張、高級印刷及毫無瑕疵的設計與藝術指導。這些通常相當奢華的出版品，為平面設計師提供了資金充裕的設計案，激勵他們動用各式各樣的圖文技術和技巧，比如：字體設計、藝術指導、攝影、插畫、資訊設計和高階製作等。

讓年報傳達出一個好看故事的這種概念，越來越少見了。

在各種管制紛紛解除的 1980 年代和 1990 年代初期，企業一窩蜂地擴張，年報也在這時達到了巔峰。在歐美，年報成了企業虛張聲勢的工具。各家公司競相誇耀，互相較勁。在柴契爾和雷根主政時期，企業瘋狂地大吃小，讓嗷嗷待哺、野心勃勃的設計師分到了不少殘羹剩飯，許多設計公司專門為了製作年報而成立。

而近年來的年報，已經反映出一種比較節制的企業環境，如今大多數文件的外觀和內容，必須服膺當代三大議題：首先，公司管理的新趨勢；其次，可理解性的問題；第三，轉移到線上領域。在恩隆案發生後，人們對企業的自吹自擂相當不以為然，不鼓勵浪費和浮誇，膨脹灌水和虛有其表的文件已成為過去（這些文件對公司的獲利衰退彷彿也不無貢獻）。可理解性的問題如今成了關注的焦點，公司急欲在世人面前擺出充滿關懷的面容，沒有任何一家企業的傳播部門會容許設計師利用細膩的圖文效果和分散注意力的影像，這些都可能讓投資者產生疏離感——資訊必須清楚而直接了當。同時，永續性的訊息也進了會議室。對許多公司而言，他們沒有多少能力可以改變核心活動，或甚至是減少環境衝擊：例如航空公司很難停止飛行，不過他們可以改變公司的企業訊息，而且線上發表年報的好處多多（通常會和不花俏的印刷版年報同時發表）。

面對實用主義，我們准許平面設計師可以流下一小滴鹹鹹的淚水。從前曾經有過幾份可看性極高的年報。就拿赫穆特 · 柯隆（Helmut Krone）1970 年的 Cybermatics 公司年報為例，他的設計為人稱道，影響力也不容小覷，年報上登的不是公司總裁和副總裁的照片，反而是以紀錄片風格的鏡頭，將公司的信差、清潔工和郵件室的人員呈現出來。柯隆把影像做成精緻的雙色調（duotone），一下子就把美國企業變得人性化。在整個 1990 年代的美國，比爾 · 卡漢（Bill Cahan）的設計為激

上圖

設計案：1970 年年報

客戶：Cybermatics

設計師：赫穆特・柯隆

Cybermatics 革命性年報的跨頁，拍的是該公司的「維修人員」，而非顯赫人士。

進、發人深省和有效的年報設計提供了藍圖。

是否有可能製作出一份符合所有制式規定，提供可理解性和環保價值，同時又能展現原創性和獨特性的年報？儘管這份文件的目標百分之百值得嘉許，但若要回應上述所有條件，卻很容易導致沉悶和千篇一律的結果。讓年報傳達出一個好看故事的這種概念，越來越少見了。

延伸閱讀：*Graphic Annual Reports Annual 07/08. Graphis Press, 2008.*

藝術指導
Art direction

藝術指導一般被認為是在他人的協助下，對一個構想賦予視覺表現，差不多就像運用技術和創意等合作者來「執導」電影的電影導演一樣。不過，怎樣才能算是一位好的藝術指導？

平面設計和廣告界幾位頂尖的重要人物——喬治・路易斯（George Lois）、埃列克西・布洛德維奇（Alexey Brodovitch）、列斯特・畢爾（Lester Beal），都自稱是藝術指導。不過這個名詞把客戶弄糊塗了，他們往往以為藝術指導只和攝影的創意指導有關。菲利普・麥格斯（Philip Meggs）甚至沒有把這項列在他的《平面設計史》（*History of Graphic Design*，1983 年初版）一書的索引中。直到 1960 年代初期，廣告界出現了所謂的「好點子」（big idea），這個名詞才受到矚目。這是一種新的廣告形式，是透過一個核心構想清晰地把費心構思的訊息表達出來，通常必須融合文本和影像，形成一個引人入勝的混合物來深深地吸引觀眾。不難看出「藝術指導」的名詞

上圖
設計案：狂街傳教士合唱團（Manic Street Preachers）的專輯《Lifeblood》
日期：2004 年
客戶：索尼唱片（Sony）
設計師：法羅設計（Farrow Design）
攝影師：約翰・羅斯（John Ross）

藝術指導兼設計師馬可・法羅（Mark Farrow）與攝影師約翰・羅斯的一次精彩合作，設計出狂街傳教士合唱團在許多人心目中的最佳專輯。

如何融入這個脈絡中。像喬治・路易斯這樣的人有了點子之後，得到攝影師、字體設計師，以及其他無以計數的資深從業人員的協力，讓他的點子躍然紙上。

藝術指導這種工作職掌在廣告界仍然隨處可見，不過也經常地出現在時尚和雜誌出版界。同時也被用在電影製作，用來描述一種略為不一樣的活動[1]。在廣告上，它的意思是指導各種傳播的外觀——報章雜誌廣告、電視廣告、網站和數位訊息。在平面設計方面，一位好的藝術指導會把一組視覺和文字元素整合為有一貫性。一般來說，這些元素可能包括攝影、修片、字體設計，以及 3D 建模、動畫、音響等專門技術，創造設計的同時，可能也需要選角、租借道具、製作模型和尋找地點。不過最重要的特徵是，藝術指導總是要指導別人。

要成為一位好的藝術指導，必須具備三項基本特質：

可以清楚地預見最終成果

藝術指導帶著合作夥伴踏上一段旅程。一位好的藝術指導永遠清楚地知道最終目的地在哪裡，但他們也會讓共事的人對這趟旅程有所貢獻。要是我們壓抑合作夥伴，他們可能不太願意為設計案奉獻所有資源。

> 一位好的藝術指導永遠清楚地知道最終目的地在哪裡，但他們也會讓共事的人對這趟旅程有所貢獻。

要得到成功的結果，必然會牽涉到各種技術領域，他對這些領域必須有足夠的知識

這部分的看法有兩派。許多藝術指導相信對技術性問題懂得越少越好。他們的說法是，如果得要求合作夥伴完成不可能的任務，他們或許還是會照辦。我則持相反意見，因為我們懂得越多，就越有本事哄騙和鼓勵別人。這不表示藝術指導一定要有能力把照片拍得和他們僱用的攝影師一樣好，或是擁有操作複雜 3D 軟體的高超技術，足以和合作的操作人員媲美。但是，他必須對他們所指導的種種專業技術，能清楚地掌握其功能性、侷限性和潛力所在。藝術指導要是對攝影的技術性細節一無所悉，對攝影師做出不合理又無知的要求，就別想得到優越的結果。一個對燈光、庫存膠片、數位流程和構圖都有共鳴的人，可以「協調」出一個比較成功的結果。我也認為，萬一遇到我們不了解的技術問題，

一定要「承認」自己不懂。技術人員通常會不厭其煩地向我們說明。

能夠激發出共同作者意識

最好的藝術指導會讓他們的合作夥伴想要完成傑出的作品，他們有能力「說服」其他人更進一步地超越他們想像中的能力極限。這都要靠貼心而有禮的溝通。一個好的藝術指導從來就不是惡霸，你的為人可以苛刻又難以取悅，不過要是你想獲致傑出的成果，就得讓你的合作夥伴感受到他也是共同作者之一[2]。

延伸閱讀：**Steven Heller and Veronique Vienne, *The Education of an Art Director*. Allworth Press, 2006.**

1 IMDB（國際電影資料庫）對電影藝術指導的定義是：「負責監督搭景的藝術家及工匠的人」。

2 作品一旦完成，到底誰有權利展示作品，共同作者有時可能會引發爭議與不快。我們都見識過有人在創作過程中只是一個小角色，就拿著創意作品到處宣揚，因此最好從一開始就對掛名與否取得共識，並堅持妥善地排名。

藝術 v 設計
Art v design

設計和藝術經常被看成兩個極端。然而大多數的當代藝術和多數耗資甚鉅的設計，都完全是概念性的，因此兩者都不是以純然的美學為重點。雙方的差距或許終究沒那麼大？

1961 年，義大利藝術家派洛·蒙佐尼（Piero Manzoni）把自己的糞便裝進九十個小罐子裡封好。他根據當時的黃金市價，來計算這些罐子的價值。他的創作現在被描述成概念藝術（Concepetual art），這些罐子出現在世界各地的博物館、藝廊和私人典藏中。如果一罐人屎也能叫藝術，那麼把平面設計定義為藝術應該也不難。要是有那麼簡單就好了。

蒙佐尼證明了，在我們後現代的世界，任何東西都可以是藝術——連平面設計也不例外。我從瑞士一位大師設計的海報所得到的美學樂趣，不亞於我從一位文藝復興大師的畫作中所得到的。不過，就算我們同意這一點，認為身為人類的我們，可以自由地在瑞士海報或名人照片中找到藝術，同時我們也必須接受海報與照片的意涵異於古典畫作。世界上有設計感受力，也有藝術感受力，但這兩者並不相同。這兩種感受力偶爾會同時出現在一個人的身上，但真正的平面設計師／藝術家卻很罕見。傳統上平面設計師和藝術家最主要的差別，在於平面設計師需要一份簡報，也需要別人交付設計內容。另一方面，藝術家卻是自己撰寫簡報，創作自己的內容。

不過我們暫且回到派洛·蒙佐尼身上。他弄出一罐糞便，不是

> 世界上有設計感受力，也有藝術感受力，但這兩者並不相同。

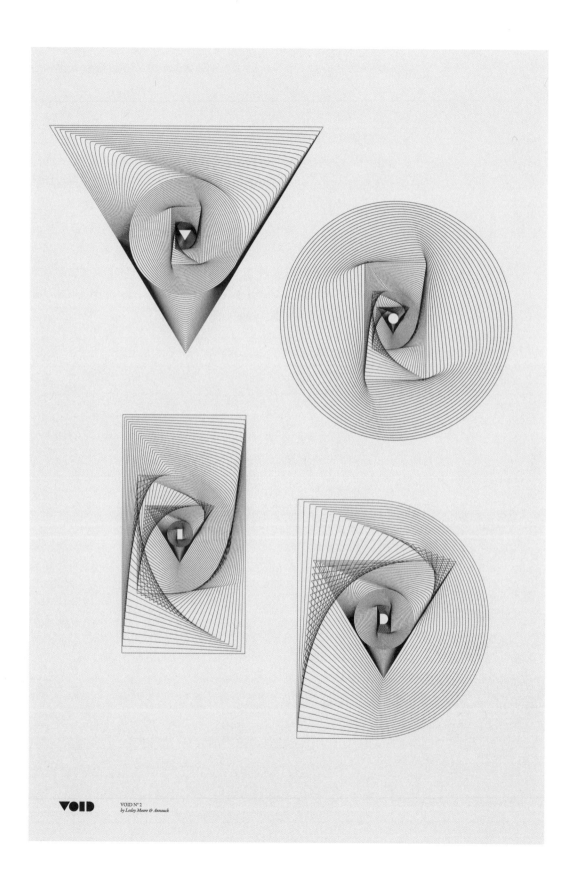

左頁
設計案：VOID
日期：2007 年
客戶：自發性設計案
設計師：雷斯理・摩爾（Lesley Moore）

設計靈感來自時空漩渦（Droste-effect）影像。「時空漩渦」是用來描述在整個平面圖中無限重複自我的影像。

要人們以一般欣賞藝術的方式來欣賞它。他是要人們「思考身體和藝術之間的關係」[1]。換言之，他的概念訊息比這個罐子的視覺特質更加重要。說也奇怪，若由此觀之，很多當代藝術和許多商業平面設計便極為相似：兩者都是概念性的，也都包含一個比藝術品本身更重要的訊息。表面上似乎有巨大差異，一邊是超有效率、以大眾市場為訴求的大型設計團體，一邊則是當代藝術家，提出極少量的強烈個人願景，打算在藝廊展覽，賣給私人收藏家或典藏機構。然而當我們仔細觀察這兩種看似相反的表現形式，會發現兩者都關注作品傳達了什麼訊息，而非作品本身的美學價值。

人們要麼欣賞全球性大設計公司的作品，要麼便心儀當代藝術家純綷基於美學而獻上藝術品的觀點，無法為兩方面的人所接受。他們要我們在動機和概念的層次上對創作有所心領神會。至於我們從作品中得到的美學樂趣（如果有的話），只是一個次要的考量。

但是（說也矛盾）美學樂趣其實是許多設計師創作背後的動機。我們姑且稱他們為「作者」。設計師按照自己的直覺，設定自己的創作議題。他們不會羞於向客戶展示自我表現和激進的姿態，這些和藝術創作所需的衝動同出一源。也不是每一位作者都對美學有興趣——有些是出於政治或倫理動機。個人或工作室具有美學傾向，不代表他們無意傳達訊息和運用商業平面設計的工具與傳統。不過他們的主要目的是創造令視網膜愉悅的作品。我認為這似乎是藝術的基本特色（是否有點老套）。

平面設計師和藝術家最主要的差別，在於平面設計師需要一份簡報，也需要別人交付設計內容。

處理這個問題的書籍寥寥可數，其中有一本看似素樸卻發人深省，叫作《無疆界藝術》（*Art Without Boundearies*）[2]，出版於1972 年，作者是三位英國平面設計師與教師。他們在書中提出鏗鏘有力的論據，要打破設計與藝術之間的藩籬。他們寫道：「過去一度很容易區分『美術家』和商業藝術家，現在沒那麼容易了。當時用以區隔雙方的特質，如今雙方皆已齊備。有的畫家曾經把商業設計師視為屈從於產業財務壓力的馬屁精，現在則可能發覺畫商的專制比任何客戶有過之而無不及。在過去約莫二十年間，藩籬已經崩裂，如今還在繼續倒塌。」

《無疆界藝術》的作者或許犯了一些後 1960 年代烏托邦主義者的毛病，後來藝術的市場價值暴增，加上 1980 和 1990 年代的商業設計蓬勃發展，粉碎了他們費心闡述的夢想。不過他們所認為的古老分野已經消失，仍然一針見血。藝術和設計都被商業意圖所消費。一如既往，重要的是創作者的個人願景，無論創作領域是地景園藝、概念藝術或平面設計。

1 www.pieromanzoni.org/EN/works_
 shit.htm

2 Gerald Woods, Philip Thompson
 and John Williams. *Art Without
 Boundaries: 1950-70.* Thames &
 Hudson, 1972.

延伸閱讀：**Julian Stallabrass, *Art Incorporated. The Story of Cotemporary Art.* Oxford Univerisity Press, 2004.**

非對稱設計
Asymmetric design

置中的版面就像穿涼鞋配襪子——誰也沒有損失，但實在不好看。如果設計師想輕鬆一點，會一律設計置中版面。但非對稱才是我們對字體編排賦予動力和活力的方式。許多設計師認為只有婚禮的請帖才置中。

身為一名自學出身的設計師，我早年的字體編排都是膽怯而謹慎的。我生怕做錯事，因此把文字和圖形一律置中。我這麼做是因為這樣不會出錯，幾乎不需要什麼判斷。同時也因為當年我根本懶得花心思閱讀別人叫我編排的字體，所以對讀者也毫不在乎。只要看起來「平衡」，我就滿意了。如果現在回頭去看當時的作品，我可能會臉紅到顏面血管爆裂為止。

等我開始比較仔細地研究字體編排（我說自己是自學而成就是這個意思：我觀摩了不少），才發現真正搶眼的是書籍和海報上現代主義出色的非對稱設計。我也很嚮往非正規的設計——迷幻（pschedelic）、龐克和其他圈外人的表現形式，這既不是對稱，也不是非對稱，而是不對稱。置中的字體突然間看起來既粗糙又簡單。等我更深入研究，還發現最讓我興奮、同時也最讓客戶反感的設計元素，是留白。

非對稱設計已經成為字體傳播形式的主流。以至於在任何一種嚴肅的設計背景中，把字體置中幾乎成了一種顛覆手法。

如揚・契霍爾德（Jan Tschichold）所言：「在非對稱的設計裡，白色的背景扮演著一個主動的角色。書名頁是最典型的老派字體編排，它把黑色字體呈現在設計中毫無分量的白色背景上。另一方面，在非對稱的字體編排中，紙張的背景對整體的效果多少有些貢獻。至於效果多強，就看有沒有刻意強調；不過，在非對稱的設計中，背景永遠是一個元素。」[1]

契霍爾德大力鼓吹非對稱的字體編排，並不是在炫耀一種風格。他一心追求乾淨的字體編排設計，非對稱只是其中一部分。在他看來，「老派的字體編排」是圍繞著一條中軸線作安排，因為沒有照內文的意思走，所以很難閱讀。他寫道：「……在安排文本時，不應該以假裝一行字的正中央好像有個焦點，來合理化這種安排。這種焦點當然不存在，因為我們閱讀是以某一端為起點（例如歐洲人是從左至右閱讀，華人從上到下，從右至左）。文字置中的安排根本不合邏輯，因為中央重點部分，與這串文

字的起點及終點的距離通常不會相等，反而是經常每一行都不同 。

以非對稱的現代主義手法編排字體，如今已經成為字體[2] 傳播形式的主流。以至於在任何一種嚴肅的設計背景中，把字體置中幾乎成了一種顛覆手法。最近我為一本雜誌的出版社擔任顧問。這是一本激進派的雜誌，讀者的知識程度很高。設計師提議加入一些置中內文，效果驚世駭俗又顛覆傳統。我喜歡。

延伸閱讀：**Jan Tschichold, *Asymmetric Typography*. Faber & Faber, 1967.**

1 "The Principles of the New Typography", PM, June/July 1938. Reprinted in Steven Heller and Philip B. Meggs (eds), *Texts on Type*. Allworth Press, 2001

2 Ibid.

右圖
設計案：《Typografische Monatsblätter》封面
日期：1960 年
客戶：《Typografische Monatsblätter》
設計師：未具名
《Typografische Monatsblätter》的兩張以非對稱字體編排所設計的封面，這是一本瑞士的字體、寫作與視覺傳播期刊。1933 年初版。

前衛設計
Avant Garde design

設計界有史以來的各種前衛運動，已經把此領域推向新的高峰。前衛活動的立場通常是反對和對立，非要讓人跌破眼鏡不可。在二十一世紀，今天才令人震驚的視覺表達，明天就成了護髮用品的包裝。

二十世紀前二十年的前衛運動，是鬆散地把許多「主義」串連起來。未來主義（Futurism）、構成主義（Constructivism）、達達主義（Dadaism）、表現主義（Expressionism）和漩渦主義（Vorticism）。其中包括馬里內蒂（Filippo Tommaso Marinetti，義大利）、阿波里奈爾（Guillaume Apollinaire，法國）、漢娜‧賀希（Hannah Höch，德國）、劉易斯（Wyndham Lewis，英國）等響噹噹的名字。這是一段藝術能量猛烈迸發的時期，藝術和設計融合成一股力量，啟動了日後現代機械時代和大眾傳播年代的面貌。現在還有前衛設計嗎？或者設計師的激進精神十之八九都灌輸到耐吉的宣傳廣告，或是街頭時裝牌子的網站？二十世紀初的前衛運動是為了反對，重點在於叛逆和新事物的震撼。到了今天，叛逆和反對不復再現，激進的運動團體和個人甚至也發覺，如果他們符想在環保問題、社會和政治不公或地方議題方面傳播他們的訊息，就得像砸大錢做廣告似地採取圓滑、毫無瑕疵的手法。除此之外，商業世界當道的今日，只要一出現新的風格和圖文表現模式，就會立刻被廣告、市場行銷和品牌塑造所吸納。

延 伸 閱 讀：**Roxane Joubert, *Typography and Graphic Design.* Flammarion, 2006.**

現在還有前衛設計嗎？還是設計師的激進精神十之八九都灌輸到耐吉的宣傳廣告，或是街頭時裝牌子的網站？

Avant Garde 字體
Avant Garde typeface

這是一種歷久彌新的字體，抑或是把 **Art Deco** 字體和無襯線的 **Modernism** 字體草率地合併而成的字體？眾所周知，它是由赫伯‧魯巴林（**Herb Lubalin**）所設計——不過他有資格獨攬原創的功勞嗎？還是這種字體和許多平面設計一樣，血統不明？

Avant Garde，這種字體的創始人是廣告藝術指導兼字體設計師赫伯‧魯巴林（Herb Lubalin）。魯巴林是二十世紀全美首屈一指的設計師／藝術指導，創辦字體設計期刊《U&LC》，開設了國際字體設計公司（Intrenational Typographic Corporation，ITC）。

Avant Garde 最初是《前衛》（*Avant Garde*）這家雜誌的語標（logogram），直到魯巴林的幾何形狀連鎖字體引發一波波的關切，他才創造出各種粗細完整的 ITC Avant Garde 字體家族。這種字型在 1970 年代無所不在，如今在年輕設計師之間也蔚為風潮，年輕人喜歡它鮮明的現代性，儘管 Avant Garde 字體起初被大量濫用，從包裝紙到唱片封套無一倖免，但卻無礙於他們對它的熱愛。

這種字體跟 Art Deco 和 Futura 字體有些相似,獨特之處在於它極端的連字(ligature)(不過史提芬 · 海勒在一篇研究詳盡的文章[1]裡提到,有人聽見魯巴林在求上帝降禍於 Avant Garde 字體推出的那天,因為這些連字被糟蹋了)。這是只能靠電腦排版才能做的字體例子之一。

然而 Avant Garde 背後有個故事。如同平面設計大多數的元素,它的來源不只一個。它是由勞夫 · 金斯堡(Ralph Ginzburg)委託設計,他創辦了一本賣給「具有幽默感的知識份子」的《前衛》雜誌。他請向來可靠、反應又快的魯巴林設計刊頭。

魯巴林一反常態地失敗了幾次之後,金斯堡的妻子兼合作夥伴蕭莎娜 · 金斯堡(Shoshana Ginzburg)來到他的工作室,再次重申這本雜誌的概念。海勒描述她的簡報技巧:「我要他想像一座非常現代、乾淨的歐洲機場(或是 TWA 航廈),掛著黑白分明的招牌。接著我叫他想像一架波音飛機從跑道啟航,飛向未來。我用手勢畫出飛機往天空爬升一條向上的斜線。他叫我畫了好幾次。」在 Avant Garde 字體那傾斜的字母中,可以清晰地看見金斯堡的手勢。

魯巴林眼看就要靠他的字型大發利市。不過就像海勒說的,這是魯巴林當時的夥伴湯姆 · 卡爾納斯(Tom Carnase)「從魯巴林潦草的手稿裡」抽出來。然而當錢財開始滾滾而來,無論是金斯堡夫婦,或是卡爾納斯,都沒有從 Avant Garde 字體成功地賺到一毛錢。魯巴林是真正有天份的字體設計師,沒有人質疑他是原創人,不過正如海勒所言,他並

在平面設計方面主張唯一作者權的複雜度,從 Avant Garde 字體的創始中看得再清楚不過了。創作的過程中少不了要別人幫忙分擔。平面設計極少能唱獨腳戲。

1 Steven Heller, "Crimes Against Typography: The Case of Avant Garde", *Grafik*, no. 20, August 2004. Reprinted in Michael Bierut, William Drenttel and Steven Heller (eds), *Looking Closer 5*. Allworth Press, 2006.

不是唯一的創作者。要在平面設計方面主張唯一作者權的複雜度,在這個故事看得再清楚不過了;創作的過程中少不了要別人幫忙分擔。平面設計極少能唱獨腳戲。

延伸閱讀:**John D. Berry, *U&LC: Influencing Design & Typography*. Mark Batty Publisher, 2005.**

獎
Awards

獎是一文不值的選美比賽,還是一種有效顯示設計健康狀況的溫度計讀數?我們贏了就愛不釋手,輸了就嘲笑譏諷。對許多人而言,獎項的頒發是在菁英監督下的狗屁倒灶的過程。另外,是否有人覺得獎項提供了一種自然正義,讓優秀的人可以出頭?

設計師喜歡得獎,但我們也喜歡哀怨。我們會看著得獎者然後心裡想:憑什麼?我們也曾望著完全得不到認可的作品(通常是我們自己的),在心裡狐疑:為什麼沒得獎?我剛在網路上搜尋「設計獎」,結果出現了一千九百四十萬個連結。這代表了某種意義。

反對頒發設計獎的說法很有說服力。無可否認地,獎項的分配帶有隨機的因素,因此大多數的頒獎計畫都有點滑稽。許多人認為將設計當作一種有贏有輸的競賽,在意識形態上令人難以苟同。而且說真的,一件設計可以被宣判是「優於」另一件作品,這種觀念也很難說得通。首先,你必須把自己的作品送去參賽;如果不參加,就不必指望贏得比賽。不僅如此,參賽通常還要花錢。許多優秀的作品就這麼失去了競逐的機會,因為許多好作品是出自個人或小團體之手,他們根本沒有能力負擔參賽費用,或抽出大量必要的時間來準備和送交參賽作品(主辦單位似乎看不出參賽者要付出多大的心力)。

這還不是最糟的。設計獎大多是由其他設計師擔任評審,所以我們怎麼有把握會得到公平審判?我們如何能確定比賽會公平進行,或避免淪為「用人唯親」的犧牲者?一點辦法也沒有。我們只能依賴評審的誠實,以及各個頒獎團體的善意。或許參賽者應該有權比照刑事審判處理來檢驗評審,舉例來說,任何評審只要有過度使用 Helvetica 字體的紀錄,參賽者可以提出反對,請他離開評審團,因為他不太可能欣賞融入了裝飾性字體和花卉狀花體字的作品。

我要為獎項主辦單位說幾句話,他們一定會建議評審必須公正,且有申報個人涉入的義務。不過設計師也是人,不可能做到百分之百大公無私。筆者有一次擔任設計獎評審時,為了一件作品煩惱不已。我是發自真心地喜歡這件參賽作品,但又不確定自己有沒有喜歡到足以向其他評審

上圖
設計案：There Is A Light
日期：2008 年
客　戶：東京 TDC 事務所（Tokyo Type
Directors Club）
設計師：Non-Format

書籍跨頁，由東京 TDC 事務所委託設計，作為
二十週年慶祝活動的一個部分。TDC 負責舉辦全
球最具威望的一個頒獎計畫。

1 www.bda.org.uk
2 Michael Bierut, *You May Already
Be a Winner*.
www.designoserver.com

推薦，說它值得被好好考慮，直到我在作品的另一角看到設計師的名字。形式上，他的身分應該被隱匿，可是卻堂而皇之地出現在那兒，原來他是我最欣賞的設計師之一，我的猶豫頓時化為烏有。

如果由民眾來擔任評審，設計獎會不會有所改善？或者讓客戶來當評審？有一、兩個頒獎計畫是請客戶當評審——英國的設計業協會（Design Business Assocation，DBA）就用他們當裁判。客戶自然會針對不同的標準，他們對結果的興趣，會自動高於虛無飄渺的美學和工藝性考量之類的。用資產負債表來評估參賽作品，以及讓非設計師（客戶或老百姓）擔任評審，除了獎勵安全及可預測的作品，並沒有什麼證據顯示還會產生其他結果。

然而，縱有缺失，獎項還是設計師得以主張作者權的少數管道之一。設計獎頒獎計畫儘管有種種瑕疵和缺點，但我們別無他法。

最後一點，我曾多次擔任獎項的評審，總帶給我無上的愉悅，幾乎毫無例外。辯論激烈，論述生動，字字珠璣。聆聽其他設計師看待作品的方式，令我獲益良多，我擔任設計獎評審所交到的朋友，比我忘情地參與其他活動還多。除此之外，我要很失望地告訴各位，我從來沒遇過任何不當或瀆職的行為。事實剛好相反：大多數的設計師對評審工作非常認真，而且堅持公平和不偏不倚的評判，即使他們經常被迫要在很短的時間內看完大量的作品。

Pentagram 的合夥人麥克·貝魯特也可以證實：「參加設計比賽的人，尤其是參加設計比賽而敗北的人，會想像有什麼見不得人的勾當在宛如墳墓的評審闈場裡進行，藉此自我安慰。但等你自己當上比賽的評審，就會知道事實完全不是這樣。在封閉的闈場裡，一張張桌子上擺著一件件平面設計，其中只有少數幾件堪稱佳作，人生往往就是這樣。每位評審看著一張桌子上的創作，只要確定自己喜不喜歡，就移到下一張桌子去。即使是一件樸素的平面設計，也需要大量的人力投注許多時間才做得出來，而評審的過程則不到一秒鐘」[2]。

無可否認地，設計獎的獎項分配有著隨機因素，因此大多數的頒獎計畫都有點滑稽。

在你決定設計獎有沒有價值之前，可以先想辦法混進一個設計評審團（容易得很，只消跟主辦單位開口——他們永遠巴不得有新血加入），然後再對亂成一片的設計競賽做出最後評估。

延伸閱讀：**http://designawards.wordpress.com**

B

爛設計案
Bad Projects

在設計師的眼中有好差事和爛差事。不過爛差事往往比好差事更普遍。而且為什麼別人好像總能得到好差事，我們就落得要做爛差事？不過怎樣的設計案才叫爛？客戶？預算低？時間不夠？還是設計師自己不好？

所謂的爛設計案，是最後結果令人失望的案子。這種失望可能來自許多面向。可能是在創作上不如人意，可能是在財務上弄得傾家蕩產，可能是和設定的目標群眾溝通失敗。

那麼，案子變成爛差事是誰的錯？身為設計師，我們總是忙不迭地攬功——無論是個人或集體。我們喜歡看見自己的名字出現在頒獎年鑑上，也樂於接受勝利所帶來的榮耀。不過面對失敗的時候，我們總是拖拖拉拉，不肯坦然接受。然而唯有承認過失，我們才能指望在未來避免災難。

我們很容易責怪簡報的限制太多、客戶不講

就算是客戶把案子給搞砸了，怪罪他們也沒什麼好處。我們要做的是好好反省自己。

理或預算給得太低。不過就算是客戶把案子給搞砸了，怪罪他們也沒什麼好處。我們要做的是好好反省自己。客戶可能很麻煩，但客戶難應付是有原因的，經過進一步的審視，我通常會發現是我當初沒看出原因；你如果知道客戶為什麼不高興，通常就能想到辦法解決。

設計最大的迷思之一，是其他人都得到好差事，而我們總接到蹩腳的工作。好客戶很少，好差事就更少了。不過有些好差事是靠人變出來的。所有我們在書本和雜誌上看過的好作品，都是經過千錘百鍊而成，除了純屬平面設計的技術，還得運用更多技巧。如果你以為設計界的超級巨星一路走來都很順遂，不妨讀讀《塞格麥斯特：讓你注意看》（*Sagmeister: Made You Look*），沒有任何人是連戰皆捷。不過，做出好作品的人都為他們的所作所為負責，不會怪罪客戶、預算或月亮圓不圓。

延伸閱讀：Peter Hall, *Sagmeister: Made You Look*. Thames & Hudson, 2001.

銀行
Banks

和銀行打交道，就和斷尾求生一樣沒趣。除非我們想起自己是客戶，而銀行是我們的供應商。盡量不要跟他們貸款就是了。設計這一行最大的優點之一，是你不需要很多錢就能開業。

一本談平面設計的書扯到銀行幹嘛？問得好。我們把這個部分刪除吧。不行，等一下。如果你開一家工作室，或是自由接案，甚至是靠薪水吃飯，都免不了要跟銀行界打交道。所以最好對銀行的運作方式有點概念。銀行以前是個嚇人的地方，不過在我們目前所處的新服務文化中，我們已經學會不要被他們嚇到，也懂得不要剛進第一家銀行就跟人家簽約。先到處打聽打聽，請設計師朋友推薦，但也要先拜訪過他們推薦的銀行，再自行決定[1]。

剛起步的設計師千萬要記住：別跟銀行借錢。盡量不要跟任何人借錢，但銀行是萬萬不可。為什麼？因為沒這個必要。當設計師的優點之一，就是成本門檻低得不得了。你可以在自家臥室，或是花園的工具棚，或是朋友工作室的一角開業，只要有一台電腦、一些軟體、一支電話和一個網路帳號即可；你或許還考慮買一套桌椅，也許再弄一台好的咖啡機，但這樣也就差不多了。等客戶付款的幾個月，你會過得膽顫心驚，得靠空氣和雨水過活。但無論壓力有多大，就是不要跟銀行貸款。

除此之外，唯一的規則就是經常、定期地跟銀行談。如果眼看就

要出問題了，向你的銀行經理知會一聲，免得問題一發不可收拾。你越是置之不理，事後越難收拾殘局。只要帳戶裡有錢，銀行經理就是我們最好的朋友，然而，一旦我們不照規矩來，他們馬上表現得像個滿嘴捕蜂網的傢伙。只要和他們坦誠相對，就能避免大多數的麻煩。我們經常希望財務問題會自動消失，不過，逃避問題通常只會雪上加霜。比方說，如果碰上不願意或沒辦法付款的客戶，就告訴你的銀行經理。對方未必每次都肯幫忙，但如果你事先提醒一聲，他們比較有可能通融。

把銀行當作其他的供應商，對他們要立場堅定，公道合理。如果他們出了錯，要挺身抗議，要求賠償。如果他們能力不足，就換一家銀行。如果他們很幫忙又好說話，就別換來換去了。

延伸閱讀：Marcello Minale, *How to Run and Run a Successful Muti-Disciplinary Design Company*. Booth-Clibborn Editions, 1996.

剛起步的設計師千萬要記住：別跟銀行借錢。盡量不要跟任何人借錢，但銀行是萬萬不可。

1 這些話是在 2008 年 9 月發生全球金融風暴之前寫的。那時開始，西方每一家金融機構幾乎都瀕臨崩潰，還有不少需要國家政府紓困。以前大家鼓勵我們把銀行看成英雄，結果根本不是這麼回事。這又是一個避免向他們借錢的理由。

裝訂
Binding

一份裝訂不良的文件，就像一份設計差勁的文件，沒什麼用處。用膠黏、釘書針、鉚釘、線裝、膠裝、熱膠裝或冷膠裝。如何裝訂文件，就像如何微調字距，可以看出設計師的功力高低。

我的一位平面設計師朋友最近對我說：「我整天盯著螢幕，用滑鼠把圖片移來移去。我想找件事，能讓我親自動手做、使用有機材料和有氣味的東西。」他去上了一堂裝訂的夜間班。

平面設計師接觸到的每一樣東西，除了海報和紙張，都必須以某種方式裝訂。然而差勁的裝訂動不動就讓人發火。在平面設計方面，裝訂不良造成的挫折感比什麼都嚴重，最讓人感到絕望的，莫過於一份無法攤平、攤得太開就裂開，或是裝訂品質太差，弄得紙頁散落的文件。

英國設計師保羅・詹肯斯（Paul Jenkins）開了一家工作室，叫做 Ranch。他和旗下設計師主要都接慈善機構和藝術性組織的案子，因此很難取得龐大的製作預算。然而 Ranch 的印刷小冊子看起來總是有趣又獨特，它們給人的吸引力有很大一部分是來自各式各樣創新的裝訂技術。「我們熱愛各種類型的裝訂，」詹肯斯說。「鉚釘、線裝、工業釘書針（用一台踏板機器一本一本裝訂）、彩色線圈，甚至是老式的膠圈裝訂，裝訂的方式真是琳瑯滿目，不一而足。」

上頁

設計案：裝訂技術

客戶：Pathe（上圖）；The Sales Company
（中圖）；The Sales Company（下圖）

設計師：保羅‧傑金斯（Paul Jenkisn）
@ Ranch Associates

各種裝訂技術：封面釘上鐵絲釘，書背出現皺褶，
再貼上裝訂膠帶（上圖）；用工業釘箱釘以鐵絲
釘的方式裝訂（中圖）；打孔之後用紅布條綁起
來（下圖）。

設計師如何決定採用何種裝訂？只要和精緻裝訂有關，任何決定都必須先和印刷廠討論。不過這裡有個問題：印刷廠的代表多半不是裝訂專家，由於印刷公司多半把裝訂外包給專業人員，也就難怪印刷廠儘管能對用紙、網點和特殊色的運用能提出有效的建言，但一提到熱膠裝和冷膠裝的差異何在，恐怕就沒輒了。

詹肯斯對裝訂方式的根據，是兼具美學和功能性。照他的解釋：「我們先講容易的，功能性。基本上，如果你不想受限於四頁一台，就無法採用產業標準的騎馬釘（或是釘書針）裝訂。我們的作品之所以出色，是因為有不少使用了罕見的材質，而且動不動就想在小冊子各處插入別種紙材。如果編頁數時能以單張來取代四頁一台，就不會有一張不同的材質，在小冊子的其他地方冒出來」。沒想到在美學上採用罕見的裝訂方法，竟然可以讓小冊子變得「很有味道」。只要是用鐵絲針平釘（stab-stitching），就能形成一種比較粗糙、比較誠實的感覺。」

最讓人感到絕望的，莫過於一份無法攤平、攤得太開就裂開，或是裝訂品質太差，弄得紙頁散落的文件。

拜數位印刷所賜，少量印刷既然已經成為可能，設計師更要有能力運用簡單的「自製」型裝訂：例如用一條橡皮筋來固定摺成十幾頁的一台。「橡皮筋可以展現簡單的美感，」詹肯斯說。「色彩繽紛亮麗，同時又好像可以神奇地把任何東西固定好。」但根據他的觀察，這些「土製」方式未必是最廉價的。「換另一種裝訂，通常可能需要比騎馬釘稍微高一點的預算，」他說，「所以這種粗糙的裝訂，儘管有些看似廉價，其實卻不然。我前面提過，美學扮演了一個重要角色。我認為真正的重點是適不適合；你不會想在銀行的年報壓上粗糙的小金屬孔，但如果是肯‧洛區（Ken Loach）質地粗糙的電影手冊，自然相得益彰。」

延伸閱讀：**Daniel Mason, *Materials, Process, Print*. Laurence King Publishing, 2007.**

部落格
Blogs

設計部落格已經對設計產生了明顯、而且日益加劇的影響。部落格的出現代表任何人只要他喜歡,就能在任何時候出版任何作品,供全球觀眾閱覽。對某些人而言,部落格是一種素描本,表現出設計的新嚴肅精神,也有人把部落格視為平台,用來展現設計的新自我中心主義。

近幾十年來,批評家、史學家、教育家和眼光遠大的設計師,紛紛敦促我們對設計的態度要認真一點:要辯論、分析,並形成理論。設計界向來不乏有志於哲學和理論的設計師,願意把自己的專業技藝交付分析,不過直到1990年代,出現了激進派設計師,例如《Émigré》雜誌的魯迪‧凡德蘭斯(Rudy Vanderlans),再加上《Eye》的出版,對平面設計進行批判性辯論的概念,才在專業的實務上真正占有一席之地。約莫過了十年,設計部落格的出現也使這個過程加速進行。

每天,有時候是每小時,監看線上的設計論述,已經成了既時髦又必要的一件事。有的設計師或許對《Eye》雜誌一篇四千字的文章敬謝不敏,卻樂於一頭栽進線上討論。

設計部落格界的霸主,是幾個在美國設立的大型網站,為投稿人提供了一個平台,只要靈感一來,就能對任何設計相關的題材大書特書。Design Observer(筆者是這個網站的客座投稿人)和Speak Up主導了此領域。Design Observer比較「年長」,還保有宛如期刊的嚴肅性。Speak Up比較「年輕」,在業界得到更多的矚目。其他的部落格則處理線上設計、字體設計、品牌塑造和插畫。設計雜誌大多有部落格,等於承認大多數的活動已經移到線上進行,平面媒體沒辦法像網際網路這樣瞬息萬變。

部落格擁有廣大的讀者群,遠超過任何一份設計期刊。吸引不甘保持沉默的貼文者,發表多不勝數的評論。有些評論精確而詳盡(在尖銳性和洞見方面,往往使原評論相形失色),有的是粗魯的謾罵,比小孩子罵人好不到哪兒去。評論者往往咄咄逼人,但要是和他們責罵的人面對面,態度恐怕會收斂許多:每個人在網路上都很勇敢。

還有另一種部落格,比前面提到的這一種普及多了:個人部落格。個人設計部落格多得數不清。藉由寫部落格的軟體,設計師可以發表文字、影像、動畫和聲音,完全不受制於傳統出版業通常會遇到的成本和空間限制。第一流的個人設計部落格,提供了新的生態系統,包含共同的思維、影像和新聞,還有令人流連忘返的網路即時資訊,以及通往精彩內容的連結。第九流的個人設計部落格,則是一堆堆令人難為情的自我中心主義、枯燥的自我宣傳和不知所云的囈語。其中有許多簡直像在長途火車上聽別人用手機討論冰箱裡放了什麼東西一樣枯燥無味;設計工作室在公司網站附上部

第一流的個人設計部落格,提供了一個新的生態系統,包含共同的思維、影像和新聞,還有令人流連忘返的網路即時資訊,以及通往精彩內容的連結。

右頁
設計案:AisleOne部落格的桌布
日期:2008年
設計師:安東尼奧‧克魯索納(Antonio Carusone)

在嚴格的網格系統上創作出的字體桌布設計。可在www.asileone.net下載

1 "An Interview with Rudy VanderLans: Still Subversive After All These Years", Steven Heller, 2004. www.aiga.org/content.cfm/an-interview-with-rudy-vanderlans

落格，透著一股濃濃的自吹自擂的味道，從文章結尾隨處可見的「評論（0）」看來，也沒什麼好評論的。

　　在部落格中四處搜尋，我們可以發現大量有趣而意想不到的資料，包含文字和影像。儘管實在有太多網站可以提供任何一種權威的鑑定，但書寫設計部落格可以帶來三大效益。

　　首先是討論和評論這種令人可喜的宣傳，就別提還有其他更實際的好處，例如使用軟體的撇步和分享的資訊，讓設計師的生活沒那麼孤單。任何在部落格出現以前，以及 1990 年代設計出版業欣欣向榮之前當上設計師的人，就知道設計常常是很孤獨的行業，周遭的資訊實在不夠多。如今拜設計書籍和設計部落格過剩所賜，不再欠缺共享的資訊、實務上的幫助和啟發。這是一件好事，即使我們偶爾會被排山倒海的資料壓得喘不過氣來。

　　第二種效益也是好處多多：部落格的書寫把設計師變成了編輯。貼上自己寫的內文和自己找來的影像，迫使他們用以往很罕見的方式來呈現內容。有少數幾位設計師會撰寫（和設計）自己的書，但是現在有數百人，恐怕有數千人製作的部落格，充斥著他們自己的文章、照片和圖文。這些網站偶爾會雜亂無章，而且太過自溺，只要出了部落客的朋友圈，恐怕乏人問津；不過有許許多多的部落格時髦、搶眼，以鮮明的方式呈現。一部分要歸功於先進的部落格軟體，但主要還是設計師的功勞，他們釋放出與生俱來的編輯與展示技巧，是他們過去幾乎渾然不覺的。

　　第三種效益的好處比較不明顯。部落格隨時可能取代書籍和雜誌，成為設計的主要資訊來源。甚至早在 2004 年，魯迪·凡德蘭斯就說出這種話：「我認為部落格使許多設計雜誌成為昨日黃花。」[1] 乍看之下，彷彿是一件壞事，書籍和雜誌越來越有可能淪為網路的手下敗將——誰想花錢看可以在電腦螢幕上便能免費觀賞的東西？但我提到一個比較不明顯的好處。我認為將來的發展（其實目前已經在發展中），是書籍和雜誌的出版社、作家、編輯與設計師必須著手製作更優質的書籍和雜誌。除此之外，他們還得設法整合書本和線上世界。書和雜誌看樣子越來越可能以實體和電子版本共存。我覺得那是個好處。

延伸閱讀：**www.designobserver.com**

> 部落格隨時可能取代書籍和雜誌，成為設計的主要資訊來源。早在 2004 年，魯迪·凡德蘭斯就說過：「我認為部落格會使許多設計雜誌成為昨日黃花。」

書籍設計
Book design

當設計師一臉痛苦地告訴你，他們正在「設計一本書」，這種痛苦通常混合著驕傲。設計書是一枚榮耀的徽章，儘管酬勞通常很低，卻是最能帶給設計師滿足感的工作之一。

要推銷優質平面設計的價值與魅力，最佳廣告莫過於一本精心設計的書。當字體設計、影像、網格、白邊、印刷品質、紙料、版式、裝訂和表面處理等元素相互平衡，就算是達到了完美的效果。一本精心設計的書不但好看，傳達資訊的方式也特別令人滿意；我們或許生活在螢幕型（screen-based）文化裡，享有這種文化帶來的種種好處，但說到優雅地傳達理念和各種類型的資訊，從人體工學的角度，什麼也比不上一本做工精良的書。連味道都很宜人。

維多利亞時期的設計師、藝術家、作家和烏托邦的社會主義者威廉．莫里斯（William Morris），相信手工藝天生固有的尊嚴，也認定設計精良的工藝品是文明的先決條件。他在 1893 年撰寫的論文〈理想書籍〉（*The Ideal Book*）[1]中說道：「對人類生活而言，兒童圖畫書或許不是絕對必要，可是卻帶給我們無窮的樂趣，而且與另一種絕對必要的文學藝術，有著密不可分的關係，因此書籍必然是最有價值的一種東西，理性的人應該努力地生產製作。」

不過書籍出版也的確是競爭激烈、又具有成本高度考量的產業，截稿日期非常吃緊，編輯和製作的資源又很拮据，更別提行銷的限制越來越苛刻。有意對書本設計細節仔細推敲的設計師，很少得到足夠的時間發揮。然而，不知怎麼的，仍然持續有精彩的書籍問世，沒幾個設計師能拒絕設計書本的機會。這是平面設計的重頭戲，甚至是一種成人禮，儘管財務困窘，儘管沒有幾本書的設計是在預定期限內完成，設計師仍然大排長龍。

德瑞克．波德梭爾（Derek Birdsall）是當代書本設計的大師；他的《書籍設計筆記》[2]是相關領域的傑作之一。書評家約翰．曼寧（John Manning）在一份全國性報紙上評論本書時指出：「對於一本書的外觀、排版、形狀、尺寸和感覺，現在大多數的讀者都不當一回事。波德梭爾悲哀地承認：『在書籍設計方面，頂尖的排版好像是它們自己設計出來的。』我們憑本能知道什麼時候的設計是對的，什麼時候的設計錯得離譜。如果設計本身引起我們的注意，那八成是出錯了。當形式與內容相符，影像與文字配合，內文以賞心悅目的美學邏輯，從一個開口流向下一個開口，這時在相關問題上，應該有一種自然的和諧與節奏。儘管看似渾然天成，但這些條件卻不會自然而然地發生。而是細心、思考和對細節仔細留意的結果。」[3]

像「自然和諧」與「美學邏輯」這種說法，是很能啟迪人心的。但如果出版商不斷地丟給我們行銷指示，編輯和製作人員指定的截稿期又

逼得人精疲力盡，我們如何能夠辦到？

設計一本書之前，設計師必須做出最根本的決定。甚至在決定版式、網格、字型、配色、紙料、材料和裝訂之前，我們要問一個基本的哲學問題：我們創造的設計要反映這本書的精神、調性和風味，還是要創造一個中性的設計，「讓大多數的讀者不當一回事」，而讓主題（圖像或文字主題）占據讀者的全副注意力？

就以一本介紹快車的書籍為例。我們可以選擇：是要融入「賽車條」（go faster stripes）和其他「汽車圖像」的細部，或者可以讓圖像內容來呈現視覺訊息，並運用字體設計、排版和圖文元素，以「看不出來」的方式強調內容。另外還有一個例子。想像有人請你設計一本介紹印度美食的書。你打算怎麼設計：要用仿梵文（faux Sanskrit）字型和尖拱，或是一種清新、含蓄、中性字體的系統，讓讀者很容易閱讀食譜？

兩種手法各有優點。我們該如何決定？當然，出版社、行銷部門，甚至是書籍零售商都有他們的看法，最後要靠設計師來解決這些不時相互競合的要求。不過設計師最終必須問這個問題：這本書的內容是否需要一個干涉主義式的設計，抑或只需要一個不唐突的設計，將內容清晰展現？傑出的荷蘭書籍設計師厄瑪‧布姆（Irma Boom）在一次專訪中提到：「對於自己設計的書，我一定閱讀文本。不知道內容的話，我無從設計。因為知道了內容，我可以比其他人更深入。」[4]

決定了我們的「哲學」取向之後，在實務上可以採取哪些步驟，以確保交出優質的設計？其中的訣竅就是想像整本書是什麼模樣。設計師多半是以跨頁的方式思考。把左右對頁緊緊地塞進電腦螢幕——這樣就容易處理了。不過讀者看書時的視角比較寬闊，而且讀者會做一些很討厭的事，例如從後面開始看，或是隨機翻閱。我認為書籍設計最重要的是節奏。當我們一頁頁看下去，有沒有一種既統一又有變化的感覺？我說的不是大多數商業雜誌上的那種過度變化，出版商為了努力讓讀者保持警覺，每個跨頁都是一種爆炸性的變化。而是所有設計精良的書籍首尾一貫的一種控制性變化（controlled change）的感覺。

要達到「控制性變化」，就需要網格。本書有一整個條目在介紹網格（見 Grids，137 頁），不過這裡只要指出一點，一本書內容的結構與流暢，網格是最主要的根本。網格就像一棟房子的骨架，對外部的形貌賦予內在的強度。網格讓一本書有了建築結構，而且就像蓋房子一樣，你可以蓋一棟沒有設計感的笨重建築，或是一棟功能健全、賣相又好的建築物。

上圖與下頁
設計案：*Making of the Universe/Book*
日期：2009 年
客戶：保羅‧泰勒（Paul A. Taylor）@ Mute Records
插圖：Tea Design
攝影師：丹尼爾‧米勒（Daniel Miller）及費格‧彼特金（Ferg Peterkin）

Depeche Mode 專輯唱片《Sounds of the Universe》的 96 頁寫真集。收錄在該專輯的豪華盒裝版。
www.depechemode.com/sotu_box_set.html

右頁
設 計 案：《Hans Finsler und die Schweizer Fotokultur Werk, Fotoklasse, moderne Gestaltung 1932-1960》
日期：2006 年
設計師：塔尼亞・普利爾（Tania Prill）與艾伯特・韋斯萊（Albert Vieceli）
客戶：蘇黎世造型博物館（Museum für Gestaltung Zürich）
Thilo Konig, Martin Gasser (eds.) *Hans Finsler und die Schweizer Fotokultur Werk, Fotoklasse, moderne Gestaltung 1932-1960*. gta Verlag Zürich, Zürich 2006
© 這 個 版 本：Zürcher Hochschule der Künste (ZHdK), 8005 Zürich and gta Verlag, ETH Hönggerberg, 8093 Zürich
© 攝影：漢斯・芬斯勒（Hans Finsler）
© Stiftung Moritzburg, Halle/Saale, DE

瑞士雙人組塔尼亞・普利爾與艾伯特・韋斯萊設計，漢斯・芬斯勒的黑白照片平衡排列，周圍是精緻而內斂的字體設計。沒有任何因素讓眼睛分心，清晰的層次感油然而生。

現在普遍以數位方式接收內容，要想像一本書的整體設計，難度也高了些。因此設計師必須有這個本事，不必把內容拿在手上，也照樣能設計這本書。有了數位檔案，設計的技術執行變得相當容易，不過因為要靠縮圖和文字檔，我們忽略了實際評估其內容本質的機會。把影像和文字拿在手上的感覺比什麼都真實，因此只要有可能，著手設計一本書時，不妨把內容全攤在桌上：把照片、文字、圖文、標題等等列印出來。這樣設計師就能綜觀全局，知道整本書是怎麼回事。在小型工作室未必有辦法這麼做。但可以把跨頁釘在牆上，感受一下步調和節奏。我經常利用地板──什麼都行，只要有助於綜觀全書，不要只是一連串單獨的跨頁。

接下來最重要的是文字和影像的關係。一旦決定了欄寬和字體的細節，影像的尺寸和位置就成了關鍵。影像的尺寸變化太多，就像一道菜煮過了頭；尺寸的變化太少，頁面可能顯得單調乏味。我個人喜歡把一些出血的頁面和沒出血的影像混在一起，讓書本顯得活潑。我個人也不喜歡彩色背景。我喜歡白頁。我喜歡白紙黑字。或許不怎麼大膽，但我看膩了彩色頁，除非是以密集而短促的方式呈現，我也覺得印在套色背景上（或

範圍外）的文字單調無趣，除非它很特別。彩頁在其他設計師的手下都做得不錯。書籍設計沒什麼不能打破的規矩。

最後，一本書的內部設施：頁碼、書眉、圖説、結文（按：指書籍正文後的部份，包括附錄、參考書目和索引）等等。這些細節都很重要，要是草草決定，最後會很邋遢，也顯得急就章。如果一本書是一首交響曲，好的設計師會在小調音符上花許多心思。相較於這些音符所占的空間，它們的影響可是大得不成比例。

除了埋頭苦幹，我們還能做些什麼？還可以關注在我心目中的一個惱人大問題：和書籍內部設計毫無關係的封面或書衣。內容和書名格格不入，最容易使一本書看似缺乏整體的願景。沒錯，封面／書衣往往比書的內容受到更嚴格的檢視。行銷部門介入，外銷部門插進來，就連書店的採購人員也來湊熱鬧。結果把封面或書衣弄得活像一枚熱氣球，可以脫離繫留處飄然遠去。這種事我碰過好多次。（寫這句話的時候，我在心裡告訴自己，別讓本書發生這種遭遇。）

1 www.marxists.org/archive/morris/works/tmp/ideal.htm

2 Derek Birdsall, *Notes on Book Design*. Yale University Press, 2004.

3 "Cover to cover", *Guardian*, Saturday 16 October 2004.

4 Erich Nagler, "Boom's Visual Testing Ground: the internationally acclaimed book designer Irma Boom talks about her craft", February 2008, www.metropolismag.com/cda/story.php?artid=3175

5 Ibid.

最後，一個書籍設計師最應該培養的技藝，正是編輯的技巧。身為設計師，我們處理一本書的設計，應該要像編輯研究如何編輯一本書。大多數的設計師都有能力以編輯的角度思考。他們天生懂得資訊的層次性佈局，也知道如何抓重點。如厄瑪・布姆所言：「……我從事書籍設計不只是設計，也是編輯，所以很花時間。我向來的作風是在整個案子一開始就加入編輯委員會，致使我的設計流程更花時間，但我喜歡這麼做。因為這樣才能做出與眾不同的設計[5]」。

延伸閱讀：**Jost Hochuli and Robin Kinross, *Designing books: practice and theory*. Hyphen Press, 1997.**

書籍封面設計
Book cover design

設計一本書的封面，是考驗設計師有沒有能力創造精準而即時的視覺傳播。要同時囊括書的內容，還要引起在書店閒逛的人注意，是平面設計的一招精彩戲法。

不管是設計師或插畫家，最一翻兩瞪眼的考驗，是萃取整本書的內容，轉化為一針見血的圖文敘述。不過，一個對文字、構想或閱讀都沒興趣的設計師，不太可能創造出優秀的書籍封面，最好的書籍封面，乃出自喜愛文字的設計師，就像第一流的唱片封套設計師都愛好音樂[1]。

好，我說的不是機場暢銷書、電影小說、言情小說、名人傳記或修車指南的封面。這些都有個設計公式，要是不照本宣科，會導致銷售量下滑，大出版社行銷部門的空調辦公室會血流成河。所以先別管我們在地超市架子上展示的書，把注意力轉向專門賣給知性讀者的知性圖書：現代小說、古典小說、傳記、旅遊、烹飪、藝術和人文學科。

書籍封面必須吸引在書店閒逛的人注意。非得搶眼不可，因為逛書店的人同時面對幾百本書，它們全都在拚命博取注意。當然，現在不能只設計在博德書店的平台上能夠吸睛的封面，設計師必須創造出在網路上做成縮圖也很吸引人的設計。

不讀內容能不能設計一本書的封面？可以，但事實上要是讀過的話，設計出的封面會更好。我們讀了一本書卻不喜歡或看不懂，這樣能夠設計封面嗎？可以，不過會露餡兒。就像是唱片封套的設計師，書籍封面的設計師要是處理能啟發他們心靈的題材，會交出最漂亮的成績。小說家兼藝術家哈蘭・米勒（Harland Miller）根據企鵝出版（Penguin）的書籍封面，完

現在不能只設計在博德書店的平台上能夠吸睛的封面，設計師必須創造出在網路上做成縮圖也很吸引人的設計。

成了一系列的畫作[2]。他在報上寫了一篇談封面設計的文章[3]，其中引述美國作家艾倫‧格爾加納斯（Allan Gurganus）的話，說一個人的書籍封面「在某種意義上，是最早的文學批評之一」。把設計師當作視覺批評家，將封面設計視為一種視覺的書評，這種想法令人激賞！表示讀者可以把封面看作某種評論。

什麼叫作好的封面設計？祕訣是千萬別把故事再說一遍。就算我們想這麼做，也是幾乎不可能的任務。作者可能有幾百頁篇幅能耽溺於無盡的細節，但設計師只有一小塊空間，能以視覺手法複製書的內容。好的封面設計是利用視覺速記法，而不必笨拙地把故事一一細數。

不過我必須指出，出版社看待封面的方式通常和設計師不同。艾倫‧格爾加納斯就說，第一位「書評家」並非設計師，通常是出版社的行銷部門。書籍的封面多半是行銷和業務部門的產物。這不是說行銷人員不懂何種意象能把書賣出去──而是說，就像電影海報和唱片封面，他們掌握的主導權越大，最後的成品越是標準化和公式化。

美國設計師麥可‧伊恩‧凱伊（Michael Ian Kaye）是當代最傑出的封面設計師之一，對於「行銷的要求」提出了幾個有趣的觀點。各領域的設計師都能從他敏銳的評論中學到些什麼。凱伊有一次接受史提芬‧海勒的訪問[4]時表示：「舉個例子，有人要求用大字體的時候，那真的是他或她想要的嗎？十次裡有九次都不是。可讀性，是的。重要感，是

右圖
設計案：《Jilted》，吉兒‧霍夫曼（Jill Hoffman）著
日期：1994 年
客戶：賽門與舒斯特出版社（Simon and Schuster）
設計師：凱琳‧高伯格（Carin Goldberg）
蒙太奇照片：曼‧雷（Man Ray）

《Jilted》是一本小說，描述一位當代都市中年藝術家如何經歷一次性慾的重生。字體反映出小說中通篇出現的角色，有機能障礙又反覆無常。

最右圖
設計案：《Sight Readings》，伊麗莎白‧哈德維克（Elizabeth Hardwick）著
日期：1998 年
客戶：藍登書屋（Random House）
設計師：凱琳‧高伯格

伊麗莎白‧哈德維克從 1982 到 1997 年間，談論美國作家的散文集。這是設計師交出的封面，但從未付印。

的。清晰度，是的。」他接著說：「的確有人要求我做一些老套的視覺效果；大字體、燙箔、打凸等等。碰上這種情況，我知道重點在於可讀性，還有讓這本書感覺舉足輕重，而且與眾不同。但我們不必屈服於這一行的陳俗老套，也能做到這幾點。」

從這些評語聽得出來，在客戶下達行銷指示時，凱伊不會棄兵卸甲。他反而發揮「長袖善舞」的功力。就像是人質談判專家，他審度當時的情況，設法找出一條兩全其美的出路。和行銷部門發生衝突時，有時我們不得不承認失敗，不過就像凱伊說的，有時候我們可以滿足客戶要求，同時又能保有自己設計的完整性（見〔Clients〕，67 頁）。

凱伊為自己贏得了挑戰行銷單方面決策的權利。有一篇關於他的線上文章指出，凱伊擁有獨特的地位：「在大多數的出版社，設計和廣告分屬不同的部門，」亞歷山卓・蘭恩（Alexandra Lange）寫道。「不過身為 Little, Brown 的創意總監，凱伊主導一本書的設計和廣告──從產品的校樣到送上平台的整體外觀。」[5] 大多數的設計師只要能坐上凱伊的位子，寧願捐出一條腿。

另一位頂尖的書衣設計師，是在紐約執業的凱琳・高伯格

書籍的封面多半是行銷和業務部門的產物，就像電影海報和唱片封面，他們掌握的主導權越大，最後的成品越是標準化和公式化。

1 如同大多數泛論式的觀察，總會碰上例外：傑山的里德・邁爾斯（Reid Miles）是許多永恆的《藍調》（Blue Note）專輯封面的設計師兼攝影師，正是出了名地討厭爵士樂。好，不再做任何籠統的泛論。

2 www.whitecube.com/artists/miller/

3 "Judge the book trade by its covers", Harland Miller, Guardian, 7 July 2007.

4 《34位頂尖設計大師的思考術》（Design Dialogues），馬可孛羅，2009。

5 Alexandra Lange, "The Bookmaker", December 1998. www.metropolismag.com/html/content_1298/de98boo.htm

6 與作者對談。

7 Anya Yurchyshyn, "How to Make People Buy Books. Chip Kidd, art director at Alfred A. Knopf, reveals the tricks of the trade", June 2007. www.esquire.com/the-side/qa/chipkidd061807

8 Phil Baines, Penguin by Design, A Cover Story 1935-2005. Allen lane, an imprint of Penguin Books, 2005; Phil Baines and Steve Hare (eds), Penguin by Designers. Published by Penguin Collectors Society, 2007, in an edition of 1,250 copies.

（Carin Goldberg）。她認為設計師有義務「以圖文的方式詮釋作者的文字和理念所呈現的語調和意圖，類似舞者聽到音樂可能產生的反應，藉此刺激、召喚、哄騙、引誘和逗弄顧客。」不過她認為委託人太過膽小，會害書籍封面無法更上一層樓。「一張書衣必須和書架上其他幾百張書衣競爭，」她說道，「所以挑戰就在於如何以圖文方式，在視覺刺激過剩、競爭又激烈的環境裡較勁。我不相信一本書的銷售全靠書衣。一篇正面的書評和名人的背書反而有效得多。不過，封面當然可能力挽狂瀾。所以不能找任何藉口，設計出差勁或甚至只是還可以的書衣。我相信大多數的設計師都明白這一點，但不幸的是，編輯、出版商和行銷人員老是低估卓越、能引發共鳴的設計會有多大的威力。每年的書籍出版量這麼大，照理說書架上出色的封面應該不至於這麼少，但事實卻不然。」[6]

然而，無論封面設計多麼耀眼，人們不太可能光憑這一點掏錢買書。設計或許扮演了關鍵的角色，讓潛在的讀者注意到某一本書的存在，鼓動某人拿起一本書，或許也就推了一把，促使某人決定買下他們拿在手上的書。不過消費者不可能光看設計就買書。奇普・基德（Chip Kidd）和麥可・伊恩・凱伊及凱琳・高伯格一樣，被譽為天才書籍設計師，連他都不認為光靠封面就能把一本書賣出去：「我不能逼你買書，但我可以設法幫忙讓你把書拿起來，」他說。「某人買不買一本書，牽涉到許多因素，封面只是其中之一罷了。」[7]

如果將來有意擔任書籍設計師（或是冷酷的圖書業專業人員），研究企鵝出版社的書籍設計史，可以帶來不少啟發。這家在業界舉足輕重的出版社，創立於1935年，專門生產供應大眾市場的廉價平裝書。自此之後，企鵝出版社持之以恆，以其他出版社望塵莫及的一貫水準，開拓許多出色的設計。近期剛出版的兩本佳作，展現了出版社對設計的投入[8]。閱讀企鵝的故事，令人詫異地發現，這家公司以高尚的情操，一心開發卓越的平面設計，同時又有效結合了商業觀點，幾乎毫無例外。

從來沒有人靠設計書籍封面而致富，不過聰明的設計師總是希望設計書籍封面，即使只是為了能藉這個機會，在一個結合文化、理念和商業活動的競技場上一展身手。

延伸閱讀：Chip Kidd, Chip Kidd: Book One: Work: 1986-2006. Rizzoli, 2005.

品牌塑造
Branding

在後工業時代的西方，我們唯一「製造」的就是品牌。這表示設計師有許多工作可做，但也為激進的表現和創新的平面設計敲響了喪鐘？把設計變成了品牌塑造，設計師就這樣拱手讓出了城堡的鑰匙。

1990 年代期間，我注意到設計會議中出現了「品牌塑造」這幾個字。起初我固執地拒絕使用這種說法，堅持繼續講老派的語彙，例如「識別」（identity）和「商標」（logo）和「標誌」（mark）。我也要求同僚和客戶不要用「品牌塑造」這種字眼。當時我這麼做有三個理由。

首先，我覺得品牌塑造和設計扯不上什麼關係。品牌地位的建立，幾乎完全憑藉一段長期經歷才能產生的特性，不可能靠平面設計變出一個隱喻，就在轉瞬之間取得——或被賦予「品牌地位」。然而許多上門的客戶卻要我設計一個「品牌識別」，可以表達類似信賴和可信度的概念，而且他們想靠新商標和一些品牌化的傳播材料，就能水到渠成。我倒覺得信賴和可信度應該是用贏得的。

其次，品牌塑造的策略經常像是用來掩飾三流構想的幌子。品牌塑造的意思似乎是：「你可以有一個很差勁的企業或商品，不過只要你好好給它『塑造品牌』，就可以蒙混過關。品牌塑造把設計扯上了宣傳及轉移焦點，還有其他當代的巫術」。面對現實吧！——恩隆的品牌就塑造得很好。傑佛瑞·基迪（Jefferey Keedy）在 2001 年《廣告破壞者》（Adbusters）雜誌的一篇文章表示：「品牌之所以值得記憶，應該是因為品質精良，而非因為它們無所不在。」[1]

第三個原因是我從來沒聽過一般人談論品牌或品牌塑造。當媒體界的專業人士把牛仔褲製造商稱為品牌，而非服裝牌子，或是把商店叫作零售品牌，他們似乎是在醞釀一種傲慢的「他們和我們」的文化；他們好像是在說：「我們會教你們如何看待一家公司或一種產品。」

後來我在我家的地方報上看到一張照片，是不久前才過世的一名青少年的墳墓。他的朋友請人送來了花籃。花朵拼出了 Gap 這個字。如果這是少年樂隊的名字，我絕對不會大驚小怪，不過十幾歲的青少年把獻給已故友人的花籃做成一家商店商標的形狀，顯示品牌塑造已經大獲全勝。現在每個人開口閉口都是品牌。品牌塑造成了普遍的知識。客戶讚賞不已。他們大多對「設計」心懷恐懼，品牌塑造就比較容易了解。客戶把品牌塑造看成一種科學。他們心儀的原因在於，這樣他們就能把公式套用在創作過程上。甚至可以把「品牌權益」（brand equity）列在資產負債表上。

然而設計師任由平面設計變成品牌塑造，其實是自討苦吃。把一套品牌準則（參見〔Brand giudelines〕，49頁）交到行銷部門手上，

當客戶主導了創意表現，最後交出來的總是平庸之作。把設計變成了品牌塑造，就是同意把創意交到他們手裡。

上圖與下頁
設計案：麥克米蘭癌症支援機構（Macmillan Cancer Support）的品牌塑造
日期：2009 年
客戶：麥克米蘭癌症支援機構
設計師：沃爾夫奧林斯（Wolff Olins）

麥克米蘭癌症支援機構過去一直提供護士來照顧癌症病人。但這些護士經常被誤解為「死神的天使」。英國有一千兩百萬人罹患癌症，麥克米蘭必須擴大服務範圍。沃爾夫奧林斯想像這個組織的未來、釐清它的企圖心，並更改它的名稱（cancer relief〔癌症救援〕改成 cancer support〔癌症支援〕），發展品牌創意和個性，且創造激進的全新品牌表現，藉此協助這個慈善機構。他們使用讓人眼睛一亮的字體，創造出獨特而有效的品牌識別。

他們就以為自己可以征服世界——更別提這些準則讓他們可以躲開滿腹巧思、不停摸下巴的傲慢平面設計師。然而當客戶主導了創意表現，最後交出來的總是平庸之作。把設計變成了品牌塑造，就是同意把創意交到他們手裡。揚棄了創意的奧祕，一味追求品牌塑造的單調科學，使得我們失去了唯一能貢獻給客戶的一樣無法估量的天賦——真正有創意的想像所發出的叛逆吶喊。我們出賣了這份天賦，換來千篇一律的品牌化世界。

　　說來矛盾，我是因為造訪了一家全球數一數二的品牌塑造公司，才確立了這種思維。2008 年初，《Creative Review》的派屈克‧柏格因（Patrick Burgoyne）要為沃爾夫奧林斯（Wolff Olins）公司寫一份傳略，當時這家公司剛脫離 2012 年倫敦奧運的商標引發的媒體風暴[2]。我對這個商標向來批評有加，但我也意識到，這個商標是企圖在最艱困的競技場（公開競技場）做點不一樣的事。

　　我訪問該公司的主席布萊恩‧波伊蘭（Brian Boylan）與資深創意總監派屈克‧考克斯（Patrick Cox）。我請波伊蘭提出他對品牌塑造的看法：「品牌已經不再只是簡潔而精確的商標，每次都要貼在同一個地方，」他說。「我們對品牌的思維已經進化。品牌是一個平台、品牌很有彈性、品牌是個交流的地方，而且不是固定的，因此沒有單一的商標。品牌具有可辨識的形式，以及可辨識的傳播與行為，但不是一種僵硬而固定的東西。」

　　沃爾夫奧林斯比照大型品牌塑造公司一向的作風，為他們的客戶提供策略和商業思考。但關鍵是他們把兩者和一種神奇的成分結合：直覺。波伊蘭經常用這個字眼。他極力強調，如果最後導致他所謂的「用數字塑造品牌」，那麼策略也是徒勞。「公司流程的重點是深刻了解我們的客戶，」他表示，「因此我們請了較為戰略化和商業化背景的人。但後來當我們開始探索，這時直覺就派上用場。總而言之，從頭到尾都是創意的過程，和按部就班的邏輯程序完全相反。因為如果只是遵守一套邏輯程序，必然會得到枯燥的答案。我們最後得到的某些答案，是超乎邏輯程序之外的。」

　　過去幾十年來，波伊蘭的競爭對手為了吸引企業，無所不用其極地把直覺從設計流程趕出去，在他們的想像中，這些企業不了解像直覺和創意這麼虛無飄渺的概念。不過沃爾夫奧林斯公司已經證明，現在聰明的公司要的是直覺的思考和附帶的活潑創意。因此沃爾夫奧林斯才會生意興

一旦讓設計向品牌塑造徹底看齊，等到品牌塑造和大多數的商業信條一樣，變得跟不上時代，或是砸了招牌，平面設計很可能隨之沉淪——別以為不可能發生。

隆，客戶爭相登門聘請。

　　但設計之所以不應該淪為品牌塑造的一個子集，背後還有另一個原因：一旦讓自己向品牌塑造徹底看齊，等到品牌塑造和大多數的商業信條一樣，變得跟不上時代，或是砸了招牌，平面設計很可能隨之沉淪──別以為不可能發生。瞧瞧華爾街的宇宙主宰在 2008 年秋天的遭遇。當初誰猜得到這些金融專家會暴露出比盜賊好不了多少的真面目，還得拜託政府出手搭救？

　　我認為現在已經進入後品牌時代。品牌塑造（按照設計師的作法），在產品和服務的識別與認同上，扮演了一定的角色，不過品牌相關的思考大多已經枯竭，而它笨拙地企圖侵入我們生活的每個層面，偶爾還採取邪惡的手段，把我們全都變成品牌的奴隸，如今也暴露出它的淺薄，並且和參與式媒體（participatory）的新時代格格不入。在網路時代，消費者可以在虛擬空間集結，挑戰、駁斥和否定一家公司的品牌價值，這時，品牌塑造必須更講求相互合作，減少專制的色彩。如果因此使得品牌塑造更誠實、開放而坦率，對大家都有好處。

延伸閱讀：**Brand Madness Special Issue. Eye 53, 2004**

1 Jeffrey Keedy, "Hysteria, Intelligent Design not Creative Advertising", reproduced in Steven Heller and Veronique Vienne (eds), *Citizen Designer, Perspectives on Design Responsibility.* Allworth Press, 2003.

2 www.creativereview.co.uk/crblog/wolff-olins-expectations-confounded

品牌準則
Brand guidelines

品牌準則的用處是什麼？基本規則手冊是以專業方式維繫設計標準和一貫的品牌識別（brand identity），抑或是對創意的束縛，不但阻礙了有效的傳播，還把客戶變成控制狂，設計師淪為單純的執行者？

品牌準則（經常被稱為「品牌手冊」）是專門設計出的一套管理準則，務求對於字體、色彩、商標、照片和圖文元素有正確而一貫的用法。準則的存在是為了確保公司和組織所有的傳播材料，都維持一貫的「外觀與聲調」。品牌手冊以前被稱為「企業識別手冊」，而為了履行一以貫之、妥善管理的識別，這些手冊一直被認為是不可或缺的。以前是印刷文件（一家航空公司可能有二十本個別的規章，而 MTV 只用一張紙，也傳為美談），但現在可能是在線上公布。

對品牌準則的看法又分成兩派，彼此互相衝突。首先是傳統派，認為務必要有嚴格的準則，才能有效控制和管理一個組織在各媒體的識別。隨著跨媒體（網路、廣播、手機、平面、戶外媒體等等）傳播的來臨，這些準則的重要性不減反增。既然要在各式各樣的平台中（一家全球性企業在世界各地可能有數百家不同的設計團體，負責品牌化傳播）保持一貫的視覺識別，關於如何正確使用所有圖文元素，必須有明確的指示。這種務實派的觀點，是把品牌準則視為一種架構，設計師面對這個架構時不但要有想像力和巧思，也必須忠實遵守。提倡品牌準則的人指出，設計的重點畢竟是在解決問題，只要能通過這些準則的管制，應該能激發設計師的最佳表現。

另外一派的觀點，則是對品牌識別手冊有更多的譏諷和質疑。我們現在看到的平面設計，大多受制於品牌準則。這表示我們所看到的平面設計，幾乎都不是出自設計者之手，而是來自其他乖乖聽話的人。沒有多少平面設計師會提倡無政府狀態（平面設計師極少是無政府主義者），不過品牌準則全面主宰了現代的視覺傳播，因此設計經常是死氣沉沉、缺乏想像力和個人色彩。在許多被要求遵守規則的人眼中，這些準則就像一條大蟒蛇，把圖文表達的生命力榨得乾乾淨淨，導致「企業均質化」（blanding）（這是一種舊詞新用，光是這一句話，就能總結大多數品牌塑造策略的效應）。

沒有多少平面設計師會提倡無政府狀態。不過品牌準則全面主宰了現代的視覺傳播，因此設計經常是死氣沉沉、缺乏想像力和個人色彩。

這種說法有沒有道理？品牌準則憑什麼可以管東管西？原因不在於這些準則，而在於管理準則的人。品牌手冊是讓非設計師用來控制組織的視覺展示。有些行銷部門在這方面做得很好，然而，當組織淪為其品牌準則的奴隸，結果就是死氣沉沉。無論它多麼包羅萬象而聰明，沒有任何一套準則可以應付每一種情況。因此有時難免必須或應該偏離規則。現在的問題是，負責管理品牌識別的非設計師，很少有能力做彈性的判斷，破

左頁
設計案：品牌準則
日期：2004 年
客戶：Moving Brands
設計師：Bibliotheque

Moving Brands 獨立品牌公司的雙面海報，指示如何施行品牌識別。
準則與識別由 Bibliotheque 設計

格允許富於想像力的犯規行為。

一般而言，當專攻品牌塑造的設計團隊制訂準則，要求廣告公司必須遵守，就會突顯這個問題出來。創造出鮮活而有效的廣告的能力，經常因為笨拙、僵硬的規則而打了折扣；制定規則的平面設計師是為了迎合客戶，在後者的想像中，「固定不變」是一套優良品牌準則的正字標記，而他們從來不必設計電視廣告的結束畫面、廣告看板或報章雜誌廣告。

當然，有一種紀律嚴謹、一絲不苟的設計師，渴望能設計品牌準則。這些手冊本身往往令人驚艷，是精采的視覺傳播品。他們要求以近乎學術的角度來處理視覺表達，令人留下深刻的印象。有些品牌手冊本身設計得美輪美奐，然而終究還是逃不過被忽視、嫌棄，和不斷被拿來炫耀的命運。凡是優秀的設計師，都不喜歡聽命於另一位設計師。品牌準則其實就是這麼回事。客戶應該視而不見，至於提倡「專業精神」，主張要服從客戶意願的強硬派專業設計師，也應該把規則擺在一邊──除非是由當初制定規則的設計師來執行，品牌準則才有成功的機會。

延伸閱讀：**www.designerstalk.com**

簡報
Briefs

設計師如何回應一份簡報，是決定該設計案結果是好是壞的關鍵因素。我們必須詳細研讀簡報文件，然而亦步亦趨地照辦，未必是聰明的作法。我們應該對差勁的簡報提出挑戰，對優良的簡報更深入鑽研。

儘管設計師老是對設計簡報列出的種種限制嗤之以鼻，然而事實很簡單，就像汽車需要燃料，設計師也不能少了簡報。然而客戶經常抱怨設計師對簡報置之不理。這種說法令人驚訝，但我常常聽見。客戶會這麼說是基於兩個理由。首先，有些設計師的確把簡報擱在一旁，想怎麼做就怎麼做。另外一個比較常見的原因恐怕是，大多數設計師交出的成品比客戶預期的更好，才誤以為他們沒有照簡報做事。

簡報多半表裡不一。無論多麼完整和詳細，總是有些地方沒說清楚。這也無妨，因為客戶要是寫得出完美的簡報，那就不需要創意思考了。客戶委託設計師的時候，很清楚他們要的是什麼，但很少知道要如何達成目標。有時他們會試著加上「操作方法」，我們應該認知簡報的本質──簡報沒有創意。但好的客戶知道他們無法「操作」，所以交給設計師。

雖然簡報一般是以文件的形式送達，但它最重要的部分是提出簡報的人。換句話說，簡報不只是簡報，而是一件傳播品，出自一個有思想、偏見、恐懼和擔憂的

簡報不只是簡報，而是一件傳播品，出自一個有思想、偏見、恐懼和擔憂的人，因此只有和簡報的撰寫人打交道，才能萃取出它真正的本質。

清楚的資訊:技術、規格、交件期、設計費、目標團體等等

可愛袖珍小狗

人，因此只有和簡報的撰寫人打交道，才能萃取出它真正的本質。一份好的書面簡報可以激發討論，不光是一套明確的指示而已。

美國平面設計師協會（AIGA）將設計簡報定義如下：「客戶在設計案剛開始時交給設計師的書面說明。身為客戶，提出簡報時，必須詳細說明你的目標和期待，界定工作的範圍。同時要負責做出具體的表達，在案子進行期間可以回頭審視。這是個老實的辦法，讓大家坦誠以對。如果簡報引發疑問，那更好。問題早出現總比晚出現好。」[1]

多數的情況下，在簡報送達時，我們已經見過簡報的制訂者（我們的客戶），也討論過這個案子。然而我們絕對不能因此認定簡報程序已經結束，沒這回事。幾乎每次都得回頭再問幾個問題，而且無論如何，提問能顯示出對案子很投入，客戶總是樂於看到這一點。

不過在回頭找客戶之前，我們得看清楚上面的實務要求。簡報有沒有列出交付項目？有沒有完整的技術規格？有沒有提出我們必須遵守的各個交件日期？還有，當然啦，有沒有提供預算細節？我們必須先確定這些事情，同意之後再談別的。

一旦把實務問題界定清楚，就得看看簡報是否淺顯易懂。對我們的期待是否清晰明確？我們是否必須遵照現有的品牌準則，還是可以自由揮灑？我們的目標群眾是誰？我們需要的各個「部分」齊不齊全（商標、影像、文字等等）？實務上的安排（預算、敲定時間等等）對我們的回應方式有什麼影響？要是找不到問題（與其他相關疑問）的答案，那麼簡報還有待釐清，我們也得向客戶請教一下。

簡報並非一律以書面呈現。如果是老字號的客戶、合作經年的對象，常常會得到口頭簡報。在某種程度上其實無妨。但也有其危險性，還可能造成誤解。收到口頭的簡報之後，最好馬上回一封確認的電子郵件或書信，把內容詳細列出。換言之，我們必須寫下自己的簡報，再寄給客戶。表面上或許既多餘又賣弄，但這是一種很好的紀律，也讓客戶知道我們沒有不把他們當回事。同時避免「哦，我還以為你的意思是……」的爭論。

如果我們自己動手寫簡報，絕對不要怕寫廢話；這樣有助於大家聚焦。也因為如此，每次把創作向客戶提案說明時，我一定先把簡報複述一遍（見提案技巧〔Presentation skills〕，252 頁）。這樣可以確保客戶和設計師的看法一致，一旦偏離目的就能突顯出來。客戶也覺得很放心。

我們也必須判斷一份簡報值不值得回應。要誠實評估一份簡報，先決條

我堅決相信必須和簡報設定的焦點群眾直接對話。如果你的目標是十五歲的滑板小子，就去找他們聊天。他們的話幾乎每次都會讓你跌破眼鏡。

簡報多半表裡不一。無論多麼完整和詳細，總是有些地方沒說清楚。這也無妨，客戶要是寫得出完美的簡報，那就不需要創意思考了。

件是——誠實。我們通常需要工作，往往會極力爭取，不過既然工作到了手，我們就得強硬起來，提出強硬的問題。這份簡報寫得好嗎？如果照表操課，有沒有可能產生高品質的作品？能不能賺到錢？

如果我們能找到滿意的答案，就該繼續進行。否則的話，必須對簡報提出挑戰。不過要怎麼挑戰呢？要討論，同時捍衛我們的信念。如果客戶很開明，有時可能會重寫簡報，或者至少全面翻新。當然，有的客戶會不高興，但若我們相信自己的觀點，就必須做好堅持立場的準備。

最後總算時機成熟，可以專心回應這份簡報。每一份簡報都有一些指示和要求。只要奉命行事，大概就能交出令人滿意的結果。不過大多數的簡報裡，都有隱藏或沒有明說的成分——這是一把鑰匙，要靠它開啟案子的創意解決方案。怎麼才能找到鑰匙？嗯，做研究。我堅決相信必須和簡報設定的焦點群眾直接對話。如果你的目標是十五歲的滑板小子，就去找他們聊天。他們的話幾乎每次都會讓你跌破眼鏡。我最近參與的一個案子，是設計一本以醫師為目標讀者的期刊；我找幾位醫師談過，結果發現他們是我畢生在工作上所遇到最喜歡冒險、最開明的一群人，比我的客戶（一位過度謹慎的出版商）大膽多了。不過這是我和他們談過之後才發現的。要找到開啟簡報的創意鑰匙，必須透過殘酷的審問——審問客戶和閱聽人；還有最重要的是，審問我們自己。

簡報程序的最後一部分，就是給予創意回應（creative response）。成敗就看這一刻。在我的經驗裡，設計師很少端出沒有價值的創意回應。反而多半是做的比要求的多。這句話不是說設計師不會出錯。而是我們天生喜歡交給客戶超乎他們要求的成品，諷刺的是，客戶常常認為這是不了解簡報所致。因此必須發展一些策略，說服客戶讓設計師超越他們本身預期所列出的狹隘大綱。我從一開始就要客戶做好心理準備，會拿到一份意料之外的創意回應。有時這樣會產生反效果，害我被炒魷魚，但通常會讓客戶打開眼界，更加意識到有不流於公式化的解決方案和創意回應。

1 http://www.aiga.org/resources/
content/3/5/9/6/documents/
aiga_1clients_07.pdf

延伸閱讀：Peter L. Phillips, *Creating the Perfect Design Brief*.
Allworth Press, 2004.

對廠商簡報
Briefing suppliers

設計逐漸成為合作性的活動,設計師必須和其他創意人合作的頻率越來越高。這表示他們必須發展出高明的委託技巧。在匆忙間發一封電子郵件或打一通語焉不詳的電話,通常沒辦法解決問題。

每當作品的成績不如我們的預期,我們總是馬上責怪廠商。印刷廠怎麼把頁面裁切得這麼糟糕?排版的人不知道文字必須全部排列成行嗎?每當設計案不符合我們的期待,照例會提到印刷品質不良、色彩複製不佳和網頁的程式設計很差勁。怪罪廠商很簡單,但要負起讓廠商完美達成任務的責任,就沒那麼容易了。

差勁的廠商固然是有的——無庸置疑。不過事實上,廠商交出的品質低劣,大多要歸咎於準備不足、專案控管失靈,以及設計師沒有做好簡報。只要開口對廠商說「哦,我以為你們知道……」,就知道錯在我們。「我以為」這幾個字一說出口,就足以把我們未審先判,廠商交來的成品有任何缺失,都要算在我們頭上。設計師和廠商要維持良好關係的法則,首推「絕對不要以為什麼」。事實上,「絕對不要以為什麼」是和廠商維持良好關係的唯一準則。

設計師通常很擅長擔任廠商。我們很懂得如何照顧客戶;客戶只要對我們好,就會得到我們無怨無悔的付出。但我們自己常常是很糟糕的客戶。我們給廠商模糊的簡報、不合理的交件期和吝嗇的酬勞,卻還狐疑為什麼得不到滿意的結果。

我們要客戶給我們什麼樣的簡報,對廠商也應該比照辦理。我所認識的每一位聰明的設計師,都把廠商視為平起平坐的重要人士。把他們當作合作夥伴,是讓自己有面子的人。簡報應該面對面地親自進行。在數位時代,這種作法愈趨困難。許多網路設計案(最後的成品是一個數位檔案)在全球廠商之間轉來轉去。如果有精良的專案管理,這樣也行得通。但最好的方法是雙方坐下來開會。一個好的廠商不會讓我們交一份差勁的簡報就了事,但儘管如此,每一位廠商都需要詳細的簡報和仔細的監督。

一份書面簡報是基本要求。我們不但應該逐條列出財務和時程上的細目,必要的話,也必須重申在口頭簡報時討論過的每一件事。要是做不到,會招來平面設計復仇之神的懲罰。只要印刷採購出了點錯,或是發包昂貴的程式設計,後果就可能不堪設想。凡是好的工作室都會有一個專責系統,沒有的話就弄一

一份書面簡報是基本要求。我們不但應該逐條列出財務和時程上的細目,必要的話,也必須重申在口頭簡報時討論過的每一件事。要是做不到,會招來平面設計復仇之神的懲罰。

我們要客戶給我們什麼樣的簡報,對廠商也應該比照辦理。我所認識的每一位聰明的設計師,都把廠商視為平起平坐的重要人士。把他們當作合作夥伴,是讓自己有面子的人。

上圖
保羅・戴維斯（Paul Davis）繪圖，2009 年

個吧。千萬別耽擱。

寫完這個條目之後，我就碰上對廠商簡報不清的問題。一家合作的印刷廠用錯了紙張。儘管我已經在面對面的會議上，告訴印刷廠的代表必須用什麼原料。對方是個聰明用心的人，我交代了紙張的名稱和磅數。親眼看她寫在筆記本上。任務完成。可惜事實不然。她開會後不久離職，然後就用錯了紙張。為什麼？因為我沒有特地把我要的紙張用書面寫下來。

延伸閱讀：Catharine Fishel, *Inside the Business of Graphic Design: 60 Leaders Share Their Secrets of Success*. Allworth Press, 2002.

英國設計
British design

為什麼非英國人如此推崇現在的英國設計？大英帝國有許多世界級的設計，但水準參差不齊。此外，在全球化的時代裡，各國的設計特徵不是幾乎看不出來嗎？

我在國外經常聽別人說英國的設計有多棒、英國的設計環境健全得多。即使理應在全球名列前矛的國家，也普遍認定英國的平面設計執全球之牛耳。我明白為什麼有人可能會這麼想。當代英國平面設計往往令人驚豔，英國的設計師打從心裡渴望實驗新事物，同時也擁有以工作室、雜誌、商店、演說、展覽和網站為核心的健全設計文化。美國的設計師兼作家，潔西卡・赫爾方德（Jessica Helfand）就表示：「身為無可救藥的親英派，我很難挑英國任何東西的毛病，更何況是它的平面設計。別忘了，撫養我長大的爸爸，收集《Punch》雜誌和吉爾斯（Giles）過期連環漫畫的合訂本。凡是有 Boots 和 Waitrose 包裝的東西，我仍然愛不釋手，而且很久很久之前（雖然這樣會透露我的年紀），我的姊妹、母親和我，都對 Biba 時裝店的所有商品迷戀不已。說起威爾康醫學史中心（Welcome Institute），更是一開話匣子就停不了。再說了，你怎麼能批評一個用 Gill Sans 當國家字型的國度？」

不過，乏味的設計也多如牛毛——空洞無聊的廣告詞，差點要把好的設計給吞噬了，從現代平面設計史看來，二十世紀的英國設計大多不能和歐洲、美國、俄羅斯和日本的頂尖設計匹敵。瑞克・波伊諾（Rick Poynor）在 2004 年擔任「傳播」

英國的獨立平面設計是一種為設計而設計的興趣。我們可以詮釋成一種病態的自戀，抑或是對於設計與視覺傳播的專業技巧，懷抱一份激勵人心的愛。

上圖
設計案：《Design Magazine》封面
日期：1995 年（最上圖）；1961 年（上圖）
客戶：工業設計評議會（The Council of Industrial Design）
藝術指導：肯恩 · 嘉蘭（Ken Garland）

英國設計師肯恩 · 嘉蘭當過六年的《Design Magazine》美術編輯。這本期刊由英國工業設計評議會出版。1995 年這一期的封面是英國工業設計中心（The Design Centre for British Industries）的商標，由漢斯 · 史雷格（Hans Schleger）設計。肯恩 · 嘉蘭的作品請見 www.kengarland.co.uk

（Communicate）英國平面設計展的策展人，他在展覽附贈的型錄上寫道：「1954 年，皇家藝術學院的平面設計學校有兩位導師出版了《平面設計》（Graphic Design），一本專門針對年輕設計師的教科書。現在重新翻閱，這本書內容嚴肅、節奏不急不徐，當代讀者和消費者實在很難從中看出什麼活潑的現代平面設計。作者約翰 · 路易斯（John Lewis）和約翰 · 布林克利（John Brinkley）所呈現一頁又一頁的藏書票、木版畫和和故作斯文的插圖，出自巴耐特 · 傅利曼（Barnett Freedman）、愛德華 · 波登（Edward Bawden）與林頓 · 蘭姆（Lynton Lamb）等平面藝術家之手……」[1]。這裡的關鍵字是「故作斯文」（genteel），直到 1980 年代，英國設計仍然平淡而欠缺火花——雖然也不乏在英國執業（雖然未必在英國出生）的幾位標新立異者，例如艾瑞克 · 吉爾（Eric Gill）、亞伯拉 · 蓋姆斯（Abram Games）、愛德華 · 麥克耐特 · 考佛[2]、羅賓 · 菲奧爾（Robin Fior）、達姆 · 席維斯特 · 胡達德（Dom Silvester Houédard）、奇斯 · 康寧漢（Keith Cunningham）、安東尼 · 佛洛蕭格（Anthony Froshaug）、羅麥克 · 瑪柏（Romek Marber）與肯恩 · 嘉蘭（Ken Garland），他們展現的吉光片羽，奠定了英國設計的特色。

不過情況在 1980 年代有了轉變。平面設計不再是以形式主義為原動力的一種純粹專業活動，也不再執著於英國式的內斂和食古不化，反而成為流行文化的一部分。這是因為平面設計是流行音樂不可或缺的一部分。在許多人一生之中，和圖文創作第一次、也最有意義的一次接觸，是唱片封套。1980 年代英國設計界的超級巨星——麥爾康 · 蓋瑞特（Malcolm Garrett）、彼得 · 賽維爾與尼維爾 · 布洛迪（Neville Brody）——最初是受到流行音樂的圖文所吸引，日後他們激勵了數百位英國年輕人進藝術學校攻讀平面設計。在此之前，一般人不會專攻設計，除非他們早在求學時代就展露出畫設計圖的天份，或是特別擅長繪圖和作畫，再不然八成是陰錯陽差進了藝術學校。很少人把平面設計列為生涯規劃的選項。

1980 年代，平面設計成了時髦玩意兒。如果你沒本事玩樂團，就退而求其次，當個平面設計師。這種情況愈演愈烈，到了今天，有數以千計的中學畢業生研習各種門類的設計，當作生涯選擇之一，它熱門的程度也快速成長，全球各地的大學課程都額滿了。

不過當代的英國設計呢？好不好？設計分成兩個部分，彼此各有不同。大英帝國的商業設計和其他工業化的西方國家差不多：以無可挑剔

右圖

設計案：《Form》，1 至 4 期

日期：1996 年（1 至 3）；1967 年（4）

《Form》第一期封面的圖表出自西奧 · 凡 · 德斯伯格（Theo van Doesburg）的「純粹形式電影」；《Form》第二期呈現「反射光構法」的放映室和實驗儀器，照片上的人是西施費爾德 - 馬克（Hirschfeld-Mack，左圖，在鋼琴前）和他的團隊，攝於 1924 年左右。《Form》第四期是約瑟夫 · 亞伯斯（Josef Albers）的聖殿（Sanctuary），石版畫，1942。

設計師：菲力浦 · 史偕德曼（Philip Steadman）

主編：菲力浦 · 史偕德曼、米克 · 韋弗（Mike Weaver，USA）和史提芬 · 班恩（Stephen Bann）

由菲力浦 · 史偕德曼出版

根據描述，《Form》是一本藝術雜誌季刊。在 1960 年代出了十期。當時英國的出版品大多受制於比較傳統的圖文呈現形式，再不然就是涉獵無政府主義的迷幻風格，《Form》是寧靜素樸的典範，採用歐洲現代主義的設計思維。設計師、主編和出版人菲力浦 · 史偕德曼寫過幾本重要著作，包括《Vermeer's Camera》。目前在倫敦大學擔任都市與建築形式研究教授。雜誌正本乃是情商梅森 · 威爾斯（Mason Wells）出借。

的方式，展現出高度的精緻和嫻熟，但沒有任何屬於英國的特色。它是以國際傳播的共同語言發聲——淡而無味、面目模糊、品味高雅。同時也劃地自限，只顧著品牌塑造和商業策略，因此容不下任何逆勢操作的思維或特立獨行的論述。然而，像保羅 · 史密斯（Paul Smith）這樣的零售商已經證明，不採用全球化的灰色單調大衣，也有可能在全球經濟中繁榮發展。史密斯以後現代的手法，把各種英國風格切成一小塊一小塊，加以充分發揮。這種作法對全球觀眾獨具魅力，然而其他英國製造商卻不願群起效尤。

只要遠離了企業和大眾市場的千篇一律，就是個人主義稱霸。英國獨立平面設計的環境，再堅強或自信不過了，其中包含多元的聲音；涵蓋風格和政治上的多樣性；在視覺上眼光獨到、在觀念上不按牌理出牌。有的設計師帶有時尚、音樂及風格氣息，有的設計師具有強烈的社會運動和倫理本能。但最重要的莫過於，這是一種堅強的設計文化；換言之，是一種為設計而設計的興趣。我們可以詮釋成一種病態的自戀，抑或是對於

1 Rick Poynor, *Communicate: Independent British Graphic Design Since the Sixties.* Yale Univeristy Press, 2005.
2 例如愛德華・麥克耐特・考佛（Edward McKnight Kauffer）就是美國人，但從 1914 到 1940 年一直在英國工作及生活。

設計與視覺傳播的專業技巧，懷抱一份激勵人心的愛。

我認為是後者。英國對平面設計的執迷，已經創造出屬於自己活潑的次文化。這種次文化有它專屬的擁護者和領域。他們的客戶大多是很小的唱片公司、小服裝店和鮮為人知的藝術和音樂活動。不過也正是這個圈子，讓英國設計有資格在全球平面設計界享有執牛耳的地位。

延伸閱讀：**Rick Poynor, *Communicate: Independent British Graphic Design Since the Sixties.* Yale University, 2005.**

廣電設計
Broadcast design

通常對平面設計不注意的人，才會留意廣電圖文。廣電設計過去只是平面設計比較小的一環。如今則以上一代設計師根本認不出來的方式，結合了技術與設計的技巧，成為備受尊崇的活動。

我們總把廣電圖文當作最近的發明，不過早在 1954 年，BBC 就招募了英國設計師兼電影人約翰・希維爾（John Sewell），擔任公司的首任平面設計師[1]。在希維爾的年代，是把板子立在一台攝影機前面，顫顫巍巍地展示電視圖文。在解析度低、螢幕雪花片片的黑白電視時代，廣電設計師可謂英雄無用武之地，設計只是略具雛形。

大英帝國第一位還算重要的廣電設計師，是 1960 年代初期的伯納德・拉吉（Bernard Lodge）。拉吉為當紅電視影集《神祕博士》（*Doctor Who*）所設計的片頭，讓設計師和電視人赫然驚覺電視這種媒體在圖文創意的潛力。這一段陰森詭譎、充滿光影特效的片頭，已成為廣播和流行文化的傳奇。它的成功有一部分要歸功於動聽、超然世外的配樂（BBC 無線電音樂工場〔BBC Radiophonic Workshop〕創作），不過拉吉的作品「不費吹灰之力、具體而微地呈現出英國（最後是全世界）電視螢幕有史以來最不落俗套、最具想像力和經濟創意的電視影集[2]。

自 1981 年開播以來，MTV 成了電視圖文的視覺實驗遊樂場。這個頻道預示傳統的電視設計標準將被揚棄：它運用閃格、仿古的意象和預定的干擾，挑戰當時廣電傳統所能容忍的極限。

在 1970 年代，各大電視頻道開始納入動態圖文，作為品牌識別（brand identity）的一部分，這一次又是英國首開先河。1982 年，設計師馬丁・藍畢-奈恩（Martin Lambie-Nairn）使用在電視設計師之間逐漸普及的電腦化新設備（主要是 Quantel Paintbox），為新開的第四頻道創造出 3-D 動畫的商標。接著又為英國其他廣播公司設計出搶眼的電視台識別，其中包括 BBC。他為 BBC2 設計的識別風趣而創新，

右頁
設計案：N Channel 介紹
日期：2007 年
客戶：N Channel
設計、拍攝與動畫：Stiletto NYC
音樂／音效設計：馬庫斯・舒馬赫（Marcus Schmickler）

Stiletto NYC 的設計團隊設計 N Channel 電影節目編排的介紹。由於插播廣告的時間很短，設計師用一捲幻燈片帶拼出節目名稱，然後用放映機捲起來。

幫忙界定了廣電圖文的現代紀元 [3]。

　　自 1981 年開播以來，MTV 成了電視圖文的視覺實驗遊樂場。這個頻道預示傳統的電視設計標準將被揚棄：它運用閃格、仿古的意象和預定的干擾，挑戰當時廣電傳統所能容忍的極限。MTV 頻道鋪天蓋地地播放音樂錄影帶，設計師和動畫師的創作因此享有同樣重要的地位。到了後 MTV 時代，沒什麼是不可能的，如果電視是人類有史以來最強大的傳播媒體，平面設計師則是突然間有了舉足輕重的地位。設計師（很多人以前根本沒有電視經驗）可以發揮莫大的影響力，是其他領域連想都不敢想的。在麥克魯漢的地球村裡，廣電平面設計師是技術精良的工藝家，不是在田裡做得兩手長繭的苦工。

　　到了 1990 年代，廣電設計早已行之有年。平面設計師創造的動畫短片、識別、插播式廣告、片頭和節目圖文大舉攻佔電視。這些外在包裝往往比裹在中間的節目更優質。電視圖文的預算暴增。電視台渴望有一個加工過的圖文環境。有些設計工作室的成立，純粹是為了服務電視台這種貪得無厭的慾望——要是沒有一個「軟體錯誤」（bug）提醒我們現在看的是哪個頻道，那沒有一家電視台能播出。廣電設計最重要的不是打廣告，而是打品牌。

　　馬克・韋伯斯特（Mark Webster）看過了各式各樣動態圖文

的場景，本身也針對這個題材架設了一個資訊網站[4]，照他的說法，「廣電設計是動態平面設計最重要的領域，隨著十年來數位頻道的增加，創作的產量大幅上升。我認為有些最無趣的廣電設計是出自新聞頻道，例如 BBC World、ITN、CNN 等等——這些頻道是再現早期的網路排版，而且完全無法跳脫實在太明顯的長方形，著實令人失望。要不是有另一個分割畫面，你很快就會發現自己看的是資訊盒中盒（information boxes withn boxes），還有讓人分心、品質低劣的動態字體設計。」不過韋伯斯特點名讚揚一家歐洲廣播公司：「Arte 是一家法德合作的公共電視頻道，做出了我生平看過最貼心的一些廣電設計，連新聞也不例外！」[5]

今天，在全球電視的多頻道電子市集裡，閱聽大眾幾乎不會留意（或在乎）他們看的是哪個頻道。既然我們有無數的選項，自然會行使選擇權。我們不停變換頻道、做錄影追蹤播放、篩選廣告和我們不想看的片段；我們甚至在網路和手機上看電視。廣播網把廣電圖文當作一把攻城錘，拚命要搶回地盤。多頻道的環境成了各家電視公司互相廝殺的戰場，用盡每一種他們想得出的行銷策略，就是不讓觀眾轉台。無論是倫敦還是全球其他城市，經常看見原本是推銷寵物食品、汽車和蜜餞的廣告看板，紛紛打起電視節目的廣告。雅各・特洛貝克（Jakob Trollbäck）在紐約經營 Trollbäck+Company 這家設計公司。大約有一半的營業額來自廣電設計。這家工作室的客戶包括美國數一數二的廣播公司，例如 HBO、Discovery Channel 和 TCM。特洛貝克認為廣電設計最大的挑戰，在於「廣播網通常有負責內部和外部宣傳的兩組人。每個和我們合作的商業客戶，都有橫跨平台的一套深思熟慮、一以貫之的識別和訊息。對我們來說，儘管我們很有興趣為廣播網想出一個清晰的訊息，看到外部宣傳時出現另一個截然不同的識別，不免令人洩氣。運氣好的時候，兩邊的宣傳都由我們包下，但這種情況少之又少。」[6]

戰火方興未艾。各家頻道利用螢幕上的每一個像素說服、哄騙及威嚇觀眾，成為他們收視率戰爭裡的一個統計數字。然而還是看得到搶眼而創新的作品。在英國，第四頻道摘下了廣電圖文的皇冠。這家以激進和進步的廣電風格著稱的電視台，設計出一系列優雅的識別，清楚界定了它的領域。

觀眾要求得到即時資訊，現在的設計師必須了解，是什麼樣的複雜廣電系統才能把即時資訊傳送給觀眾。當一個廣電設計師，從來沒有像現在這麼辛苦。

廣電設計從來沒有像現在這麼動見觀瞻，同時也從來沒有像現在這樣瞬息萬變。在頻道忠誠度每下愈況的世界，設計經常被當成留住觀眾

1 http://motiondesign.wordpress.com/category/1960/

2 "Doctor Who: Evolution of a Title Sequence" http://wwjw.bbc.co.uk/dna/h2g2/A907544

3 http://idents.tv/blog/

4 http://motiondesign.wordpress.com

5 wwjw.arte.tv/fr/

6 www.trollback.com

的最後一線希望。如此一來，幾乎只要觀眾一轉台，電視台就馬上改變播映中的畫面。觀眾要求得到即時資訊，現在的設計師必須了解，是什麼樣的複雜廣電系統才能把即時資訊傳送給觀眾。當一個廣電設計師，從來沒有像現在這麼辛苦。

延伸閱讀：*Brodcast Design. Daab Books, 2007.*

小冊子設計
Brochure design

多頁數文件是平面設計的主要產品之一。不過在數位線上時代，加上環保議題越來越受重視，小冊子和印刷文件隨時可能成為過去式。網路和環境的永續性，是否代表著小冊子的死亡？

幾年前有人委託我主編一本書，介紹近年的小冊子設計[1]。我聯絡了許多自己欣賞的設計師，請他們寫稿。但不管我找上誰，幾乎每個人都給我同樣的說法：「對不起，我很久沒設計過小冊子了。」等我停下來仔細想想，我自己也沒有。要找到適合的樣本（我指的是引人入勝又不流於公式化的範例），變得很困難。為了充實我這本書的內容，只得把小冊子的定義極度擴張，最後凡是多頁書的裝訂文件都算在內。

小冊子依然存在。不過，大部分不是用厚重的裱合紙做的奢侈品專刊（如果我想在書裡塞滿遊艇的小冊子，可以一口氣編上好幾本），就是單調、低檔次、推銷大眾市場產品的傳單，例如消費電子、保險和 DIY 產品。以前設計師接到的案子，照例是設計美麗的多頁數文件，產值高、設計精美，現在除了一、兩個令人稱羨的特例，這種日子早就過去了。

為什麼？當然是因為網路。客戶已經把預算轉移到線上世界。其實這種作法也不難理解：網站可以更新、生產成本低，而且可以無限流通──在在都是印刷文件欠缺的特質。

設計師可以為小冊子的死亡落淚。要創作一本亮眼的多頁數文件，設計師必須端出全副看家本領：排版、字體設計、攝影和插畫的藝術指導，更別說是對色彩的重製、紙張、印刷和完稿技術明察秋毫的本事。

今天，任何人想設計多頁數文件，都必須運用想像力和隨機應變的能力。客戶大多不太願意花錢印昂貴的印刷文件，現代設計師腦筋必須轉得很快。只要看了下面這個例子，就明白我的意思了。我這本介紹小冊

要創作一本亮眼的多頁數文件，設計師必須端出全副看家本領：排版、字體設計、攝影和插畫的藝術指導，更別說是對色彩的重製、紙張、印刷和完稿技術明察秋毫的本事。

子設計的書，收錄了史提芬・塞格麥斯特（Stefan Sagmeister）的幾件作品。塞格麥斯特經常運用巧思，創造出令人瞠目結舌的作品。他為時尚設計師女友安妮・昆（Anni Kuan）[2] 設計了一份印刷文件來宣傳她的服裝品牌。她只提出了一個條件：成本絕不能超過她當時寄的宣傳明信片。塞格麥斯特是憑著他的發明巧思而成為少數家喻戶曉的平面設計師，這回他露了一手，用一張明信片的成本創造了一份「報紙」。就像他說的：「刊登一則則的報紙消息──這個點子完全來自她拮据的預算。在我們接手她的平面設計之前，她寄一張四分錢的明信片給每一位採購者。有人提到了紐約這家賣白報紙的韓國商店。他們用一張明信片的價格，印出一份 32 版的報紙。」

延伸閱讀：**Adrian Shaughnessy,** *Look at This: Contemporary Brochures, Catalogues and Documents.* **Laurence King Publishing, 2006.**

上圖
設計案：Holzmedia Look book_2.0
日期：2008 年
設計：Projektriangle Design Studio
高級多媒體家具製造商 Holzmedia 的影像小冊子。Projektriangle 負責這本小冊子的概念，外加設計、編輯、攝影和寫稿。

1 Adrian Shaughnessy, *Look at This: Contemporary Brochures, Catalogues and Documents.* Laurence King Publishing, 2006.

2 www.annikuan.com

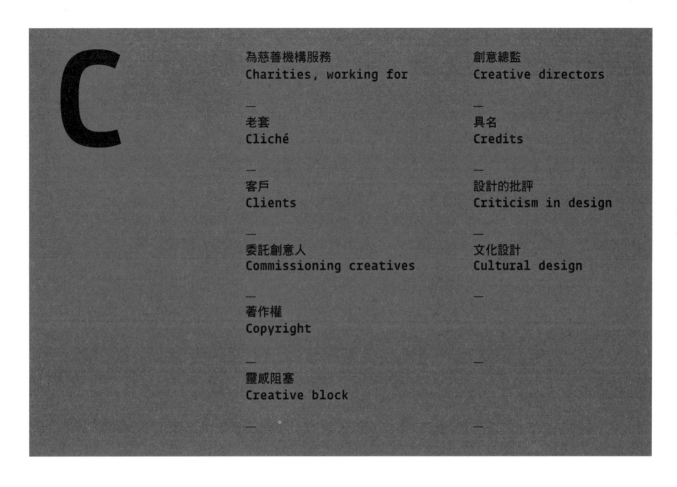

為慈善機構服務
Charities, working for

老套
Cliché

客戶
Clients

委託創意人
Commissioning creatives

著作權
Copyright

靈感阻塞
Creative block

創意總監
Creative directors

具名
Credits

設計的批評
Criticism in design

文化設計
Cultural design

為慈善機構服務
Charities, working for

最近幾十年來，平面設計師生財有道，因為他們服務的是全球少數的有錢人。我們只有找到有錢的客戶，才能索取高額設計費。不過世界上貧窮又弱勢的人呢？──他們當然也有資格得到好的設計嗎？

　　平面設計師常常犯了一個毛病，以為平面設計是世界的中心。然而設計師是社會動物，許多人有一股強烈的慾望，想從事有益於社會和慈善的工作。但如果嘗試主動向大型慈善機構提供服務，我們會發現，除非是在大眾市場的品牌塑造、直接郵件廣告（DM）和顧客關係行銷技術上成績傲人，人家不會把我們的好意當一回事。

　　設計師露西恩・勞勃茲（Lucienne Roberts），是 1999 年當務之急宣言（First Things First manifesto）的簽署人之一[1]，並且矢志從事負責任和講倫理的設計，她在一篇文章裡提到；「我和幾個上輩子在麥當勞上班的傳播部主任開完會，他們把捐錢的人叫作『客戶』，他們策略思維也是仿效大眾市場和主流。真噁心。我當初根本沒想

如果嘗試主動向大型慈善機構提供服務，我們會發現，除非是在大眾市場的品牌塑造、直接郵件廣告（DM）和顧客關係行銷技術上成績傲人，人家不會把我們的好意當一回事。

上圖
設計案：乳癌突破機構（Breakthrough Breast Cancer）年報
日期：1997年
客戶：乳癌突破機構
攝影師：克萊爾‧帕克（Clare Park，左圖），弗萊爾‧歐爾畢（Fleur Olby，右圖）
設計師：露西恩‧勞勃茲（Lucienne Roberts）

「乳癌突破」是英國首屈一指的防癌慈善機構，透過研究和教育，致力於對抗乳癌。設計師機構的年報，彰顯出「乳癌突破」公關宣傳手法的改變。當時英國每十二位婦女有一位被診斷出罹患乳癌。這份報告包含一名婦女的故事，她過世前還為家人做了好幾頓飯，冷凍起來。
www.breakthrough.org.uk

到會這樣。」[2]

　　慈善機構辯稱說，為了在西方的消費主義經濟中競爭，他們也必須懂得行銷和著重商務技能。但是這麼多慈善機構選擇師法欠缺靈魂的統合主義（corporatism），好像怪怪的。

　　美國設計師傑森‧澤林提斯（Jason Tzelentis）表示：「我想問慈善機構和非營利組織的問題是，為什麼你們想跟敵人一樣？確實如此，這些機構往往把他們意識到的作法，比喻成麥當勞—耐吉—Gap塑造品牌的方式。他們的回應常常是說，我們想賺錢。最大的挑戰是如何設法讓他們創新，並在現今的文化裡占有一席之地。無論是非營利組織或其他任何客戶，都有這個問題。他們都喜歡老套。

　　如果我們有利他主義的本能，也想運用專業技能來做善事，我們能做些什麼呢？事實上，很多小型慈善組織歡迎平面設計師主動幫忙。凡是慈善團體都需要募款，所有募款活動都需要傳播資料助一臂之力。如果我們主動找慈善組織提供協助，會得到很多單位的歡迎。

　　但我們能提供的不只是專業技巧。許多大公司把企業的社會責任納入為企業精神基本的一環。然而不只大公司有企業社會責任計畫。小設計工作室也可以比照辦理。在《設計週》（Design Week）的一篇文章裡，

事實上，很多小型慈善組織歡迎平面設計師主動幫忙。如果我們主動找慈善組織提供協助，會得到很多單位的歡迎。

1 http://www.eyemagazine.com/
 feature.php?id=18&fid=99

2 Lucienne Roberts quote

3 Gill Parker, "It pays to be the
 good guys", *Design Week*, 17
 January 2008.

BDG Workfutres（一家國際設計顧問公司，專門處理工作環境的策略和設計）的聯合常務董事吉兒・帕克（Gill Parker）列出了幾個選項：「薪資捐獻、出借會議場地、志工日、在網站上為慈善機構做廣告、在定期的企業或顧客郵件裡夾慈善機構的傳單／呼籲、在郵資機裡加入一則訊息，以及利用電子郵件的簽名檔。」[3]

延伸閱讀：**Lucienne Roberts, *Good: An Introduction to Ethics in Graphic Design*. AVA Publishing, 2006.**

老套
Cliché

在設計上，往往很難避免老套，因為設計處理的是全球通用的象徵和訊息。但若平面設計是以傳達訊息為目的，應該避免老套的傳播方式，原因是這些戲碼太熟悉了，看了就跟沒看一樣。

設計的老套和其他任何領域的老套沒兩樣——沉悶、討厭、能免則免。想想好萊塢的賣座電影，由於重複使用的劇情和老掉牙的片段，已經熟悉得到令人望之刺眼，這些電影過度誇張的一窩蜂，通常很讓人受不了，只有使人麻木的效果。當我們做出老套的平面設計，產生的效果也一模一樣。

對於老套的設計，因為像鸚鵡似地重複熟悉的事物，最多只能算是一種近乎隱形的背景輻射。這樣千篇一律的結果，是我們對它視而不見。然而儘管如此，許多設計師和客戶仍然借助充斥著老套的傳播方式，例如保險的小冊子，收錄以 Photoshop 製作的清新照片，拍的是核心家庭在鄉下散步，結果就像長年掛在牆壁上的照片，我們根本視若無睹。

不過老套的平面設計並非僅限於企業或主流設計。在時髦的圈子裡也時興得很。為了保持時髦和新潮，我們必須使用時髦和新潮的語言，許多設計師一味盲從，活像是財務公司的行銷經理，找一張全家福的圖庫照片往退休金小冊子的正面一貼。時髦的老套和過氣的老套一樣糟糕。

科技和軟體的發展也可能導致老套。看看現在的人只顧沉迷於反射性表面上照出來的東西，像 Apple 大量使用的一種裝置，現在用這一招，十之八九會讓人覺得是抄襲和懶惰。近年來出現了過多的向量圖文（見向量插畫〔Vector ilustrations〕，297 頁），想想這些要不了多久就會過時和讓人哭笑不得。

> 老套沒有驚喜可言。如果我們想讓作品和觀眾產生共鳴，如果我們希望作品受到注意，就必須避免陳腐的視覺效果和用濫了的圖文轉喻。

上頁和右圖

設計案：Pocket Canons 系列

日期：1997 年

客戶：加農門書籍有限公司（Canongate Books Ltd）

設計師：安格斯 · 希蘭德（Angus Hyland）@ Pentagram

Pocket Canons 是一系列的小尺寸平裝書，分別刊載聖經各卷的內容，並附上著名作家的導論。Pocket Canons 系列是由安格斯 · 希蘭德為求進步的加農門出版社所設計。希蘭德避免對客戶的簡報做出顯然很老套的回應：沒有聖經字體、沒有大鬍子先知和病態的宗教狂熱。反而設計出散發現代感和獨特性的封面，證明未必一定要對簡報做出老套的回應。

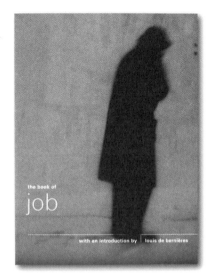

作家丹 · 納德爾（Dan Nadel）表示，這一切的結果是「藝術家彼此之間幾乎沒什麼差別，因為他們使用相同的工具，也都是照同一套視覺來操作（極可能在同樣的地方學的）。結果不但沒有突顯其中的神祕，反而讓作品活力盡失，完全得不到好奇的觀眾青睞。」[1]

設計師經常說必須把「驚喜」的元素納入作品中。如果人家是請我們設計藥瓶上的指示說明，這或許不是個好點子，不過傳播的設計品之所以加分，通常是基於「控制下的驚喜」。既然傳播的存在大多有其目的（不是商業就是純粹資訊上的原因），不說也知道，如果得不到注意，就無法達到傳播的效果。要引起人們的注意，最好的辦法是加入驚喜的元素。

英國設計師兼 Pentagram 的合夥人安格斯 · 希蘭德（Angus Hyland）為加農門（Canongate）的聖經平裝版系列所設計的書衣，顯然就是不落俗套的絕佳範例。1999 年，加農門把聖經以單冊的形式出版。要是希蘭德和出版商遵照這個文類傳統的行銷鐵律，就會用古典藝術來繪製聖經裡的場景，再配上華麗的「聖經」字體。希蘭德反而採用十足現代的照片和無襯線字體，帶來令人驚奇的效果，讀來精神百倍；之所以使人驚奇和精神百倍，正因為它不落俗套。

老套沒有驚喜可言。如果我們想讓作品和觀眾產生共鳴，如果我們希望作品受到注意，就必須避免陳腐的視覺效果和用濫了的圖文轉喻。但如果每次創造新作品，就要重新發明新的平面設計語言，這樣未免太不切實際。我們都遇過像這樣的聰明設計師，決定把公共廁所門上男性和女

性的符號「拿來玩玩」。通常是在華麗的夜店或奢華的餐廳，才會看到這種設計師的嬉戲，然而幾乎百分之百造成混淆。我們都曾站在畫得曖昧不明的象徵符號前面猶豫，巴不得設計師當初省點事就算了。在這種地方，和其他日常生活的情境下，倚靠全球通用的符號通常是最好，也最安全的點子。

客戶總是喜歡打安全牌——安全通常就是拿老套當擋箭牌。然而要是我們提醒他們留意陳俗思維的危險，要是我們提醒他們注意千篇一律的危險，常常能讓他們不再執妄於現代生活在視覺上的俗套。當然，要是能提出具有可行性和吸引力的替代方案，多少有些用處。這不容易，而且多少會碰釘子，不過要是放棄嘗試，萬一我們的作品變得死氣沉沉、毫無效果，也是預料中的事。

客戶總是喜歡打安全牌——安全通常就是拿老套當擋箭牌。

延伸閱讀：**http://designarchives.aiga.org/entry/cfm/eid_367**

1 Dan Nadel, "Design Out of Bounds", reproduced in Michael Bierut, William Drenttel, Steven Heller (eds), *Looking Closer 5.* Allworth Press, 2006.

客戶
Clients

當案子出差錯，設計師往往歸咎於客戶。不過，通常是設計師的錯。是，確實有差勁的客戶，不過往往是因為設計師的態度惡劣，才把他們變成差勁的客戶。什麼樣的設計師就遇到什麼樣的客戶——好客戶、爛客戶和無所謂的客戶。

每次聽見設計師宣告，我們必須「教育我們的客戶」，我就忍不住去拿嘔吐袋。與其教育客戶，我們反而必須照客戶的方法來自我教育。到時候，除非到了這個時候，客戶才會好好聽我們說話，把我們當一回事。

另外還有一個似是而非的矛盾：要了解客戶，最好的辦法把自己變成客戶。我這輩子難得有幾次當客戶的機會，結果唯一有長進的，只是更了解當設計師是怎麼回事。唯有自己委託（並付錢）請人做平面設計，才會發現我們多半不太懂得如何對客戶說清楚我們的想法和作法。在許多客戶心目中，設計師做事的原則，似乎就像安・藍德（Ayn Rand）小説《泉源》（*The Fountainhead*）裡的建築師男主角説的：「我不打算為了找客戶而蓋房子。我是為了想蓋房子才要有客戶。」

我們不惜犧牲客戶來取悦自我，這種感覺是無盡的衝突和關係破裂的淵藪。當然，我們的設計含有「自我取悦」的成分。這未必是壞事——即便最務實的設計師，也會做自己「喜歡」的事。不過設計本

我們必須仔細傾聽客戶的聲音，原因很簡單，唯有願意用心傾聽他們，客戶才不會把你的話當耳邊風。要是我們做不到這一點，案子也幾乎一定會失敗。

我們很快就會
毀滅你自以為
擁有的任何天份

身有個不能說的祕密，我們必須設法滿足自己的慾望，同時又能服務客戶。在設計師的職業生涯中，無時無刻不在和這個難題纏鬥，而問題是不會自動消失的。

不過，且為我們可憐的客戶想想。我們該如何和他們打交道？什麼方法是對，什麼方法是錯？每個客戶都不一樣，但普遍來說，和客戶打交道有三種不同的方式：

我們可以當**應聲蟲**。
我們可以當**恃強凌弱的惡霸**。
我們可以當**平等的夥伴**。

猜猜哪一個是最好的選擇？嗯，可不是當「應聲蟲」。別忘了，要是我們只會唯命是從，日子注定很好過。工作會找上門，也會得到同樣希望日子好過的客戶關照。但這樣可以設計出優秀的作品嗎？有時候可以。但常常不行。

那麼走「霸凌」的路線呢？很多設計師都說把客戶的「胡說八道當耳邊風」。他們說要「制訂基本規則」而且「絕不妥協」。嗯，這樣有時候也行得通。但作品要維持一貫的高水準，用這個辦法好嗎？未必。

那麼第三條路呢？和客戶成為平等的夥伴，有多大的用處？我們一定得占上風嗎？他們一定想占上風嗎？兩個答案都是「是」。然而，唯有透過相互尊重，以及（雙方）誠實坦白的交換意見，我們才能指望創造出像樣的作品。設計師動不動就說，要是他們有一個像某某某這樣放任的客戶（這時他們會舉出一位名設計師的客戶，已經委託了洋洋灑灑一大堆的案子），他們也做得出精彩的設計。但世上沒有夢幻客戶。當我們看到傑出的作品，那是因為設計師和客戶的關係是相互尊重、不卑不亢。

要建立良好的設計師－客戶關係，唯一的辦法是靠我們自己。不能把責任推給客戶。我們有義務推動這種平等的夥伴關係。不過要怎麼做呢？一句話：同理心。我出道沒多久就發現，我對客戶特別有同理心。這話的意思是，我很快能看出客戶的觀點，一下子就知道他們真正想要什麼。同理心是設計師很好的特質：讓你能抱持理解和客觀的態度。然而，儘管同理心這種「技巧」很有用，它同時也意味著，像我們

當我們以為自己學會了如何和客戶打交道，卻發現有個客戶不按照我們的遊戲規則。事實上，我們學的只是應付某一位客戶。當另一位客戶上門，一切就得從頭再來。

你現在能不能做一份薪水低、工時長、沒意義、摧毀靈魂，而且完全不能改變任何人、任何事、任何地方的工作？

這種有同理心的設計師，注定總是把世界看成灰色調（我猜是 Pantone 427），其他比較不在乎同理心的人，把世界看成非黑即白。我常常嫉妒某些人，有本事靠單眼視力看待每一種情境，不過身為一個「有同理心的人」，我看到的世界是立體的；我真倒楣，總是看到其他人的觀點。

我之所以說倒楣，是因為在平面設計上，同理心當然很有用處，但也有不好的一面。萬一客戶的要求是錯誤的，或是完全違背我們的美學理路，那該怎麼辦？這個嘛，同理心的麻煩就在這兒。太多的同理心就像太多的自信心——不健康。

所以，回到前面問的問題：用什麼辦法最能保證和客戶維持平等的夥伴關係？我們需要同理心，加上一點自信心。如果對客戶只有一味的同理心，而毫無自信，就無法達到良好的設計師——客戶關係所需要的平衡。我們必須仔細傾聽客戶的聲音，原因很簡單，唯有願意用心傾聽他們，客戶才不會把你的話當耳邊風。要是我們做不到這一點，案子也幾乎一定會失敗。

正當我們以為自己學會了如何和客戶打交道，卻發現有個客戶不按照我們的遊戲規則。事實上，我們學的只是應付某一位客戶。當另一位客戶上門，一切就得從頭再來。客戶可能反覆無常。可能善變和猶豫不決。這是很棘手的問題。不過誰也逃避不了。我個人一向認為，採取六親不認的專業精神，有助於和客戶建立良好關係。親自處理所有無趣的工作，例如書面報價、確定付款條件和針對交件時間表取得共識，只是基本功而已。就算客戶漫不經心又好說話，也務必要維持專業標準。當我們抱怨客戶不把我們當作「專業人士」，通常是因為我們沒有拿出專業表現。

客戶委託我們做事，也同意支付酬勞，不過事實上，成品一天不到手上，他們根本不知道會拿到什麼。

這麼想吧。想像你去看牙醫。走進牙醫診所時，醫師的白袍髒兮兮。手術室亂七八糟。牙醫不記得上個月看過你。你的病歷不見了。你會給這個人多少信任？一點也沒有吧，我想。嗯，設計師也一樣。如果你表現得不專業，光是說「相信我，我是專業的」，一點用也沒有。偉大的美國插畫家布萊德·赫蘭（Brad Holland）說得一針見血：「很多藝術家好像以為，他們如果沒有生意頭腦，就會多一點藝術才華。」赫蘭講的是插畫家[1]，但他的觀點可以延伸到平面設計師身上：我知道有很多設計師認為，擺出傑克遜·波拉克（Jackson Pollock）的姿態是很酷的事。其實一點也不酷——除非你和傑克遜·波拉克一樣有才華。

然而我們絕不能忽略其中的人性色彩。客戶是人,如果我們對他們冷冰冰的,他們也會公事公辦。舉個例子,我一向認為,敢於承認自己的錯誤和誤判是一件好事。太多設計師秉持著自己永遠不會錯的原則,或是以為他們可以永遠不必承認自己出錯了。當自己犯了錯,我總是盡量坦白承認,結果通常是客戶/設計師的關係更加鞏固。客戶欣賞誠實與坦白,對硬拗的人反而多半不以為然。

在我有緣結識英國設計師丹尼爾‧伊塔克(Daniel Eatock)之前[2],一直聽說他這個人「毫不妥協」。等我有緣認識他,就請教他此話是否屬實。他說:「如果客戶的點子比我的更好,我很樂意從善如流。」我的看法也是如此。我從來不相信設計師永遠是對的,我認為以此為前提之下做生意很危險。當然,當客戶做出愚蠢的指示,我們也必須堅持立場。重點是在精神和脾氣上保持彈性:知道我們什麼時候錯,什麼時候對。同時我們也必須了解,每一種情況都是獨一無二,不能一體適用。

此外,在客戶這方面唯一的全球通則,是他們大多都像驚弓之鳥。為什麼?很多客戶覺得(我本來想說所有的客戶,但這種說法有些偏頗),發包設計案就像買樂透。他們委託我們做事,也同意支付酬勞,不過事實上,成品一天不到手上,他們根本不知道會拿到什麼。對,他們可以參考我們以前的作品;對,他們可以給我們詳細的簡報。但這些都不能保證我們到時會交出他們想要的成果,所以才會驚恐,所以才會害怕和厭惡。

但我們有很多辦法可以緩和驚恐。我們可以把進行中的作品給他們看,設計案進行的同時和他們溝通,同時仔細提案說明我們的設計(見提案技巧〔Presentation skills〕,252頁)。然而我們大多一溜煙跑了,關起門來悶著頭工作;客戶花錢請我們做事,我們卻從頭到尾把人家排除在外,然後還想不通他們為什麼否決或干涉最後的成品。

最後一點。在最近的一場設計大會上,不少人發言咒罵或埋怨客戶唯利是圖、愚蠢遲鈍,這場討論會的主持人是資深設計師肯恩‧嘉蘭[3],當晚他做結語時表示,他想反駁這些負面的評論。他說他和幾位客戶建立了畢生最有收穫的關係。看看嘉蘭德過去的輝煌戰績,就知道這番話的智慧所在。我們必須愛我們的客戶——即使他們並不值得。

1 Jo Davis, "Pictures for Articles Not Yet Written", interview with Brad Holland, *Varoom*, June 2008.

2 www.danieleatock.com

3 www.kengarland.co.uk

延伸閱讀:Anne Odling-Smee, "Ken Garland is known for First things First, but his work is playful and personal as well as political", interview with Ken Garland, *Eye* 66, Spring 2008. www.eyemagazine.com/feature.php?id=152&fid=653

委託創意人
Commissioning creatives

設計逐漸成為合作的事業。這表示設計師經常得委託其他的專業創意人。這件差事可不簡單，也代表設計師必須變得更像客戶一點。在扮演客戶的角色時，我們的表現多半差強人意。

設計師很容易對其他創意從業人員過度同情。或許是因為擔心自己露出一副霸道、沒有同情心的德性（換言之，我們不想表現得像個魔鬼客戶），我們往往對創意供應商和合作夥伴太過縱容，然後又想不通為什麼最後的成果令人失望。當然，有時我們的表現剛好相反。對他們太過嚴苛，並施加種種己所不欲的限制和禁律。

各位讀者或許猜到了，中庸之道才是上上之策。我們必須容許創意供應商對承包的作品保有共同作者的感覺，但也必須展現某種程度的堅持，以確保能得到我們想要的結果。基本上要有交際手腕和圓融手段，加上能清楚預見最後的結果。讓創意供應商知道你有什麼期待，但一定要留給他們發揮的空間。套一句俗話：你要別人怎麼對你，就要怎麼對待他們。

> 讓創意供應商知道你有什麼期待，但一定要留給他們發揮的空間。套一句俗話：你要別人怎麼對你，就要怎麼對待他們。

同時也必須遵守某些當家管帳的基本規則。創意設計案本來就一定會超出預算，而且相關的工作總是多於最初的估計。因此我們必須有相應的規劃。工作室（或是自由接稿的設計師）最容易虧錢的作法，就是和創意供應商簽訂一份不定額（open-ended）契約，結果當設計案的預算超支，才發現報上來的巨額帳單沒辦法轉嫁給客戶，他們有生意頭腦，已經把我們的價格給講死了。因此，千萬要先跟創意供應商把資金範圍說好。我們必須假設每個案子都會超支，所以只要有可能，就必須堅持供應商一定要照訂好的價格辦事。不過，這種協議必須公平，而且一旦客戶改了簡報，使我們必須給供應商新的指示，這些額外的工作（一開始就要從客戶那裡拿一筆額外費用）就必須讓他們報帳請款。

除此之外，雙方必須就案子的技術規格及最後成品的交付方式達成共識。同時不妨把著作權、使用權、掛名和媒體曝光的相關規則定好。大多數的設計案最初是憑著一股創作熱忱的溫暖精神，這樣好像是在潑冷水，可是當我們在供應商的網站上看見自己的作品，卻沒掛我們的名字（見具名〔Credits〕，81頁），這時或許會希望事先說好對方擁有哪些權利。

委託插畫家
在創作上，委託插畫家比委託攝影師的風險更高，後者多半會交出幾十張影像，有時是幾百張，要找到一張適合的照片，可能性就大多了。然而以插畫來說，最終產品通常只有一份，因此絕不能有半點差錯。插畫是可塑性最低的平面藝術。儘管現在大多以數位繪製，比起字體設計或照相，還是比較不容易修補或更改。再說，凡是好的設計師，都會本能地避免更改

其他專業人士的作品。

因此我們要如何成為委託插畫家的專家？嗯，想辦法認識他們，我和一位插畫家聊過，他自承從沒見過任何一位委託人。他一向只透過電子郵件接收簡報，然後以草稿回覆。等對方品評過後（透過電子郵件），他再把完稿的插畫用 PDF 檔寄到客戶那裡。這雙方都有問題。插畫家應該堅持和對方面對面開會，委託人也應該考慮改行；如果有人以為發包插畫，可以**永遠**不和對方面對面接觸，那可是入錯行了。

英國插畫家保羅・戴維斯（Paul Davis，本書便收錄了他的插畫）從設計師那裡接到不少委託案。他是設計師的寵兒。他如何看待他們發包插畫的方式？「有時候這可能是人類有史以來最痛苦的工作，」他表示。「你起床時全身冒汗，既害怕又不願意起床，整個人頭昏眼花；另外有些時候，你笑著從床上跳起來，知道接到了很棒的設計案，因為對方要你自行發揮，焦點團體見鬼去吧。對，主要是看委託的人，以及那個人開明與否。我最喜歡的是對方只給你文字和一個尺寸，然後交給你全權負責。出了問題是你倒楣，所以你會比較用心。」戴維斯在這裡點到了良好委託關係的關鍵，當他說到自由，意思是他要背負更多（而非更少）的責任。

給插畫家自由是基本條件。但有時候，我們要插畫家遵守一項明確的要求。這時該怎麼應付？和創意人打交道，最糟糕的是在給他們簡報之後，等他們把畫好的稿子送來，才說我們需要的不是這個。沒有創意人會反對一份清楚明確的簡報。每個創意人都討厭的是，在交出成品之後才拿到明確的簡報。

委託攝影師

設計師往往比較尊敬攝影和攝影師。我們把攝影師當作令人欽羨的光鮮人物，個性大多活潑開朗。他們往往風趣幽默，又容易相處，又常常是社交高手。

對攝影師簡報很容易，他們很快就領悟到對方的要求，不管是什麼設計案，通常表現得興致勃勃。好的攝影師經常貢獻好點子，讓作品在技術和創意上加分。當攝影師帶了一大堆展示其他攝影師作品的書，我總認為這是個好現象——顯示他的投入和熱情，對我個人而言，也藉機會涉

和創意人打交道，最糟糕的是在給他們簡報之後，等他們把畫好的稿子送來，才說我們需要的不是這個。沒有創意人會反對一份清楚明確的簡報。每個創意人都討厭的是，在交出成品之後才拿到明確的簡報。

上圖
安迪・馬丁（Andy Martin）的插畫，刻畫出委託插畫家到底是怎麼回事。這是他特別為本書所繪製。
www.andy-martin.com

上圖
設計案：Liam, Steel Fixer
日期：2008 年
客戶：倫 敦 大 陸 鐵 路 公 司（London and
Continental Railways）
攝影師：布萊恩・格里芬
藝術指導：葛利格・侯頓（Greg Horton）@IC
Art and Design
這令人震懾的影像是攝影師布萊恩・格里芬為
《Team》這本書所拍攝，書中描繪建造高速鐵
路一號的工人和管理人員，以及聖潘克拉斯車站
如何現代化，成為聖潘克拉斯國際車站。

1 攝影師通常比設計師和插畫家更懂得保護他們
　的著作權──但讓人火大的是，相較於平面設
　計和插畫，客戶比較急切和熱衷於承認照片的
　著作權。（見著作權〔copyright〕，74 頁）

獵一下我過去不認識的攝影師作品。攝影師通常對著作權和使用權瞭若指掌[1]，因此設計師最好說清楚對方和客戶擁有哪些權利，把相關的結論一律用書面寫下。

　　除了進度和費用（請模特兒和租用道具，以及造型師和場地費方面，可能有製作上的問題）兩個最關鍵的問題之外，還有兩個重大問題要解決。首先是藝術指導，其次是後製問題。

　　以大多數的商業攝影來說，好的藝術指導（見藝術指導〔Art direction〕，20 頁）對拍攝的成功可以大幅加分。攝影師通常樂得接受藝術指導。他們喜歡共同的創作經驗。偶爾也有攝影師對藝術指導不以為然，認為是多管閒事，不過這種情況少之又少，而且通常要歸咎於欠缺準備的藝術指導──和愛管閒事的客戶。不過藝術指導最大的問題是缺乏事先規劃。如果我們到了拍攝現場，希望能邊拍邊想，最後可能弄得人人火冒三丈，一天的拍攝工作拖了兩天才搞定。對於藝術指導要做到什麼程度，務必要事先規劃並取得共識，大多時候很容易辦到。不過偶爾也必須在拍攝前確認藝術指導的簡報。

　　後製的規劃和拍攝前的準備一樣重要。在前數位時代，攝影師要負責交出色彩平衡的透明正片或印刷品。到了數位時代，儘管他們大多還是認為自己要負責交出精確修改過的檔案（通常是 Photoshop 的檔案），也有人認為這是額外的委託，必須另行付費，再不然就是設計師的責任。無論如何，什麼人做什麼事，都必須事先講好。

　　攝影師布萊恩・格里芬（Brian Griffin）在1970年代出道時，被外界譽為「新一代的勞勃・法蘭克（Robert Frank）」。設計師如果想讓攝影師拍出最精彩的照片，和歐美許多頂尖的設計師和攝影師合作過的他，提出一個簡單而激進的建言。「委託攝影師的時候，別滿腦子都想著設計，」他說。「反而要想出一個攝影概念，由這個概念本身觸發最後的設計。太專注於頁面上的設計，可能會毀了攝影的神奇魔力。先把照片看完了再設計頁面。讓照片來帶動圖文概念。只要是出自一流的攝影師，照片會有強大的感染力，讓它們喘口氣吧。」

**延伸閱讀：reading.www.theaoi.com/client/commission.html.
www.copyright4clients.com/faqs**

> 如果我們到了拍攝現場，希望能邊拍邊想，最後可能弄得人人火冒三丈，一天的拍攝工作拖了兩天才搞定。對於藝術指導要做到什麼程度，務必要事先規劃並取得共識。

著作權
Copyright

沒多少議題像著作權這麼容易釀成災難。設計師和客戶每天有意無意地侵害別人的權利。著作權是個地雷區，但我們沒幾個人知道地雷埋在哪裡，又如何避免被炸得粉身碎骨？

我的工作室曾經受聘為一家電影公司設計電影海報。以前我們沒接過這家公司的案子，也沒做過多少和電影相關的工作。對方委託我們的唯一理由，是電影導演堅持要我們設計海報。她顯然不想要一張「典型的電影海報」。我們樂得照辦。

電影公司批准了我們的設計，把電影裡的一張劇照（由客戶提供，作為海報設計之用）大量加工處理，這件案子就完成了。當設計被接受，就照雙方同意的金額開了一張發票。一切到此結束，至少我是這麼以為。

過了幾星期，有家美國電影公司打電話找我，他們擁有這部電影的美國版權，問我們要收取多少費用，好讓他們使用這張圖片。我提了一個數字，但表示必須向我們的英國客戶洽詢能不能這麼做，畢竟影像是他們的。我找客戶談，不到幾分鐘，他們公司內部的律師和我聯繫。她說如果海報被第三者使用，我們無權取得任何額外收入。我同意不把這張圖片給其他任何人使用，但同時指出，她也不能讓任何其他人使用我們的圖片。我提醒她，我們的條款和條件（文件早就送到她手裡）中明文規定，「未經事先同意」，不得授予「除了發票上載明以外的任何額外使用權」。她表示其他和她合作的公司都沒有堅持這一點。我問她這句話的意思是不是她不承認創意作品的著作權。她答覆她的公司向來承認照片和插畫的著作權。我用我最光火的聲音問道，這是不是表示她認為設計沒有任何著作權可言。後來對方額外付了一筆錢。

和這位律師談話時，我才發現她的公司想把海報使用權賣給那家美國公司，藉此彌補他們的初期投資額，但這筆收入她一點也不打算分給我。而我堅持自己的權利，打亂了她的如意算盤。

我重述這個故事，不是要為了一次小小的勝利洋洋得意（嗯，好吧，是有一點得意），而是因為它說明了，與平面設計有關的著作權在根本上的複雜性。委託我們設計的電影公司秉持的原則是這樣的：因為他們固定請一小群工作室為他們設計，因此不管怎樣利用這些作品，都隨他們的意；列在他們名單上的設計師，因為想固定接這家公司的生意，從來不為自己主張任何權利。而我沒辦法隨意把海報的使用權轉讓給第三者，透露出著作權另一個複雜的面向，因為正中央的影像（雖然經過徹底變更）屬於委託我們的電影公司所有。

美國著作權局對著作權的定義如下，「美國法律對『作者原創作

在實務上，設計師大多不覺得有必要主張自己的權利，除非受到來自客戶或第三者的侵犯，這時候著作權才會受到關注。

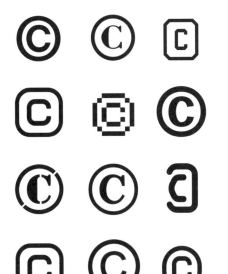

品」的作者提供的一種保護形式，包括文學、戲劇、音樂、藝術及某些其他的智慧作品」。重要的是，這個定義並沒有提到設計。美國平面設計師協會的線上《著作權指南》（*Guide to Copyright*）[1] 寫得很詳盡，其中把設計的相關著作權界定為「設計師創作之作品的所有權」。

不過首要要注意的是，著作權法並非全球適用。沒有所謂的「國際著作權」，每個國家的法律各有不同。賽門‧史登（Simon Stern）是英國插畫家兼書籍設計師，對著作權做過研究。我曾經請教他美國和歐洲的著作權法是否相同。「不，但各國的著作權法多少有些雷同，因為相關國家都簽署了伯恩公約（Berne Covention），這是保障著作權的最低標準。原則上大致相同。」

插畫與攝影的相關著作權就顯得直接了當。無論是一幅插畫或一幀照片，最終成品的著作權通常屬於創作者所有，除非他們和委託人達成協議，做出其他的主張。不過說到平面設計，情況變得比較曖昧不明。「這方面的著作權一直模糊不清，因為很多部分從未經過法院檢驗，」史登表示。「這是因為聘請智慧財產律師要花不少錢，而且許多案件最後是取決於契約法的一個論點。再說平面設計師多半不擔心這個問題，雖然他們應該擔心才對。平面設計的酬勞極少根據使用者收費。反而是依照日薪，或是估計一個案子要花多少時間來計算。如果插畫家收取一筆固定的費用，轉讓有限的使用許可，那麼他／她一定還保有著作權。設計師向創意供應商採購時，有時候客戶和供應商雙方的期待可能不同，就會遇到著作權的問題。」

美國平面設計師協會的指南提到，「大多數的平面設計應該得到著作權保障」。文中載明，「基本的幾何圖形，例如正方形和圓形，得不到著作權保障，然而以藝術手法結合這些形狀，就可以取得著作權。字體設計也被排除在保障範圍之外。」字體得不到保障，這一點非同小可，因為字體幾乎是所有平面設計的構成要素，而且許多設計師有自己創作的字型，用在商標和專業用途上。不過像這樣對字體設計疏於保障，是美國著作權法的特色，在西方世界獨一無二。

設計師要保留作品的著作權，到底實不實際？當設計師為客戶創作一個商標，要保留商標的著作權，未免不切實際。沒有客戶願意每次

美國平面設計師協會的指南提到，「大多數的平面設計都應該得到著作權保障」。文中載明，「基本的幾何圖形，例如正方形和圓形，得不到著作權保障，然而以藝術手法結合這些形狀，就可以取得著作權。字體設計也被排除在保障範圍之外。」

碰上新用途，就得回頭找設計師協商。史登指出，「只要客戶願意接受，可以就商標達成任何協議。事實上，自從英國在 1989 年通過著作權法案（Copyright Act）以後，客戶只要握有廣泛的獨家許可就行了，但他們通常會轉移商標的著作權。」

　　不過對設計師來説，如果我們是在某一家工作室任職期間創作了一件作品，情況就比較複雜了，一般認為作品屬於雇主所有。在美國，這叫作「僱用著作」（Work for Hire）——這是美國法律的特色，英國並沒有這種認知。

　　然而，如果想保障平面設計的著作權，還有另一個複雜的問題，亦即圖文創作往往包含了許多著作權（字體、影像、其他人的商標等等）；「所謂的『嵌入式著作權』（embedded copyright）」，史登表示，「保留了個別的保障，即便整個平面設計同樣也受到著作權保護。要對侵犯著作權提起訴訟，可能因為嵌入式著作權而變得窒礙難行。」

　　彷彿要通過著作權地雷區的難度還不夠高似的，客戶也普遍認定所有平面設計的購買，都是以「一次買斷」為原則。換句話説，委託人大多以為只要花

> 客戶也普遍認定所有平面設計的購買，都是以「一次買斷」為原則。換句話說，委託人大多以為只要花了設計費，所有權就轉移到他們手上。

了設計費，所有權就轉移到他們手上。舉個例子，如果我們給客戶設計一本小冊子，他們通常以為可以把任何設計元素轉移給網站設計師，用來架設夥伴網站。除非是在工作天每隔五分鐘就威脅要採取法律行動，否則設計師要如何防堵這種事？「只能在委託案一開始就把條款明訂清楚，」史登建議。「歸根結柢，其實問題在於設計師希望保護哪些經濟或美學利益？」

　　史登在這裡直指問題核心。事實上，財務和美學的理由，主宰了設計師在著作權方面的思維。沒幾個設計師有興趣剝削自己作品固有的著作權。他們不願意耗費成本和力氣透過國立著作權局登記著作權，反而只想拿一筆實際的設計費；只要拿到酬勞，設計師通常樂於讓客戶從設計中獲利。不過，設計師通常不樂意看到他們的作品被第三者糟蹋。過去有好幾次，我的作品被合法轉讓給其他人，結果執行得一塌糊塗，還是由我掛名設計師。

　　不過設計師最擔心的，顯然還是隨時可能侵害他人的著作權。在影像可以瞬間被數位眼球所捕捉的時代，這種風險也越來越高。我們有幾個人能説，自己在寫設計企劃書時，沒用過受到著作權保障的元素？就連

影印書籍或雜誌裡的資料，也是侵犯別人的著作權。即便是把一小段錄音當作原聲帶，給一段試用版的動態圖文配樂，也構成著作權的侵犯。在處理出版品時，務必謹慎再謹慎。從我那個電影海報的小故事就知道，千萬要確定凡是從我們工作室出去的都是原創作品，即使是用我們最喜歡的攝影畫面做出的那些華而不實的企劃書，也不例外。

在實務上，設計師大多不覺得有必要主張自己的權利，除非受到來自客戶或第三者的侵犯，這時候著作權才會受到關注。不過設計師必須把相關保障寫進他們交付給客戶的條款和條件裡，在交出作品之前，必須對所有的使用權表示同意。而且他們也必須仔細追究囊括在設計作品裡的每一個元素。萬一漏掉了什麼，恐怕代價不菲。

1 www.aiga/org/resources/
content/3/5/9/6/documents/aiga-
copyright.pdf

延伸閱讀：Simon Stern, *The Illustrator's Guide to Law and Business Practice*, AOI, 2008.

靈感堵塞
Creative block

有沒有靈感堵塞這麼一個東西？抑或只是掩飾靈感枯竭的方便藉口？設計師不是機器人，每個人都有靈感枯竭的時候。萬一碰上了該怎麼辦？有沒有水電工能被我們找來把阻塞的地方通一通？

我一向會靈感堵塞。不是我沒有點子，我的點子多的是。只不過我總是不滿意。這些點子多半都不夠好，我總是希望可以更好一點。彷彿我知道每個點子後面都有一個更好的創意等著爆出來；或者就算沒有更好的點子，也有辦法把前面那個點子改善一下。就算我想到一個點子，其他人都說好，我也不相信，總是設法往下再挖一層。

這種暫時性創作混亂的狀態，是設計師的家常便飯。我們天生容易為工作而苦惱。為工作煩惱是自然的，甚至是應該的。我的意思不是自我折磨。而是要好好享受並接受這個推動、擴大和雕琢創意的過程。一旦我們停頓下來，就會進入一種比單純的苦惱更容易讓人衰老的心態；這種心態叫做自滿，是創作力的死敵。

但有時候創意難尋，而且就像偉大的運動員也有狀況不好的時候，設計師會經歷創意遲鈍期。我們能不能採取什麼實際的步驟，把創作的阻塞移開？首先，必須研究為什麼會出現障礙。其中一個原因是我們變得過度依賴我們的工具。全球各地的設計師都使用相同的工具，經年累月下來，我們已

> 我們變得過度依賴我們的工具。全球各地的設計師都使用相同的工具，經年累月下來，我們已經接受工具加諸給我們的限制，開始用熟悉而重複的方式工作。

上圖
保羅‧戴維斯（Paul Davis）繪圖，2009 年

經接受工具加諸給我們的限制，開始用熟悉而重複的方式工作。要避免創意停滯，第一步常常是要改變我們的工具：把電腦丟開，拿起鉛筆；換掉我們畫草圖的本子；改變工作地點；改變我們周遭的環境。

另一個原因是創意的培養需要時間。如果我們只仰賴即時思考，就沒有機會把一個點子發展成熟。如果我們能花足夠的時間好好醞釀創意，自然比較有機會想出嶄新而新鮮的表現方式。不過在設計這一行，時間是個稀有物。去問大多數的設計師他們最想要多一點什麼，許多人會說——時間。然而，儘管時間似乎永遠不夠用，透過竄改交稿期，還是經常能讓我們的精神引擎有時間產生新思維。

當我們靈感堵塞，應該趕快做別的事，過幾天再回頭處理害我們靈感阻塞的工作。這樣通常會帶來新的觀點。不過還是必須強調，千萬不要在創意阻塞最嚴重的時候把案子暫停；我們應該等心情不再極度沮喪的時候，才能暫時擱置工作。我們要繼續撐下去，直到我們感覺到一點信心，確信將來會有好結果之時，否則日後會很不情願回頭做這個案子。

萬一其他的招數都不管用，就設法讀一章《愛麗絲漫游仙境》（*Alice's Adventures in Wonderland*）。只要能讓我們窺見別人的天才，哪一本書都可以，但如果要釋放想像力，恐怕很難有什麼書比得上路易斯‧卡羅爾這本維多利亞時期的超現實傑作。

延 伸 閱 讀：Lewis Carroll, *Alice's Adventures in Wonderland*, illustrated by Sir John Tenniel. Macmillan & Co., 1865. Available in varioius reprinted editions.

創意總監
Creative directors

創意總監需要兩雙眼睛：一雙是從他們旗下設計師的觀點來看事情，另一雙從他們客戶的觀點看事情。清楚的了解整個設計案也有用處，同時最好為人慷慨大方——小氣是行不通的。

我們有幾個人看得懂維基百科對創意總監的描述？「一個要負責詮釋客戶的傳播策略，然後發展和這個策略一致的創意手法與創意處理企劃案的人。另一個任務是帶動與激發每一個參與創意過程的人。創意總監通常是監督創意服務公司或一家公司的創意部門。在廣告公司裡，這個部門包含廣告文案撰寫人和藝術指導。在媒體設計公司，這個團隊可以包括平面設計師和電腦程式設計師。」

我比較欣賞史提芬‧海勒更精簡的定義。海勒描述創意總監是一個「通常不直接做設計，不過大概會監督、諮詢或至少簽核」的人。以

前我自己開工作室，名片上印著創意總監這幾個字。偶爾會有客戶搞不清楚我的頭銜代表什麼；有一、兩個人甚至問我這個創意總監是幹什麼的。我說我主導工作室的創意方向，不過我也保障客戶的利益──既然客戶不在場，我就是他們的眼睛。但我也強調，我跟其他創意總監不同，我不會主導工作室創作的每一個層面。同時我或許也指出了，總監的工作內容還包括確保廁所裡不會沒有衛生紙，還有在洗窗工人早上八點鐘跑來要錢，而我找不到零用金箱的鑰匙時，必須安撫對方的滿腔怒火。

好的創意總監要能阿諛哄騙、激發熱情和鼓舞士氣；好的創意總監，出了問題不怕說出來。我曾經在一個創意總監手下做事，他實在沒辦法開口對任何人說他們做的東西不像樣，或是客戶把他們的作品退了回來。反而是等惡劣的設計師下班之後，再自己動手修改。好的創意總監知道如何告訴設計師要怎麼矯正錯誤，而不會摧毀其信心或熱誠。跟人家說他們做出來的是垃圾，藉此摧毀別人很容易，但要說他們交出的作品不合標準，再給他們信心繼續做出好作品，可就難得多了。不過最重要的一點是，好的創意總監必須寬宏大量。一個不懂得讚美或鼓舞的創意總監，很快就玩完了：這個角色容不下小心眼，一點點都不行。

創意總監必須維護旗下團隊努力的成果，但也得扮演客戶的監護人。兩種角色經常相互抵消：創意總監可以站在工作室這一邊，拚死捍衛屬下交出的成品；不然也可以和客戶站在同一陣線，打壓任何可能主動挑釁和對抗他們的行動。事實上，好的創意總監要兩者兼備。要做好一個創意總監，必須同時兼顧雙方的利益，因此不得不時而謙卑、時而傲慢。

克里斯‧艾許沃斯（Chris Ashworth）是西雅圖 Getty Images 圖片社的創意總監。手下帶領三十幾個設計師，他把這個角色比喻成空中飛人。「要身段細膩、不卑不亢，必要時能激勵團隊士氣，最重要的是能夠激發別人的最佳表現，日復一日，週復一週。你的團隊是來學習和成長的，他們想發揮創意，他們想讓別人看見他們的貢獻，甚至有時候可以開開巴士──來點不一樣的。」

艾許沃斯到 Getty Images 任職前，是獨立作業，一個人「校長兼撞鐘」做了八年。但他很快了解到，創意總監的新角色給了他「難得的機會。」他說：「很多設計師的頭腦和創意都比我強得多。我認為我的角色是在需要的時候引導他們，同時可以挖掘出他們的創意。種種好處多

跟人家說他們做出來的是垃圾，藉此摧毀別人很容易，但要說他們交出的作品不合標準，再給他們信心繼續做出好作品，可就難得多了。

右圖
左：設計案：《Soon: Brands of Tomorrow》，書籍封面
日期：2001 年
客戶：Getty Images
創意總監：路易斯・布萊克威爾（Lewis Blackwell）、克里斯・艾許沃斯（Chris Ashworth）
合作夥伴：設計一克里斯・凱利（Chris Kelly）、羅伯・凱斯特（Robert Kester）、卡麥隆・利白特（Cameron Leadbetter）、卡爾・葛洛弗（Carl Glover）、克里斯・艾許沃斯；廣告文案一路易斯・布萊克威爾、強納森・馬克尼斯（Jonathan Mackness）；攝影一伊恩・戴維斯（Ian Davies）；專案經理一尼可拉・羅斯（Nicola Rose）；研究一費・多林（Fay Dowling）、瑞貝卡・史威福特（Rebecca Swift）；製作一詹姆斯・摩爾（James Moore）、蓋瑞・麥克寇爾（Gary McCall）、丹尼爾・馬森（Daniel Mason）、洛伊・布羅赫德（Lloyd Bromhead）。

書籍、展覽、網站。25 家頂尖創意工作室，各自想像並創造一個未來的品牌。

右：設計案：《The Big Idea》，DVD 封面
日期：2002 年
客戶：Getty Images
創意總監：路易斯・布萊克威爾、克里斯・艾許沃斯
合作夥伴：藝術指導一托賓・路斯（Tobin Lush）；設計一托賓・路斯、亞德利安・布里騰（Adrian Britteen）；專案經理一納森・甘弗德（Nathan Gainford）、克里斯・凱利；文案撰稿一大衛・馬斯特（Davis Masters）、約翰・歐瑞利（John O' Reilly）；訪問一約翰・歐瑞利；研究一費・多林；製作一詹姆斯・摩爾、蓋瑞・麥克寇爾。
DVD、研討會、網站。六位頂尖電影從業人員，各自針對一個「好點子」創作一部一分鐘的影片。

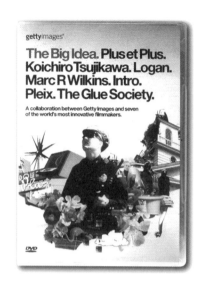

得說不完。而且要是這一套行得通，真是健康得不得了。」艾許沃斯明白點出什麼是差勁的創意總監：「專制、控制慾強、喋喋不休、傲慢」，他表示。

世界不會因為廢除了創意總監而毀滅，但他們也不是什麼大禍害。設計師如果準備晉升到創意總監的地位（別忘了廁所的衛生紙），通常無法再凡事親力親為，反而要盡量從旁促成。如果你是個事必躬親的設計師，不可能很快就適應名片上的「創意」和「總監」這幾個字。但許多設計師受夠了設計工作機械化的一面，與其動手，他們寧願動腦子。好的創意總監看到人才有所發展，會從中得到樂趣和滿足感，如果我們堅持什麼都自己來，就享受不到這種快樂。

延伸閱讀：*Portrait of a Successful Creative Director.* www.thecreativeforum.com/forum/archive/index.php/t-137.html

> 如果你是個事必躬親的設計師，不可能很快就適應名片上的「創意」和「總監」這幾個字。

具名
Credits

為設計具名可能會讓人驕傲，但也可能弄得不愉快。許多設計師覺得必須具名，才有設計的原動力；也有人相信具名並非專業設計師所為，宣稱設計應該永遠是匿名之作。

我在一家舊海報店翻他們的庫存。大多是 1930 年代留下的高品質旅遊海報──專門賣到收藏家市場的高價貨。但我無意間發現 1970 年代一張很樸素的黑白海報，展現出低調的平面設計風格。店家標示「作者不詳」，所以賣得比其他大多數具名的海報便宜。不過我發現海報的一角，藏著用六點鉛字印刷的荷蘭設計師簡‧范‧圖恩（Jan van Toorn）的名字。我買下了這張海報。

儘管插畫家和攝影師在出版品上公開具名早就不足為奇，卻很少人公開掛出設計師的名字。傳統上，不管是工作室還是個人設計師，讓設計師掛名會被認為完全違反了專業設計解決問題（problem solving）的精神。設計師不具名是潛規則。讓設計師掛名會吸引目光，業界普遍認為這是不專業的。

凡事都有例外。唱片公司和出版社就讓專輯封面、書籍和書本封面的設計師掛名。難怪近幾十年來，知名度最高的設計師經常不是設計唱片封套就是書籍。書籍封面設計師奇普‧基德（Chip Kidd）就表示：「我認為別人會認識我這個設計師，只有一個原因，如果你是書籍設計師，你的名字一定會印在封底的版權頁。這對大部分的平面設計師並不適用。」[1]

平面設計大多沒有具名。就拿消費商品的包裝來說。我們在超級市場買的餅乾，誰會知道包裝是什麼人設計的？誰看過電視台的識別有設計師掛名？誰知道是誰設計了我們看的報紙？或是火車時刻表？

讓個人具名設計，可以帶給設計師滿足感，而且多少能讓他們更高興、更知道感激，好過把他們的作品籠統地掛在工作室名下。

支持讓設計師具名的主張很有説服力。掛名是設計師自我推銷的重要機制。有助於防止抄襲和無心的仿冒，又能提升外行人對設計的了解。而且既然知名度是創作的基礎，也會帶給設計師個人很大的滿足感。我們也希望潛在的客戶注意到我們掛名而跟我們接觸（所以才會時興把出版網址當作設計作品列表）。

創意人自然很願意為自己的作品具名。一般來說這樣會讓客戶放心，他們樂見我們為自己交出的作品背書，大多數的客戶也很慷慨，同意納入一行「由……設計」的文字。（我們也別忘了，如果要求不為我們的作品具名，可能會得罪客戶。）不過其他客戶就沒這麼好説話了。如果客戶不想讓設計師具名，設計師也無計可施。這還不是最糟的：越來越多客戶基於商業機密的理由禁止具名。他們甚至不給設計師在專業期刊或網站上發表作品、或是報名參加比賽的權利。這種趨勢越演越烈，設計師應該

下頁

設計案：Reason to be Cheerful: The Life and Work of Barney Bubbles，Paul Gorman 著
日期：2008 年
出版商：Adelita

英國平面設計師巴爾尼泡泡（Barney Bubbles）在 1970 年代設計了許多突破性的唱片封套，不過眾所周知，他婉拒為這些設計掛名，寧願以匿名的方式工作，不然有時候也用筆名。泡泡（本名叫柯林‧弗雪〔Colin Fulcher〕）是具有龐大影響力的人物，是英國平面設計界許多頂尖人物的靈感泉源。他在 1983 年自殺。

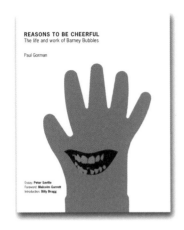

1 *At Home with the Closest Thing to a Rock Star In Graphic Design*. www.mediabistro.com/unbeige/ graphic_design/default.asp

2 Damien Hirst, *I Want to Spend the Rest of My Life Everywhere, with Everyone, One to One, Always, Forever, Now*. Booth-Clibborn Editions, 1997.

3 Jonathan Barnbrook, *Barnbrook Bible. The Graphic Design of Jonathan Barnbrook*. Booth-Clibborn Editions, 2007.

起而反抗才是。

但具名這種作法充斥著被害的妄想。有的案子是一個人做的,讓工作室具名,有時會混淆視聽。反言之,集合眾人之力完成的作品,有時會把功勞算在個人頭上。

我贊成以簡單而審慎的方式讓設計師具名,雖然就像強納森 · 巴恩布魯克(Jonathan Barnbrook)說的,設計師有時未免太謙虛了:巴恩布魯克下筆提到自己為藝術家達米安 · 赫斯特(Damien Hirst)設計的知名書籍時[2]表示:「我在這本書裡極少為自己的設計具名,當時心想『知道的人自然會知道』。結果大多數的人反而以為整本書都是達米安 · 赫斯特設計的。這件事告訴我,低調不一定是個好主意。」[3]

如果客戶不想讓設計師具名,設計師也無計可施。這還不是最糟的:越來越多客戶基於商業機密的理由禁止具名。

關於具名,我還有最後一點要說。當年經營工作室時,我允許個別設計師具名:設計師的名字就寫在工作室旁邊。唯有當設計師獨力創作了一件可以說是屬於他或她的作品時,才會讓他們具名。當然,大夥兒都知道(我也不讓任何人忘記),即使一個人很英勇地獨力完成圖文創作,也是受惠於工作室的組織結構,再說作品絕不是一個人關起門來能獨自完成的。不過,讓個人具名設計,可以帶給設計師滿足感,而且多少能讓他們更高興、更知道感激,好過把他們的作品籠統地掛在工作室名下。偶爾當客戶直接找上設計師,會惹出一些小問題,不過這種情況很少發生,三、兩下就解決了。工作室如果要想辦法哄設計師高興,讓設計師個人具名是個好的開始。不妨試試看。

延伸閱讀:**Paul Gorman, *Reasons to be Cheerful: The Life and Work of Barney Bubbles*. Adelita, 2008.**

設計的批評
Criticism in design

男孩樂團的唱片要在全國性報章雜誌上接受批判性的評論，平面設計卻用不著。為什麼？如果平面設計像小說、電影、戲劇，甚至電腦遊戲一樣，必須接受系統性的批判檢驗，那會怎麼樣？設計捱不捱得住，還是這樣太過頭了？

平面設計會受到兩種批評。第一種批評來自客戶和同僚——有時甚至是我們的焦點群眾。第二種來自設計作家組成的小集團（設計批評家），他們是從批判性的觀點來寫設計評論。我們這裡要討論的是後者：能夠以客觀的方式討論平面設計，又能把設計回歸到歷史脈絡和當代情境下的作者。不幸的是，儘管非設計師對設計有濃厚的興趣，上述那種名副其實的批評還是少之又少。

說也奇怪。平面設計無所不在，不斷地爭取我們的注意力，攻佔我們的環境。接觸平面設計的人，比聽男孩樂團、看電影或讀小說的人還多，然而卻受到嚴重的忽略。

設計刊物會評論設計書籍和設計展，然而對於呈現在書籍和展覽中的大量作品，卻難得做出正式的批評。有幾本期刊會鉅細靡遺地評論平面設計，儘管這種層次較高的批評，很容易只吸引學術界人士和少數對理論和批判性思維有興趣的人。不過，數之不盡的部落格（見部落格〔Blogs〕，36頁）提供了某種救贖，在這個園地，以知性和質疑（儘管有時流於混亂和偏狹）的方式討論平面設計。

為什麼沒多少人有興趣就平面設計發展真正的批判性論述？當我向從事設計的朋友提到這一點，他們通常回答說，「批評」的存在是為了支持消費者的選擇；目的是告訴消費者該看什麼電影、買哪些本書、逛哪些畫廊。反對批評設計的人指出，像平面設計這種服務業，付錢的是客戶而非民眾，因此沒必要批評什麼。如此而已。

但如果說只有民眾掏錢買的東西才值得評論，這種批評觀未免流於狹隘。就以建築為例：儘管這個行業純屬「專業」活動，高級的全國性報紙仍然聘請建築批評家，電視和廣播電台也經常以知性角度討論這個題材。

以建築學為主題所發展通俗的批評架構，如今成果斐然。這個題材脫去了神祕色彩，同時也向上提升。就拿英國來說，我們在建築上出了名的傳統主義和頑強的島國心態，已經被實驗和創新所取代。現在的業主不太可能像以前那樣委託興建醜陋的房子，也比較意識到優良設計的好處在哪兒。

為什麼平面設計沒有受到像流行音樂、建築（甚至是餐廳）那樣的嚴格批評，真正的原因或許是平面設計根本不夠成熟，承受不了批判性

> 為什麼平面設計沒有受到像流行音樂、建築（甚至是餐廳）那樣的嚴格批評，真正的原因或許是平面設計根本不夠成熟，承受不了批判性檢驗的探照燈。

檢驗的探照燈。光是看 2012 年倫敦奧運的商標惹起的紛擾就知道了。各界對這個商標一片撻伐：設計權威、記者和一般民眾的批評，使反感的浪潮席捲各大報紙、電視和網路。儘管辯論的層次沒有特別提升（大部分批評的層次僅止於這個商標看上去像麗莎・辛普森〔Lisa Simpson〕在做猥褻的性動作）。不過看到大眾媒體這樣討論設計，至少令人眼睛一亮。

但英國一位知名的「執行創意總監」寫信到《Design Week》，衷心央求設計同業別再公開批評這個商標：「此時我們這個產業應該團結起來，肯定這個稿件，或至少保持沉默，即便不是每個人都喜歡。小鼻子小眼地暗箭傷人，對我們大家沒有半點好處。」[1]

這位作者說得有道理，然而，不願意接受批評對產業同樣不利。我們設計師太敏感了點，我們不習慣外界批判性檢驗的鞭笞，民眾和客戶一看就知道是怎麼回事。我們表現得小家子氣又不成熟。

把平面設計放在顯微鏡下接受批判，顯然好處多多。設計師動不動就哀嘆客戶欠缺「設計教育」，在我看來是一種傲慢。不過「教育」客戶的最佳方式，是讓敏銳的批判之聲來評估平面設計，他們能夠剖析設計的社會、商業和美學效應。公眾批評會驅使設計師更加努力，做出更好的設計，也使得客戶羞於委託設計那種可能被眼尖的批評家痛宰一頓的的作品。當然，劣質的平面設計不會就此消失（如同低俗的電影照樣有人拍，儘管照例會被罵得不像話），但數量會少一點。

然而，在可預見的未來，似乎不太可能出現真正的設計批評。批評家要從哪裡來？設計師同業在批評時很難公正客觀，友誼和專業上的敵對，使客觀成為空談。而且因為現在的設計都繞著單調、膚淺的品牌塑造打轉，不太可能吸引到從事批評所需要的那種靈活而獨立的頭腦。

由於美國和英國都設立了教授設計批評的學位課程[2]，現在有理由保持樂觀了。作家兼評論家艾麗絲・特慕羅（Alice Twemlow）是紐約視覺藝術學校（School of Visual Arts）設計評論碩士班的所長。兩年六十四學分的課程提供了「重要的技巧和知識，有助於希望以全職、專業的方式評論設計的人；或是想從事其他批評工作，例如策展、出版或教學的人。」

這當然需要時間，但如果特慕羅和其他提供批判性思考課程的人，能夠創造一種批判性發現（critical discovery）的新氛圍，或許設計也可以比照其他當代的表現模式，接受健全的嚴格檢驗。設計如果

> 設計如果沒辦法吸引批判性的質詢，很可能繼續和編織一樣——有許多人帶著強烈的熱情和奉獻來從事這一門工藝，但其他人毫不在意。

1　"Should designers stand by each other's work…", letter from Peter Knapp, executive creative director, Europe and Middle East, Landor Associates Branding and Design Consultans. Design Week, 28 June 2007.

2　一年全職（或兩年兼職）的課程，由作家兼學者特爾・崔格斯（Teal Triggs）主持。下面可以找到課程的相關細節：www.designwritingcriticism.co.uk

沒辦法吸引批判性的質詢，很可能繼續和編織一樣——有許多人帶著強烈的熱情和奉獻來從事這一門工藝，但其他人毫不在意。

延伸閱讀：**www.schoolofvisualarts.edu**

文化設計
Cultural design

一般人眼中，服務於博物館、藝廊和劇場等機構，要比設計糖果包裝紙這種純粹的商業活動更有價值。不過現在許多公共機關都表現得像糖果製造商，現況是否已經改變？

在《C/ID 藝術的視覺認同與品牌塑造》（C/ID Visual Identity and Branding for the Arts）書中，Pentagram 的設計師安格斯・希蘭德（Angus Hyland）研究全球各地不同藝術機構自我呈現的方式。他引述布萊恩・恩諾（Brian Eno）對文化的定義：「我們沒必要做的每一件事」。有些平面設計師開口閉口就說：「我們只做文化工作。」可以想見恩諾的定義在他們聽來有多順耳。他們擁抱文化設計，讓自己站在面目可憎的商業設計的對立面，而大多數的設計師卻要靠後者才能免於借貸度日。

一般人普遍認為，文化設計比純粹的商業設計更有價值。而且重要的是，大多人也認為前者比商業設計形式擁有更多創作自由。不過其中有個蹊蹺；藝術和商業主義正在融合。藝術和文化團體已經陷入品牌塑造和行銷策略的泥淖中，就像任何新宗教的皈依者，他們狂熱地擁抱新的商業教條。設計作家艾蜜麗・金（Emily King）在《C/ID》描述，「經常有藝術機構為自己創造出設計精良、一致性的識別，藉此吸引觀眾和贊助。除了設計上的革新，他們還聘請精明 CEO 作風的館長、行銷專家和微觀管理的行政人員。」

她接著表示：「有一種實用主義的看法，認為文化必須和其他娛樂形式競爭（即使不相信文化是娛樂的人也這麼想）。一般公認一個機構要有時髦的識別和某種活潑的廣告，才能具備最好的條件，在花樣越來越多的當代娛樂活動中占有一席之地。」

因此當我們進入文化設計的世界，非但沒有避開商業的要求，反而經常回到焦點群眾、市場力量和品牌塑造策略的領域。然而，《C/ID》也接著指出，藝術機構畢竟還是製作出一些出色的視覺識別設計。有三個例子可以證明文化設計的豐富：Experimental Jetset 的阿姆斯特丹市立美術館（Stedelijk Museum CS，著名的市立美術館在整修期間的臨時館址）；Graphic Thought Facility 的倫敦莎士比亞環球劇場

上圖
設計案：PROA 識別的字體
日期：2009 年
客戶：船頭基金會（Fundacion Proa）
設計師：Spin
創意人員名單：東尼·布洛克（Tony Brook），創意總監；派崔克·艾里（Patrick Eley），資深設計師；喬許·楊（Josh Young），設計師

布宜諾斯艾利斯藝廊船頭基金會給英國設計團隊的簡報，是為他們翻修後的藝廊設計一個識別。這裡是 Spin 根據藝廊附近一條橋的建築，為藝廊專門設計的字體。

（Shakespeare's Globe Theatre）；以及 m/m paris 設計的法國 CDDB 洛里昂劇場（CDDB Theatre de Lorient）。另外還有十幾個設計也同樣出色，把這本書從頭到尾翻一遍，很難看出危機在哪裡。不過為藝術組織工作的設計師會告訴你，所有設計上的決定都必須遵守嚴格的商業必要措施。就像艾蜜莉·金恩説的，很多人不把文化當成一種娛樂。同樣的，有許多人不明白為什麼要用比較適合大眾娛樂的行銷技巧來推廣文化。

延伸閱讀：**Angus Hyland and Emily King, C/ID Visual Identity and Branding for the Arts. Laurence King Publishing, 2006.**

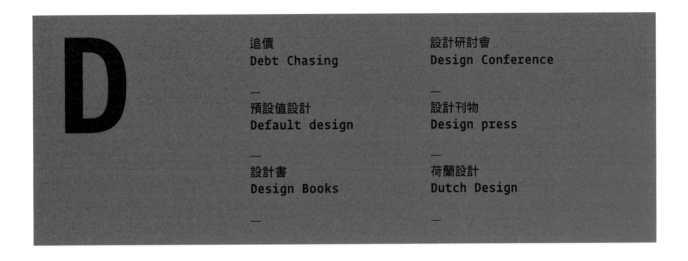

追債
Debt chasing

自由接稿的設計師、小工作室和股票上市集團旗下的大型設計公司，都得面對追債的問題。盡快地收到錢是財務穩定和安全的關鍵。不過用什麼辦法最能確保客戶準時付款？

不管是反資本主義的理想主義者，還是認同「設計是一門生意」的設計師，同樣都得面對這個問題。凡是設計師都為此所苦——無論是才華過人抑或資質平庸。不過在設計史的書籍裡，可看不到這個題材；設計學校也不可能在這方面指點一二：而且很難得才會聽到設計師在受訪時談論這個問題。追債真是夠討厭了。

按月支薪的設計師不必為此擔心（雖然他們的雇主要傷腦筋），不過對於必須開發票請款的設計師，這是一場不容間斷的長期抗戰。我們開發票的時候，要是請款的數目不少，心裡常常感覺到那股滿足的暖流；但當我們知道要多久才能領到錢，想到這裡，不免一陣焦慮。除非錢進了我們的銀行帳戶，否則不過是紙上的油墨或電腦螢幕上的像素。

做設計師還得討債，就像一個說不得的黑幕。如果有人真的討論這個題目，倒叫人刮目相看。就以設計師麥可·普雷斯（Michael C. Place）為例。麥可和他的妻子妮琪合夥經營一家工作室，叫作 Build。在學生和設計迷眼中，Build 擁有至高無上的地位。這是一家公認創意超群的工作室，有接不完的完美設計案，心懷仰慕的客戶忙著奉承巴結。然而妮琪在《Creative Review》是這麼說的：「開出的發票通常要過了很久才能領到錢。我們的發票上載明『三十天後』應付款，這是很正常的期限。因此過了一個月上門追債，你八成會發現發票『還在等候批准』，甚至還沒送到會計部門……他們可能在一、兩週後付清……但會計部通常積壓了其他已經等了兩個月的發票。你的發票憑什麼要排在前面？因為欠了很久了。」[1]

睡覺

不知該怎
麼處理遲
付的款項

痛恨這個系統

掛電話

打電話

啜泣

被敷衍十五
分鐘

他們說
「很快」

永無止境

上圖
保羅・戴維斯（Paul Davis）繪圖，2009 年

要經營設計公司，先決條件是現金進帳要比出帳來得快。事實上，不管做什麼生意，都少不了這一點。我們可以想辦法增加透支額和貸款額度，不過總有算總帳的一天；到了某個時候，我們必須達到現金流量的正向，所以非得追債不可。

不過，追討未支付的債務，是設計師最不擅長的差事之一。通常我們太容易沉溺在自己的設計工藝裡，討債總是沒什麼成效。我們會發脾氣、變得粗魯無禮、請款的方式也雜亂無章。當然，許多設計師不但懂得管理財務，同時也有很好的制度，確定可以馬上領到錢。我們有什麼辦法能讓這個過程變得比較愉快，也更有效率？

答案很令人氣餒，沒什麼辦法可想。我們身處在不完美的資本主義體系，本質上就是這麼回事，既然做生意的人都在玩同樣一個把資產調來調去的遊戲，以維持自己的償債能力，我們註定要不停地追債，同時盡量拖延還債。我們可以擺出一副高道德姿態，說既然付不出錢，就不該委託人家做設計，不過信貸是全球金融體系的基礎，無論做生意還是私生活，我們沒幾個人不使用某種形式的信貸。

但我們也別太悲觀。我們可以使出一、兩個招數，幫忙讓現金落袋為安。首先我們該做的，是確保開出的發票百分之百正確——不會在最後關頭突然冒出額外收費，或其他不合規矩的情形，讓客戶藉機把未付款的發票退回。我們可以嘗試把發票貼現。這個制度讓企業有辦法把發票變成現金。貼現公司（factoring agency）買下未付款的發票，企業可以馬上收到錢。貼現公司會從發票金額抽取某個百分比的手續費，同時也會強制施加某些限制，雖然有好處，麻煩恐怕也不少。因此在貼現之前有必要聽取建言。

如果要自己想辦法，我們可以嘗試索取延遲付款的罰金。發票上經常寫著要收取滯納金。這樣可以刺激某些客戶準時付款。但如果有人鐵了心要拖欠，也不會因此而快一點付清款項；此外，要求收取滯納金可能會傷感情，最後導致合作關係的結束（未必是一件壞事，但能免則免）。

少數真正有用的程序之一是預開發票；設計師開始工作之前，要求支付並收取某個百分比的費用。這是許多創意部門的普遍作法，但在平面設計這一行

既然做生意的人都在玩同樣一個把資產調來調去的遊戲，以維持自己的償債能力，我們註定要不停地追債，同時盡量拖延還債。

凡是擅長追債的，都是不會因此情緒化的人。他們打電話給會計部的時候，口氣不會暴躁易怒——開口時既輕鬆又專業。

右圖

設計案：Type Shop Invoice
日期：2006 年
客戶：Type Shop（香港）
設計師：麥可 · 普拉斯（Michael. J. Place）

Type Shop 文具組的一部分。設計師麥可 · 普拉斯稱之為「一堂字體學的歷史課」。

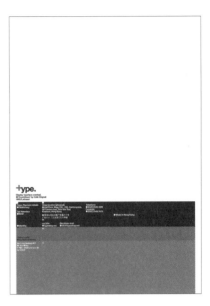

比較少見。然而先拿到一筆預付款項，將有助於現金流量，減少長期在沒有收入的情況下進行設計案的壓力。

我發現凡是擅長追債的，都是不會因此情緒化的人。他們打電話給會計部的時候，口氣不會暴躁易怒——開口時既輕鬆又專業。火氣幾乎從來派不上用場（除非你已經嘗試過其他每一種途徑，這時稍微咬牙切齒，會有一點用處）。對會計部的人發火，大多只會出現反效果，原因是問題很少出在他們身上。就像妮琪 · 普雷斯在前面說的，問題比較可能出在有人還沒核准這張發票。會計部門多半喜歡把錢付清：他們的工作職掌之一就是付錢；這樣帳目才能井井有條。所以要跟他們套交情，待之以尊重和尊榮。這麼做只有好處。

當然，世界上有壞帳這種東西——例如當開出的發票有爭議，或是客戶沒有償債能力，就有討不回來的債。一旦發生這種事，我們必須聽取專業的財務或法律建言。但我們必須竭盡所能，確保自己不會落到這種處境。當工作室擴大營業，設計師首先要做的幾件事，包括僱用一位能幹的簿記或會計人員，他們的主要職責之一就是追債，並且處理給客戶的賒帳期限。但如果還沒有能力請人處理這種事，債務管理就是設計師的工作內容之一，如同精通 Photoshop 或懂得如何微調字距。

1 Partner Nicky Place, from "A Motion in the Life of … A Graphic Designer", *Creative Review*, August 2007.

延伸閱讀：**www.direct. gov.uk/en/MoneyTaxAndBenefits/ManagingDebt/ CourtClaimsAnd Bankruptcy/DG_10023133**

預設值設計
Default design

不是所有的平面設計都執著於時髦的魅感力。甚至有一派設計是採用電腦的樣式和預設值設定。或許是傳承了現代主義的純粹和理性，不過正如同每一種反風格（**anti-style**），這個派別也自動成為一種風格。

新千禧年剛降臨那幾年，少數幾位頗具影響力的設計師，開啟了一種新穎、原始、範本驅動的平面設計手法，拒絕了誘人的精細優雅和字體設計的微妙變化。這種手法有時被稱為「預設值設計」，源自於 1990 年代英國與荷蘭的平面設計，也是一種自覺的作法，拒絕過度精鍊和過度精緻的平面設計。

預設值風格的先驅之一是丹尼爾 · 伊塔克（Daniel Eatock）和山姆 · 索霍格（Sam Solhaug）在 2000 年創立的工作室 Foundation 33。這間公司只維持了四年，但在短暫的生命期裡，發展出一種直率、非美學化的平面設計手法，全靠預設字體和電腦樣式。丹尼爾 · 伊塔克的一篇「散文」：〈徵件……沒有內容的特寫〉，刊登在 2000 年第二期的《Dot Dot Dot》雜誌。裡面提到這一句格言：「對樂趣 & 功能説『要』& 對魅惑的意象 & 顏色説『不要』！」後來，這個口號成了這股設計趨勢信手拈來的戰爭標語。

> 預設值設計師應該算是擁抱數位美學一個不被認可的面向。

我最初意識到預設值設計的存在（由於從未得到足夠的擁護者，或足夠的影響力，因此不能稱為一種運動），是因為 2001 年出版的一本書，叫作《Speicals》，儘管內容十分精彩，卻未得到應有的認可[1]。本書率先把一種新的後千禧年設計情懷編入目錄中。拒絕裝飾只是它的風格之一。在本書的一篇散文裡，克萊爾 · 卡特羅（Claire Caterall）率先指出，設計因為科技而產生巨變，隨後表示「有些設計師已經在回溯自己一路走來的步伐，試圖壓低數位化無遠弗屆的影響力。他們的作法分成好幾種；主要是『干擾』及瓦解數位美學本身……」

以預設值設計師而言，他們應該算是擁抱數位美學一個不被認可的面向。拜電腦之賜，設計師得以創造更加豐富和更為精緻的平面設計——這種設計讓消費主義有了影像的基因庫。在勞勃 · 吉安比伊特羅（Rob Giampeietro）和魯迪 · 凡德蘭斯討論這個問題時，吉安比伊特羅把預設值設計界定為，利用「像 Quark、Photoshop 和 Illustrator 這些常見的設計程式裡，必須靠使用者（或設計師）手動才能覆蓋的預先設定。因此，除非進入預設值設定並加以更改，否則 Quark 所有的文字方塊（text box）就是 1 點的文字插入。簡單地説，預設值把設計流程的某些面向自動化了。」[2]

他接著説：「預設值的顏色是黑與白、加色法原色（RGB）和減色法原色（CMY）。預設值的元素包括所有預先存在的邊框（border）、漸變（blend）、圖示（icon）、濾鏡（filter）等等。在字體方面，預

Birthday Card

Before giving card, tick box or specify which birthday is being celebrated.

☐ First	☐ Fiftieth	
☐ Eighteenth	☐ Sixtieth	
☐ Twenty-first	☐ Hundredth	
☐ Fortieth	☐ Other*	

*Please specify

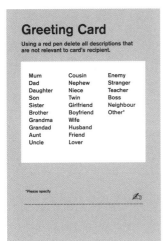

上頁與上圖
設計案：實用主義賀卡
日期：2003 年
客戶：自發性設計案
設計師：丹尼爾・伊塔克（Daniel Eatock）
丹尼爾・伊塔克開創出新的中立圖文設計。他走實用主義路線的多功能賀卡，和我們平常在連鎖店和大街上看到的過度目的性的賀卡不可同日而語。這些賀卡以五百套一版的方式生產，並且用荷蘭的再生信箋背紙板印刷。背面印成螢光黃色。

設值的字級是 8、10、12、18、24 點。美國設計師用的是標準紙張尺寸，歐洲人用的是國際標準組織（ISO）的紙張尺寸，諸如此類。有人認為，標準化之後就產生相容性。物件（尤其是印刷物件）以 1:1 的比例複製，而顯示影像和文件時，把人為操弄減到最低。」

　　預設值派（說來矛盾，我覺得極具誘惑力）其實是承襲了 1990 年代的建築風格，它不譁眾取寵地運用自然建材和工業產品。並且影響了 Dogme 95，這是 1990 年代中期的激進派電影運動，由丹麥導演拉斯馮提爾（Lars von Trier）和湯瑪斯・文特柏格（Thomas Vinterberg）所發起簽署的 Dogme 95 宣言和守貞誓言。這份宣言的目的是拒絕使用特效和後製的戲法，藉此純化電影的拍攝。拉斯馮提爾和文特柏格相信，只要專注於電影的純粹性，就能重新聚焦在故事和演員的表現上。

　　至於平面設計界的 Dogme，最明顯的是設計師約翰・摩根（John Morgan）在 2001 年為倫敦聖馬丁藝術設計學院的學生寫下的一份宣言[3]。摩根寫道：「宣言中充滿了挖苦，並直接參考拉斯馮提爾和湯瑪斯・文特柏格就電影拍攝所制訂的 Dogme 95『守貞誓言』。這些設計規則擺明了是要抵制聖馬丁學院在平面設計上的『某些趨勢』。每位一年級的學生都必須簽署，誓言在課程期間服膺這些規則……」

守貞誓言

本人誓言遵守（在本課程期間）下列由 Dogme 2004 擬定並確立之規則：

1．內容方面：絕不設計任何不值一哂的作品。作品應該是不言自明的（如若不然，就是設計師還不懂得聆聽）。刊登了其他設計師作品照片的書籍（除非是作為批判性研究的一部分），切勿參考。

2．除非和文本有直接關聯，否則不得使用影像。（插圖的位置必須在文本中提到插圖的地方；註腳／旁註必須和相關的文字安排在同一頁）。

3．書籍必須能拿在手上（從裡到外都經過設計）。放在咖啡桌上的「大開本書」是不能接受的。

4．第一種文字顏色應該是黑色；第二種是紅色。特殊色、上光和裱合是不能接受的。

5．禁止使用 Photoshop ／ Illustrator 的濾鏡。

6. 設計中不得包含膚淺的元素（把資料－油墨比例〔data-ink ratio〕極大化，沒有垃圾圖像）。

7. 不得有時間和地理上的疏離（也就是說，設計發生在此時此地。不得拼湊抄襲）。

8. 類型設計（genre design）是不能接受的。（不能有「會心一笑」。把圖文機智留給喜劇演員。不得輕率地套用風格。）

9. 版式不得採用「A」版。紙張不得含氯。必須是米色。

10. 設計師不得具名（除非其他全體工作人員一併具名）。設計和製作是集體作業。

再者，本人以設計師身分宣誓，避免彰顯個人品味！本人不再是藝術家。本人視當下更重於整體，宣誓避免創作一件「作品」。本人的最高目標是從我的字元和設定中擠壓出真理。本人宣誓將採用一切手段，並不惜犧牲任何良好品味及任何美學考量，以達目的。此乃本人之守貞誓言。

預設值風格流傳至今——主要在開創該風格的一小群設計師之間盛行，可以在丹尼爾‧伊塔克的超功能主義（ultra-functionalist）網站上看到[4]，但至今無法跨越物種屏障而躍入主流。儘管如此，這種設計手法流傳至今，是因為它追求表現的純粹，頗有早期現代主義之風，乾淨利落。

延伸閱讀：**www.studio-gs.com/writing/default.html**

1 Booth-Clibborn Editions, *Scarlet Projects and Bump, Specials*. Booth-Clibborn Editions, 2001.

2 "Default System design, a discussion with Rob Giampietro about guilt and loss in graphic design" *Émigré 65*, 2003. Also www.studio-gs.com/writing/default.html

3 *Dot Dot Dot 6*, 2003; Michel Bierut, William Drenttel and Steven Heller (eds), *Looking Closer 4: Critical Writings on Graphic Design*. Allworth Press, 2002.

4 www.eatock.com/

設計書
Design Books

大部分的設計主題都有相關書籍出版。不過在網路時代，許多資料都能在線上看，設計書還有什麼用處？設計書是註定被丟進歷史的垃圾桶，或者是依舊在執業設計師的生活中占有一席之地？

幾年前，我寫了一篇談論設計書的文章，幻想有人出版一本專門介紹走失寵物海報的書，我想像整本書都是心慌意亂的寵物主人為了尋找走失的小動物而貼在樹上的手繪海報。向我邀稿的編輯說，已經有人出了一本這種主題的書[1]。

現在大多數的設計題材都有相關書籍。有時同一個主題還有三、四本書，新書快速而猛烈地湧向書店的書架，似乎看不出緩和的跡象。但我不免懷疑，設計出版這麼毫無節制，有沒有提升我們設計師的水準。有沒有幫忙讓客戶和非設計師對平面設計更加了解和欣賞？有沒有增加願意攻讀這個科目的人數？有沒有提升全球平面設計的品質？

這幾個問題的答案是「有」，只不過要打點折扣。1990 年代，設計出版蓬勃發展，在此之前入行的人，就知道從前的好書少得可憐。如今正好相反；設計書籍（以及雜誌，和閱讀率越來越高的網路）發揮推波助瀾之效，激起了對平面設計猶如排山倒海的興趣，以及相關的周邊活動——這些大多是正面的。

現代設計出版的浪潮，或許可以說是始於尼維爾・布洛迪（Neville Brody）的兩部專題論文：第一本出版於 1988 年[2]，第二本是 1994 年[3]。1990 年代，設計師專題論文的銷售量很大，《印刷品的終結：大衛・卡森的平面設計》（*The End of Print: Graphic Design*

網路的缺點是你無意間看到有趣的東西，不過到了需要的時候，往往再也找不著了，而且工作的時候，什麼也比不上手邊就有一本書，打開攤在桌上。

上頁與上圖
筆者籌備本書時，用了數十本書籍，這是其中一小部分。

of David Carson, 2000）成為全球性的暢銷書。這個市場的推動，歸功於具有影響力的書——一看就知道是哪些書。每家工作室都有一本。

到了今天，設計書籍分成三大類：「設計方法」書籍；新、舊作品的彙編；以及理論、批評和設計史的文集。由於設計是競爭性產業，屬於非常熱門的工作機會，技巧和競爭力皆屬頂尖的人才找得到工作，「設計方法」書籍便成了長年暢銷書。由於攻讀平面設計的學生激增，這些書的銷量進一步攀升。這是全球性現象；從西雅圖到北京，設計課程全都超額報名。這個科目極度熱門，而且就像其他需要攻讀的科目，也需要一批實務性文獻作為教學內容。

出版社迎合全球對設計書的需求而大發利市。但這種需求能維持多久？市場上生產過剩的問題日益嚴重（我應該知道才對，我也脫不了關係）；我一次又一次拿起一本厚厚的近作手冊，結果只看到剛剛才在另一本書看過的內容，再不然就是已經在網路上看過。

網路從本質上改變了設計書的出版。出版商會告訴你，就算是出自大設計師之筆的專題論文，也賣不出去了。這也難怪，既然大多數的設計師都有網站，就算沒包含所有作品，也囊括了七、八成。幹嘛要花一大筆錢，買一本可以在線上免費觀賞內容的書？有些書努力追求新鮮、跟得上時代，網路的速度讓這種書更吃虧；書上號稱全新的內容，可能早就上線好一陣子。書籍是慢速科技；網路是快速科技。

設計出版產業因此轉移目標。專題論文或許成了昨　日黃花，但設計師仍然不能沒有書。就連小工作室也有滿架子的書。大部分的工作室都編列購書預算。設計師怎麼買都不夠。我曾經請教挪威設計師榭爾‧艾克杭（Kjell Ekhorn），網路上明明什麼都看得到，設計師為什麼還要買書，他當時是這樣說的：「網路的缺點是你無意間看到有趣的東西，但到了需要的時候，往往再也找不著了，而且工作的時候，什麼也比不上手邊就有一本書，打開攤在桌上。」

1 www.papers.com/bookpage.
 tpl?isbn=1568983379

2 Neville Brody and Jon Wozencroft,
 *The Graphic Language of Neville
 Brody*: v.1. Thames & Hudson,
 1988.

3 Neville Brody and Jon Wozencroft,
 *The Graphic Language of Neville
 Brody*: v.2. Thames & Hudson,
 1994.

我們想從設計書籍得到什麼？既然網路可以即時提供一張張的影像，我們自然渴望閱讀評論、分析和資訊。我們也想知道產品價值。一本書設計得好不好，是你想不想得到它的關鍵。我最近為一本書寫了一篇文章，這本書的內容無關設計，但許多設計師都對這個題材很有興趣，但出版商委託人做的設計慘不忍睹。許多朋友告訴我，他們本來想買這本書，卻因為設計難看而打了退堂鼓。對大多數的設計師而言，因為設計好而買一本書，是理所當然的。

但我們想要的，主要是設計、寫作和編輯俱佳的書籍皆具備的永續和完整性。只要出版商繼續出這些書，設計師就會自願掏錢。

延伸閱讀：**http://www.designersreviewofbooks.com/**

設計研討會
Design Conference

設計研討會的問題在於太注重設計，對現實生活的觀照不足。這些會議可能所費不貲，又花時間，然而誰能抗拒一個異國地點的誘惑，以及可以盡情和設計同業打交道的機會？

有個書呆子曾經告訴我，他參加過一場三天的資訊科技管理研討會。第一天，活動的主持人就宣布，只要哪個人敢起立站在位子上，在場的其他人就自動為他們鼓掌。於是這傢伙馬上站起來，還真的為自己贏得了滿場熱情的歡呼。就像我剛才說的，書呆子一個。

參加設計研討會的時候，我常常想起他。心裡有一股衝動，想起立站在我的位子上。不是為了接受掌聲鼓勵，而是發出一聲無奈的尖叫。在設計研討會上見識到心胸偏狹、目光如豆、滿腦子只想到自己的人，簡直令人抓狂。這類研討會經常讓我想起小時候，不信神的我上教堂去：既無聊又重複。

這是怎麼回事？艾麗絲‧特慕羅辦過很多設計研討會。她在《Eye》的一篇文章裡指出[1]，「平面設計研討會最常被點出的問題，是會議的主題演說者通常是平面設計師。會當設計師的人，就表示他們選擇以視覺的方式表達自我，這下被叫上台去，向台下的幾千人說明、敘述、鼓舞人心——靠的是一張嘴。」事實上，很少有設計師能發表什麼鏗鏘有力的演說。只要把作品投映在巨型螢幕上，照例是可圈可點，但除了少數幾個特例，設計師的見解多半既陳腐又老套。

直到不久之前，我一直把設計研討會純粹當作社交聚會，附帶的好處是有機會出門旅行。這沒什麼不好。提案說明和小組討論就像黏著劑，把各方人事物凝聚在一起，然而重頭戲是在酒吧和咖啡館裡，設計師在這

上圖

設 計 案：Looking Closer: AIGA Conference on Design History and Criticism

日期：2001 年

客戶：艾麗絲・特幕羅（Alice Twemlow），American Institute of Graphic Arts

設計師：保羅・艾里曼（Paul Elliman）與大衛・倫弗特（David Reinfurt）

保羅・艾里曼和大衛・倫弗特負責為平面設計史暨批評研討會，設計一張宣傳海報、演說人的標題投影片、電子看板和網站，研討會的主席是史提芬・海勒與艾麗絲・特幕羅。研討會的平面設計議程是以測試樣本為基礎，首先是複製了一張全錄影印測試卡的海報，網站變更現有的電腦監視器測試。會議的標題投影片使用改良過的液晶投影機測試程序，在會議期間宣布每一位演說人和每一場活動。

兒聚會，互相交換在前線作戰的故事。設計師通常是好同伴，而且有機會脫離辛苦的工作室生活，參與密集的社交活動，通常光憑這一點，就足以動念參加設計研討會。

然而有多少機會能聽到真正的辯論和真正的洞見？沒多少。這是因為設計研討會的主辦單位太少邀請圈外人。研討會只請設計同業擔任演講者和參與小組討論，暴露出設計界的心胸狹隘——在不經意之間和生命的洋流漸行漸遠。設計師只和設計師對話，是擦不出什麼火花的。

唯有引進外來的元素，研討會才能指望更上一層樓，不再只是自家人關起門來沾沾自喜。引進批評者，引進那些認為設計師只顧自己爽的客戶，引進外面那個亂七八糟的世界。

如今全球各地都在舉行設計研討會：美國、南非、印度和中國。每年規劃的研討會更多。因此我們不得不問，我該不該花錢參加一場在異國地點舉行的設計師聚會，這趟旅程十之八九既昂貴又傷害環境，更別提還要花註冊和住宿費？

實際上，參加與否通常要看設計工作室和老闆會不會資助員工。除非是很有錢的設計師，才有能力自掏腰包赴會。所以這個問題要改一下，問問設計工作室的老闆和主管：值不值得花公司的錢，派你的員工（和你自己）參加設計研討會？

如果研討會擴大參與，如果讓設計師重新面對他們看事情的輕重緩急和既定想法，如果重新帶給他們啟發和活力，那麼答案是「值得。」但我們怎麼知道某個活動會不會達到功能？我們不知道。有點像客戶委託設計案的感覺：在成品到手之前，不知道會拿到什麼東西呢。這句話真是醍醐灌頂，不是嗎？

設計研討會的主辦單位太少邀請圈外人。研討會只請設計同業擔任演講者和參與小組討論，暴露出設計界的心胸狹隘。

1 Alice Twemlow, 'Conference madness', Eye 49, Autumn 2003.

延伸閱讀：**Alice Twemlow, 'Conference madness', Eye 49, Autumn 2003.**

設計刊物
Design press

很少聽到設計師認真討論設計刊物。反而常常聽人家說「x」雜誌變差了，或是「我已經不買『y』雜誌了，因為整本雜誌老是同一批人在寫」。那麼我們到底要設計刊物怎麼樣呢？

如果設計刊物討論大牌設計師，讀者就抱怨他們忽略一般的設計師。要是記者討論倫理學和環保等議題，設計師就埋怨欠缺專業焦點。要是編輯請人寫出長篇大論的憂思，設計師就要求少一點文字，多幾張圖片。當雜誌刊登在藝廊展覽作品的設計師，其他的設計師就說，設計大多數是在商業的鍋爐房裡炮製的。一旦討論印刷品設計，就有人說現代設計其實是螢幕型作品。不可能同時討好每一個人。

那麼我們到底要設計刊物怎麼樣呢？嗯，大多數的設計師都會同意，現在的設計刊物比以前進步多了。經歷了過去幾年，設計新聞的標準提升了，以前是毫無篩選地刊載新設計（全是展示，沒多少說明），現在加上了更多批評和議題性的文章。看在我們眼裡，設計刊物仍然刊登專業新聞，並展示突破性的新作品，但鏗鏘有力的文章和批判性思考也越來越多。然而仍然不免有人懷疑，設計刊物只是巨型櫥窗，讓設計師、插畫家和攝影師展覽他們的作品，以求能得到廣告公司和企業客戶的青睞。如果有雜誌沒辦法擺脫這種指控，就注定只能淪為一本本美化的作品集。

> 如果雜誌沒辦法擺脫巨型櫥窗的指控，就注定只能淪為一本本美化的作品集。

1994 年，《Eye，國際平面設計評論》（Eye, the International Review of Graphic Deisgn）創刊，迫使設計刊物提高水平。《Eye》由瑞克・波伊諾擔任主編，相形之下，大多數的設計雜誌內容偏狹、設計品質低劣、觀點狹隘。在《Eye》冒出來之前，設計刊物只把自己當作設計的推銷者；在他們主動積極的協助下，平面設計師走出他們以工藝為本的窠臼，晉身為國際商業的要角。

在《Eye》創刊的同時，美國幾個重要的設計學派出現理論性的思考，對設計刊物不啻是一記警鐘，這幾個學派和《Émigré》這樣的雜誌共同攜手，協助開啟了設計界第一次的集體內省和自我質疑時期。設計師（儘管絕不是全體設計師）突然開始質疑自己在消費社會的角色，以及他們如何參與了一個說服和操弄的文化。

設計刊物（至少是其中一部分）對這些湧現的暗潮做出回應，並

上圖

設計案:《Eye》第 71 期與《Eye》第 70 期

日期:2008 年／2009 年

客戶:Eye

設計師:賽門‧艾斯特森(Simon Esterson),藝術指導;傑‧伯納(Jay Prynne),設計

自從 1990 年創刊以來,賽門‧艾斯特森不過是這本雜誌的第三任藝術指導。在艾斯特森的主導下(他也是這本出版品的共同所有人),《Eye》的排版精緻而穩健;現在的排版變得比較複雜,也比較健談。這本雜誌仍然是設計界知識派的專屬期刊。

提升自己的表現:設計雜誌明白他們再也不可能靠「展示和說明」過關,好的雜誌就發展出一套鮮明的編輯走向,偶爾提供讀者鮮活的文章、激烈的辯論和爭議。

後來,部落格的出現,以及設計師紛紛攻佔網路,更是形成一場驚天動地的改變,這項改變對所有印刷媒體的未來都產生巨大的商業衝擊,不過對設計刊物似乎有特殊的意涵。部落格(見部落格〔Blogs〕,36 頁)讓設計刊物顯得慢吞吞,吸引了大批閱聽人,迫使雜誌編輯和出版商重新評估印刷版雜誌的角色。

面對部落格和網路總體的威脅，大多數雜誌的因應方式是延後上網。網路提供即時的速度。提供聲音和影像。提供隱含連結。提供可搜尋的檔案。同時它最迷人的一點是允許讀者互動。一份月刊的出版時間表和過了銷售期限的讀者投書頁，突然像過期麵包一樣淡而無味。人類走到這個地步，出版商拉線上廣告比平面廣告還容易，實在看不出設計刊物要怎樣才能以印刷的形式存活下來。

然而，我不認為印刷版雜誌會就此滅絕。我自己身為一本雜誌的主編[1]，真心希望不會發生這種事。儘管網路有諸多優勢，印刷和紙本仍然具有網路無法匹敵的威信。當然，還有錢的問題。人們普遍認為線上的內容必須免費，因為如此，所有的雜誌（不只是設計雜誌）已經不再設法要讀者為線上看到的內容付費。目前看來，電子媒體和印刷媒體並存的流動性內容互換，似乎是未來的模式。不過就編輯標準和作者的稿費方面，還沒辯論出個結果。如果你是接收者，免費當然好，如果你是提供者，就未必是件好事了。

雜誌要和線上免費展示的內容競爭，唯一的辦法是改善提供的內容：更好的著作、更好的報導、更好的論述。為了看到專業的內容，以及對他們這一行真正的洞見，設計師願意花錢。剛加入戰局沒多久的《Dot Dot Dot》證明了，任何人只要願意以新手法來處理舊公式，設計師的書架上永遠有容納他們的空間。

延伸閱讀：David Crowley, "Design magazines and design culture", in Rick Poynor (ed.), *Communicate, Independent British Graphic Design since the Sixties*. Laurence King Publishing, 2004.

1 《Varoom》——插畫和影像的刊物。插畫家協會（Assocation of Illustrators）一年出版三次。www.varoom-mag.com

荷蘭設計
Dutch Design

荷蘭是一個小國——文化發達,文明進步。在平面設計方面,它是越級挑戰。看在外人眼中,荷蘭設計似乎是商業、文化和公共生活的中心。難道荷蘭出品的平面設計位居全球之冠?

荷蘭的設計讓非荷蘭的設計師一興嫉妒與羨慕之嘆。這個飽受海洋威脅的小國怎麼會有如此豐沛的平面設計能量?我們很難想像荷蘭會出偉大的小說家,不過荷蘭人想必有某一個基因,才得以產生這股澎湃的視覺活力。荷蘭給了我們波希、維梅爾、林布蘭、梵谷和蒙德里安,這麼看來,荷蘭定期生產平面設計的巨人,或許也不足為怪,當代的進步性平面設計在全球各地所有的重要發展,幾乎都少不了這些巨人的參與。

這個國家憑什麼在平面設計上高人一等?荷蘭文化無疑把它的藝術傳統留給了每一代藝術和設計的學生,然而只有在客戶開明寬容的地方,才會有欣欣向榮的平面設計。二次大戰後的經濟繁榮,加上具有藝術和社會意識形態的客戶,一向有提供開明贊助的傳統,激勵荷蘭的設計業繁榮發展。國家史無前例的高度支持,是設計發展的後盾;出版計畫可以輕易取得贊助,草創的創意事業也能取得豐厚的創業資金。但國家同時也是荷蘭設計的最佳客戶。政府各機關有一個傳統,委託設計師為郵票、銀行本票、護照和公家機關做激進的設計。同時荷蘭設計師可以誇口他們在 PTT(荷蘭郵政、電報和電話機關)有個很有遠見的客戶,已經成為設計史上的典範,證明公共傳播的領域可以達到什麼成就。

從最早期開始,激進主義一直是荷蘭平面設計的特徵。即使客戶是製造像切培根機這種日用產品的公司,荷蘭的圖文也會散發出前衛的活力和勇氣。荷蘭設計充滿革命氣息,而這種革命熱情的濫觴是風格派(De Stijl,依照西奧 ‧ 凡 ‧ 德斯伯格〔Theo van Doesburg〕在 1917 年創立的刊物命名)的運動。除了蒙德里安,皮特 ‧ 扎瓦特(Piet Zwart)和保羅 ‧ 謝韋特瑪(Paul Schuitema)兩位重量級的設計師也和風格派關係匪淺,日後他們開創了荷蘭現代主義的豐盛期,相較於德國和瑞士比較枯燥的現代主義,荷蘭現代主義的特色在於更有實驗色彩。在風格和氣質上,早期的荷蘭設計更接近俄國的構成主義者。

深受扎瓦特影響的威廉 ‧ 桑德柏格(Willem Sandberg),設計了阿姆斯特丹市立美術館的海報和型錄,並且依照荷蘭的一貫作風,在 1945 年到 1962 年間擔任美術館的館長。在二次大戰期間,桑德柏格積極參與荷蘭的反抗運動,而且偽造身分證。其他設計師和字體設計師因為從事非法印刷活動而死在納粹手上。只要在報章雜誌上看過設計師在戰時從事的活動,就明白平面設計為什麼會成為荷蘭全國生活的核心。

> 荷蘭設計師可以誇口他們在 PTT(荷蘭郵政、電報和電話機關)有個很有遠見的客戶,已經成為設計史上的典範,證明公共傳播的領域可以達到什麼成就。

荷蘭設計的一位偉大創新者，維姆·克魯威爾（Wim Crouwell），開啟了現代時期。他也是最早看出電腦和電腦化設計有多重要的設計師之一。早在 1970 年，他就設計電腦螢幕的字體，不過「在個人電腦大肆氾濫的前夕，克魯威爾捨棄了他自己的發現，回歸到忠於現代主義傳統的平面設計」[1]。1963 年，他和畢諾·威辛（Benno Wissing）、弗里索·克拉瑪（Friso Kramer）和史華茲兄弟（Schwarz Brothers）共同創立設計工作室 Total Design，這是一個革命性的設計團體，有歷久不衰的藝術傳承。PTT 也是他們的客戶。

1988 年，PTT 民營化（當時歐洲各國反覆討論這個主題），委託設計工作室 Studio Dumbar 更新 PTT 的識別。在葛特·登貝（Gert Dumbar）的領導下，這家工作室創造出流暢而具有表現性的設計（主要是一套四冊的使用指南，是現代平面設計的經典之作），徹底革新了企業識別。

登貝是荷蘭設計界一位重要人物——1980 年代末期，他任教於倫敦皇家藝術學院，對一群年輕的英國平面設計師產生激勵效果。他對平面設計的語彙最偉大的貢獻，是把許多圖文傳播傳統的扁平化（flatness），以自然主義的「深度」（depth）取而代之。他為許多文化活動設計海報，把這一點表現得活靈活現。

儘管在我們的印象中，大多數的荷蘭平面設計是深刻地為設計而愛設計（普遍認為平面設計比較接近藝術，而非設計），但設計師簡·范·圖恩有興趣的，卻是它的社會和教育功能。他的作品和克魯威爾及登貝的精簡風格南轅北轍，展現出原始、幾近於龐克的直率。他的設計不是要達到純粹的專業目標，反而有一種情感上的重量，來自他對視覺的意義及和設計之社會功能的探索。范·圖恩是一位很有影響力的老師。

在平面設計進入數位時代的同時，其他幾位設計師，諸如 Hard Werken（瑞克·費莫連〔Rick Vermeulen〕創辦的一家設計工作室，出自一本很有影響力的同名雜誌），卡瑞爾·馬藤斯（Karel Martens）和安森·比克（Anthon Beeke），擴張了荷蘭平面設計的領域。用一台電腦就能輕易達到的分層（layering）和緊密重疊的效果，長久以來一直是他們作品的特色。軟體和電腦的處理能力早就取代了可調式三角板。極簡主義極少成為荷蘭設計的特徵。

在新的千禧年，荷蘭設計並未揚棄它獨樹一格的聲音。2008 年出版的《超級荷蘭設計》（Super Holland Design）主打年輕設計師的作品。乍看之下，彷彿這個新世代已經失去了頂尖荷蘭設計的某種素樸

上圖

設計案：Sandberg

日期：1986 年出版

書籍設計：阿得列·寇爾帕特（Adri Colpaart）

這本書有八十頁，封面和跨頁是荷蘭設計先驅威廉·桑德伯德（Willem Sandberg，1897-1984）的作品。他的作品邊緣粗糙，具有插畫的特質，並結合洗鍊的現代主義字體設計。

右圖

設計案：KONG

日期：2006 年

客戶：墨西哥市的 Kong Design Store

設計師：理查 · 尼森（Richard Niessen）
@ Niessen & de Vries

這張海報是當前荷蘭平面設計的絕佳範例。海報
是為了墨西哥市 Kong 設計商店和畫廊開幕而設
計。設計師理查 · 尼森的「靈感」來自電影《金
剛》和電腦遊戲「Pong」和「大金剛」（Donkey
Kong）。他運用 K、O、N、G 這幾個字母，打造
出一幅城市的景觀。

的特色。書中收錄各式各樣混雜的影像——其中許多似乎更像是插圖，而
非平面設計。然而老派的嚴謹風格依然存在。即使是最狂熱而雜亂無章的
新派荷蘭設計，大多也帶著某種節制的結構感和目的性。Experimental
Jetset 算得上是新一代最著名的設計工作室，它的荷蘭設計所發出的聲
音，把視覺的玩樂、編輯的機智和圖文的精確，以獨特的手法加以混合，
這同樣也是如假包換的荷蘭風。

延伸閱讀：**Tomoko Sakamoto and Ramon Prat (eds), *Super Holland
Design*. Actar, 2008.**

1 Emmanuel Bérard, "The
Computerless Electronic
Designer", in *Wim Crouwell:
Typographic Architectures.*
Galerie Anatome, F7, 2007.

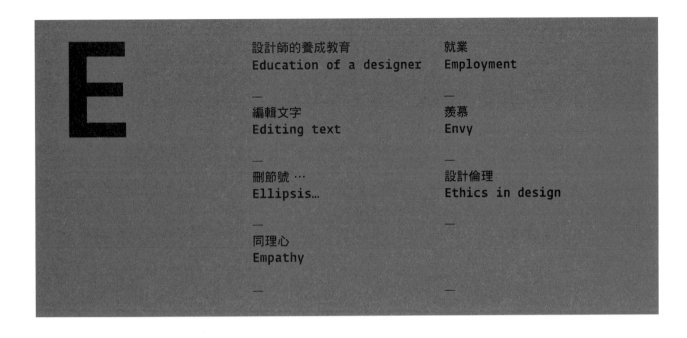

設計師的養成教育
Education of a designer
—

編輯文字
Editing text
—

刪節號 …
Ellipsis…
—

同理心
Empathy
—

就業
Employment
—

羨慕
Envy
—

設計倫理
Ethics in design
—

設計師的養成教育
Education of a designer

短短幾年的學習，學生能學到多少平面設計？不多。不過設計教育的重點不在於訓練出立刻能上手的平面設計師。而是學會如何學習，因為每位設計師都有更多的東西要學。

　　我沒上過設計學校。我是因為在一家工作室上班，才接受平面設計師的訓練，我的老師就是和我共事的設計師，因此培養出一種非常實用主義的設計走向。我從一開始就是「專業的」，無法想像為什麼必須進設計學校唸書。在工作上邊做邊學才叫聰明，至少我是這麼想的。不過長久下來，我發覺設計觀太過狹隘，設計的東西也不怎麼樣。我是設計師，卻不是科班出身。儘管花了很長一段時間，但我終於領悟到，教育真正的目的是學會如何學習。

　　平面設計有其規則與傳統。有軟體技巧和大量的技術性知識要學。但這些我們是靠訓練（通常是在工作上）學會的，而且訓練和教育不應該混為一談。兩者都不可或缺，但各有不同；訓練給我們的是技術和機械性的技巧；教育帶給我們的東西比較有價值：讓我們能夠秉持著學習的心智狀態，來看待職業生涯。如果運氣好的話，透過良好的教育，會讓我們了解自己和我們所生存的世界。

　　本來以為設計學校的任務只是教出求知若渴的畢業生，具備適當的精神結構，可以學會現代設計師所需要的五花八門的新技巧。不過雇主（許多雇主本身正是設計教育的獲益者）要求的不只

到了1990年代，英國設計學校的教學重點改變了：校方鼓勵學生更自由地思考；不再只把設計師視為價值中立的勞務提供者。

上圖

設計案：女性至上（Women on Top）

日期：2008 年

設計學校：紐約視覺藝術學院（School of Visual Arts, New York）

設計師：Kimiyo Nakatsui

「女性至上」處理的是美國和國際政壇欠缺女性代表的問題。一種屬於傳統婦女角色的產品，各自代表一種支持女性領導的「運動」──領導家庭、城市和國家。這幾件圍裙保有鮮明的女性情懷，藉此鼓勵女性既擁抱傳統，也要反抗刻板印象。

如此。他們大多希望學校供應訓練完整的畢業生，隨時可以進入設計業發揮生產力。從徵人廣告註明應徵者必須具備廣泛的軟體技巧和工作經驗，就能看出這一點。雖然一想到就讓人洩氣，但我還沒看過哪一家設計公司登的徵人廣告表示會提供訓練和培養。沒幾個老闆把延續畢業生的教育當成他們的責任，因而產生許多不愉快的經驗。只要絕大多數的工作室仍然是小本經營，旗下的員工屈指可數，這一點就不太可能改變[1]。

我剛開始僱用設計師時（在 1980 年代末期），也用典型的雇主觀點來看待設計學校的畢業生。我自私地希望他們立刻就能上場作戰，同時很不滿有些學校似乎完全沒有讓他們做好進入職場作戰的準備。但時移事往，我的想法也改變了。我發現自己要的是自由思想家，有某種程度自信心，而且最重要的是：也有學習的意願。

我了解到，如果僱用年輕設計師，我就有責任訓練他們，於是我擬定了一項公司政策，確認畢業生要經過六到十八個月，才能成為團隊裡的可用之兵，也就是說，能夠獨當一面處理設計案。這表示我必須投資時間在剛畢業的新人身上；我必須把訓練新人當成工作室的一種功能。我對學校唯一的要求，是提供傑出的人選，懂得個人價值，也有學習的意願。有些比較好的學校做到了，而有些學校在這方面一塌糊塗。

> 設計課程如果強制規定要有一段在職工作期，似乎最有可能為完整教育建構出一套正確也最有效的公式。

1980 年代末期，我開始造訪英國的設計學校，教學的現實主義令我詫異。學校似乎不鼓勵學生跳脫框架，別把自己當成餵養「設計業」的草料，他們完全沒意識到自己即將進入一個有機會發聲或發表意見的競技場域。後來到了 1990 年代，我注意到教學的重點改變了：校方鼓勵學生更自由地思考，不再只把設計師視為價值中立的勞務提供者，也鼓勵他們發聲和提出意見。

這種激進主義（教他們這一套的導師，本身在設計思想爆炸的 1980 和 1990 年代被激進化）令人耳目一新。然而到了現在，教學的鐘擺或許晃過了頭，不惜犧牲比較平凡的技巧，追求好高騖遠的念頭，強調個人表現，把設計師視同作者。事實很簡單，現代設計必須兼顧上述兩種作法，因為在當代設計中，可能兩者都派得上用場。

怎樣才算是正確的設計教育？在完美的世界裡，學生一走出校園，就懂得基本的技術性技巧，有能力從事研究和創意思考，學到了設計史和當代理論的知識，對職場實務有所瞭解。而且最重要的是，應該具備廣泛的文化意識。這種要求未免過於苛刻。在我的經驗裡，符合以上絕大

Constellation of Influence by Hair Style As of August 31, 2007

上圖

設計案：「根據髮型列舉出有影響力的人物」海報

日期：2008 年

設計學校：視覺藝術學院，設計師即作者

設計師：德文・金區（Devon Kinch）

麥可・葛拉瑟（Michael Glaser）邀請一群學生設計海報，總結他們迄今的人生。德文・金區「根據髮型」列舉並架構出對他個人有影響力的人物。

多數條件的學生，都是碩士畢業，同時具備可能至少一年以上的專業實務經驗。

　　我認為最後一點非常重要。設計課程如果強制規定要有一段在職工作期，似乎最有可能為完整教育建構出一套正確也最有效的公式。

　　莎拉・鄧波（Sarah Temple）是倫敦傳播學院（London College of Communication）專業授證的課程總監暨個人與專業發展主管。（倫敦傳播學院的前身是倫敦印刷學院〔London Collee of Printing〕，許多英國頂尖的設計師都從這裡畢業，包括尼維爾・布洛迪〔Neville Brody〕在內）[2]。鄧波率先推廣結合學業與工作經驗的課程。「這是個健康的比例，」她表示。「教育和專業 3:1 是個很好的平衡，以四年的課程而言，對三年級生來得正是時候。」

　　學生經過兩學期的預備訓練，參與實際的設計案、見客戶、拜訪工作室、培養提案說明的技巧，並參加作品集的指導課程。接著要一步步寫出個人企劃案。「他們想嘗試什麼都可以，」鄧波解釋。「例如到東京追隨他們景仰的設計師。或是針對他們的論文題材做第一手研究、舉辦展覽、以自由工作者的身分接案、提出一本書的構想找出版社談、擔任海外慈善機構的設計或攝影義工、跨越領域、和冰島的產品設計師或荷蘭的建築師共事，和全球各地的指導者探討類似凸版印刷、動態影像、互動式設計這種專門科目。我要求他們做大量的研究，也鼓勵他們展現旺盛企圖心。」

　　這樣對學生有什麼好處？鄧波把這一年視為創作和生產的「空檔」年。「這是他們的一段獨立自主期，」她說。「趁這段時間找出他們的專長是什麼和弱點在哪裡。他們在這一年產生信心、在人脈網絡上大有斬獲，到了畢業時，他們的簡歷往往比工作了三、四年的畢業生更漂亮。他們在學位方面的表現可能大幅提昇，畢業時受到的矚目也大得多，因此他們自行創業或得到好職位的速度也快得多。」

　　並非每位教育家都贊成這種作法。他們認為教育的角色是鼓勵透過學習和教學來取得知識。然而鄧波似乎把教育和實務界的優點集之大成；「危險在於，」她表示，「當產業的競爭更加厲害，要是沒有人幫忙，學生根本不可能為自己找到正確的『定位』，平白糟蹋了過人的才華。批評的人只消看看數據就知道，有了專業知識，實驗精神最強的學生不只能取得最高學位，也能把自己推進到設計產業最重要的關鍵位置，而且最重要

就像學習語言，最好的辦法是搬到說這種語言的國家去住，要學習設計的實務面，最好的地方就是工作室。

的是，除了在國內，在印度和中國，以及其他新興經濟體，都有決定性的影響力。」

鄧波的課程為期四年，而非一般課程的三年，她很懊惱地表示，英國政府的新策略很可能讓四年的課程無以為繼。這一點無疑令人遺憾，因為她的模式把實務和理論做了幾近完美的融合，就像學習語言，最好的辦法是搬到說這種語言的國家去住，要學習設計的實務面，最好的地方就是工作室。

鄧波鼓吹啟發式教育。在我的字典裡，「啟發式」指的是鼓勵學習者自己找出解決方案的教學法。啟發式教學法是透過嘗試錯誤，而非學習規則，來得出結論。如約翰‧沙克拉（John Thackara）所言：「學習是複雜的、社會的、多面向的過程，沒辦法——例如，從網站——一路直線送達。知識、理解、智慧（或是『內容』，如果非要這麼說的話）是要長時間培養的特質。不能等別人端上門來。」[3]

延伸閱讀：《**年輕人，我教你怎麼做平面設計**》（***The Education of a Graphic Designer***），**麥浩斯，2010**

1 最近英國的一次調查發現，大型的設計顧問公司相當少見，規模很小公司在設計產業多如牛毛：59% 的設計顧問公司僱用的員工不到五個人，另外 23% 的公司僱用五到十個人。www. designcouncil.org.uk

2 www.lcc.arts.ac.uk

3 John Thackara, In the Bubble. Designing in a Complex World. MIT Press, 2005.

編輯文字
Editing text

設計師必須使用客戶提供的文字內容，它們有時候寫得很好，有時很糟糕。有些地方是我們不能更動的，但文字內容多半可以透過編輯來改善。如果內容很糟糕——不妨考慮改一改。

客戶不太可能容許設計師更改公司的廣告標語，設計師做夢也不會想干涉經過妥善編輯的文字或重要的事實資料。但設計師如果拿出信心，建議更改文字並提出替代方案，會發現他們的作品變得更好看，效果也加強了。如果我們對內容抱持著被動的態度，在溝通的過程中，會自然而然被當成被動的夥伴。

就像一段文字永遠不只能設計成一種字體，因此要重新表述文字意義，方式通常也五花八門。設計師對前者很有信心，但對後者總有些心虛，然而很少有什麼文字不能藉由潤稿來改善。潤稿（更改、形塑和塑造客戶提供的文字內容）是平面設計師最有用的技巧之一。我當了很久的設計師，才發現可以在適當的時候更改客戶的文案。想到從前還是菜鳥設計師時，不知道花了多少時間把狗屁不通的文字，塞進根本不夠用的預留版面

我當了很久的設計師，才發現可以——在適當的時候——更改客戶的文案。想到從前還是菜鳥設計師時，不知道花了多少時間把狗屁不通的文字，塞進根本不夠用的預留版面裡，不禁悲從中來。

上圖
《衛報》（*Guardian*）日復一日以實例證明審
稿品質優良的價值何在。這份報紙的編輯與設計
團隊對字數統計有一套嚴謹與一貫的政策。這樣
產生的出版品結構清晰、井然有序，絕不可能流
於雜亂或混淆。

1 www.non-format.com

2 Adrian Shaughnessy, *Look At
This: Brochures, Catalogues
and Documents*. Laurence King
Publishing, 2005.

裡，不禁悲從中來。

　　剛開始我很猶豫，不太敢建議修改文案，但我漸漸學到，最好的作法是把替代方案攤出來；我會重寫標題、編輯廣告正文，甚至提供新的文字，取代我認為原始版本有所不足的地方。要做到這一點，必須對語言學有某種程度的信心。不過設計師多半有能力提出建議，把標題改成更淺顯易懂的訊息，而且更好看。

　　接下來還有一個步驟，這時設計師當起了編輯。設計師的編輯功力通常很好。他們排列和組織文字與影像的能力，是一種寶貴的技巧。我曾和 Non Format 設計工作室[1] 合作過一本書，一直想不出書名。結果 Non Format 沒等我自己想出來，就主動送上一個結合文字和視覺的構想，我也採用了[2]。這個例子充分說明設計師要如何主動掌控他們的設計案。試試看吧。

延伸閱讀：Luke Sullivan, *Hey, Whipple, Squeeze This: A Guide to Creating Great Ads*. John Wiley & Sons, 1998.

刪節號…
Ellipsis…

追求激進的圖文表現時，有必要（而且往往是巴不得）打破字體學的成規。違反字體學規則，通常有內亂和無政府狀態的味道。除非這條字體學規則不能夠被打破。

上圖
設計案：《猜火車》電影海報
日期：1995 年
客戶：寶麗金電影娛樂（Polygram Filmed Enterntainment）
設計師：馬克・布萊默爾（Mark Blamire）／羅伯・歐康諾（Rob O' Connor）＠ Stylorouge

這部開創性電影是根據厄文・威爾許（Irvin Welsh）的小說改編，這是電影宣傳海報的細部。倫敦工作室 Stylorouge 設計的海報為激進派電影海報的設計立下了基準點。刪節號的使用不但搶眼，在文字上更引人入勝──我們想多知道一些。

1 我最喜歡的其中一部電影是 1960 年代的英國電影《如果》（*If...*）就因為片名的刪節號是四個點，讓我對這部電影傑作的感情受到嚴重考驗。

激進、前衛和反對派的平面設計，總是把字體學慣例打成既有成規的象徵，和秩序與權力結構脫不了關係。或者説得更明白一點，當我們想展現自己身為設計師的叛逆性，就把字體學法則拋在一旁。1920 年代的達達主義者這麼做，1960 年代的迷幻海報藝術家這麼做，1970 年代的龐克設計師也一樣。要宣揚我們的激進主義，最有效的姿態莫過於對字體學慣例嗤之以鼻。

但有一條鐵律是不能打破的。這是我學會的第一條字體學規則，或許我因而把它看得太過重要，但我總認為，要是不能妥善使用刪節號，等於是犯了違背自然的不可饒恕之罪。

刪節號是在基線上連續打幾個點，暗示中斷、省略和未完成的文字陳述。有些作家經常用這一招，有些人很少用。不過在內文中，刪節號要怎麼打才對？如果對字體學慣例有所疑慮，可以參考勞勃・賓赫斯特（Robert Bringhurst）的《字體設計風格的元素》（*The Elements of Typographic Style*）。他寫道：「現在的數位字型大多包含預製的刪節號（基線上的一排三個點）。儘管如此，許多字體設計師照樣喜歡製作自己的刪節號。有人喜歡把三個點緊接在一起……前後各留一個正常的字間格。有人喜歡……在兩點之間加上窄空格。」

這段簡短的陳述把刪節號説明得清清楚楚。不過最重要的一點是，刪節號應該永遠只有**三個點**。令我詫異的是我動不動就看到四個點，甚至五或六個點[1]。只有瘋子才會打三個以上的點，我將誓死堅持三點原則的道德正當性。不過賓赫斯特補了一句話，讓我瞠目結舌：「如果刪節號出現在句尾，要加上第四個點，也就是句點，同時刪節號一開頭的字間格要消失…」

嗯，很抱歉，但這是我不會採納的一條字體學慣例。四個點就像禿子戴假髮，怎麼看都不對勁。

延伸閱讀：Robert Bringhurst, *The Elements of Typographic Style*, Hartley & Marks, 1992.

> **當我們想展現自己身為設計師的叛逆性，就把字體學法則拋在一旁。**

同理心
Empathy

如果要設計師舉出身為現代設計師最重要的特質，很少人會說「同理心」。然而這或許正是一個設計師所能學到最寶貴的技巧。儘管那些天生具有同理心的人可以證明，同理心是要付出代價的。

上圖
保羅・戴維斯（Paul Davis）繪圖，2009 年

在我的字典裡，同理心的定義是認同與理解他人之情感或困難的能力。說起來，對執業的平面設計師而言，同理心是一份寶貴的心理學資產。因為擁有天生的同理心而產生的客觀性，是無價之寶。

我剛入行沒多久就發現，運用某種自動的心理學剖繪，我可以憑直覺看出客戶的期待。換句話說，我對他們有同理心，經年累月下來，這種第六感越來越強。我對個人應付自如，有時反而不知道怎麼和一群人打交道，不過即使如此，我通常還是能慢慢揣摩出一個集體的意願。我知道客戶想要什麼，並滿足他們的要求。

可是當我發展出自己的設計哲學，這種了解客戶意願的能力開始成為負擔。有時候他們的要求不恰當：對目標閱聽觀眾不恰當、對他們不恰當、對我也不恰當。我發現如果不是這麼有同理心，我會成為一名更好的設計師。

> 設計師要是沒有同理心，就成了自大狂。我們大多有同理心；我們想同時討好客戶，以及我們設計作品的使用者。

設計師要是沒有同理心，就成了自大狂。我們大多有同理心；我們想同時討好客戶，以及我們設計作品的使用者。為了滿足客戶的要求，我們不介意放棄一些個人的滿足感。不過自大狂滿腦子只想一意孤行，他們不管對自己或筆下的作品，都有一種基本教義派的堅定。

有一次我擔任雜誌設計比賽的評審，有同理心的人和自大狂的差異，活生生地在我眼前上演。評審團包含設計師和非設計師，後者以編輯和出版商為主。桌上擺了一本雜誌，它不但在書報攤上大賣特賣，也在設計和出版界引起一陣騷動。評審團裡的非設計師都讚不絕口。他們覺得好極了，絕對是佳作，他們說每個星期都賣翻天。

輪到我發言時，我有點騎牆派的味道，表示儘管我個人不喜歡這本雜誌的設計，但我認為有必要指出，它沒有附和當時雜誌設計的樣板——要是不先說幾句好話，我實在沒辦法斷然否決。現場另一位評審可沒有這種顧慮；英國設計師大衛・金恩（David King）看了雜誌一眼，就往桌子對面一扔。「垃圾」，他哼了一聲。

儘管很欣賞大衛・金恩坦白又直率的反應，但我實在沒辦法有樣學樣。我天生的同理心不容許我這麼做。同理心讓我無法不看見別人努力的優點，同樣的，即使面對難搞的客戶，我也會不由自主地認為，他們之所以難搞，必然有其觀點和理由。但我也同意，太多的同理心會讓設計師變得太好說話，而太好說話的結果就是平庸。

要成為成功的設計師，必須兼具同理心和自大狂。如果有同理心，

一定會找到願意僱用我們的客戶。但如果能把同理心加上一點內心固執的信念，我們的作品會更豐富也更有效果。這些增加的豐富性和效果，來自作品上蓋了信心和個人信念的戳記。作品少了這些成分，一眼就看得出來，會既乏味又公式化，或者換個說法，是作品被同理心淹沒了。

延伸閱讀：**www.designobserver/arhives/029038.html**

就業
Employment

彷彿學習當個設計師還不夠難似的，接下來我們還得想辦法找工作。企管大師告訴我們，長期飯碗已成過去。現在找工作比登天還難。然而，設計師要比大多數的人更有能力應付全新的就業市場。

《放客企業》（*Funky Business*）是瑞士兩位商業學者的著作：「長期飯碗早已不在，」他們寫道。「我們再也無法相信，拿著一張頁首寫著工作職掌的紙有什麼用。面對新的現實環境必須採取更大的彈性。在二十世紀的大部分時候，經理人平均只有一份工作，從事一種行業。現在可得跨足兩種行業，做七份工作。以前企業人服務多年，安安穩穩地待在公司積滿塵埃的角落，這種日子早就過去了。要不了多久，重點就會放在得到一種生活，而非進入一種行業，而工作將被視為一連串的特約工作和計畫。」[1]

這本書在西元 2000 年初版。當時就帶有些許預言的意味，如今預言成真。說來有趣，許多設計師的工作一向就是這樣。設計界很少有穩定的工作；工作室時而擴大時而縮小，設計師很少跟著同一個雇主。但這個過程變得更加快速。現在設計師動不動換工作已經成了常態：設計師受雇於短期合約的情況司空見慣；設計師常常白天做一份全職工作，晚上經營自己的工作室。設計師也常常是自由業者，受雇於任何請他們做事的人，一旦工作結束就另謀生路。

設計師很適合《放客企業》作者所想像的「長期飯碗早已不在」的未來。數十年來，他們一直樂於和穩定就業保持一種朝不保夕的關係。即使在景氣好的時候，也隨時可能遇上公司縮減規模或人力過剩。如今換成其他各行各業努力適應設計師自 1960 年代迄今所過的生活。

那麼現代的設計師該怎麼找工作才好？關於周遭的環境，我們必須了解幾個基本原理。終身僱用的工作並不存在。短期和自由接案的契約則屢見不鮮。

設計師很適合《放客企業》作者所想像的「長期飯碗早已不在」的未來。數十年來，他們一直樂於和穩定就業保持一種朝不保夕的關係。

事實上，在雇主眼中，長期在同一個地方工作是欠缺企圖心的徵兆。我們也必須接受剛進職場前幾年會經常換工作。近幾年的畢業生常常是年年換工作，憑的是短期契約、實習或工作經驗。這些都未必是壞事。我們或許會懊悔沒有和能夠激勵人心的雇主建立長期的關係，但藉著經常換工作，我們有難得的機會，可以洞悉各家工作室的做事風格，還能遇到三教九流的人，以我們渾然不覺的方式形塑和影響我們。

　　未來的就業會越來越像一場生存主義論者的活動。我們必須做好心理準備，要懂得變通、具有企業家精神和膽識。雇主的選擇多不勝數，反正多的是優秀設計師給他們用。因此我們必須有額外的能力：擅長新的設計平台、組織的天份、第二種創作技巧，例如程式設計或插畫。光是當一個好設計師沒什麼用。我們必須是好的設計師，又是……。

1 Jonas Ridderstråle & Kjelle Nordström, *Funky Business*. F. T. Prentice Hall, 2002.

延伸閱讀：**Jonas Ridderstråle & Kjelle Nordström, *Funky Business*. F. T. Prentice Hall, 2002.**

羨慕

Envy

一本介紹平面設計的書，怎麼會扯到羨慕這玩意兒？這個嘛，羨慕在設計界如野火燎原。但一點羨慕之情有什麼不好？完全不，只要它不會化為嫉妒的毒藥。或許事實上是有效的刺激，激勵我們交出更漂亮的成績？

　　想想看。紐約 Doyle Partners 工作室的史提芬‧道爾（Stephen Doyle）在一次訪談中提出下列觀察：「設計師在心底深處，其實互相嫌棄對方的作品，我們從來不肯承認。但唯有已故前輩的作品，我們才能放心表示推崇。除此之外，其他人都是某種程度上的競爭對手。」[1] 道爾說得有理。當他使用「嫌棄」這個相當強烈的字眼，我想他的意思是嫉妒，我認為我們大多數的人在設計師生涯中，難免會對別人的作品因妒生恨。但我要說的是，與其說是嫉妒這種有害無益的情緒，我們在看到其他設計師的作品時，感覺到的應該是比較溫和的羨慕之情。設計界的羨慕之情可能表現在我們經常聽到的這句話，「如果是我設計的就好了」。

　　對設計師而言，羨慕的情緒是健康、甚至是必要的。一旦我們不再盯著一件作品，喃喃地說「如果是我設計的就好了」，我想這時候我們已經對新事物沒興趣了。身為設計師，如果我們要在乎個人的發展，羨慕之情似乎是免不了的。周圍有許多耀眼的作品，每天都有新血加入，過去在平面設計上成績平平的國家突然冒出才華洋溢之士，讓我們不由得一驚，對他們的作品嘆為觀止。如果可以藉由羨慕作品來自我加強，那「羨慕」就是有用。如果任由羨慕化為嫉妒，我們必須認知到，這種羨慕是我們自

我懷疑和能力不足的徵兆；當我們嫉妒他人，其實是對自己恨鐵不成鋼。

莫里西（Morrissey）曾經這麼唱，「我們痛恨朋友功成名就」。在狂熱的音樂界，這句話或許屬實，但我發覺在設計界的趨勢正好相反。我所認識的每一位優秀設計師，都不吝於恭喜和讚美別人的作品。他們或許會對別人的作品投以欽羨的眼神，但不會因此拒絕肯定他們的佳作。這樣也有助於防範嫉妒的毒素。

延伸閱讀：**Peter Salovey, *The Psychology of Jealousy and Envy*. The Guilford Press, 1991.**

設計倫理
Ethics in design

對某些設計師和許多客戶而言，倫理的重要性不比米袋上的烹煮說明好到哪兒去。但這一點正在改變，如今越來越多的設計師在思考設計工作的倫理。對此我們再也不能選擇視而不見。

我們有義務對自己在職場的所作所為負起個人責任，並經常思考我們的行為影響社會的方式所衍生出的意涵。事實上，這一點放諸各行各業皆然，不只是設計師而已。銀行家和清道夫必須思考他們職業的倫理意涵。銀行家必須做出的判斷，可能害別人被逐出家門；清道夫發現排水溝裡有凝血的注射器，必須決定要不要撿起來，或是留在原地讓別人無意間踩到。生活中沒多少事不需要我們在倫理上做出決定。

然而，不知為什麼，設計總讓設計師對倫理問題特別敏感。何以致之？或許是因為設計很容易接觸到我們今天面臨的許多重大議題：消費主義、過度消費、環保議題、經濟成長、商業宣傳計畫和媒體激增。甚至可能是因為設計師行為處事，天生喜歡講究倫理。

不過我們暫且退一步，從遠距離觀察平面設計。簡單地說，從事設計的人（至少在工業化的西方）是在民主統治、自由市場的社會提供勞務，和房地產經紀人、水管工人、律師和會計師沒兩樣。只要不違法，基本上高興怎樣就能怎樣。

設計這個行業不受管理法規的束縛。全球各式各樣的職業團體，都針對倫理議題提出溫和的指導，但不會強制任何人加入這些組織，同時他們的焦點主要偏向專業而非倫理問題：看樣子他們最有興趣的是讓客戶喜歡設計。因此個人設計師在遇到倫理問題時，不得不自己做決定，多少是因為如此，他們才會對倫理問題念茲在茲；如果沒有規則，我們就自己找規則（這正是設計師的弱點）。

在我看來，規則分為兩部分：個人規則和專業規則。或者換個說

法：道德規則和倫理規則。涉及個人的部分說得很清楚。我們每個人都有自己的道德守則，每天都得決定要不要遵守。不過在職業生涯中，我們有倫理。這些主要是用來管理我們專業行為的公共守則。當然，這兩個部分彼此重疊，在某些設計師眼中，道德和倫理可能是同一回事。不過我們大多人覺得這是兩個不同的領域。就像是為強暴犯辯護的律師，我們或許會基於專業精神，選擇為自己不贊同的客戶效力；另一方面，我們個人可能覺得同樣這一位客戶在道德上令人反感，而拒絕為他們辯護。選擇權在我們手上。

這裡有三個例子，要我們做出倫理及純粹專業上的回應：1. 客戶要求我們設計一家地雷製造商的網頁。2. 客戶要求我們設計一種新上市碳酸飲料的包裝，其中富含糖與和可疑的化學成分，但產品本身以「開心」為宣傳訴求。3. 客戶邀請我們替一家在開發中國家剝削勞工的牛仔褲公司設計吊牌。

地雷製造商的例子很簡單。大多設計師都不想幫忙像促銷地雷的野蠻行徑，因此會拒絕，雖然總會有人願意做這種事。（這是我猜的，但我想地雷公司應該有網站。只是我不太敢看）。就這個例子而言，我們的倫理和道德守則都產生警戒。

> 現在面對設計，越來越難不站在倫理的立場。越來越多客戶的公司有企業社會責任計畫。

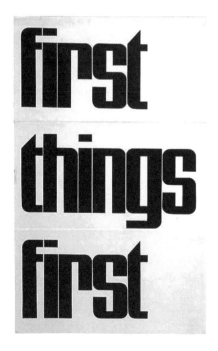

A manifesto

We, the undersigned, are graphic designers, photographers and students who have been brought up in a world in which the techniques and apparatus of advertising have persistently been presented to us as the most lucrative, effective and desirable means of using our talents. We have been bombarded with publications devoted to this belief, applauding the work of those who have flogged their skill and imagination to sell such things as:

cat food, stomach powders, detergent, hair restorer, striped toothpaste, aftershave lotion, beforeshave lotion, slimming diets, fattening diets, deodorants, fizzy water, cigarettes, roll-ons, pull-ons and slip-ons.

By far the greatest time and effort of those working in the advertising industry are wasted on these trivial purposes, which contribute little or nothing to our national prosperity.

In common with an increasing number of the general public, we have reached a saturation point at which the high pitched scream of consumer selling is no more than sheer noise. We think that there are other things more worth using our skill and experience on. There are signs for streets and buildings, books and periodicals, catalogues, instructional manuals, industrial photography, educational aids, films, television features, scientific and industrial publications and all the other media through which we promote our trade, our education, our culture and our greater awareness of the world.

We do not advocate the abolition of high pressure consumer advertising: this is not feasible. Nor do we want to take any of the fun out of life. But we are proposing a reversal of priorities in favour of the more useful and more lasting forms of communication. We hope that our

society will tire of gimmick merchants, status salesmen and hidden persuaders, and that the prior call on our skills will be for worthwhile purposes. With this in mind, we propose to share our experience and opinions, and to make them available to colleagues, students and others who may be interested.

Edward Wright
Geoffrey White
William Slack
Caroline Rawlence
Ian McLaren
Sam Lambert
Ivor Kamlish
Gerald Jones
Bernard Higton
Brian Grimbly
John Garner
Ken Garland
Anthony Froshaug
Robin Fior
Germano Facetti
Ivan Dodd
Harriet Crowder
Anthony Clift
Gerry Cinamon
Robert Chapman
Ray Carpenter
Ken Briggs

Published by Ken Garland, 13 Oakley Sq NW1
Printed by Goodwin Press Ltd. London N4

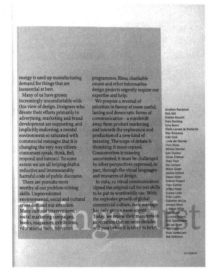

不過碳酸飲料呢？這裡仍然有個道德面向，只是不像地雷那麼嚴重。如果我們認為這家飲料公司是導致年少和體弱者健康堪虞的幫凶，也許會拒絕接下案子。但若他們製造的產品並未宣稱能強身保健，如果他們在包裝上清楚標示成分，我們大多會基於專業利益而接下案子。不過要是這家公司宣稱喝了他們的產品會增強體力和活力，這就成了道德議題，因為這是要求我們說謊。

表面看來，設計吊牌的例子似乎直接了當；設計師多半很高興有機會設計美麗的吊牌。然而牛仔褲是在開發中國家的血汗工廠製造，這一點會讓我們思考自己的行為。時尚的丹寧布竟然是由被剝削的勞工製造，或許我們一想起就深惡痛絕，但不接有什麼好處？首先，我們沒幾個人能說一旦失去這份公認微薄的收入，勞工們會有什麼感受。其次，牛仔褲公司繳了稅（我們希望）幫忙經營醫院及資助福利計畫（當然，同時也資助戰爭）。第三，一旦接下工作，我們就可以向製造剝削的人表達我們對於在開發中國家進行剝削的看法。這樣甚至可能害我們被炒魷魚，但根據我的經驗，只要秉持理性而不偽善的原則，大多數的客戶都樂於做這種討論。

到了這個時候，是否需要一套倫理守則來規範我們的行動？以前設計師有守則來規範他們的工作方式。為什麼現在不行？

偽善的問題在這裡很重要。我們有多少人可以問心無愧地批評客戶的行動？我們知不知道家裡每一樣東西是哪裡製造的？知不知道我們的保單或退休金投資到哪兒去了？我們自己經營事業時在倫理上正不正當？我們有沒有對客戶虛報過印刷帳單？有沒有在工作時數報表上多加幾小時，把鐘點費灌水？有沒有雇用過不支薪的免費實習生？我們有多少人可以臉不紅氣不喘地回答這些問題？

我認為問題的癥結在於個人信念的概念。我所謂的個人信念，是我相信個人自由。我不想聽別人對我下指導棋，同樣重要的是，我也不想指示別人該怎麼做。在個人道德的問題上，我堅信應該行使自由選擇權，但我也相信要靠民主制定的法律來防止壓迫他人。同時我也相信，我的靈魂要賣多少錢是個人問題。如果我廉價出賣，那是我的決定。我必須承擔後果。但制定價格的不是身為設計師的我，而是作為人類一份子的我。

身為設計師，當遭遇到倫理問題時，我們有兩種處理方式。我們可以說，「這是公事，我沒辦法打倫理迷糊仗。」或者我們也可以走律師路線，說「我可能認為這個案子有疑慮，但作為專業人士，我有義務要竭盡全力。」然而，或許還有第三條路走。到了這個時候，是否需要一套倫

第 113 頁及左頁
設計案：要事第一（First Things First）
宣言
日期：1964 年（左頁）；2000 年（上圖）
設計師：肯恩‧嘉蘭（左頁），尼克‧貝爾（Nick Bell，上圖）

肯恩‧嘉蘭在 1964 年出版「要事第一」宣言，在富裕的戰後年代，反對把設計不加思索地融入全面吞噬英國的消費主義。宣言所主張的信念，是平面設計師在倫理上有責任要對社會做出有意義的貢獻，而不只是淪為商業生活的棋子。2000 年，由 33 位設計師組成的一個新團體發表了自己的版本。宣言出現在各種出版品中，招致設計界傳統派的批評。這個版本刊登在第 33 期的《Eye》雜誌。

理守則來規範我們的行動？以前設計師有守則來規範他們的工作方式。為什麼現在不行？

在一個不受規範的產業工作，我一直很享受這種自由，也一直很討厭有人試圖引進執業或專業認證守則。不過世界正在改變。光是環保議題，就不能再任由我們自己決定是非對錯。凡是成熟的企業和行業，都認為有必要制定倫理準則。而且，服膺一套合理、公平且自願的倫理守則，當然也有助於解決像無償比稿、著作權和抄襲等專業問題？

但若這套守則包含了實習生薪資的相關規定呢？萬一其中對印刷和其他第三者勞務的標價有嚴格的準則？這個產業已經既困難又競爭，萬一守則妨礙了我們的獲利能力呢？抑或只要不能助長設計師謀取私利，任何創舉都注定失敗？

事實上，情況正好相反。現在面對設計，越來越難不站在倫理的立場。越來越多客戶的公司有企業社會責任計畫。其中不少只是徒具虛名，公司和公共團體對社會責任的概念只做表面功夫。不過現在許多組織為自己的行為扛起責任，並堅持他們的供應商比照辦理。本書前面已經提到（見可理解性〔Accesibility〕，第 10 頁），美國聯邦機構依法有義務讓殘障人士理解其電子傳播。以後會有越來越多客戶堅持，合作的設計師必須和他們一樣具備倫理政策。我們自己的家務事竟然得靠外人來整頓，真是丟臉。

延伸閱讀：Lucienne Roberts, *GOOD: an Introduction to Ethics in Graphic Design*. AVA Publishing, 2006.

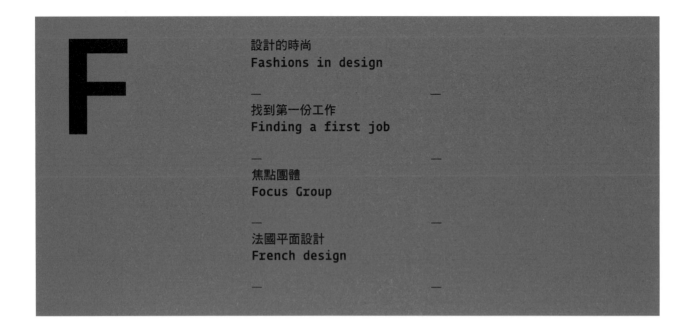

設計的時尚
Fashions in design

—　　　　　　　　　　　—

找到第一份工作
Finding a first job

—　　　　　　　　　　　—

焦點團體
Focus Group

—　　　　　　　　　　　—

法國平面設計
French design

—　　　　　　　　　　　—

設計的時尚
Fashions in design

像奴隸似的追逐時尚，既懶惰又欠缺想像力。然而一旦我們不再受到新潮流的刺激和影響，通常表示我們已經不在乎個人的發展，也不在乎設計整體的演化。

　　平面設計的時尚潮流，和其他領域大同小異。有些延續幾個月，有些很快被吸收，並對擴大平面設計的詞彙有更長遠的貢獻。儘管如此，人們還是一窩蜂把平面設計的時尚貶為朝生暮死、每況愈下而不屑一顧。純粹主義者大談傳統的優點。而且不可否認的，設計的傳統和那些流傳已久的風格與特色，確實有其優點。不過毫無時尚感的設計？欠缺新事物刺激的設計？我覺得這樣的世界乏味得很。

　　當然，遇見新時尚潮流的時候，我們必須分辨什麼是有價值的，什麼是沒內容的。我們大多很容易辨別出來。但我常常唯恐在不自覺間否定了時尚。設計師年紀越大，自然會比較看輕時尚的表現，同時更看重永久的事物。但作為敏銳、開明的設計師，必須把時尚的更迭視為設計的演化本能的一部分，也認為新事物並非必然惡質。即便我們深惡痛絕，然而正是時尚的激浪潮促使我們一而再、再而三檢視自己的設計。一旦對時尚不感興趣，在某種意義上，通常表示我們已經自我封閉了。

設計師一旦對時尚不感興趣，在某種意義上，通常表示我們已經自我封閉了。

　　就拿 2006 年在英國創刊的《Super Super》來說，它虛胖式的雜誌設計撼動業界，弄得設計師成了驚弓之鳥。可想而知，這本雜誌的毀譽參半。但最重要的是，它激發了好奇心，並在《Creative Review》

上圖
設計案：《Super Super》雜誌封面
日期：2009 年
創意總監：史提夫・斯洛科姆（Steve Slocombe）

《Super Super》在 2007 年突然出現，當時在英國設計圈引起一陣騷動。儘管被某些人嗤之以鼻，貶為追逐流行的機會主義，卻成了新銳舞（Nu-rave）世代的專屬刊物。這本雜誌的自信、色彩的大膽運用、原始的字體設計，和不怕非議的流行姿態，無疑是在品味高雅的雜誌設計中打了一枚螢光色的穿心子彈。

的部落格引起廣泛辯論[1]。《Creative Review》的主編派屈克・柏格因（Patrick Burgoyne）寫道：「《Super Super》故意扭曲的字體設計、螢光的顏色，以及全然否定雜誌設計的神聖教條，足以讓比較成熟的藝術指導一陣氣悶。這是實體化的 MySpace，那種概念能讓人想到的刺耳雜音，一個也沒少。」

部落客的批評和評論相當激烈（加上他們對大寫字母的一貫厭惡）：「這不是連 Photoshop 都不會用的廉價學生做出來的嗎？看起來活像《國家詢問報》，不過還外加劣等品味和一片明星。」也有人陳述相反的觀點：「我覺得這本雜誌最迷人也最過癮的地方，是它和雜誌的讀者一樣，自然而然、發自內心地和其他媒體互動。要是看到一篇樂評，你會上線去聽樂段。聽說哪裡有一位有趣的設計師，你會上網搜尋，看看他們

的作品。不管是實際上提供網站連結，或僅僅是預設讀者會自行上網搜尋，《Super Super》的許多內容，在於雜誌如何促使讀者上 MySpace 等網站查詢更多資料。」[2]

少了驟然爆發的時尚感，設計就沒什麼演化可言。沒有時尚所激起的衝突和爭論，設計可能變成一灘死水。如果設計不肯偶爾接納魯莽的闖入者，衰退是遲早的事。我們用不著追隨每一種時尚潮流，但必須承認，是時尚為設計重新注入了活力。

延伸閱讀：**Angela McRobbie, _In the Culture Society. Art, Fashion and Popular Music_. Routledge, 1999.**

1 www.creativereview.co.uk/crblog/super-super-like-nothing-and-everything/

2 www.crystalreference.com/DC_articles/English74.pdf

找到第一份工作
Finding a first job

對年輕設計師而言，一生中最令人膽怯的便是初入就業市場的那一刻。不過第一份工作雖然很難找，還是有許多簡單的規則，可以讓找工作變得比較容易。真沒想到居然有這麼多設計師不把這些基本策略當一回事。

學生問說，當徵才廣告上每個職缺好像都要求至少兩年的經驗，他們怎麼找得到工作。這個嘛，當工作室說他們要求兩年的經驗，其實他們的意思不是這樣。這句話的意思是他們想要好人才。只要你的本事夠好，兩年的意思就不是兩年；這是一種密碼，意思是不要二流設計師。因此找工作的首要規則是，別讓自己看上去像個二流角色。

找工作的第二條規則是：替雇主們想想，幫他們一個忙。每年當畢業生開始找工作，設計刊物就開始收到滿腹牢騷的求職者寄來的信，埋怨工作室和雇主對未來的準新人多麼無情。接著刊物又接到不滿的雇主來信，抱怨他們覺得畢業生根本沒做好準備。雇主說得有道理：我已經面試了無數的年輕設計師，實在搞不懂為什麼大多數的人根本不知道如何表達自己的長處。許多求職者讓面試官怎麼也看不出他們潛力何在。如果雇主必須費盡心力，才能看出新人的潛力，這個新人連第一關都過不了。

每年湧入就業市場的畢業生，大多覺得找工作是令人膽怯的任務。不過值得高興的是，這一點並非必然。要把這件事做好其實很簡單。老實說，簡單到難以想像居然一直做得這麼糟糕。我們來看看要找到工作的三個關鍵因素。正好這三個字都是 P 開頭：準備（preparation）、提案說明（presentation）和心態（psychology）。

準備
找工作首先要做研究。要等到完美的工作，通常免不了一場漫長、

最後又令人失望的等待。設計師必須做準備。打聽工作的方法很多。機會往往來自個人推薦，因此務必要維繫一個人脈網絡。四處打聽有誰知道哪裡有空缺，也是一個辦法。徵才廣告登在設計雜誌、設計團體的網站和線上徵人網站上。和專業的招聘公司簽約，也不失為一種選擇。

設計師首先應該尋找自己心儀的工作室和公司的名稱，但不能只找一流的工作室。這些地方的求職信如雪片般飛來。放聰明點，要選那些可能雇人的地方。怎樣才知道工作室要不要請人？嗯，你可以直接打電話去問問看。不過也可以尋找線索。他們有沒有在網站上登廣告徵人或請實習生？你認不認識這些公司的員工？研究做得越多，越可能得到面試的機會。

> 找工作的首要規則是，別讓自己看上去像個二流角色。

一旦目標確立，就必須盡可能了解這些公司的大小事。對未來雇主一無所知就跑去面試，就像在額頭上貼一張「不要僱用我」的標籤去應徵。而且務必要查出負責僱用員工的人叫什麼名字。如果工作室的網站沒有登載相關資訊，乾脆致電詢問應該把履歷表寄給誰。工作室多半樂意提供這種資訊。如果一家工作室處理詢問時既無禮又傲慢，恐怕你也沒興趣為他們工作。一家經營得法的工作室，應該有一套處理求職申請的政策。這是很好的初步檢驗，看雇主是否適合。

既然有了一張聯絡人清單，要用什麼方法把你的詳細資料寄送過去最好？信件、電子郵件或親自登門？我個人比較喜歡收到信件，儘管電子郵件也很不錯。但無論如何，信件的開頭千萬不要寫「親愛的先生或女士」，這表示你沒有花必要的五分鐘時間，查出此君的姓名，再者，像這樣開頭的信件／電子郵件，未來的雇主很容易當作沒看到，如果寫上收件者姓甚名誰，就很難視而不見。還有一點：千萬別把此君的姓名拼錯。連這種小事都做不好，代表對細節漫不經心，這在平面設計界就跟黎明行刑一樣不可原諒。至於本人不請自來……除非你是設計天才，否則別這麼做[1]。你怎麼知道自己是不是設計天才？你不用擔心沒人找你面試，工作室會追著你跑。

> 每一位面試官都會成為一個人脈，一個可以保持聯絡的人脈、一個將來出現職缺時可能會想起你的人脈，也是一個可能把你推薦給別人的人脈。

信件或電子郵件該寫些什麼？話不用多。三段足矣。寫上你的姓名、列出所有相關經驗，再清楚說明你只想得到一次面試的機會。最後這一點極為關鍵。永遠要爭取面試的機會，別開口要工作。即使沒打算請人，極少工作室會拒絕面試的要求。求職者把面試當成主要目標，可以得到三大好處。

首先，可以得到面試的經驗及對作品集的寶貴回饋。第二，每一位面試官都會成為一個人脈，一個可以保持聯絡的人脈，一個將來出現職缺時可能會想起你的人脈、也是一個可能把你推薦給別人的人脈。第三，把面試設定為目標，就算沒得到工作也不會氣餒。

如果選擇寫信，排版就應該仔細和用心。要用優質的紙張，信紙上也該有信頭。設計師懶得設計自己的信頭，就像水管工來修理漏水時沒帶扳手。同樣的原則也適用在電子郵件上。雖然沒那麼多空間做精密的展示說明（盡量不要寄 html 電子郵件，常常和防火牆相衝），但文字務必要正確排列，電子郵件的簽名檔清晰易懂。

寄信時應該一併附上作品樣本嗎？當然要。件數不要太多（五、六件就夠了），不過信中必須附帶幾件作品。如果寄電子郵件，我會盡量不用很大的附件檔。轉而提供和個人網站的連結（見線上作品集〔Online portfolio〕，222 頁）。

找工作還有另一條管道：發送新奇的郵件。我曾經收到幾封挺奇怪的郵件，是正在謀職的設計師寄來的。這種郵件多半沒用。事實上大多時候，年輕設計師覺得創新而新鮮的東西，你的未來雇主往往早就看膩了。設計師必須伶俐一點，想出前所未有的新玩意兒。不管你寄了什麼，只要無法妥善歸檔或收藏，看起來既浪費又花時間，最後可能只會進垃圾回收筒。

能夠把一封信或電子郵件送到未來雇主面前，已經很不簡單。但事情還沒完。多半必須補上一通電話追蹤後續發展；這幾乎是一種義務。你大概得打好幾通電話，聯絡到你的目標人物。要是你打了三通電話都找不到你想找的人，可以認定他們大概對你沒興趣，再不然更可能是他們根本不想請人。我收到每一封求職申請，總是費心親自回覆，不過這種工作很繁瑣，偶爾會有幾封信在網路上寄丟了。準備是最重要的，沒有良好的事先規劃，也不必採取下面兩個步驟了。準備工作馬虎不得。

提案說明

你如何展示作品和你自己，比你展示的作品本身更重要。不管作品多優秀，如果你展示得零零落落，或是把自己展示得零零落落，就很難找到工作。但如果表現得好，也可以輕易完成「找到第一份工作」這項不可能的任務。

面試的結果如何，幾乎全看你這個未來員工的作法，給潛在雇主留下什麼印象。所以你的提案說明必須盡可能零缺點，在各個方面精準到

左頁與上圖
設計案：《Never Sleep》，書籍
日期：2008 年
出版商：de.MO
編輯：魏納・凱瑟曼（Wayne Kasserman）、吉布森・克諾特（Gibson Knott）、凱特林・麥克凱（Caitlin McCann）
設計師：梅麗莎・史考特（Melissa Scott）

《Never Sleep》的作者是紐約一家設計團體 Dress Code 的經營者：安德魯・安德瑞（Andrew Andreev）和唐・寇威特（G. Dan Covert）。本書的企圖坦白而發人深省，是揭開從學生生活到職場生涯這段過渡期的神秘色彩。他們把第一個設計班的作品和最近代理客戶的作品並列。本書包含了與導師、教師和媒體的訪談。依照作者的說法，「設計學生、教育者，和任何想打進創作領域的人，可以把本書當作終極的隨身讀物。」www.neversleepbook.com

位。沒有人指望剛出校園的畢業生做出豐富、能夠吸引眾人的提案說明，或是積極展現信心和冒險性，但每個雇主都想看到某種程度的基本能力和清晰的傳達力。

　　這麼說來，怎樣提案說明作品最有效？我在本書其他地方描述了向客戶提案的技巧（見 Presentation skills，252 頁）。其中有不少在面試時也很能派上用場。準備面試時，主要得考慮兩件事：用紙本還是電子檔？這一點通常由你作品的性質而定。如果是網頁設計師和動態影像設計師，在紙上展示作品沒什麼意義。展示螢幕型作品時，要用筆記型電腦。這裡指的是你自己的電腦。別以為能用工作室裡的設備。工作室忙得很——我曾經在掃帚櫃裡進行面試，因為當時每一平方吋的空間都有人使用。

　　如果是紙上展示的作品，到時得有個箱子裝。用黑色活頁夾收納的作品集，現在跟恐龍沒兩樣。最好用一個簡單的鉸鏈蓋或上掀蓋的黑箱子，裡面是一張張 A3 的輸出列印，裝在醋酸纖維的內頁袋裡。這樣才方便一張張傳閱。別把每一頁都塞滿了冗長的作品敘述。

　　要不要帶上自己設計作品的印刷樣本？要，如果這樣能增加對作品的了解；不要，如果這樣會讓展示說明複雜化。經常有人把一本書的幾頁精彩畫面翻給我看，接著就遞給我一大冊東西；大多時候只要兩、三頁樣本就夠了。常常有人問我需不需要帶草圖，可以看出初步作品的樣貌。那得真的能從草圖看出思維的發展才行。我個人很樂意看到至少一組工作草圖，但一組就夠了。

　　最後提醒各位一句話：當你展示作品時，務必要確保作品正對面試官。你一定想像不到有多少設計師（即使已經相當資深了）把面試當成展示自己的作品給自己看的機會。我已經數不清有多少次，被迫拉長脖子看作品集，因為設計師比較在乎看到自己的作品，而不是把作品展示給我看。

　　簡而言之：盡可能把提案說明做好。在兩、三次面試後，如果沒有得到好的回應，就要準備更改作品集。在求職的路上，對於途中遇到的每個機會，都要抱持自信而中立的觀點。

> 要不要帶上自己設計作品的印刷樣本？要，如果這樣能增加對作品的了解；不要，如果這樣會讓展示說明複雜化。

心態

千萬要抱著正確的心態。所謂的心態，我是指要有正確的態度，而且不要期望過高。別以為應徵第一份工作就會錄取（但也別認定不會錄取）。抱持正面的態度，但也預期會有挫折，每個人剛入行時都被拒絕過，我們如何面對雇主的拒絕，決定了我們作為一個創意人和一個人的發展。

對於自己該在哪兒工作，不要眼高於頂。無論如何，要保持強烈的企圖心和遠大的目標，不過對不符合自己理想的工作機會，也不要不屑一顧。在我看來，前兩、三份工作根本差不到哪兒去。初入職場頭幾年，換三、四份工作也沒什麼問題。如果第一、第二或第三份工作都不理想，那就換工作。千萬記住：不好的工作比好的工作更能讓我們學到東西。

盡可能多參加幾次面試。從每一次面試中學習。找出自己的長處和短處。請面試官坦然相告。他們大多很樂意這麼做。

最後，作為社會新鮮人，你擁有一個入行兩年的設計師所沒有的特質：薪水比較低。同時，也願意做許多有兩年工作經驗的人比較不願做的雜事。所以別以為自己的處境很不利。要認為自己擁有大多數雇主都想要的寶貴特質：無法抑制的熱心和意願。

現在市場上的畢業生比職缺還多。這表示什麼？表示現在這一代的年輕設計師必須比上一代更有企業家精神。為了做自己理想的工作，也許你必須考慮提早自立門戶。我認為最好先在工作室（即使是平庸的工作室）待個幾年再創業。不過事實上，對於企圖心旺盛的畢業生，成立工作室或自由接案，有時候是唯一的選擇。

當你展示作品時，務必要確保作品正對面試官。你一定想像不到有多少設計師（即使已經相當資深了）把面試當成展示自己的作品給自己看的機會。

延 伸 閱 讀：Andreew & Dan Covert, *Never Sleep: Graduating to Graphic Design*. de.MO, 2008.

1 我說千萬不要不請自來，然而我僱用過兩個這樣的人。這兩個人突然冒出來，登記參加面試（我應該補上一句，不是同一天）。當場就被僱用了。但這種例子很少，幾乎絕無僅有。

焦點團體
Focus Groups

設計師大多視焦點團體為眼中釘。精彩又有原創性的點子，很容易被「研究」所扼殺。不過當然啦，如果設計夠好、如果概念夠紮實，就不怕別人雞蛋裡挑骨頭？想是這麼想，但事實往往並非如此。

設計師為什麼這麼怕焦點團體？他們多半會給你一套反研究的標準叫囂，但沒有幾個人說得比喬治・路易斯（George Lois）更漂亮。路易斯有一次接受史提芬・海勒訪問，敘述他為巴瑞尼夫航空公司（Braniff airlines）做事的經驗。

「我想出了『既然有，就拿來炫耀』的點子。我告訴哈汀・勞倫斯（Harding Lawrence，執行長），『如果你們要做研究，那就免了，最後一定弄得一敗塗地。』他說，『嗯，研究是一定要做的。』於是他們拿去研究，看到這個廣告之後搭乘巴瑞尼夫航空的人，我想有84%都說以後再也不搭了。測試群眾（test group）對這個宣傳計畫憎恨至極。但勞倫斯有膽識能讓我的計畫過關。我做了幾個插播廣告，讓達利（Salvador Dalí）教惠特尼・福特（Whitney Ford）怎麼投曲球；桑尼・里斯登（Sonny Listen）瞪著安迪・沃荷（AndyWarhol），聽他解釋湯杯的重要意義；同時特意挑選米奇・史畢蘭（Mickey Spillane），向大詩人瑪莉安・摩爾（Marriane Moore）說明文字的力量。最後巴瑞尼夫航空的業績上升八成。這種點子不能拿來研究。只有平庸、『可接受』的點子，做研究才能拿高分。好點子一做研究就變得靠不住。」[1]

隨著企業越來越不願意冒險或信任管理階層的判斷（更別說是創意顧問的判斷了），焦點群眾日漸盛行。所以我們最好習慣這些人。他們是不會消失的。一群聰明人的意見，一定會讓作品比較容易加分而非失色嗎？事實不然。假如你請教人家的意見，特別是你如果花錢請對方提供意見，他們總覺得有義務說些什麼，而且可能是批判性的意見，因為如若不然，提供意見者會覺得自己失職。

焦點團體的問題，是他們通常在大夥兒辛苦完了以後才出現，這也是設計師這麼討厭他們的原因。如果設計案剛進行沒多久就請他們發表意見，建設性應該會大得多。但這種情況很少發生，因為行銷部門認為焦點團體必須看到成品，才能做出有意義的評論。

我個人和焦點團體打交道的經驗，總的來說相當愉快。我接觸過的主要是末端使用者。有兩、三年的時間，我負責為一批商業雜誌改版。每次提出的改版設計經客戶批准，就送到一個由訂戶組成的焦點團體。幾乎每次得到的反應都是表示贊同，有時還相當熱心。只不過恐怕必須在這裡指出，我所提出的企劃案，只有一份算得上激進。

> 隨著企業越來越不願意冒險或信任管理階層的判斷（更別說是創意顧問的判斷了），焦點團體日漸盛行。

上圖
設計案：喬治・路易斯（George Lois）設計
的巴瑞尼夫航空公司（Braniff Airlines）
廣告
日期：1969 年
客戶：巴瑞尼夫航空公司

喬治・路易斯為巴瑞尼夫航空公司所做的廣告
精選，這是他著名的手法，把不可能湊在一起的
名人配對。感謝喬治・路易斯大方允許本書複
製。在這裡可以看到喬治・路易斯更多開創性
的作品：www.goodkarmacreative.com

1 《34 位頂尖設計大師的思考術》（*Design
Dialogues*），馬可孛羅，2009。

但我從這次的經驗學到一個竅門：盡可能親自參加焦點團體的訪
談，但不是每一次都辦得到。設計師常常不得其門而入，設計案越重要（換
句話說，投入的資金越多），越不可能允許你參加。但永遠要提出要求，
如果對方慷慨應允，務必把握機會。聽人家討論你的作品可能很不好受，
但看看別人對作品的效果有何意見（即使是在焦點團體訪談這種不自然的
環境下），也可能是一種啟發。無論如何，參加訪談的真正目的，是設法「買
通陪審團」。客戶不會讓你不當影響焦點團體，但有時候可能有機會提出
「說明」。如果不可能參加訪談，至少設法找主持訪談的人談談。要為主
辦者準備幾個有用的答案，應付那些非問不可的問題，這一招很有效。

當然，我們的作品被交付給各個焦點團體時，我們不可能一一出
席，因此必須學會接受他們的意見，同時當他們做出一個消極的裁決時，
盼望有夠膽識的人（就像巴瑞尼夫航空的執行長）將其束諸高閣。

延伸閱讀：《**決斷 2 秒間**》（***Blink, The Power of Thinking without
Thinking***），時報，**2005**

法國平面設計
French design

我們一想到法國，就把它當成視覺藝術的全球中心，但我們很少會把它看成平面設計中心。然而許多法國設計至今無人能出其右，同時新一代的從業人員正在延續激進派表現的高貴傳統。

深植於法國的藝術運動，例如新藝術、裝飾藝術和立體派，以及土魯斯－羅特列克（Toulouse-Lautrec）和馬蒂斯等藝術家，深刻地影響和塑造了現今的平面設計。法國的皮耶·波納德（Pierre Bonnard）與朱爾斯·契荷特（Jules Cheret），是現代圖文海報的開創者。然而相較於鄰近的德國、荷蘭與瑞士的設計師，法國設計師對平面設計史的貢獻相對小。但法國在數量上的欠缺，就在品質方面彌補。

法國平面設計在國際間的評價，就像 1960 與 1970 年代的法國流行音樂，長期遭樂評家及觀眾否定與中傷。如今回頭看來，反而被認為是風格獨具、自信滿滿。法國的平面設計也有異曲同工之妙；在全盛時期，法國平面設計提供精緻的視覺表現，足以媲美歐洲鄰國產生的任何作品，而且直至今日，依然維持獨特的高盧風味。然而我們不難理解，法國平面設計那曲折多變的固有字體[1]，為何無法如瑞士和德國設計一樣成為國際風格。它實在太……嗯，法國了。

平面設計師皮耶·波納德（激進設計團體 Grapus 的創辦人），在一篇談論法國知名海報藝術家卡山德拉（Cassandre）的散文中寫道：「卡山德拉是第一位現代法國設計師……即便是他早期的海報，幾何圖形和光線混合，影像清晰，往往果真燦爛奪目，立刻令人著迷。我們還來不及閱讀，一看就覺得極為醒目，強烈與含蓄兼具。」[2]卡山德拉精美的海報大多是在第一次和第二次世界大戰之間製作。他甚至設計了各種字體：Bifur、Peignot 和 Acier Noir，這些字體彼此迥異，卻是如假包換的法國風。在他的海報上，裝飾藝術的設計樣式和幾何圖形的現代主義混搭的效果極佳，卡山德拉證明了影像和字體可以融合起來，為廣告和公共圖文創造出人性化而理性的圖像學。

然而卡山德拉的才氣卻無法成為主流法國設計或廣告的導航燈。波納德在同一篇文章裡寫道：「如今在我們的國家，經過這種（主流）廣告特色的扭曲，公共生活的視覺設計和標誌日復一日污染我們的社交空間。」年輕的法國設計師普遍對商業設計非常反感，但除了那些會「污染」的東西以外，我們發現了許多零星的傑出平面設計。如果我們可以忽略閃亮的廣告看板和枯燥無味的廣告，會發現法國平面設計師的風格和特色不但引人入勝，而且賞心悅目。

激進派風格的法國平面設計，最早可以追溯到 1960 與 1970 年

1960 年代初期，設計師勞勃·馬森為法國出版社 Editions Gallimard 設計出實驗性字體，比電腦時代的流暢字體學早了整整四十年。

上頁

設計師菲利浦·亞培洛伊格（Philippe Apeloig）設計的各種不同字型。亞培洛伊格原本是阿姆斯特丹 Total Design 工作室的練習生。1985 年被巴黎奧塞美術館聘為平面設計師，1988 年他獲得獎學金，前往美國追隨艾波兒·葛里曼（April Greiman）工作。後來回到巴黎開設自己的工作室。他的字體設計有世界主義風格，不過卻保留了如假包換的高盧風味。

右圖

設計案：Edit! Norms, Formats, Media,
日期：2009 年
客 戶：Fine Arts School/Town Hall –
Bordeaux, France
設計師：克里斯多弗·賈奎特·迪·托費
（Christophe Jacquet dit Toffe）

巴黎設計師托費的作品。他描述這是「對平面設計和名稱的一種圖解」。這張海報是為了波爾多舉行的一場國際研討會而設計。當中提到葡萄酒，還包括一個向量化的標題來重現 "edit!"。同時也以費爾南·雷捷（Fernand Leger）的風格，包含了裝飾元素在內。

代。1960 年代初期，設計師勞勃·馬森（Robert Massin）為法國出版社 Editions Gallimard 設計出實驗性字體，比電腦時代的流暢字體學早了整整 40 年。1968 年 5 月，巴黎學生暴動，促使波納德和兩位同僚創辦 Grapus。菲利普·麥格斯（Phillip Meggs）寫道：「（Grapus）的表現氣魄驚人，特別是活潑而不拘泥於形式的空間組織，以及隨意、猶如塗鴉的字，被流行廣告爭相模仿。」[3]

　　一批特立獨行的新類型設計師，為當代平面設計界注入活力，他們可以輕易抗拒廣告的誘惑，在文化界，以及時尚、出版和音樂界尋找機會。在法國平面設計的宇宙裡，最閃亮的星星非 m/m paris 莫屬。麥克·阿姆薩拉格（Michael Amzalag）和馬西亞斯·奧格斯汀亞克（Mathias Augustyniak）在 1992 年搭檔合作，以他們為碧玉（Bjork）、服裝公司、藝廊所做的設計，並擔任法國《Vogue》雜誌的藝術指導而著稱。

　　法國設計師菲利普·艾比洛格（Phillippe Apeloig）的字體嚴謹而沉著自制，使他的成績不遜於當前任何職業字體設計師。另外少數幾位，例如 H5、Vier 5、Ultralab 和獨立設計師 Toffe，都提供了

鮮活而風格獨特的作品。

到了 1990 年代，法國在無意間對平面設計產生了鮮明的影響，當時諸位法國後現代哲學家的思想，影響了一整代的美國年輕設計師。這幾位後現代巨人就算在他們的著作中提過平面設計，次數也少得可憐，但他們對符號學和解構的觀點，以及像「作者已死」的概念，形塑平面設計的思維長達十年。在克蘭布魯克藝術學院（Cranbrook Academy of Art），平面設計被視為流行文化的元素之一，也是批評分析的素材，而非單純的商業行為，透過這所學院的設計系，德希達、羅蘭·巴特等人的理論流入美國設計的血液中。

2005 年，我參加法國的秀蒙海報節[4]。這場重要盛會最主要的活動是國際海報競賽，每年有一星期的時間，距離巴黎兩小時車程、位於香檳區鄉間深處的小城秀蒙，成為一個平面設計城。這裡聚集了一批批的學生、德高望重的法國設計師和國際設計界的知名人士，談論平面設計，也參觀作品展。教堂搖身一變成了藝廊，市政大樓擠滿了認真的設計師，不疾不徐、慎而重之地仔細檢視展品。此情此景，唯有法國。

延伸閱讀：Michel Wlassikoff, *The Story of Graphic Design in France*. Ginko Press, 2006.

卡山德拉證明了影像和字體可以融合起來，為廣告和公共圖文創造出一種人性化而理性的圖像學。

1 現代法國最頂尖的字體設計師是羅傑·伊斯寇芬（Roger Excoffon）。他創造了一整套的自己字體，就跟薄酒萊、貝雷帽和小雲雀皮雅芙（Edith Piaf）一樣，代表著典型的高盧人。這些字體包括 Banco、Mistrel、Nord 與 Antique Olive。他在 1983 年辭世。

2 Pierre Bernard, "Cassandre – All cap – Ante-ad or the future of Graphic Design in France"，2005 年秀蒙海報節型錄裡的一篇文章。

3 Philip Meggs, *Meggs' History of Graphic Design*. John Wiley and Sons, 2006.

4 www.ville-chaumont.fr/festival-affiches/index.html

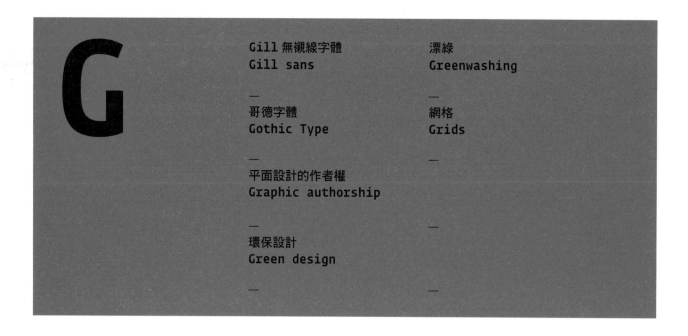

Gill 無襯線字體 Gill sans	漂綠 Greenwashing
— 哥德字體 Gothic Type	— 網格 Grids
— 平面設計的作者權 Graphic authorship	
— 環保設計 Green design	
—	—

Gill 無襯線字體

Gill sans

設計出這種字體的，恐怕是有史以來爭議性最大的設計師。比起艾瑞克・吉爾（Eric Gill），現在所謂的設計師兼搖滾巨星，簡直像是中學生耶穌誕生劇裡的臨時演員。他的性道德扭曲，但作為一名設計師／藝術家和字體設計師，他的技巧是有目共睹的。

作為人類社會的一份子，艾瑞克・吉爾早就名譽破產。他和自己的女兒發生性關係、實驗人獸性交，儘管篤信基本教義派的天主教，卻又縱情於大規模的性雜交。現代西方社會可以寬恕大多數的越軌行為，但不包括近親相姦，或是與未成年者發生性行為。

我不是要替吉爾的性活動辯解什麼。只要對此人和他的作品有興趣，任何人都可以做出自己的結論。但吉爾是個創作天才，卻是無庸置疑的。他兼具雕塑家、石匠、雕刻家、字體藝術家、字體設計師的身分，而且儘管沒有這個頭銜，卻是不折不扣的平面設計師。就圖文的精準設計和線條的感性運用，吉爾的天才在英國獨領風騷。任何人如果只知道他設計過三種不朽的字體（Gill Sans、Perpetua 與 Joanna），應該想辦法找他的繪圖來瞧瞧。在簡約表現方面，他讓我們見識到什麼叫作大師。

吉爾生於 1882 年，1940 年辭世，得年四十八歲。他是愛德華・強斯頓（Edward Johnston）的學生，後者是書法家，在 1916 年創造出倫敦新地下鐵的看板所用的字母：Johnston Sans 字體。根據強斯頓的說法，這是為了

如果只知道艾瑞克・吉爾設計過三種不朽的字體（Gill Sans、Perpetua 與 Joanna），應該要想辦法找他的繪圖來瞧瞧。在簡約表現方面，他讓我們見識到什麼叫作大師。

左頁與上圖
艾瑞克‧吉爾為倫敦東北鐵路（London & North Eastern Railway）設計字體時的繪圖。這個字體後來演化為 Gill Sans 體。
吉爾經常用「眼睛與手」這個象徵當作個人簽名。

讓乘客在急速行駛的火車上也能看得清楚。吉爾著手設計 Gill Sans 字體時，便是以強斯頓的字體為基礎，只不過強斯頓在某方面保留了與書法的淵源（i 上面的一點是正方形，像是用扁尖鵝毛筆畫出來的），吉爾卻闖入比較屬於幾何學的領域。然而 Gill Sans 有的地方不是那麼現代，不同於 Futura 與 Helvetica 這種優秀的現代主義無襯線字體，帶有一種機械式的純粹。現在設計師如果想尋找帶有人文主義（和英國）風味的無襯線字體，仍然普遍使用 Gill Sans 字體。現在用這種字體，透露出一種單純，而且毫不賣弄，近乎簡樸。作為平面設計師，吉爾留下的遺產仍然在許多地方存活，但或許最耐人尋味的，就是強納森‧巴恩布魯克（Jonathan Barnbrook）的作品。吉爾那種嚴謹、傳教士似的現代主義，瀰漫在巴恩布魯克的各級作品中。

Gill Sans 是第一個讓我留下深刻印象的字體。我小時候就注意到了，只不過那時候不知道有字體這種東西。直到我發現有一種字體叫作 Gill Sans，才恍然大悟，原來我當年用來學認字的書，就是這種字體寫的。

延伸閱讀：**Fiona MacCarthy, *Eric Gill*. Faber & Faber, 1989.**

哥德字體
Gothic Type

在中世紀，哥德字體是用來書寫法律文件和謄寫上帝之言。現在我們一看到哥德體，就聯想到恐怖片、色情內衣型錄和重金屬專輯封面。這都是納粹一手造成的嗎？

哥德式風格出現在西元十二世紀。原本是一種建築風格，如今從當時興建的歐洲大教堂，可以見識到它極度華麗的嚴謹。作為一種字體（也稱為古黑體〔black letter〕和 Fraktur 體），哥德體稱霸歐洲足足兩個世紀，後來才受到文藝復興（1300 年以降）的挑戰，當時認為哥德式風格太過野蠻，配不上講究人文主義的新時代。文藝復興時代回歸古希臘羅馬的古典文化，因此需要人文主義風格比較濃厚、還能用作機械印刷的字體。

古騰堡在 1455 年製作出古騰堡聖經，當時用的活字模是叫 Textura 的字體，和僧侶手寫抄本中的書法極為類似，也就是我們現在認定的哥德體。沒多久之後，古黑體在法國和義大利逐漸消失，取而代之的是像尼可拉斯‧簡森（Nicolas Jenson）、克勞德‧嘉拉蒙德（Claude Garamond）和阿杜斯‧曼紐提厄斯（Aldus Manutius，Bembo 字體的創造者）等深具遠見的字體設計師所創造出的字體。不過，德國仍然繼

上頁與上圖
設計師寇瑞・荷摩斯（Corey Holms）採用哥德字型。上圖：作戰唱片（Fighting Records）的雙向圖商標（雙向圖是可以從兩個不同方向閱讀的標誌──這個標誌可以正面朝向和上下顛倒閱讀）。次頁：Bera 字體。荷摩斯説：「我會認為這個字體是一種混搭，因為它是從古黑體建構而成。我真的很欣賞以完全時代錯置的方式來處理字體的觀念。」
www.coreyholms.com

1 史提芬・艾斯基爾森（Stephen J. Eskilson）指出，據説希特勒偏好古典風格的羅馬體，以古典風格靠中央對齊，搭配紋章圖形。艾斯基爾森寫道：「1949 年，納粹突然公告要全面廢除 fraktur，改用羅馬體。一時之間還不知道為何如此改弦易轍，因為官方公報仍然使用 Fraktur，也就是納粹所謂廣義的『猶太』主題。既然沒有一位學者願意試圖以全然理性、人性的語言來解釋納粹政策，如果要説古黑體代表 Judenletter（字面意義是「猶太字母」），即使對一個反猶太的怪物所領導的政權來説，這種虛構的説法也未免太古怪了」。Stephen J. Eskilson, "Typography under the Nazis", in *Graphic Design: A New History*. Laurence King Publishing, 2007

續沿用哥德體，當馬丁・路德出版新約聖經譯本（藉此壓制羅馬的強權，並鼓動新教改革）用的是 Schwabacher 和 Fraktur，也就是傳統古黑體的全新變異版。

如今 Gothic 這個字眼、它的簡寫 Goth，和哥德體的一般使用，總和死亡脱不了關係，再不然就讓人聯想到 1980 年代中期的大量使用黑皮件和黑色睫毛膏的樂隊，他們寫的歌詞很陰鬱，內容不是死亡就是自殺。當代平面設計要是採用哥德字體，通常是要標示反對派或越軌的活動。挪威的死亡金屬樂團在專輯封面上用哥德體，可不是要我們把他們當成雙眼閃閃發光的巫師。

在當代看到有人使用哥德體，很難不讓人回溯到納粹的宣傳資料。1970 年代，英國龐克為了讓污衊他們的布爾喬亞階級嚇一大跳，故意使用萬字標誌。現在沒有設計師敢用萬字標誌了，不過使用哥德字體，或許可以借用納粹風格那種禁忌的魔力，又不必訴諸於真正的納粹圖像。

納粹極力反對現代主義和新字體學（New Typography）。他們在 1933 年關閉包浩斯學院，並強迫插畫家和設計師拒絕現代主義，轉而採用有益身心的德國國家主義風格，因為他們認為現代主義和共產主義有關。如此一來，納粹的宣傳資料只能用礙眼的哥德體，以及把四四方方的亞利安字體過度浪漫化的插圖[1]。

當代許多設計師用哥德字體設計色情內衣型錄或捆綁俱樂部的傳單，要說他們心中存有納粹思想，恐怕說不過去。我們可以確定的是，名人以哥德體在身上刺青時，並不希望他們的仰慕者聯想到第三帝國。不過在納粹以後，哥德式風格如今已漸漸成為一種國際共同語言，代表叛逆和越軌的行為。

延 伸 閱 讀：Judith Schalansky, *Fraktur Mon Amour*. Princeton Architectural Press, 2008.

平面設計的作者權
Graphic authorship

平面設計師能不能成為作者？設計冷凍漢堡包裝的平面設計師，算不算獻身於一種作者行為？又或者一心想取得「作者」頭銜的設計師，必須根據自己寫的一份簡報來創作設計？

當法國後現代理論家羅蘭·巴特提出「作者已死」的理論時，他觀察到文本的意義不但取決於書寫者，而且還取決於讀者。聽起來沒什麼了不起，但他這句廣為流傳的名言，很容易被說成「每個人都是作者」，反正每個人，或幾乎每個人，都在各式各樣的文本中找到意義。

設計史學家和批評家創造出「平面設計作者權」這個用語，指的是設計師在沒有客戶贊助的情況下，提出自己的內容並創作成品。同時也被稱為自發性作品。這種例子所在多有。美國設計師艾略特·厄爾斯（Elliot Earls）是經常被稱為平面設計作者。英國設計師群 Fuel 亦然。另外還有許多設計師製作書籍、雜誌、網站、影片、T 恤和音樂，既沒有客戶，也沒有客戶的簡報。

但這和設計冷凍漢堡包裝的設計師，又有什麼根本上的差異？在我看來，平面設計師只要創造出從前沒有的新視覺實體，就是在積極從事一種作者行為。非但如此，即使是幫客戶做事，也不表示設計師無法秉持作者的用心。

「作者」（author）這個字乃是源於「權威」（authority），然而作者權（authorship）卻不帶有品質或度量的意涵：傑佛瑞·亞契（Jeffrey Archer）和唐·狄尼羅（Don DeLillo）一樣都是作者[1]；我們或許喜歡唐·狄尼羅甚於亞契（或者剛好反過來），但兩人都是從事作者的創作行為。或許我們也可以裁定，設計冷凍漢堡的包裝，不需要像唐·狄尼羅寫《黑社會》（*Underworld*）那種程度的作者創作技巧，但設計包裝時，設計師仍然必須打造出從前沒有的東西，而且要拿出權威來。雖然就語源學來說，作者權的來源是權威，事實上，是這種原創行為，才

讓原創設計的創造成為作者的創作行為。畢竟，冷凍漢堡包裝的設計，可能是出自一名在成功與創新的食物包裝上有實戰成績的設計師之手，在他或她選擇的領域裡，這位設計師當然是個「權威」人物。

當然，許多設計師無意主張作品的作者權。艾琳・路佩登（Ellen Lupton）就指出：「一般說來，平面設計師提供的是擦鞋油和打蠟，不是皮鞋本身。」[2] 設計師往往樂意為人作嫁，隨時聽客戶的吩咐辦事。然而，如果交出的作品兼具想像力、技巧和專業判斷，告訴我有哪個設計師不會感覺到作者權的溫暖光輝；當代人渴望這種光輝之急切，一如人類的史前祖先渴望有一把火，讓他們飽餐一頓。

> 一般說來，平面設計師提供的是擦鞋油和打蠟，不是皮鞋本身。

延伸閱讀：Michael Rock, 'The Designer as Author', *Eye 20*, 2001.

右圖
設計案：《Below the Ford》第一期
日期：2006 年
客戶：Winterhouse
設計師：Winterhouse

Winterhouse 的潔西卡・賀爾方德（Jessica Helfand）和威廉・德倫特爾（William Drenttel）的自發性設計案。《Below the Ford》是 Winterhouse Institute 不定時出版的一本刊物，每一期都透過視覺敘事和批判性研究的角度來探討單一的議題。

1 Author (noun) 1. 書籍或文章的書寫者。
 2. 計畫或創意的原創者。www.askoxford.com

2 Ellen Lupton, "The Producers", 2003. www.elupton.com/index.php?id=48

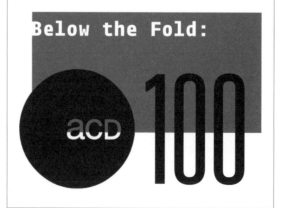

VOLUME 1. NUMBER 4. Remember 1999? The close of the last millenium? This was the year Lance Armstrong won his first *Tour de France*, the Dow Jones Industrial Average closed at over 10,000 for the first time and the Denver Broncos won the Super Bowl for their second consecutive year. It was the year Putin replaced Yeltsin as president of Russia and William Jefferson Clinton went on trial for impeachment charges in the US; the year Apple brought out its first iBook; the year Nickelodeon introduced SpongeBob and global sales of Pokémon cards went through the roof. But 1999 was also a year of tragedy, claiming the lives of thirteen innocent people outside Denver in the Columbine High School massacre. It was the year an earthquake devastated Turkey, NATO launched airstrikes in Kosovo and EgyptAir 990, a twin-engine Boeing 767 on its way from New York to Cairo, crashed in the Atlantic Ocean killing all 217 people aboard. True, it was also a year of accomplishment: *Medecins Sans Frontières* won the Nobel Peace Prize, Norman Foster won the Pritzker Prize and Michael Cunningham won the Pulitzer Prize for fiction. Yet the American Center for Design's coveted prizes never materialized, as the organization closed its doors before it could publish that year's winners. This issue of *Below the Fold:* brings ACD's long-overlooked exhibition to light, casting a lens on a world we may no longer clearly recall. Though less than a decade old, this body of work was produced in a different century — before iPods, before blogs, before the ravages of 9/11. Long lost, now rediscovered: this is a snapshot of design at the end of the millenium. SUMMER 2007.

Below the Fold:
acd 100

環保設計
Green design

身為設計師，我們必須承認，對於傷害環境的罪魁禍首，我們也脫不了責任。然而，作為設計師，我們往往無法全面掌控自己的工作。凡事都由客戶決定。因此要成為一名環保設計師，這種可能性到底存不存在？存在，可是並不容易。

上圖與下頁
設計案：Evo brand launch
日期：2006 年
客戶：Evo
設計師：派崔克・沃克（Patrick Walker）與艾麗卡・藍德（Erika Rand）—老闆和合作夥伴
2006 年舊金山綠色節的品牌推出，由雪菲爾的設計師派崔克・沃克設計。包括行銷資料、攤位設計和屏幕。是一個不用穿粗布襯衫，又能彰顯環保訴求的優良設計。

我沒碰過哪個平面設計師不捍衛自己的理念。換個說法吧：我沒遇過哪個好的設計師不捍衛自己的理念。設計師為保存自己的創意而奮鬥，絲毫不足為奇。這和他們的心理不可分割。是天性。

如今，大多數的設計師都明白，以環保取向從事專業設計及面對整體生活，有多麼重要。我相信有些設計師不認同環保目標；也有許多設計師對環境問題極為敏感，卻認定「我也沒什麼辦法」。不過想像一下，如果設計師以同樣的態度來面對創意，還說「沒必要為了創意拚命爭取，反正客戶又沒興趣」。這種場景實在不可思議。平面設計的無數創舉，靠的就是設計師不屈不撓地宣揚理念，直到心存懷疑的客戶欣然接受。

我們可以越來越清楚地看到，如果設計師想走環保路線，就要比照他們整合創意（更別提設計師所擁有的其他技巧）的基本方式，把環保行為融入作品中。再也不能以「我的客戶不會接受環保設計」為托辭。客戶必須經過說服，才會採用環保政策，就如同設計師必須說服他們接受聰明而有挑戰性的理念。

平面設計師或許沒資格和石油公司、採礦集團和汽車製造商並列為地球的頭號掠奪者，但我們罪孽深重，必須承擔責任，而不是拿平面設計看似微不足道的地位當作擋箭牌。客戶提供新產品和新服務，當然要動用設計師的腦力和精力，在經濟上，專業的平面設計完全仰賴客戶不斷推陳出新以提高消費，更加深了我們罪孽。問題的關鍵在這裡：身為設計師，說服客戶大量印製華麗的新手冊，或是發包購買全年不斷電的精密電子顯示器，在經濟上對我們有利。過去我常常慫恿客戶製作原本不在他們要求之列的額外項目。這是設計事業在財務上經營成功的不二法門——客戶花在材料上的錢越多，對設計師越有利。

因此，要打造綠色的星球，是否表示我們必須停止商業的巨輪，穿上粗布襯衫、在喜馬拉雅山脈的山洞裡工作？沒這回事。現在的社會科技精密，不可能走回頭路，但必須動用社會全體的才華和巧思，想出各種辦法，不要把我們這個藍中帶綠的星球變成一片不宜人居的黃色沙漠。而且這場環保戰役必須在商業前線開打，如此一來，設計師必須和客戶正面交鋒，證明環保未必會使利潤暴跌；也不代表邋遢和劣質。綠色是光明前途的顏色。

各行各業大多比平面設計界更早採用永續經營的作法。產品設計

再也不能以「我的客戶不會接受環保設計」為托辭。客戶必須經過說服，才會採用環保政策，就如同設計師必須說服他們接受聰明而有挑戰性的理念。

師和建築師是激進派環保策略的先鋒，而且越來越多被環保行動者視為「敵人」的大企業，主動投入環保活動，儘管其中某些活動可以被指控為「漂綠」（見Greenwashing，136頁）。事實上，各界忙不迭地吸收環保策略，平面設計隨時可能遠遠落後。到了現在，任何人要開設計公司，光是為了生意著想，也最好創辦一家真正的環保企業。許多客戶（儘管還是太少）已制定了環保採購政策，在職權上，可以和環保供應商合作。同時越來越多公部門提出，供應商必須符合永續經營的標準，如同他們原本必須達到的各種標準，例如專業責任保險、衛生和安全。

　　不過我們先回到比較務實的討論。所謂環保設計師是什麼意思？設計師可以在一些關鍵領域上扮演積極的角色，然而我們所能採取的步驟多半屬於常識，同樣能套用在其他各個行業，不只是設計而已。

　　蘇菲·湯瑪斯（Sophie Thomas）和克莉絲汀·馬修（Kristine Matthews）合夥經營倫敦的設計團體thomas.matthews。這家工作室成立於1997年，對環保議題的立場堅定不移。他們在網站上寫著：「thomas.matthews相信兩件事：優質設計和永續

各行各業大多比平面設計界更早採用永續經營的作法。產品設計師和建築師是激進派綠色策略的先鋒，而且越來越多被環保行動者視為「敵人」的大企業，主動投入綠色活動，儘管其中某些活動可以被指控為「漂綠」。

右圖
設計案：Airplot 宣傳商標
日期：2009 年
客戶：Greenpeace
設計師：Airside

綠色和平組織空中測繪的宣傳活動，質疑希斯洛機場有沒有必要蓋第三條跑道。倫敦的設計團體 Airside 根據從飛機上鳥瞰的拼綴式田野，設計出一個識別——備受爭議的第三條跑道會把這些田野破壞殆盡。

下頁
設計案：Ecofront (www.ecofront.eu)
日期：2008 年
客戶：自發性設計案
創造的字型：SPRANQ

對設計師而言，把作品印刷出來，是設計過程中不可避免的一部分。不過印刷要用到紙張和油墨。如果可以少用一些油墨呢？受到了荷蘭多孔式乳酪的靈感啟發，烏特勒克的創意傳播公司 SPRANQ 研發出一種新字型。Ecofront 省下的油墨高達 20%，可以免費下載和免費使用。現在已經有一種專業版本，供大型組織使用。

經營。」[1] 他們的目標說得這麼清楚，或許會讓一些潛在客戶打退堂鼓，但這樣可以讓其他客戶從設計案一開始就很清楚，環保議題是個必須處理的因素，不會過了一段時間才赫然驚覺。

thomas.matthews 在網站上列出他們對抗氣候變遷的十種設計方法。這張清單既簡單又實際。不做不切實際的想望。條列如下：1. 重新思考。2. 循環使用。3. 使用有益環保的材料。4. 節約能源。5. 分享新點子。6. 永續性設計。7. 堅持在地，倫理消費。8. 支持我們的信念。9. 激勵人心，樂在其中。10. 節省金錢。

蘇菲 ‧ 湯瑪斯建議設計師要先以身作則。「自己都做不到，如何宣揚理念，」她說。「騎腳踏車上班、改用綠能供應商、把垃圾分類回收、下班時關閉電腦與顯示器。對辦公室做詳細審核，弄清楚自己對環境的衝擊。」說來簡單，但即使是基本步驟，我們有幾個人能說自己做到了？湯瑪斯敦促設計師要做「改變的推手」。她激勵我們：「重新設計你的設計方法。這一點分成兩大類；邏輯取向與側面取向。邏輯取向改變你的行為方式：仔細檢查你指定使用的紙料、你用的印表機，和你指定用來創作設計的每一種材料。側面取向會改變你的思考模式。別把環境衝擊當作附屬品，要列為簡報上的第一項要點。關上幾道門，會為你打開從前沒想到的幾扇全新大門。」

作家約翰 ‧ 沙克拉也指出，設計師必須及早開始。他在自己的著

ABCDEFGHIJ
KLMNOPQRS
TUVWXYZ01
23456789,.:;
""''!?*/&%£$()
[]{}@

作《在泡泡裡》（*In the Bubble*）寫道：「如果所謂的環保設計取向（在美國更通俗的說法是『為環境而設計』有一個侷限，就是它只能在『末端』介入。它能修正各別的產品或勞務，但無法改變整體產業流程。」[2] 沙克拉是以整體論的角度來思考設計，但他的觀點不僅適用於平面設計，也能套用在建築和產品設計上。

　　小工作室和獨立設計師可以輕易採用上述的許多策略，而且我們看得出，從善如流顯然有益無害。不過呢，如果任職的公司、工作室或客戶沒有環保政策，設計師要引進好的作法，自然比較困難。許多雇主和客戶渾然不知生態議題為何物；有些甚至在意識形態上反對環境主義。當然，碰上這種問題，最省事的是叫人家換工作（或客戶），而且有些人可以這麼做。但有些人辦不到。不過儘管困難重重，我們不應該感到無助。世界正在發生巨變，在職場喚起環保議題，已經不再是異端，反而正常得很。

　　不過要向短視的雇主和客戶提出環保議題，我們必須做好功課，並累積證據，證明事情還有另一種作法；證明秉持環保意識，照樣有可能成功經營。唯有掌握充分的資訊，唯有納入永續經營的思考，我們才能證明這一點。我們必須把環保列為設計過程很重要的一部分，而不是非要等到客戶表示興趣，才可能思考這個議題。對環保議題沒興趣的客戶，比不想用好設計的客戶更糟糕。而我們都知道這種客戶多麼差勁。

延伸閱讀：**www.threetreesdontmakeaforest.com**

1 www.thomasmatthews.com

2 John Thackara, *In the Bubble: Designing in a Complex World*. MIT Press, 2005

漂綠
Greenwashing

有些公司揮舞綠色大旗，假裝是環保企業，事實上卻什麼也沒做。這些公司第一個找上的就是平面設計師，幫忙創造環保的假象。當企業做這種事，就叫作「漂綠」，我們一旦碰上了，總會留下惡劣的印象。

　　在職業生涯中，我們可以不理會大多數（就算不是全部）的環保議題。固然有處置廢棄物的相關法律，但我們如果要指定做燙金和使用有毒油墨，誰也管不了我們。如果我們想整夜開著電腦、駕駛四輪傳動車上班，也沒有人會禁止我們。

　　可是設計師在某一個領域背負了特殊的責任。這種活動現在被稱為「漂綠」，企業和其他團體透過漂綠的過程，假裝具備綠色精神，擺出一副對環境很負責的姿態，事實上，對於真正轉型成為環保企業，他們不是虛應故事就是兩手一攤。當綠色資格證明對企業與品牌形象的塑造日益重要，設計師經常被要求運用「漂綠」策略，讓付錢給他們的老闆看起來很有責任感。換言之，是叫他們說謊。面對「漂綠」的要求，個人設計師

必須決定如何回應。我們可以接受或拒絕。選擇權在我們手上。

如果設計師認定「漂綠」的作法令人無法接受，還有另一個選擇。和漂綠反其道而行。我是指現在有迫切的需求，必須向困惑的民眾說明環保議題。在這個領域，設計師可以扮演重要角色，幫忙釐清科學家針對全球暖化和危險氣體排放所提出的複雜論證。相較於科學語言，透過平面設計的方法，例如圖解、插圖、圖表，常常可以更有效地說明艱澀的科學論證。如果設計師可以做出誘人的影像和麻醉人心的商業訊息，當然也可運用這些工具幫忙「包裝」道德、科學和實務訊息，前者把我們推向災難，後者或許能帶我們走向救贖。

延伸閱讀：George Monbiot, *Heat: How We Can Stop the Planet Burning*. Penguin, 2007.

網格
Grids

當有人惡意攻擊平面設計時（尤其是瑞士的設計），總會說，根據數學網格做出的視覺表現，必定既無聊又平淡。事實剛好相反。網格代表了自由。這一點，藝術家一直了然於胸。

有位設計師朋友熱中於研究瑞士的設計，最近問我知不知道平面設計的網格是誰發明的。當然啦，我說，網格就像天氣，自古以來一直存在──否則要如何組織頁面上的文字和影像？繪製《凱爾經》（*Book of Kells*）的居爾特僧侶並沒有使用網格，但如果仔細看，相信一定能發現網格的存在──或至少會發現許多重複出現的原型，足以顯示，其中潛藏著一個總平面圖來處理連續頁面上各種元素的配置。面對現實吧，所謂的網格就是這麼回事。

設計史學家羅珊·朱伯特（Roxane Joubert）認為，設計當中的網格系統，它的前身「存在於書寫行為本身，從中世紀手抄本的畫線和最早期的書寫系統，早就顯而易見」[1]。事實上，自1692年起，就有數學網格的存在，法國字體設計師菲利普·葛倫金（Philippe Grandjean）就是用網格來建構字體[2]。

在《瑞士平面設計》（*Swiss Graphic Design*）一書中，理查·荷里斯指出，網格脫胎自熱鑄排字、「……活字金屬，編排在長方形的底板上，以垂直欄與水平線排列組合而成，鎖定在長方形的框

繪製《凱爾經》的居爾特僧侶並沒有使用網格，但如果仔細看，相信一定能發現網格的存在──或至少會發現許多重複出現的原型，足以顯示，其中潛藏著一個總平面圖來處理連續頁面上各種元素的配置。

架裡。不像五十年後的數位系統可以做出無限大的比例尺,活字和間距材料是照固定的尺寸生產:字體設計是一個模數系統。」[3]

約瑟夫‧穆勒-布洛克曼(Josef Mülller-Brockman)不但是網格的守護神,對發展一種模數、網格型的設計科學來說,這位設計師也是最大功臣,他曾經寫道:「減少使用的視覺元素,再納入一個網格系統,會讓人感覺規劃緊湊、易懂、清晰,也表示設計得井然有序。像這樣次序井然,可以增加資訊的公信力,喚起讀者的信心。網格決定了空間的固定尺寸。網格其實有無限的劃分方式。總的來說,每一件作品都必須經過精心研究,才能找出符合作品要求的特定網格。」

大多數的設計師本能上都了解穆勒-布洛克曼的推論。大多數的設計師本能上都會先畫一個網格,接下來才能把設計具體落實。然而,網格的形式變化無窮,不管碰上任何一種情況,我們如何決定哪一種系統的效果最好?網格的決定因素是我們在裡面放進什麼(內容)以及我們要網格做到什麼(功能),唯有先確定內容和功能,才能指望找出適合的網格。

卓越的設計師馬克‧布爾頓(Mark Boulton),對設計的諸多技術層面多所探討,下筆清晰而有權威,他提到數學對於網格型的設計有多麼重要:「網格系統設計從頭到尾脫不了比率和等式。從簡單的傳單設計到複雜的報紙網格,大多數的系統是以關聯測量法畫定。要設計出成功的網格系統,必須熟悉這些比率和比例,從理性、整數的比率,例如 1:2、2:3、3:4,到那些以圓形的構成為基礎的非理性比例,例如黃金分割,1:1.618,或是標準 DIN 尺寸,1:1.414。這些比率遍佈於在現代社會,從我們四周的水泥森林,到自然界的原型。把它們成功用在網格系統中,可以決定設計是否不僅能發揮功能,且具有美學上的吸引力。」[4]

這種程度的理性和數學精準,超乎我的能力之外。我的大腦灰白質力有未逮,我腦子裡不斷看見自己在數學教室裡絞盡腦汁地計算,其他人則在頁面上填滿複雜的等式,毫不猶豫地寫出答案。不過我會用鉛筆,所以每次想編排網格,總是先從畫草圖開始。我想規劃出一個取決於內容(標題、副標題、格言引用、照片等等)、功能(內容要傳達什麼訊息)以及美學(對視覺興趣的需求)的網格。對我而言,網格是同時兼顧三個因素的結果。忽略其中任何一個,最後都畫不出像樣的網格。

我本能地傾向於三等分法,我直覺把空間分成 1/3 到 2/3 比例

的區塊。但我不是用量的；只是畫個輪廓。我在手繪袖珍排版時，盡可能接近電腦軟體能達到的精確度，不過要等到紙上設計全部完成（或接近完成），我才會動用電腦。有點像組裝扁平包裝的家具。先把各個部分排好在地板上，然後開始裝配比較大的組件，組裝時小心不要把螺絲鎖得太緊，以防萬一必須拆開。到了最後才拴緊各個零件，讓這件家具能堅固而獨立支撐。

我認為網格基本上是一種空間關係的安排。必須考慮到每一種空間關係。組合版面的內部支撐系統，是設計的一大樂趣，在仔細檢視所有相關因素之後，一旦所有關係全部到位，我們就儘管放手把玩網格。

網格基本上是一種空間關係的安排。必須考慮到每一種空間關係。

在網頁設計的脈絡下，人們正在對網格型設計重新評估。現在有個很重要的視覺傳播領域，在這裡，平面設計師不再全權掌控網格。網頁使用者可以變更字型、字級和欄寬，更別提還能變更螢幕比例、瀏覽器和解析度，再加上為了把網頁上的水平元素對齊而附帶產生的問題。網頁的網格大多是垂直的，水平網格越來越少；在多平台出版的年代（舉個例子，網站必須能夠用手機看），網格除了全然垂直以外，幾乎無法再做他想。

對許多客戶而言，網格已經成了樣板。這種系統不但非常好用，也容易操作，任何人（往往是非設計師）都能做文字和影像排版。這麼一來，網格不再是一個活生生、會呼吸的結構，而且從此被認定是僵化的結構，什麼東西都能往裡面灌。

延伸閱讀：**Josef Müller-Brockman, Grid Systems in Graphic Design. Arthur Niggli (bilingual edition), 1996.**

1　Roxane Joubert, *Typography and Graphic Design*. Flammarion, 2006.

2　法國活字雕刻師，以 Romain du Roi 這種羅馬體與斜體字著稱。

3　Richard Hollis, *Swiss Graph Design*. Laurence King Publishing, 2007

4　Mark Boulton, *Five simple steps to designing grid systems*. www.markboulton.co.uk/journal/comments/simple_steps_to_designing_grids

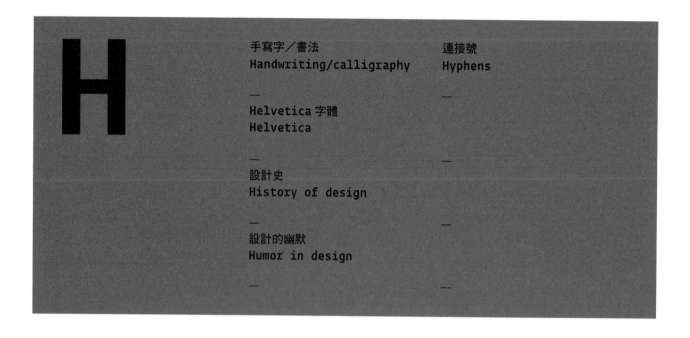

手寫字／書法
Handwriting/calligraphy
—
Helvetica 字體
Helvetica
—
設計史
History of design
—
設計的幽默
Humor in design
—

連接號
Hyphens
—
—
—
—

手寫字／書法

Handwriting/calligraphy

手寫訊息是最基本的圖文傳播形式。另一方面，書法是一種高貴的藝術，有自己的文化和傳統。然而現代平面設計對兩者的運用，幾乎都沒有什麼說服力。這兩種書寫形式越來越有假冒真跡的意味。

自從現代主義在二十世紀上半葉降臨，設計和科技就連成一氣。設計和藝術的現代主義運動，有一部分是回應工業化的來臨，現代平面設計亦步亦趨追隨工業生產技術而發展。到了今天又和數位科技同步前進。

設計和機械複製技術結合之後帶來的結果，是大多數的設計師對手寫字嗤之以鼻。而手寫字的老大哥：書法（字面意思是，美麗的書寫），在設計師心目中的地位只高了一點點，卻被普遍視為玩票式的技藝，與精鍊的字體設計相較，書法比較適合和編織相提並論：畢竟每個人都能寫上幾個字，或者象徵性地塗鴉兩下，但即便是在個人電腦的時代，可不是每個人都能設計出工工整整的字體。

聽到這種話，專業書法家準會憤憤不平。他們會說，書法本身蘊涵豐富的歷史傳統（比字體學的歷史悠久得多），在體例上有一套規則，還有各式各樣艱深的技巧，必須按部就班地學習。書法甚至擁有自己的技術：毛筆、鵝毛筆、墨水和紙張。在遠東地區，書法是一種美術。揚・契霍爾德明白這一點，他費心鑽研東方書法，至死方休。

書法一度經常出現在招牌、店面和櫥窗展示中，但如今和平面設計的專業世界幾乎不相往來。就算派上用場，也多半

經常有客戶要求我以手寫字呈現某些訊息。他們之所以這麼建議，是因為他們以為這樣表示親暱。但效果多半不佳。

下圖

設計案：Constance（海報）

日期：2008 年

客戶：約納漢·厄雷利（Jonathan Ellery）

設計師：約納漢·厄雷利 /Browns

專為 Constance（約納漢·厄雷利的一次現場
表演）設計的兩張 AO 尺寸宣傳海報的其中一張，
在倫敦的 Wapping Project 首度展出。

下頁

設計案：Constance（書籍）

日期：2008 年

客戶：約納漢·厄雷利

設計師：約納漢·厄雷利 /Browns

為了搭配 Constance 而製作之型錄的書套和跨
頁。海報和書本都展現出厄雷利個人優雅而獨特
的手寫字風格。

是在特別考究、古怪的情境下，例如新世紀文學或個性化的禮品市場。書
法家伯納德 · 麥斯納（Bernard Maisner）經常受人請託，在好萊塢電
影裡重現手寫體風格（他曾經為提姆 · 波頓和馬丁 · 史柯西斯服務）。
他在一次訪談中提到：「在標誌這方面，手寫字的死亡和電腦合成字型／
標誌的興起，最讓我難過的一個地方，是現在社會上的標誌醜得要死。從
前畫標誌的人充滿了才華和創意，他們的天份確實美化了店鋪和公共街道。
看看昔日的紐約、巴黎和美國鄉村的照片，那些標誌好看極了。現在到街
上來回走走，儘管科技發達，但現代的標誌真是醜到骨子裡。」[1]

　　書法這種藝術形式或許漸漸式微，但手寫字倒是好端端地存在。
凡是經常需要帶有真跡意味的廣告，經常出現手寫的文字。我們在廣告和
其他商業背景中看到的，多半不是「真正的手寫字」：這些字通常經過大
量修飾，產生流暢的優雅姿態，這種優雅往往違背了真跡的需求。許多客
戶直覺上比較喜歡手寫，因為他們了解手寫字，但對字體卻不甚了了。經
常有客戶要求我以手寫字呈現某些訊息。他們之所以這麼建議，是因為他
們以為這樣表示親暱，但效果多半不佳；而設計師對字體符號學的細微差
異瞭若指掌，多半認為不拘形式和親密感，隨時可能淪為外行和多愁善感。

　　手寫字和書法或許已經被貶低到平面設計的邊緣，但手繪字體卻突然間無所不在。我說的是知名字體的手繪版，或是刻意迴避字體機械性的精準，隨興繪製的字體。如果一本書的基調（例如，幽默）可以輕易透過滑稽的手繪字表現，這種書的書衣設計尤其充斥著手繪字體。「都會女性文學」書籍的封面就特別喜歡用手繪字體。然而這些手繪字泰半不是出自平面設計師筆下，主要是插畫家的傑作，這一點足以說明現代平面設計師不願意在作品中使用手寫元素，正好給了插畫家可乘之機。

　　對許多插畫家而言，手繪文字已經成了他們才藝的一部分。英國插畫家保羅‧戴維斯（Paul Davis）率先帶動一種優雅的手寫字（屬於半正式風格，但充斥著花體和不規則筆畫，只有手繪複製才寫得出來）。這在插畫中不是什麼新鮮玩意兒，不過在平面設計當道的時代，這是插畫家在視覺傳播中占據一席之地的方法。（見插畫〔Illustration〕，155頁）。設計師會繼續謹慎使用書法和手寫，不過當戴維斯這樣的高手用起了手寫字，如果不能激起更多人有樣學樣，才是怪事一樁。

延伸閱讀：**www.ejf.org.uk (The Edward Johnston Foundation).**

1　"The Hand Is Mightier Than the Font: An Interview with Bernard Maisner", Steven Heller. www. aiga.org/content.cfm/the-hand-is-mightier-than-a-font-bernard-maisner

Helvetica 字體
Helvetica

某些設計師認為 **Helvetica** 是解決所有字體設計工作的民主與理性之道。其他人則認為這種字體問題多多，顯得權威主義又死氣沉沉。然而這是大多數設計師一個隨手可得的應急之道，讓我們脫離不知如何選擇字體的困境。

首先來一堂歷史課。Helvetica 字體（原名為 Neue Haas Grotesk）創始於 1957 年，由瑞士設計師兼字體推銷員麥克斯・米丁格（Max Miedinger）在艾杜瓦・霍夫曼（Eduward Hoffman）的協助下設計完成，後者是他在瑞士 Haas 鉛字鑄造廠的老闆。Hass 發覺需要一種現代字體來取代 Akzidenz Grotesk，而從 Helvetica 這個神聖莊嚴的字體，可以清楚看出它的血統。

Neue Haas Grotesk 這個名稱被認為不適合國際市場，因此 Haas 的德國母公司 Stempel 在 1960 年改名為 Helvetica，這個字衍生自「瑞士」的拉丁文 Confederatio Helvetica。有了時髦的新名稱，再加上瑞士山區空氣清淨的氣息，更別提還有它看似猶如機械一般精確的

右圖
設計案：Weight series (Helvetica) T 恤
日期：2007 年
客戶：www.blanka.co.uk
設計師：馬克・布萊默爾（Mark Blamire）─Neuve

為 Helvetica 字體的五十週年紀念設計的一系列 T 恤。由字體的粗細決定衣服的尺寸或使用者的重量。當時這批 T 恤在設計師馬克・布萊默爾經營的 Blanka 網站銷售。推出沒多久便銷售一空。

完美字形，Helvetica 在全球所向披靡。它是現在最廣泛使用的字體之一，從發明至今五十幾年，已經成了最重要的字體；這頭巨獸代表了秩序、紀律和無秩序狀態的滅絕[1]。甚至有人用這個題材拍了一部電影[2]。

但這個字體也不乏爭議。某些人把 Helvetica 當作唯一的字體，是各個字體中最至高無上者。在混亂的世界，這是秩序的象徵。然而也有人認為 Helvetica 缺乏靈魂、機械化，隸屬於像權威主義和僵化這種名譽掃地的現代主義教條。在 1970 年代，Helvetica 和 International Style 成了美國企業的預設字體，因此許多人也把這種字體和資本主義的強權與權威主義混為一談。

Helvetica 無疑是了不起的現代字體，它的無所不在，證明了這種字體持久耐用，不為時尚和風格流行所影響。不過問題在這裡：它完全不假辭色，難用得離譜。用在單字或片語上最好看，一旦把不同的字級和粗細混在一起，它為人所稱道的堅固紮實很容易就不見了。而且這種字體必須把字母間距微調得精準無誤：一旦調整間距的成效不佳，便失去了它機械式的完美無瑕。

我個人比較喜歡它的老祖宗 Akzidenz，它的清晰度不遜於 Helvetica，卻保留了後者所欠缺的溫暖和親密感。

延伸閱讀：**www.helveticafilm.com**

> Helvetica 用在單字或片語上最好看，一旦把不同的字級和粗細混在一起，它為人所稱道的堅固紮實很容易就不見了。

1 1972 年，在《村聲》（*Village Voice*）雜誌的一篇文章 "This Typeface is Changing Your Life"，作者雷斯里‧薩凡（Leslie Savan）提到馬西莫‧維格內利（Massimo Vignelli）的設計對紐約大都會交通局（Metropolitan Transportation Authority）帶來的影響：「相較於地下鐵的髒污和暴力的可能，這種乾淨俐落的字體散發一種權威感。讓我們放心火車會準時到達，也降低了塗鴉的牆壁造成的混亂。」Reprinted in Michael Bierut, Jessica Helfand, Steven Heller and Rick Poynor (eds), *Looking Close 3: Classic Writing on Graphic Design*, Allworth Press, 1999.

2 *Helvetica*. A documentary film directed by Gary Hustwit. DVD released on Plexi Film.

設計史
History of design

設計史有什麼價值？我們能否從過去學到什麼，還是它的價值在於讓我們有機會掠奪設計的陳年舊作？對歷史一無所知，有可能成為好的設計師嗎？抑或了解過去會讓我們有更多的工具面對未來？

剛走進設計這一行時，我對設計史一無所知。我當時對藝術有興趣，我知道藝術家有宣言、他們隸屬於各個思想派別，也有個人哲學，但是不知道設計師也會用哲學的角度來看待設計。因此我本身沒什麼設計氣質，沒有個人哲學，直到我稍稍涉獵了設計史，才開始發展出個人的設計哲學。

沒有個人哲學也沒什麼不對；不過這樣一來，我們做出的設計不可能具有純粹實用以外的價值。要超越實用的層次，必須發展設計哲學。要做到這一點，首先要找出哪些事物對我們很重要，其次則是研究歷史的潮起潮落。

根據作家暨學者法蘭西斯・福山的說法，我們已經走到了「歷史的終結」[1]。福山表示，由於冷戰結束，加上自由民主的地位至高無上，歷史再也不能讓我們學到什麼。這種觀點自然不乏支持者，尤其是在商業部門。在網路熱的全盛時期，有人說在新的數位產業裡，雇主根本沒興趣請二十五歲以上的員工。這不是因為超過二十五歲的人完全不懂數位科技，而是因為二十五歲以下的人什麼也不懂，因此很容易用嶄新而毫無拘束的方式思考和工作。嗯，我們都知道網路熱的下場如何。

然而關於網路公司的這番說法，有一點值得注意。現代生活的許多層面在歷史上沒有先例。不管在哪裡，到處都能看到遺傳學、醫學和數位文化的進步正在改變世界。今天早上，我聽廣播說手機天線很快就會覆蓋非洲。手機在 1980 年代以消費產品的姿態問世，當時是富裕的西方人才用得起的奢侈品。然而短短幾十年後，非洲是成長最快速的手機市場。歷史上從來沒發生過這麼大規模和快速的變遷。不過研讀歷史可以讓我們學到什麼？

我對設計史抗拒了很長一段時間。我一向樂在當下：我喜歡酷炫的新玩意兒，老東西是貧乏無趣的。我以為會對設計史有興趣的，全是那些思想枯竭，或是對新事物感到恐懼、在歷史中尋找避難所的人。同時我也把歷史和保守主義與反動思想畫上等號。不過待我走向流行音樂史的路，終於鼓勵我開始研究設計史。我早就發覺我喜歡的音樂人，都有他們經常掛在嘴邊的音樂偶像。他們談起偶像時坦率而直接，留給我深刻的印象。漸漸地，除非音樂人能把確實影響過自己的音樂融入作品中，才會得到我的尊敬和喜愛。一個沒有參考點的人，總有些膚淺。傳統上，設計師不太願意說出自己受了誰的影響，以免被貼上抄襲者的標籤，所以不怎麼肯說出自己的參考點。然而多年以來，討論自己受到哪些影響，已經成為一種風尚，也為我打開了歷史的地窖之門。

對大多數的創意人而言，歷史的好處純屬視覺。我們看著過去的偉大作品，憑著我們鑑賞平面設計瑰寶的眼光，自然看得出有什麼可以用在自己的作品裡。這是所謂後現代歷史「劫掠」論，隨著創新的難度越來越高，設計師只好拼湊老東西。有些人做來神氣活現、充滿新意；有些人卻像闖進珠寶店的蒙面匪徒。

對許多設計師來說（我把自己包括在內），有緣得見前人的一流傑作，抑或就算是設計界某些被遺忘的黑暗角落，也能提供一把鑰匙，開啟我們自己對世界的美學和哲學想像。重點不在於抄襲，更重要的是引領我們走進自己的內心深處。

然而對許多設計師來説（我把自己包括在內），有緣得見前人的一流傑作，抑或就算是設計界某些被遺忘的黑暗角落，也能提供一把鑰匙，開啟我們自己對世界的美學和哲學想像。重點不在於抄襲（雖然剛開始可能是抄的）；更重要的是引領我們走進自己的內心深處。史提芬・海勒有一篇文章，內容是教授設計史的好處，他寫説學生應該懂得「如何研究和分析設計的歷史、如何應用他們的歷史知識對當代設計進行批判性分析、如何收集設計品、如何書寫歷史。他們應該了解設計、藝術、政治、文化與科技之間相互糾結、綿延不斷的影響力。學校應該鼓勵攻讀設計的學生，不只要創造出作品集，還要有一套治學方法和批判性著作。」[2]

不過了解設計史，在實務上能給我們什麼幫助？能幫我們找到更好的工作嗎？能幫我們在工作上表現得更好嗎？能不能幫我們阻止客戶把設計當成那種噴霧劑，不管是什麼表面，只要往上面一噴，就馬上顯現光亮和光澤？沒想到答案竟然是：能。了解設計史，可以在許多方面協助我們。研究過去的設計師如何克服創作、社會、哲學和實務上的問題，能加強我們的思考力，並加強我們對本身專業技巧的了解。雖然世界也許正在經歷有史以來最快速的變遷，許多生活的基本面向仍未改變。四十年前的設計師所煩惱的問題，現在依然是設計師要面對的根本問題。

不過，研究設計史（或者任何一種歷史）最大的好處，或許是發現歷史非但沒有死亡、刻在毫無生命的石頭上，反而是活生生的，詭譎多變的程度也和未來相去不遠。歷史一旦被重新評估，就會變化和復活。我們原本所以為的，原來根本不是那麼回事。

延伸閱讀：**www.designhistory.org**

研究設計史（或者任何一種歷史）最大的好處，或許是發現歷史非但沒有死亡、刻在毫無生命的石頭上，反而是活生生的。

1 www.sais-jhu.edu/faculty/
fukuyama/Biography.html

2 www.typotheque.com/articles/
design_history

設計的幽默
Humor in design

身為設計師，我們是否太沉溺於自己的專業技巧，忽略了設計世界以外的一切？幽默可能是圖文傳播裡的一種強烈成分，不過卻難得一見。平面設計多半一板一眼。真是怪了，因為設計師在「現實生活」裡多半機智風趣。

要尋找視覺傳播中的笑料和詼諧的點子，我們多半會看廣告，而非平面設計。談到平面設計裡的幽默，我們指的通常是雙關圖像。但是雙關圖像就像雙關語言——剛開始好笑，很快就沒趣了。

2007 年，網路上出現一段叫作《原創設計幫派分子》（*Original Design Gangsta*）的古怪動畫片[1]，在設計部落格圈激起了些許騷動。使得設計師開始檢視設計裡的幽默概念，可想而知，這番幽默檢查做得既冷峻又嚴肅。

影片很有趣。設計師兼插畫家凱爾・韋伯斯特（Kyle T. Webster）把自己描繪成一個饒舌歌手。但長相很討人厭的韋伯斯特，活像是戴著黑框眼鏡、剃了光頭的魔比（Moby）分身，實在不像強硬派的中南區饒舌歌手。他是用扭捏作態、低辛烷值的 Garageband（按：蘋果電腦設計的數位音樂創作軟體）拍子唱饒舌歌：「PMS 187 深入我的血管／Metallic 8643 融入我的金鍊／我的 G5 Tower 電腦有留給小姐的記憶體／說到商標，好朋友都叫我傑克・鮑爾（Jack Bauer，按：美國影集《反恐 24 小時》男主角）。」[2]

好不好笑？好笑。經得起重覆播放嗎？未必見得。非設計師的外行人覺得好玩嗎？很可疑。熱門的設計部落格 Speak Up 創始人阿爾敏・維特（Armin Vit），貼了很長的文章來討論這段影片，引發認真的平面設計師長篇累牘的評論。維特宣稱他不喜歡這段影片，而設計作家史提芬・海勒稱其為「對饒舌歌頗為有趣的挖苦」。有些評論者看出了種族主義的弦外之音，有些則覺得搞笑透頂。這段影片最有意思的地方是韋伯斯特願意運用幽默，不只要挑起漠然、帶有設計師味道、反諷的咧嘴一笑，還要逗得觀眾捧腹大笑。

設計師當然知道怎麼表現「漠然而反諷」，但其他形式的幽默呢？表面上，設計談不上什麼幽默，無論是大規模嚴肅的品牌設計，或是比較有風格意識的時髦設計。當然，有的設計師會運用幽默。已故的艾倫・佛萊契（Alan Fletcher）的作品就充斥著許多設計師忍不住莞爾的詼諧，但外行人看了常常不以為然。史提芬・塞格麥斯特和麥克・強生（Michael Johnson）都把幽默融入作品中；塞格麥斯特的詼諧比強生灰暗一點，但兩者都能做出令我們發笑的作品。設計裡的幽默甚至還有屬於自己的聖經：《心中的微笑》（*Smile in the Mind*）是一本長銷型的暢銷書，已經成為「理念型」設計教科書。對許多設計師而言，詼諧的雙關語和視覺笑料才是第一流的平面設計。

視覺的笑料第一次能把我們逗笑，然而它的魅力很少延續到第二

上圖
設計案：無懈可擊的顧客服務故事
日期：持續中
客戶：自發性設計案
設計師：Jan Wilker, Hjalti Karlsson
起初是為了他們的書《tellmewhy》而設計，
以紐約設計工作室 Karlssonwilker's 處理設
計與傳播的手法，幽默向來在其中扮演要角。有
一段時間，他們的網站提供拍賣方面的諮詢，採
用的正是大減價招牌出現的圖文語言。

1 www.yutube.com/watch?v=QbF-
 SiCktCg

2 http://kylewebster.com/

次的觀看經驗。這是幽默的特質之一，唯有最頂尖、最
詼諧的幽默才經得起一再曝光：即使是辛普森家族這種
字字珠璣的節目，也要過了好長一段時間，才經得起重
覆收視。

　　同樣的，視覺幽默也很少能夠重覆收看，所以
最好不要這麼做。然而上述種種有一個地方很諷刺：設
計師私下通常機智詼諧（我這輩子認識的幾個頭號笑匠就是設計師），然
而從他們的作品未必看得出來。除此之外，設計師和喜劇演員有一個很重
要的共同特徵。最出色的喜劇是根據對日常生活的敏銳觀察；只有觀察力
最敏銳的喜劇演員，才能從平凡事物發覺隱藏在其中的真理。仔細想想，
要成為敏銳、舉足輕重、成效斐然的平面設計師，就要有這個本事。

延伸閱讀：**Beryl McAlhone and David Stuart, A Smile in the Mind:
Witty Thinking in Graphic Design. Phaidon, 1998.**

**視覺的笑料第
一次能把我們
逗笑，然而它
的魅力很少延
續到第二次的
觀看經驗。**

連接號
Hyphens

可憐的老連接號——只是一條水平的小槓，然而它引起的問題之多，卻非其他任何標點符號所能及。現在常常有人完全分不清連接號和其他形式的破折號（dash）。不過這有關係嗎？

有設計師朋友為他當銀匠的岳父設計了一本小冊子。這是一本既醒目又頗具知識性的文件，其中包含大量的文字。我的朋友說，岳父給了一個很明確的指示：不能出現連接號。於是他花了好幾個小時修改，務求文中沒有出現連接號，結果令人眼睛一亮。設計師把欄位設計得很長，因此幾乎察覺不出少了連接號。但整體效果反而像動了整容手術。你說不出哪裡不對勁，但就是覺得假假的[1]。

連接號或許是字體學一個微不足道的小細節，但卻是個熱門話題。無論作者、編輯、讀者和寫作手冊的編撰者，全都搞不清楚什麼時候要打連接號，什麼時候不用。《經濟學人寫作指南》（*Ecconomist Style Guide*）花了足足五頁來談這個問題。這本手冊值得參考，同時也可以查閱其他許多優秀的寫作指南。《經濟學人》列出了幾條基本規則：分數一定要打連接號：two-thirds（三分之二）、fourth-fifths（五分之四）等等。同時建議有 ex（前）和 anti（反）這種字首的字要打連接號：ex-husband（前夫）、anti-freeze（防凍劑）。作者要避免像 a little-used car（一輛很少開的車的車）和 a little used-car（一輛小二手車）這種模擬兩可的字眼，非得用連接號不可。

設計師要上的第一堂課，是學習分辨連接號和短破折號與長破折號的差異。自從桌上排版、電子郵件和網頁興盛之後，兩者的區別變得更難了。電視字幕似乎已經放棄，不再試圖區分這幾個不同的標點符號。有關係嗎？只有在意義和意思被扭曲時才有關係。如果正確的用法能讓我們更了解文字，就必須繼續保持這些符號的差別。

我們看看這三個標點符號有什麼不同。長破折號是一種測量單位，其實就是字型的點尺寸（point size）。因此 48 點的字體就有 48 點的長破折號。短破折號的尺寸是長破折號的一半。長破折號和短破折號都用來顯示插入的字句：我上車—／一味道聞起來很新—／一然後開車去開會。美國比較喜歡用長破折號來表現插入詞句，不過英國比較普遍採用短破折號，前後各有一個空格。短破折號也可以取代「至」（to）這個字：「從 2006 至 2007 年」寫成 "2006-2007"。連接號通常是長破折號的三分之一。又粗又短，前後不留空格，是用來連接兩個字：round-up（驅集）。

> 設計師要上的第一堂課，是學習分辨連接號和短破折號與長破折號的差異。自從桌上排版、電子郵件和網頁興盛之後，兩者的區別變得更難了。

延伸閱讀：*The Chicago Manual of Style*, 15th edition. The University of Chicago Press, 2003.

1 寫這段文字的時候，我還沒決定本書的排版和字體。最後因為選擇了 Fedra Mono 作為本書的字體，我可以不必使用連接號。我這麼做是因為 Fedra Mono 是一種等寬字體，在我看來，不打連接號的效果最好。這種字體機械式的本質，似乎最好不要使用連接號。我把本來有連接號的文字在出現連接號的地方中斷。

點子 **Ideas**	整合設計 **Integrated design**
— 插畫 **Illustration**	— 互動式設計 **Interactive design**
— 在公司內部工作 **In-house working**	— 實習 **Internships**
— 裝置 **Installations**	— 斜體字與傾斜字 **Italics and obliques**
—	—

點子
Ideas

點子被普遍視為設計的精神建築基石。但好點子是哪裡來的，我們有沒有辦法像運動員訓練身體那樣鍛鍊我們的心靈，藉此想出更好的點子？還是想到什麼就算什麼？

我去聽專輯封面藝術家史托姆‧索格森（Storm Thorgerson）的演講。索格森是 Hipgnosis 的創辦人[1]，不過從 1980 年代開始，他就用自己的名義從事設計，平克‧佛洛伊德是他的大客戶，但此外也有許多樂團嚮往他超現實的藝術指導，還有把精彩的點子付諸實行的英雄作風。他可不用數位技術來騙人：當平克‧佛洛伊德的專輯封面需要七百張病床[2]，他就把七百張病床弄到英國得文郡的海灘拍照。索格森的作品充滿了這種衝動又充滿企圖心的設計。

演講一開始，索格森要求把甘藍菜分配給在場大約三百名觀眾。接著要求每個人把一顆甘藍菜舉到面前。在舞台上，索格森身邊是一位攝影師，啪搭一聲拍下三百具被甘藍菜遮住頭部的人體軀幹。

這個點子非常高明。不過點子是哪裡來的？是靈光一閃，還是索格森和一群人圍桌而坐，討論好幾個小時想出來的？看樣子不可能是他在團體開會時想出來的。反而有忽然神來一筆的味道。但如果好點子都是快得叫人來不及眨眼的心領神會，我們其他人要怎麼想出好點子？比照索格森的那場演講，我們在「寫自己的簡報」時，是不是很容易想出好點子？如果客戶指定簡報，同時附帶種種固有的限制，是否比較不容易想出點子？

我一向服膺潛意識的理論。我一向「知道」即使我睡著了或正在想其他事，有一部分的我這時還在運作。我的潛意識感覺就像我的心臟、

肺和肝臟一樣真實，這些重要器官我全都看不見，但知道他們的存在。我也知道潛意識是點子的發源地，多年以來，我已經學會信任它，尊重它。

同時我也學到，點子不能硬擠出來，當你為了交件期將至或客戶的壓力而日漸焦慮，結果只會讓思緒卡住。我們必須讓點子自然浮現，沒辦法像魔術一樣變出來。我總是盡量試著讓創作或實務上的問題滲透到我的潛意識裡，相信會得出某種解決之道。

有時我很快想出一大堆點子。我覺得它們好極了，常常想馬上付諸實現。可是等我仔細一看，通常會大失所望。原來我先前沒發現的瑕疵，或是某個點子有人用過了，再不然就是根本不夠好。偶爾會出現馬上能派上用場的絕佳好點子，但腦子裡冒出的想法，完成度通常各有不同：有時候完美無瑕，有時候零零碎碎。有時反應的速度太慢，我們還得設法加緊腳步。

英國設計師丹尼爾・伊塔克靈感的源頭是精神概念，而非風格[3]。他的作品吸引我們的地方，在於他的思維品質。他是個概念主義者，想點子的方法也非比尋常。他憑的不是乍然閃現的靈感，而是累積一個儲存點子的「檔案」，一旦有需要就拿來用在設計案上。「如果到了需要的時候才開始想點子，」他說，「腦子很快就卡住了。不過要是你經常不斷努力想點子，把想法並列、組合，並欣然利用巧合，藉此把構思連結起來，自然有很多點子可用。大多數的人只要稍加練習，也能想到好點子。這個容易，難的是要選哪一個點子來用。」

我和伊塔克共事過，他的「系統」出奇好用。只要拿到設計簡報，他朝檔案瀏覽一下，就會發現合用的好點子。不過任何人如果要採取這種作法，都需要一個品質優良、規模龐大的檔案庫，也就是要經常想點子出來。要建構點子檔案庫，腦子絕對不能關機。

至於我（我懷疑其他大多數設計師也一樣），多半是看到簡報才有點子。要有點子冒出來，我們需要簡報的刺激。非但如此，通常還得把點子扯出來。「把點子扯出來」最好的辦法，是進行團體的「腦力激盪」。這是亞歷克・奧斯伯恩（Alex Osborn）在1930年代末期想出的概念。身為廣告人，奧斯伯恩建議，各個團體只要用幾個簡單的技術和規則，就能增加他們的創作產量。他堅持點子應該「重量不重質」，不應該批評點子好不好，最好提出天馬行空的點子，集眾家點子之力，會產生更棒的點

要想點子的時候，大多數的設計師會看書。有的會逛網路。這也無妨。但我們應該強迫自己看不相干的書、上不相干的虛擬空間；如果大家同樣都看那幾本時髦的設計書，也就難怪做出的設計看來看去都一樣。

下頁
設計案：甘藍菜頭（Cabbage Heads）
日期：2008 年
藝術指導：史托姆・索格森（Storm Thorgerson）
攝影師：魯伯特・特魯曼（Rupert Truman）
（www.rupert-truman.com）
照片在倫敦的 Befta 拍攝，這是史托姆・索格森的演說，造紙公司荷沃・史密斯（Howard Smith）系列講座的其中一場。在演講人的邀請下，滿場觀眾都把一個甘藍菜放在臉部正前方。
照片是魯伯特・特魯曼拍的，曾經合作過許多索格森的設計案，當晚演講結束後把照片做成數位印刷品販售。

子。

不過團體討論未必會有結果。並非每位設計師都適合團體情境。有時要求個別設計師交換點子，他們反而緊張兮兮，顯然不喜歡和別人分享點子的作者權。我也遇過設計師來開會時已經把點子想好了，說什麼都不能改，或是沒辦法敞開心胸，讓一些額外的思維把他的點子擴大。要處理這個問題，最好的辦法是建立一種工作室文化，讓大家共享點子的作者權。然而，共享的精神不是說引進就能引進的；必須下功夫，具體證明它的好處。當然，有些創意人在團體會議上就是無法發揮，沒必要強迫他們這麼做。

除了團體討論以外，還有什麼辦法能把點子激發出來？我一直覺得速寫有助於想出好點子。我的意思不光是把視覺的點子畫出來。而是在畫圖的時候，大腦能夠正常運轉；似乎能激勵點子的自然流瀉。漫無目的地速寫這一招對我很有用，但每個人有自己的訣竅。要想點子的時候，大多數的設計師會看書。有的會逛網路。這也無妨。但我們應該強迫自己看不相干的書、上不相干的虛擬空間；如果大家同樣都看那幾本時髦的設計書，也就難怪做出的設計看來看去都一樣。

萬一點子就是不肯冒出來呢？當這種狀況發生，就表示有個地方卡住了，我們得採取非常手段把卡住的地方鬆開。這種「堵塞」經常發生，我們無須因為腦子卡住或沒有靈感而懲罰自己，尤其是我們被迫要在短時間內想出一大堆好點子的時候。

告解這一招對我一向很有效：腦子卡住的時候，我會找個人說說（同僚或能夠產生共鳴的人，就連客戶也行），這一招通常有紓解堵塞的奇效，因為在告解之前，我一直處於否認期，拒絕相信自己腦子卡住。只要坦白承認，往往能打開精神障礙。

我的舊公司 Intro 大量運用團體討論的作法（儘管不是唯一的手段）。在討論當中，我們發現影片成為有效的觸發點。這多少是因為我們從事許多動態影像工作，不過也是因為大家都喜歡電影，讓我們可以互相提到各種風格和情緒，因而就攝影、影像及顏色，達成許多精彩結論。

但無論源自何處，最好的點子通常會因為別人的參與而加分。在非正式的談話或比較正式的團體討論時，允許別人加油添醋或重新混合，甚至出言詆毀，通常會帶來一個想法的發展和成長。

最好的點子通常會因為別人的參與而加分。在非正式的談話或比較正式的團體討論時，允許別人加油添醋或重新混合，甚至出言詆毀，通常會帶來一個想法的發展和成長。

1 Hipgonisis 是史托姆・索格森與歐伯瑞・波威爾（Aubrey Powell）共同創立的英國設計團體。他們為平克・佛洛伊德、齊柏林飛船和黑色安息日合唱團創造出超現實的專輯封面藝術。該團體在 1982 年解散。

2 *A Momentary Lapse of Reason*, Pink Floyd (EMI), 1987.

3 要知道丹尼爾・伊塔克思考的例子，請點閱他的網站：www.danieleatock.com

延 伸 閱 讀：Daniel Eatock, *Daniel Eatock Imprint*. Princeton Architectural Press, 2008.

插畫
Illustration

平面設計和插畫曾經形影不離，如今卻各分東西。這是一樁怪事，因為許多設計師渴望插畫家享有的表現自由，許多設計師的作品也很像插畫。到底現在什麼才叫插畫？

身為平面設計師，我們大多必須設計客戶交付的內容，於是我們跟演員一樣，必須跳進一個「角色」，並且遵照內容所指示的風格或語調來傳達訊息。舉個例子，如果為一家打折的家具行設計海報，我們應該要「用吼的」，但如果是為地方上的詩社設計傳單，客戶也許會要求我們用比較反省性的口吻。大多數的平面設計是為了追求客觀中立，而壓抑個人表現的概念。

另一方面，插畫家同樣會收到一份簡報，客戶卻鼓勵他們採用自己的聲音，運用自己的風格。偶爾他們會被要求採用某種風格，但很少有客戶要求他們畫不屬於他們自己的風格。就像美國設計師艾德 · 費拉（Ed Fella）說的：「平面設計比較缺乏個人色彩，然而插畫的賣點就是它特殊的個人風格。」

我覺得這是插畫的一大優點。沒錯，有些設計師是以個人的風格和概念取向為賣點，他們對客戶說，「我會照我的意思設計，否則乾脆不幹」，但這種情況很少見，而且僅限於少數幾位設計師，他們不但有創作天賦，個性也很堅毅，才能說服客戶授予他們所需要的自由。和插畫家比起來，平面設計師不太可能有什麼自我表現。不過對插畫家而言，自我表現是工作的常態，我認為這表示頂尖的插畫會把大多數的視覺傳播形式比下去。所以才叫人想不透，過去二、三十年，插畫居然從視覺傳播的核心位置一步步退到邊緣。

其中一部分的原因是視覺傳播已經成了平面設計師的天下。從1970年代開始，專業的大型平面設計工作室把設計改頭換面（過去許多商人把設計看成一種家庭工業），成為大型商業活動不可或缺的輔助。在1980年代的十年間，改造的過程加速進行，結果設計師現在掌握了企業的形象和品牌塑造，也就是掌握了權力與金脈。他們成了客戶最好的朋友，如此一來，設定步調的是設計師和藝術指導；決定插畫適不適合的是設計師和藝術指導；決定把案子委託給誰的也是設計師和藝術指導。

插畫屈居平面設計之下的另一個因素是字體設計。照理說，現在是影像的年代；話雖如此，但我們看到的影像大多是傳遞商業訊息，而極

上圖
設計案：暴風雨中的精神（Spirits of the Storm）
日期：2008 年
客戶：自發性設計案
插畫家：賈斯伯‧固達爾（Jasper Goodall）

固達爾是舉足輕重的英國插畫家。這幅影像採用亮光 UV 油墨，是限量版的網版印刷品，屬於一系列描繪大自然的守護靈與擬人化的影像。在這個例子裡，海報呈現出非洲的主題。
www.jaspergoodall.com

上圖與右頁
設計案：Tårn 系列
日期：2008 年
插畫家：安娜 ‧ 哈利德（Anne Harild）

安娜 ‧ 哈利德是丹麥藝術家，也是倫敦皇家藝術學院的畢業生，Tårn 是正在進行中的一系列高塔，靈感來自世俗建築和原始結構。在質感和材料上有想像的色彩。

少商業訊息不靠文字傳遞。隨便哪一場體育賽事的轉播，除了肌肉繃緊的運動員，還看到什麼？寫上文字（品牌名稱、產品名稱、公司名稱）的廣告看板。這些「文字商標」全是設計師的傑作，他們提供給客戶的是符合現代商業策略的品牌型精準轟炸。

插畫顯然逐漸式微，多少也可以歸咎於數位科技和軟體，最近幾十年，平面設計師靠著這些軟體，只要兩、三下工夫就能製造影像、創造拼貼和蒙太奇、變出各式各樣的視覺戲法，這些以前可是插畫家的地盤。

設計使插畫黯然失色的最後一個原因，是插畫看在許多客戶（以及許多藝術指導）眼中，總覺得很不精確，或者換個說法，對於專橫的品牌塑造與行銷訊息的傳遞，客戶覺得插畫不像字體設計那麼直接，效果自然也略遜一籌。因此在實務上，客戶會放心請平面設計師傳達訊息，卻很少把任務託付給插畫家。

面對平面設計師在視覺傳播領域獨大的現實，許多插畫家乾脆選擇遠離戰場。這也難怪，插畫家主要是獨立作業，孤獨會讓一個人自我反省，產生一種內心的凝視。另一方面，平面設計師多半在工作室上班，可以群起獵殺。於是乎，插畫變得靦腆而內向，平面設計則顯得強勢而外向。

至少在編輯插圖的領域，正是因為插畫家內向的性格，只知道對編輯概念做「字面上」的詮釋。在藝術指導和主編的引導下，他們僅僅是刻畫內文的一個面向，結果插畫大多停留在裝飾的層次。要是有更多的插畫家願意向布萊德 ‧ 赫蘭看齊，情況恐怕會好得多。赫蘭在接受《Varoom》雜誌採訪時說：「我是從先於文字的邏輯出發。就像你把一個作家和一個藝術家鎖在不同的房間裡，交代他們完全相同的任務。一位負責寫文章，另外一位要畫一幅畫……雜誌找我畫圖的時候，文章還沒寫呢。」[1] 這是把插畫家視為編輯流程中一個主動而非被動的貢獻者，隨著插畫家在報紙和雜誌扮演的角色不如從前，這種概念隨時可能消失。

現在影像製造工藝這一行可不像以前的插畫家那麼輕鬆愉快，只要在電話旁邊等著意氣相投的委託人打來交代簡報。插畫轉戰到了新地盤，活得好好的，成為流行文化界、時尚和商業界的一股領導勢力。

再者，過去二十年來，設計界以自我分析的激烈辯論著稱，插畫界在這方面似乎興趣缺缺，對插畫本身沒有任何好處。如果業界有人要對當代插畫提出批評，會被認為是「不支持」。但事實正好相反。少了批判的聲音和自我分析，插畫將繼續被看成只是「裝飾」而已。

不過說來諷刺，這一切都發生在插畫（或者說得更正確一點，是

影像製造）前所未有的蓬勃時代。廣告偶爾會提供大力的支持。只要有廣告宣傳活動是以插畫為主，插畫家可以得到相當豐厚的金錢報酬，以及鋪天蓋地的曝光率。

但矛盾的是，現在影像製造工藝這一行可不像以前的插畫家那麼輕鬆愉快，只要在電話旁邊等著意氣相投的委託人打來交代簡報。插畫轉戰到了新地盤，活得好好的，成為流行文化界、時尚和商業界的一股領導勢力，在任何地方都不缺席。插畫作為最可能吸引人們注意的創作力，對平面設計形成不折不扣的挑戰。主流的平面設計太過仰賴品牌塑造策略，成為超單調的視覺世界語彙，由強勢企業硬生生加在消費者身上，在此同時，插畫是人們在生活中真正想要的創作，眼前情勢一片大好。

最諷刺的地方是，插畫的人氣和文化影響力扶搖直上，多少是拜平面設計師所賜。隨手拿起任何一個地方出版的設計雜誌，裡面全篇都是插畫。不過仔細一瞧，會發現其中有不少是所謂的平面設計師畫的。

現在，我們看到無數個插畫與設計結合的例子，好似當年的構成主義者和 1960 年代的視覺傳播先鋒，例如 Push Pin。同時也發現插畫家正在掌控手寫字（見手寫字／書法〔Handwriting/Calligraphy〕，140 頁）。由於越來越多客戶重新評估插畫的情緒感染力，它在視覺傳播裡的重要性也逐漸提升。隨著插畫復興，它的定義也被大規模地重新評估。我認為這一門技術現在有了擴大的新定義。任何一種人造影像都算插畫，我所謂的「人造」，意思是以手、機器或數位魔法創造，只要不是純粹的攝影即可。

延伸閱讀：**Alan Male, *Illustration: A Theoretical and Contextual Perspective*. AVA Publishing, 2007.**

最諷刺的地方是，插畫的人氣和文化影響力扶搖直上，多少是拜平面設計師所賜。隨手拿起任何一個地方出版的設計雜誌，裡面全篇都是插畫。不過仔細一瞧，會發現其中有不少是所謂的平面設計師畫的。

1 Jo Davis, "Pre-literary Logic, an interview with Brad Holland", *Varoom* 06. 更長的版本請見：www.varoom-mag.com/webonly/index.html

在公司內部工作
In-house working

在公司內部而非獨立工作室任職，可能有許多優點。但同樣也有缺點，而且總覺得在獨立工作室當設計師比較有趣，也能接到更多、更好的工作。當然，這句話未必屬實。

現代設計師的就業形態分成三大類：我們可以服務於獨立設計工作室；可以自由接案，為各式各樣的客戶做事；也可以在企業、事務所或機關內部工作。在檢視擔任公司內部的設計師有哪些利弊得失之前，我們應該先釐清這個用語的意涵。公司內部的設計師是為雇主工作的支薪雇員，不管在哪個部門服務，都要求設計師專心提供勞務。

設計師得到的好處很清楚：固定的薪水、各種津貼、支薪假期，以及在企業上班的其他特殊待遇。不過「精神上」的福利呢？擔任公司內部的雇員，是否有助於設計師的發展和成長？嗯，那要看情況。主要的好處是設計師常常有機會處理單一或範圍有限的設計案，因此可以淬煉和發展設計技巧，不用老是為了適應新情況、新客戶和新要求而分心。而且也不像在工作室任職那麼容易丟飯碗。儘管有時候也說不準。比起獨立工作的同業，公司內部的設計師往往比較沒有焦慮感，工作流程也比較穩定。

當然，有些公司內部的職位，並沒有讓設計師得到上述任何一個好處。在設計工作上有些藏污納垢之處，我們應該會像在大街躲瘋狗一樣避之唯恐不及。不過在公司內部任職，通常能讓設計師得到一些經驗，讓他們更有能力跳槽到獨立設計工作室，或是自行創業。新手設計師在公司內部工作，可以從內部觀察公司如何運作，等將來要和客戶的公司打交道，這種見識就成了寶貴資產。第一手親眼見證企業的組織結構、他們的指揮系統、做決策的方式，和對待供應商的態度，都能讓我們學到不少東西。但我們也會發現，沒有幾家公司（因此也沒幾個客戶）是完全理性的。公司的核心通常是幾個相互衝突的自我，以及各種必須處理和嫻熟的繁文縟節。在公司內部工作能讓我們得到經驗，學習如何應付在企業任職的種種不可捉摸的變化，要成為百分之百成熟而能幹的設計師，這一步往往非走不可。

延伸閱讀：**www.aiga.org/content.cfm/guide-careerguide**

> 新手設計師在公司內部工作，可以從內部觀察公司如何運作，等將來要和客戶的公司打交道，這種見識就成了寶貴資產。

裝置
Installations

傳統上,平面設計一直是 2-D 的藝術形式,但如今情況丕變,設計師接下的 3-D 設計案越來越多。他們不是改行當雕塑師,而是成為平面裝置的創作者。也就是博物館商店都有的裝置。

無論是在螢幕上或紙上,傳統平面設計本質上是 2-D 的,由於它扁平的特質使然,一般人以為平面設計著重在事物的表面,因此在許多人心目中,是可以丟棄和遺忘的。或者換個說法:注重外表。

藝術界很早以前就領悟到扁平、2-D 繪畫的侷限,而當代藝術邁入一個比較實質的 3-D 裝置的世界。藝術家製作可以讓你在周遭步行的作品;他們把鯊魚放進注滿福馬林的玻璃水槽;他們用巨大的防水布包裹建築物;他們把沒鋪好的床放進藝廊,周圍是用過的保險套與血污的內衣。他們稱之為裝置藝術,觀者能夠在四周走動、伸手觸摸,藉此體驗作品。

展覽設計、博物館設計、招牌和其他 3-D 平面設計的形式,已經存在了好一段時間。至少從 1950 年代以來,利用裝置的創造來說明複雜的事實資訊,或是在零售或藝廊環境中創造娛樂性、互動式或吸引人的參考點,可謂比比皆是。

瑞克 · 波伊諾曾經評論一本介紹德國平面設計師威爾 · 波汀(Will Burtin)的書,他在書評中表示,波汀「這個人物的重要性不遜於我們念茲在茲的幾位英雄人物,亦即保羅 · 蘭德、約瑟夫 · 穆勒 - 布洛克曼、維姆 · 克魯威爾,在某些方面,波汀甚至更有意思。」[1] 在希特勒重提戈貝爾的邀請,要他擔任宣傳部的設計主管一職後,波汀滿懷憤慨地逃離納粹德國,他抵達美國時,發誓一輩子再也不說德文。1957 年,他為一家製藥公司服務,提議製作一個巨大的人體細胞模型。「他的模型可以讓觀者從中穿行,比實物大了一百萬倍,」波伊諾表示,「以塑膠打造(從來沒有人用這種材質製作這麼複雜的東西),除了架設一哩長的電線,還有脈動燈,讓細胞看起來活靈活現。這場展覽吸引了一千萬多人造訪,1959 年更登上了英國國家廣播電視台。」

現在或許會有人說波汀的作品「互動性」不夠。在我們這個高科技世界,凡是需要解釋的東西,都少不了和使用者之間的某種互動。任何博物館或科學性的旅遊景點,少了本身沉浸式的多媒體經驗,就不夠完整。

對大多數的設計師來說,這就是螢幕型媒材的創作。亦即電腦螢幕、電漿螢幕和電視牆。也可以是用比較普通的材料製成的裝置。英國設計師群 Why Not Associates 在英國創造了一系列的字體設計裝置。他們的大作「文字群」(Flock of Words)讓字體設計進入第三度空間。英國設計師昆汀 · 紐華克(Quentin Newark)設計了全功能的日晷儀,

在我們這個高科技世界,凡是需要解釋的東西,都少不了和使用者之間的某種互動。任何博物館或科學性的旅遊景點,少了本身沉浸式的多媒體經驗,就不夠完整。

上頁與上圖
設計案:「永遠」(Forever)電視牆裝置
日宜:2008
客戶:維多利亞與艾伯特博物館(Victoria &
Albert Museum)
創意總監:馬特・披克(Matt Pyke)、開斯
騰・舒密特(Karsten Schmidt)與西蒙・
披克(Simon Pyke)
專案經理:菲利浦・瓦德(Philip Ward)
@ Universal Everything
漂浮在倫敦的維多利亞與艾伯特博物館的池塘上
方,這是一座動畫裝置,會隨著不斷改變的配樂
而產生變化。「永遠」的核心是一種專門訂製
的衍生式輔助設計系統,每天都會產生獨特的視
聽影片,永永遠遠。隨著池塘的變化,雕像從水
面持續向上生長,所有的律動都來自一根對音
樂做出反應的中央「脊椎」。可以在這裡觀看:
http://universaleverything.com/

鑲嵌在倫敦國會大廈外側的行人徒步區。

　　在倫敦執業的裝置專家群United Visual Artists(UVA),帶動了互動式裝置的風潮,融合視覺衝擊和精密的電腦程式設計。他們為強烈衝擊(Massive Attack)和U2樂團設計演唱會場地,從此一舉成名。從巴黎的三聯畫(Triptych)看得出他們對互動的創意運用,照他們在網站上的説法,這件裝置「代表了UVA下一個階段的探索,著眼於特定場地的巨型LED雕塑:三個令人不敢逼視的存在,根據靠上前去的人做出的各種動作來反應,創造出對聲音和光線的切身體驗。」[2]

　　平面設計師的角色,越來越偏重在創造摸得到的設計、可以切身體驗的設計,以及能夠在人為控制的環境裡和觀眾互動的設計。常常有人説字體設計就像建築,但現在平面設計與建築之間的連結正在鞏固。在《設計辭典》(*Design Dictionary*)的「介面設計」(interface

design）條目裡，出現這麼一段話：「……建築發展出和媒體相關的層面，作為介於內部與外部（反之亦然）之間的膜結構，同時形成和系統暨產品之間的互動。適用範圍從商展、展覽與博物館一直到建築物，這些建築物把流程呈現出來，結果是本身成了介面。互動的產生，可以透過攜帶型設備（例如行動電話），或是靠一個人在房間裡走動（他們在空間裡的位置和發聲）。」[3]

延伸閱讀：**R. Roger Remington and Robert S. P. Fripp,** *Design and Science: The Life and Work fo Will Burtin.* **Lund Humphries, 2007.**

1 *The Model Designer*, reviewed Rick Poynor, *Creative Reveiw*, December 2007.

2 www.uva.co.uk

3 Michael Erlhoff and Timothy Marshall (eds), *Design Dictionary: Perspectives on Design Terminology*. Birkäuser Basel, 2008.

整合設計
Integrated design

「整合」這個用語已經在設計界用了一段時間。如今整合傳播當道。然而這就代表專業人員的末路和專門技術的腐蝕嗎？抑或只要有能力同時跨越不同的平台，就代表是好的設計師？

在每年一度的頒獎計畫中，D&AD 有一個「整合」類獎項。根據 D&AD 的定義，「整合」是一種「傳播的解決方案，要把戰略想法天衣無縫地應用在一系列適當的媒體頻道，同時適應這些頻道。」[1] 美國行銷協會（American Marketing Assocation）則把「整合」界定為「一個規劃過程，目的是確保顧客收到的所有品牌接觸，或是一個產品、服務或組織的展望，都對那個人很重要，而且長期一貫不變。」在新的數位經濟中，整合傳播已經是標準規範。

近幾年來，設計師越來越難接到只存在於單一平台的設計案。客戶照例要求他們創作出可以在各個不同平台上作用及共存的設計（和點子）。經常有客戶要求，作品必須在印刷媒體和各種螢幕型媒體上傳達訊息；一般來說，可能也包含了聲音、動態、互動性與可下載性。

我最近接下一家手機製造商的商標設計案，在紙上提出一系列的點子給客戶。我能感覺到她的不安，當她告訴我說，她根本沒想過把新商標應用在印刷媒體上，我才發覺不該把設計做紙上呈現，應該用螢幕做提案說明才對。

不過和一位成功的廣告導演談過以後，我才真正意識到整合精神已經多麼根深柢固。就連電視廣告這個光鮮亮麗的世界，也感受到全新整合文化的影響。我的導演朋友曾經接受一家廣告公司聘請，執導電視廣告片，由一名英超聯的足球員擔綱。這位衣著光鮮、老是嘟著嘴的兆億富翁（是足球員，不是我朋友）只有一天的空檔，然而導演還得跟一支網路影

片小組、當地廣播電台的訪問人員、拍宣傳照的劇照攝影師和書籍出版社派來的第二位攝影師一起搶他的時間。

以前不管什麼事，碰到電視廣告都得靠邊站，但環境變了。作為一名具有前瞻性的導演，我的朋友意識到廣告和傳播界正在改變，而他全心服膺要利用各種媒體平台的概念。然而在情緒上與專業上，他仍然執著地相信，所有創意作品都應該維持美學和技術的最高標準；不過他擔心他口中的YouTube「手提式政變」和一窩蜂的整合傳播熱，會侵蝕這些理想。

對專業創意人來說，對於整合傳播的需求代表了什麼？是否代表設計的工藝與專業化已經走到終點，抑或跨媒體萬用的流動新年代才剛開始？不可避免的是，對整合傳播無止盡的需求，短期內將造成標準的腐蝕。媒體的民主化有許多優點（公民新聞，和使用者所生產的內容帶來的好處多多），但不包括高製作標準在內。然而設計以前也面臨過同樣的處境：隨著每次新科技進步、媒體的每次改變，設計師都必須學會適應。總的來說，他們早就有經驗了。當蘋果的麥金塔電腦問世時，我們經常看到恐怖的字體。當全球資訊網出現時，早期的網站彷彿是史前穴居人所設計。

在這兩個例子當中，是挑戰帶來了誘因。大多數的設計師都知道，為了改善品質，他們必須掌握新的思考和工作方式。在我提到的這兩個案例裡，設計師努力設法引進我們現在所知道和喜歡的技術與美學標準。我認為整合傳播的情況也一樣。設計師明白傳播必須跨越各種不同的媒體頻道，也因此讓他們回歸基本面；與其說是導致標準降低，其實整合傳播反而讓設計師開始重視個人技巧，我們會必須要運用像電算和工程設計等不同領域的人才。

延伸閱讀：**Robyn Blackeman, *Integrated Marketing Communication: Creative Strategy from Idea to Implementation*. Rowman & Littlefield, 2007.**

1 Design and Art Direction (www. d&ad.com)

對專業創意人來說，對整合傳播的需求代表了什麼？是否代表設計的工藝與專業化已經走到終點，抑或跨媒體萬用的流動新年代才剛開始？

互動式設計
Interactive design

凡是平面設計皆為互動式。不過一直到最近，互動的意義才變成是使用者可以決定內容的感受、安排、使用和產生方式。這必然牽涉到新的設計心理學，和面對設計工作的新方法。

「互動性」拜日益先進的科技而成為可能，自從 Movable Type（按：一種部落格軟體）問世以來，就成了平面設計最重要的發展。從本質上改變了設計師的工作，這種變化既深且遠，非現代設計界其他任何發展所能企及。設計原本是以「封鎖」的內容向被動的觀眾發言，卻在一夜之間，容許使用者「使用」內容，甚至產生他們自己的內容，例如部落格的書寫和由閱聽人生產的電視頻道[1]。

你大可辯稱自從中世紀的人把手寫的宣言釘在樹上，互動性一直是設計的核心內涵。讀者看了訊息之後從中推衍出資訊，形成他們和訊息之間的互動。不過，既然沒有撕下海報和／或在上面亂寫，使用者和海報的互動，僅限於看了海報之後，再根據其中的資訊採取行動。這算是互動，只不過是一種被動的互動。然而有了新的互動式科技，真正的互動成為可能：使用者可以質問和重新配置內容，此舉全面革新了設計師的思考和行為模式，以及閱聽人的行為方式。

我們只要好好想想那些提供全球社交互動的網站（Facebook、MySpace、Bebo）；或是傳播業如何仰賴使用者生產的內容來播報新聞；讓顧客在線上登記、甚至可以選擇座位的航空公司網站；允許參觀者參與展覽和展示的展場與藝廊。以上這些和其他互動性的可能，皆屬於現代最偉大的科技進展。想像一下，如果不能利用互動性來管理我們的生活……實在無法想像這種日子。

然而設計師在其中又扮演什麼角色？互動性是否代表以後再也不會出現以專斷方式製作的訊息，轉而追求百分之百的優使性（usability）？抑或這種對於無限互動性的新需求，代表平面設計已經走到了終點，淪為缺乏自我、對任何數位訊息一律來者不拒的傳播媒介？

現代設計師所面臨的問題，是我們把內容控制權交給使用者的時候，要如何確保最高的展示標準？在這個戰場上，產品設計師和建築師已經奮鬥了數十年。他們和平面設計師一樣，負責設定形式和功能，但產品和建築物的使用者幾乎永遠有辦法變更功能，從而改變形式。如果我們不喜歡一棟建築物，可以粉刷成另一種顏色；如果不喜歡一輛車的設計，可以訂做。頂尖的產品設計師和建築師因而變得謙卑，也有了社會責任感。

直到現在為止，平面設計一向不是這麼直接。我們從來不需要怎麼謙卑，因為在傳統上，我們主宰了呈現的內容。我們端上什麼（或是無論我們能說服客戶接受什麼）就是什麼。不過當我們容許使用者與內容產生互動——塑造、操弄、照使用者認為適當的方式使用——這是一塊我們不那麼熟悉的場域。一旦有互動性，功能就變得比較複雜。互動式情境下

的功能，使平面設計更接近產品設計與建築學。

　　平面設計師所參與的，大多是人與電腦的互動，也就是人和螢幕之間的互動。但我們有沒有足夠的本事來設計這種人與機器的互動？提款機是很好的例子。我們必須考慮到很多問題：安全性、簡單好用、螢幕的顏色、字體設計與品牌塑造、更別説是像離地高度和照明這種人體工學上的考量。現在的設計師根本不可能像以前那樣坐在書桌前，把圖文元素不斷排列佈局，就設計出好看的海報或有效的傳單。

　　如果我們要成為互動設計師，以後會越來越需要和其他非設計行業的從業人員合作：認知心理學家、社會學家、產品設計師、工程師和電腦科學家。換言之，我們必須認知，互動式設計必須動用其他領域的人員和技術。比爾・莫格里吉（Bill Moggridge）在他的鉅著《設計互動》（*Designing Interactions*）裡說過：「具備集體意識，而非個人單打獨鬥，也有能力從事群體或團隊的設計創作；作為一支跨領域團隊，我們更有能力面對這種複雜性。」

具備集體意識，而非個人單打獨鬥，也有能力從事群體或團隊的設計創作；作為一支跨領域團隊，我們更有能力面對這種複雜性。

延伸閱讀：**Bill Moggridge, *Designing Interactions*. MIT Press, 2006.**

實習
Internships

實習已經是設計界行之有年的一部分。作為踏入職場的第一步，除了實習以外，畢業生大多沒有別的選擇。但實習工作都是好的嗎，或者有的根本是剝削勞力和浪費時間？我們要如何分辨實習工作的好壞？

　　AIGA 精闢的線上指南對實習做了以下定義：「服務於設計工作室的一份短期工作，適合高年級學生或社會新鮮人。工作室可能僱用實習生協助某個設計案，或是工作一段時間，例如暑假或一個學期。學生和年輕設計師培養實務經驗，經常是跟著一位導師進一步學習，同時在專業的設計環境中擷取經驗。在創作的過程中，每個實習生獨特的設計取向、觀點和協助，對提供贊助的設計工作室有所裨益。」

　　實習工作應該是這樣才對。但現實的情況未必如此。世事往往如此，實習工作有好（依照上述的模式），也有壞（厚顏無恥的工作室把實習生當成廉價勞力，沒有給予任何指點或教育）。我在本書前面提過，在設計師剛就業前幾年，沒有所謂不好的工作（見就業〔Employment〕，110 頁）。不好的工作經驗讓我們學到的，比好的工作經驗更多。不過實

習是另外一回事：畢業生接受實習工作，是因為初入職場，不得不然，但除非能讓畢業生得到幫助、建言、指引和實務經驗，才值得去實習。並非所有的實習機會都值得接受，畢業生必須學會分辨哪些實習工作是浪費時間。

看看怎樣叫作好的實習工作。實習生應該獲得在專業環境下工作的直接經驗。他們應該有一張辦公桌，同時可以追隨資深設計師。他們應該得到一些指導，應該有機會以觀察者的身分及偶然參與的方式，參加會議和提案說明。應該教他們了解專業和倫理問題。應該讓他們認識工作室的經營機制，並且很快告訴他們工作室的規矩是什麼。應該盡量讓他們參與實務工作（做一點苦工沒什麼不好），應該給他們機會製作屬於自己的作品。應該支付酬勞給他們——不管是交通津貼或微薄的金錢，讓他們不必餓肚子。

怎樣又叫差勁的實習工作？有些工作室把實習生丟在角落裡做些卑賤的工作，讓正職工作人員有時間做其他更有生產力的事。我最近和一位年輕設計師聊過，她在倫敦一家知名的工作室實習，我問她做了些什麼：「別人不想做的工作都丟給我，」她這麼回答。那些把實習生視同廉價勞工的工作室，對實習生視若無睹，不給予實務上的教導，也不指點他們專業或倫理問題。不僅如此，惡劣的工作室不可能給實習生半點酬勞。

我倒認為這是關鍵性的測試。如果一家工作室連實習生的交通費都不打算出，我會心懷警惕。或許這仍然是一個很好的機會，不過比起那些具備妥善的實習政策，也承諾要支付薪酬的工作室，這種可能性實在不大。

不過，正如同工作室有責任提供有意義和助益的實習工作，實習生也有責任要好好表現。不管是大是小，大多數的工作室都有交件期緊迫的壓力，沒辦法把無限的時間投注在實習生身上。實習生如果認知到這一點、主動表示願意協助、展現意願和熱誠，自然會比那些坐著等人家吩咐的人得到更多的矚目。這兩種實習生我都僱用過，前者從實習中獲益的可能性比後面這種人大得多。

延伸閱讀：**www.aiga.org/content.cfm/a-guide-to-internships**

實習生如果主動表示願意協助、展現意願和熱誠，自然會比那些坐著等人家吩咐的人得到更多的矚目。

實習生應該獲得在專業環境下工作的直接經驗。

斜體字與傾斜字
Italics and obliques

斜體字和傾斜字讓文字有了變化和色彩,提供了一種區隔或強調字詞和句子的方式。如果寫得很大,可以讓排版更顯優雅和戲劇化。但我們真的需要斜體和傾斜字嗎?兩者又有什麼差別?

上圖

設計案:斜體字海報
日期:2008 年
客戶:自發性設計案
設計師:艾維德・摩爾威爾(Eivind Molvaer)
攝影師:史芬・艾林根(Sven Ellingen)
設計師艾維德・摩爾威爾設計的詼諧海報。技術上應該叫作傾斜字海報。www.eivindmolvaer.com

斜體字起源於十五世紀義大利文藝復興期間,最早的斜體字只有小寫字母,從來不曾和羅馬體混用。直到十六和十七世紀,字體設計師才離經叛道,把斜體字和羅馬體寫在同一行。斜體字向右傾斜,大多在十度左右。從草書花體字中,看得出斜體字的源頭是書法。

斜體字(有時又稱為 true italics)之所以這麼寫,是為了和直立的羅馬體字母有明顯的區隔,而且不應該和傾斜字產生混淆,後者通常是重寫成傾斜版的無襯線字母。只要看一種無襯線字體(例如 Futura)的傾斜版和羅馬體版,就知道這兩種版本非常相似。不過看 Baskerville 字體的斜體版和羅馬體版本,會發覺儘管兩者顯然互有關聯,不過相差甚遠。有些現代的無襯線字體,例如 Nexus Sans,就有特別定製的斜體版。

還有第三種斜體字:現在是電腦化排字的年代,我們可以把任何字體隨意朝任何方向傾斜。不過為了保留字體的完整性,不應該把字體以人工方式變成斜體。好的字體設計師不會這麼做,如同美食家不願吃海貝以避免中毒。

絕對不可以利用軟體以人工方式把羅馬體歪一邊。要是膽敢這麼做,不如乾脆砍掉雙手,一頭插進滾燙的油鍋裡。

什麼時候該用斜體或傾斜字型?報紙和雜誌大多把書名寫成斜體字。舉個例子,除非寫成斜體字,否則往往很難察覺文句中提到的電影片名。不過各家出版社的體例不同。例如《衛報》就不採用斜體字片名。如果報上要提到一部電影:The Time is Now,就把第一個英文字母大寫,這種作法極少造成混淆。近年來,由於網路的風格影響,經常看到書名或片名底下劃了一條線,以示區隔。有時則用色塊加以凸顯。

一般來說,隨著字體設計變得更自由,也比較不受傳統拘束,斜體字和傾斜字的使用饒富創意。現在只要我們認為妥當,就可以自由運用這兩種字體。不過還是必須遵守一、兩條重要規則。很少看到斜體字全部大寫。傾斜字全部大寫或許無妨,但斜體字可不行。另一條規則是,絕對不可以利用軟體以人工方式把羅馬體歪一邊。要是膽敢這麼做,不如乾脆砍掉雙手,一頭插進滾燙的油鍋裡。

延伸閱讀:**http://typophile.com/node/12475?**

日本設計
Japanese design
— —
左右對齊
Justified text
— —

— —

日本設計
Japanese design

在西方平面設計師眼中，日本是充滿魔力的國度，每樣東西的圖文都很有趣，視覺上的衝擊既深且遠。但日本設計有什麼特別之處，讓西方人嘖嘖稱奇？是否真有這麼大的不同？

應該把西方設計師全送到日本來當作一種進修。我還沒認識哪個設計師從日本回來不是飽受震驚。「震驚」是個信手拈來的陳腔濫調，但也只有這個說法，足以形容日本圖文文化對西方設計師的衝擊；如果有哪個設計師到了日本卻沒有感受到這種衝擊，那應該馬上考慮改行從事退休金規劃或會計。

一到東京，各式各樣的平面設計讓人目不暇給。霓虹燈、廣告看板和發光螢幕，牢牢抓住我們的視網膜，讓我們驚異地陶醉其中。日本文化各種細微的圖文也同樣搶眼：車票、收據、食品包裝、果子包裝紙，和各種看完即丟的印刷品，立刻成為值得珍藏的寶藏，用行李箱一大箱一大箱裝回來，證明日本擁有優越的視覺文化。

不過這當然和我們在世界各地見識到的那種由品牌老闆和殘酷企業製造的視覺轟炸沒兩樣？嗯，沒錯。只不過日本就算再普通不過的平面設計，也時髦的不得了（有一種異質性的可口氣味），讓我們深深著迷，不像西方平面設計那樣令人反感。現在談論其他種族的「異質性」，已經淪為一種政治不正確，不過說到日本，就不得不談這一點，原因在於日本的視覺文化儘管看得出是西方風格，但它虛無飄渺的西方色彩，看起來既熟悉又陌生，既相同又不同。

日本藝術家一向擷取其他文化的元素，可想而知，從日本的平面

SEVEN exhibition
APRIL 8-22, 2005 PAO GALLERIES, HONG KONG ARTS CENTRE

上頁
設計案：《Idea》雜誌 57 期封面
日期：1963 年
封面設計：帕茲・托瑞斯（Paez Torres）
從 1953 年起，日本這本雙月刊雜誌已經讓重要的日本設計師得到國際讀者的注意，繼續從日本的觀點呈現出國際和日本設計界的現況。第 57 期做了阿根廷設計師的特輯。

上圖
設計案：Inner rose #01
日期：2005 年
設計師：中島英樹（Hideki Nakajima）
為香港藝術中心包氏畫廊的 SEVEN 展覽所做的設計。此為一系列三件設計的一部分。

設計看得出西方的諸多影響。不過日本設計師如何把這些影響轉化為獨一無二的日本風，才是吸引我們注意的地方。

　　第一流的日本平面設計有一種坦率和臨場感，即使我們不懂書寫文字，也能意會三分。麥格斯寫道：「日本人很了解非文字傳播，有一部分是因為禪宗主張用五種感官一起接受傳播訊息，甚至表示『無聲乃是傳播』。」[1]

　　現代日本平面設計風格的發展源起多處。日本字脫胎自漢字，漢字乃是一種語素文字，每個字代表完整的語辭，因此賦予書寫文字高度象徵與約定俗成的特質，從當前的日本圖文仍然看得出這種特色。二次大戰後的設計師從浮世繪（木刻版畫）大師的扁平、不對稱構圖得到靈感。另一個影響來源則是日本家族徽章的傳統，稱為「紋」。被各大家族當作紋章符號的幾何象徵，具有一種圖文的純粹，屬於歐洲現代主義之前的風格，

日本人很了解非文字傳播，有一部分是因為禪宗主張用五種感官一起接受傳播訊息，甚至表示「無聲乃是傳播」。

尤其是形塑了日本商標設計的手法。從許多現代日本企業的商標，可以看出「紋」的遺緒。現代主義與構成主義，對現代日本平面設計的創作也有高度影響力。

當日本在二十世紀後半期晉身為全球兩大工業國之一，對圖文傳播的需求日增。龜倉雄策（Yusaku Kamekura）是戰後發動圖文傳播革命的領袖之一。身為別人口中的「老闆」，他把日本平衡與和諧的傳統概念和西方現代主義的刺激合而為一。他為1964年東京奧運設計的海報，以極其簡單的構圖，把日本的國家象徵太陽（一個紅色圓盤）結合奧運五環與西方字體設計，讓設計界的人首度注意到現代日本的平面設計。

戰後日本平面設計文化的另一位巨擘是橫尾忠則（Iadanori Yokoo）。自1960年代以降，他的影響力擴及日本以外的國家。他令人驚詫的蒙太奇，是以典型的日本風，融合攝影和圖文元素，表面看似混亂，卻有一種強烈的構圖與設計感加以支撐。從邁爾斯·戴維斯（Miles Davis）與山塔納（Santana）的專輯封面[2]，以及許多書籍和文章，都可以看到他的作品。

其他的重要人物包括佐藤晃一（Koichi Sato）。從1970年代開始，他設計了一系列詩意的作品，有一種禪意的寧靜，呼應日本藝術偉大的靜思傳統。五十嵐威暢（Igarashi Takenobu）在洛杉磯求學，後來返回日本工作。他的設計透露出對建築強烈的興趣，而他的許多字體也很類似3-D的建築物。

在過去十年左右，當代日本平面設計少了一些日本味。現在的日本成了數位的溫床，看樣子很難出現像佐藤這樣的人物。在比較年輕的世代裡，中島英樹（Hideki Nakajima）[3]最有可能和佐藤強烈的詩意媲美。中島為音樂家坂本龍一（Ryuichi Sakamoto）所做的冥想式設計，顯示他隸屬於偉大日本設計師的傳統，然而他的作品卻帶有老一輩日本設計師所沒有的西方特質。

其他日本設計師的作品，傳統的日本味就更少了。像Delaware這樣的設計團體[4]和設計師兼藝術指導服部一成（Kazunari Hattori）[5]，都展現出鮮明的數位美學，與國際平面設計一脈相承。看西方設計師如何受到日本設計的影響，一樣很有意思。如果不是融入了日本元素，很難想像備受讚譽的英國設計團體Designers Republic和Me Company的作品會是什麼樣子。

延伸閱讀：Tomoko Sakamoto (ed.), JPG 2: Japan Graphics. Actar, 2007.

1 Philip B.Meggs and Alston W. Purvis, *Meggs' History of Graphic Design*, 4th edition. Wiley, 2005.

2 橫尾忠則設計邁爾斯·戴維斯的專輯《Agharta》的日本版（Columbia，1976年），以及山塔納的專輯《Lotus》（Columbia，1974年）。

3 www.nkjm-d.com

4 www.delaware.gr.jp

5 www.amazingangle.com/7/AD-Hattori.htm

左右對齊
Justified text

一個個左右對齊的文字區塊排列在頁面上，看上去可能是精緻而洗練，打動設計師追求秩序和結構的本能。另一方面，靠左對齊的文字看起來可能支離破碎。不過左右對齊的文字要好看，可得花費不少心思。

上圖
設計案：《The Drawbridge》
日期：2009 年
客戶：The Drawbridge
設計師：史提芬，寇特斯（Stephen Coates）

編輯設計師史提芬，寇特斯以卓越手法為獨立季報《The Drawbridge》設計出左右對齊的文字，它是一份透過文字、攝影和繪圖，傳達「思想」、智慧與省思的全彩、大尺寸報紙。
www.thedrawbridge.org.uk

1 http://webstyleguide.com

一塊左右對齊的文字，這種形狀對設計師有強烈的吸引力。乾淨俐落地排在頁面上，煞是好看，形狀簡潔緊湊得剛剛好。不過好讀嗎？艾瑞克・吉爾在 1931 年的著作《論字體學》（*An Essay on Typography*）提到：「……頁面上每一行文字的長度相等，這種光是整齊的外觀，本身沒有多大的價值，充斥著那些把書當作觀賞物而非讀物之輩的想法。」

身為設計師，我們經常把內文看成一個個圖形區塊，必須珍而重之地排列在頁面上，但不太在乎文字的可讀性。看起來無疑是俐落整齊（妥善排列的話，當然如此），不過凡是當設計師的都知道，左右對齊的內文需要大量的手動修正。軟體打連接號的功能根本靠不住。我們必須親自動手，而且很花時間。

把左右對齊的內文用在網頁設計上，問題更多。Web Style 網站就提到：「最新版的瀏覽器（和 CSS）支援左右對齊的內文，但必須粗略地調整一下單字間距。低解析度的電腦顯示器沒辦法做微調，以現在的網路瀏覽器也辦不到。而且，網路搜尋器短期內不可能提供自動打連接號的功能，這是左右對齊的內文另一個「必備」的要件。在可見的將來，要是把內文設定為左右對齊的格式」[1]，會傷害網路文件的易讀性。

靠左對齊的內文讓設計者能夠審慎地斷行，對讀者其實有幫助，也使內文自然流暢。必須等我們有把握能控制間距和連接號，才可以使用左右對齊的內文。

圖形區塊看起來無疑是俐落整齊（妥善排列的話，當然如此），不過凡是當設計師的都知道，左右對齊的內文需要大量的手動修正。

延伸閱讀：Eric Gill, *An Essay on Typography*. David R. Godine, 1993 (reprint).

微調字距與統一縮放字距
Kerning and tracking

非設計師想嘲笑平面設計師的時候，通常會提到微調字距。在非設計師看來，微調字距和系出同源的統一縮放字距，是書呆子做的事，似乎沒什麼價值可言。然而對設計師來說，這兩件事重要的程度，就像飛機少不了機翼。

我剛當上設計師那幾年，整天為了微調字距傷腦筋。我明白這個動作絕對必要，我知道沒經過微調字距的字體慘不忍睹。不過我的問題在於要決定該怎麼做才對。身為菜鳥設計師，我希望有人替我裁決。最後我終於培養出分辨對錯的眼光，也學會信任自己的判斷。儘管這方面的的文章不勝枚舉，儘管有種種規則和傳統，字體設計還是以個人判斷為主，所以我才不相信「這不是藝術」的老生常談──因為這就是藝術。

微調字距就是調整（增加或減少）有問題的字母組合之間的空間，以確保維持整齊一致的外觀，讀者的眼睛也不會因為單字內部出現空隙和碰撞而分心。

「微調字距」起源於熱鑄排字，有些字母（一般來說是小寫的 l 和 f）會超出字母所屬的金屬塊，讓字母的組合顯得礙眼。微調字對是一種字母的組合，如果不經過微調，就會出現難看的空隙。 "AT"、 "AV" 和 "WA" 就是這種組合的典型。數位字體要控制字母之間的空間，得參照微調字對一覽表，其中詳細列出各種字母組合之間有多少空格。

傳統的智慧告訴我們，點尺寸越大，越需要微調字距。話雖如此，但千萬別以為許多字型寫得小，就不需要微調字距。Futura 就是一個例子，就算字級小，也得經常提高警覺，特別是其中包含兩位數字或三位數字的時候。

上圖

設 計 案：《Idea》 雜 誌 The Designers
Republic 特輯封面
日期：2002 年
出版社：《Idea》雜誌
設計師：The Designers Republic（TDR）

這 份 日 本 雜 誌 特 別 版 的 封 面，呈 現 出
Designers Republic 作 為 註 冊 商 標 的 縮 字
距。字母重疊，但依然保留了易讀性。本期出
版品刊登了 TDR 的精彩作品，包括 Wipe Out
Series、Emigre、Satoshi Tomiie、
Funkstorung、Warp、Gatecrusher 與
Towa Tei。在《Idea》的網站獨家提供。
www.idea-mag.com/en/publication/
b013.php

統一縮放字距常常和微調字距混淆不清。統
一縮放字距指的是控制一個文字區塊裡所有字母之間
的每一個空格。一旦應用統一縮放字距的指令，會統
一影響所有的字母間空格。我們可以隔離一個字、一
行字或一整個文字區塊，可是當我們應用統一放大或
縮小字距的指令，凡是被醒目提示的地方，會受到一
致的影響。

統一縮放字距會影響內文的「顏色」。即便
只是統一縮小少許字距，也會讓內文顯得黑暗而擁擠；過度統一放大字距，
內文則顯得灰白而不連貫。有時我們忍不住想用統一縮放字距來解決棘手
的斷行問題；我們以為在一大篇內文裡，偶爾切斷（或重新開啟）一行字，
根本不會有人注意。我們的客戶大概不會發覺，但只要是設計師都知道，
不管是什麼字級、什麼字體，只要字距縮放得恰到好處，都有幾分完美無
瑕之感，連外行人也看得出來。隨便看哪一件出色的正式字體設計作品，
會發現零缺點的微調字距與統一縮放字距是兩個必要條件。

當然，當設計師年紀漸長，地位也高了，自然覺得微調字距與統
一縮放字距的工作瑣碎煩人，便交給工作室的資淺人員。資淺員工或許會
抱怨，不過要學會微調字距與統一縮放字距的藝術，除了花好幾個小時為
懶惰的創意總監所設計的版面代勞，也沒什麼好辦法。相信我。我就是創
意總監。

**隨便看哪一件
出色的正式字
體設計作品，
會發現零缺點
的微調字距與
統一縮放字距
是兩個必要條
件。**

延伸閱讀：Ellen Lupton, *Thinking with Type: A Critical Guide
for Designers, Writers, Editors, & Students.* Princeton
Architectural Press, 2007.

媚俗

Kitsch

設計師在作品中加入媚俗的元素，多半是為了標榜高人一等的品味，或是展現充分的信心與自信，自認為能夠納入礙眼的元素而不會被拖累。不過媚俗到底是什麼，在平面設計中是否占有一席之地？

下圖
設計案：《Andy's Big Book of Shite》
日期：2009 年
客戶：自發性設計案
設計師：安迪・阿特曼（Andy Altman）@ Why Not Associates
安迪・阿特曼和別人共同創立的設計公司 Why Not Associates，一向喜歡在作品中加入詼諧。這種做法經常要涉獵某些媚俗元素。阿特曼一向是媚俗的鑑賞家：「我喜歡媚俗。我大學的圖書館以前有一本這樣的書。我還記得納粹的茶具，美麗的瓷器上有個萬字！有一本書我已經寫了好幾年，《Andy's Big Book of Shite》。」

「媚俗」源於德文或意第緒語，原本是指對於既有藝術品的拙劣複製。如今到了二十一世紀，媚俗指的是低俗的品味，屬於任何大量製造的俗豔或多愁善感的事物。美國藝評家克萊蒙・格林堡（Clement Greenberg）認定，媚俗正是前衛的反義詞（見前衛設計〔Avant Garde design〕，28 頁）。

媚俗的基本元素是偽造、虛矯和廉價。偽造可以說是笨拙地模仿嚴肅的藝術作品，或是誇張地描繪像多愁善感或自憐的情緒。虛矯通常表現在故作嚴肅。廉價則出自貧乏的製造技術，儘管媚俗的東西有時價值不菲。媚俗的畫作經常描繪淚珠沿著臉頰滾落。媚俗的雕像是穿著硬襯布洋裝的村婦，手持陽傘，還有藍知更鳥啁啾鳴叫。花園侏儒是媚俗。現在，凡是品味低俗的都叫媚俗。

不過媚俗正逐漸失去它在品味與藝術欣賞方面的特殊地位。傑夫・昆斯（Jeff Koons）的支持者告訴我們，他的小狗雕像，以及把麥可・傑克遜燒成擠奶女工的瓷器，都是賞心悅目的美學作品。昆斯的作品沒有反諷意味；他要我們把他的氣球花當作純藝術來欣賞[1]，這是一尊把氣球捲曲扭轉的雕像，以鏡面不鏽鋼製作。談到這尊雕像時，他用了「歡樂」和「超越」等字眼。當代藝術似乎能夠輕易吸收媚俗的元素。

對設計師而言，媚俗這個問題更加微妙。稱得上媚俗的商業平面

稱得上媚俗的商業平面設計多不勝數，例如空氣芳香劑罐頭或衛生紙包裝上對「清新」的粗糙描繪。

設計多不勝數，例如空氣芳香劑罐頭或衛生紙包裝上對「清新」的粗糙描繪。因此，平面設計師大多對媚俗避之唯恐不及，生怕自己被歸類在空氣芳香劑和衛生紙包裝的世界。訴諸於簡約的現代主義和嚴謹的幾何圖形，就安全得多了。不過另外也有一種平面設計師，故意在作品中使用媚俗的元素。藉此標榜他們對影像世界的自信和掌控能力。他們利用媚俗和低俗的影像來昭告世人：我不只是品味優雅那麼簡單。這是宣示：我知道自己在做什麼，對自己製造影像的能力也有足夠的信心，可以把毛茸茸的貓咪或水鑽手槍塞進我的設計裡。這是向世人宣告：不同於那些設計空氣芳香劑和衛生紙的設計師，我可是有自我表達的自由。

1 www.wtc.com/media/videos/Keff%20
Koons

延伸閱讀：**Stephen Bayley, *Taste*. Pantheon, 1992.**

知識
Knowledge

設計師一心執妄於我們的專業技術，往往對外面的世界所知有限。然而知識就是力量，我們懂得越多，越有能力成為有用的設計師，也比較不可能被當成沒有大腦的跟屁蟲。

我最近和一個設計師聊天。言談間出現「方尖碑」（obelick）這個名詞。這位設計師說他不知道方尖碑是什麼。一個設計師的知識庫裡少了這一樣，似乎不太合理。方尖碑早已被納入視覺辭庫裡；任何對視覺世界有興趣的人，一定早就看過這個名詞？這有什麼大不了？不知道方尖碑是什麼，照樣能成為優秀的設計師。或者其實不然？嗯，「然」，也「不然」。當平面設計師最大的優點之一，是我們永遠不知道下一個設計案是什麼，永遠不知道誰會找上門來，永遠不知道我們接下來必須認識什麼陌生的世界。每個客戶都希望設計師了解他們的世界。

在〈為何設計師無法思考〉（Why Designers Can't Think）裡，麥克・貝魯特寫道：「……設計師不懂一點經濟學，要怎麼規劃年度報告？就算沒有熱情，如果對文學毫無興趣，要怎麼給書籍排版？對科學一無所知，又怎麼為高科技公司設計商標？」1

事實上，客戶強烈要求設計師要有高水平的知識和專業技術，設計類別被弄得越分越細，無法回頭。食品公司只想跟食品包裝的設計師合作；電影公司只想找電影專家。這種作法隱含著可怕的邏輯：客戶幹嘛要找不懂專門領域（例如食品包裝和電影海報）的公式與傳統的設計師合作？這種以部門為基礎的思維，最後很可能讓每個設計看起來都一樣。沒有人冒險破除陳規和慣例，

設計師需要兩種知識：第一種是技術／專業性知識；第二種是文化／政治性知識。

設計師自然變得老套而公式化。

　　不過對於提供一般性設計服務的設計師，來自新領域的新客戶會帶來新挑戰的刺激，這樣的悸動從不間斷。要完成這些挑戰，我們需要才華、技術和專業精神；但更重要的是，我們需要知識。我們要懂才行。

　　設計師經常提到研究的重要性。我們接到一份新工作，就著手研究，這個步驟非做不可。但我經常想到英國作家伊恩 · 辛克萊（Iain Sinclair）對於做研究的看法。有人問他是否為最新出版的書做了許多研究。「研究？」他說，「我一輩子都在做研究。」我認為這是現代平面設計師最好的座右銘。

　　為了設計案做研究已經不夠了。我們對世界還要有更廣泛的了解。事實上，設計師需要兩種知識：第一種是技術／專業性知識；第二種是文化／政治性知識。我們大多跟得上設計師工作在技術和專業上的要求：從軟體發展到衛生與安全立法，我們都得瞭若指掌；關於資訊科技的突破和著作權法，我們也得知道。這些需求不該被低估；要跟上最新的技術與專業發展，的確不容易，但我們多半能應付裕如。

　　所謂文化／政治性知識，我指的是對周遭世界的理解，也就是了解這個世界如何運作。設計師經常高呼客戶必須更看重他們，讓他們早點參與設計案，但如果我們只懂自己的專業技術，永遠不會有這一天。要是我們不知道這個世界是怎麼回事，又怎麼可能在複雜的傳播、資訊和娛樂領域發揮作用。

　　如今，精明的客戶願意在思想和知識上投注比設計費更高的金額。許多大型設計團體把全副的知識力量（和資源）投入策略和規劃，結果無論是他們或他們的客戶，都認為設計已經成了「外觀和感覺」，到了最後才用噴霧劑噴上去的東西，所以企業的設計大概都千篇一律（見外觀與感覺〔Look and feel〕，187頁）。

　　我在這裡鼓吹的專業設計知識，是注入了對周遭世界的經驗和理解。為了獲得這份「額外」的知識，我們必須專心一志地累積：我們必須和其他領域的人對話；我們必須用心觀察研究；一旦把這些該做的事都做了，還必持之以恆。但最重要的是，我們必須讀書。潔西卡 · 赫爾方德在文章裡提過她追隨保羅 · 蘭德學習的那段日子：「我記得他講解設計反而不如談論生活、構想、閱讀來得多。」「大多數的東西可以邊看邊學，」他會說，「不過閱讀才能帶來理解。閱讀才會讓你自由。」[2]

設計師經常高呼客戶必須更看重他們，讓他們早點參與設計案，但如果我們只懂自己的專業技術，永遠不會有這一天。

1 Michael Bierut, "Why Designers Can't Think", in *Seventy-nine Short Essays on Design.*, Princeton Architectural Press, 2007.

2 Jessica Helfand, "Remembering Paul Rand", January 2008. www.designobserver.com/archives/entry.html?id=27852

如果要等接到工作之後才做研究，等於是在整個設計過程的關鍵性階段讓自己屈居下風。客戶喜歡在委託設計師之前先見見他們，尤其雙方如果是頭一次合作。客戶要物色新的設計師，常常會拜訪好幾家工作室，然後才做出最後決定。這是聘僱過程中的關鍵時刻。我們必須趁這個時候好好展現出知識和理解。千萬不能在這時候顯出一副滿腦子只想著設計師的技術與專業問題的德行。要是能做到這一點，看在客戶眼中，吸引力自然不可同日而語。

延伸閱讀：**Paul Rand, *Thoughts on Design*. Van Nostrand Reinhold, 1972.**

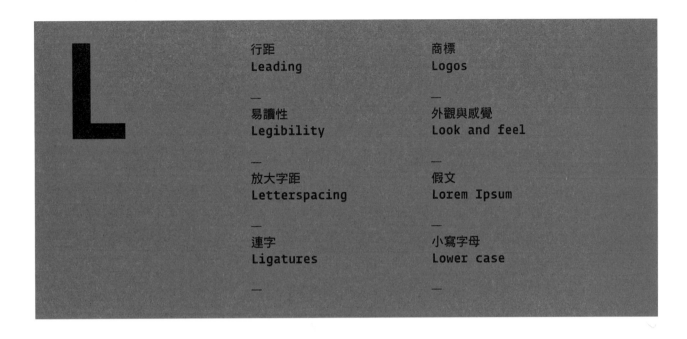

行距
Leading

介於一行行文字之間的水平空間，和文字本身同樣重要。行距剛剛好，會增加文字的可看性。行距設計錯了，可能弄得文字難以閱讀。空間太多或太少，都會傷害閱讀經驗。我們怎麼知道多少才是對的？

行距（從名稱就能看出端倪）這個字的典故，是熱鑄排字時用來分隔一行行文字的鉛條（lead）。除非排字工人嵌入鉛條，否則字母的上緣與下緣會碰到，造成礙眼的衝撞。內文要不是「零行距」，就是設定為「有行距」。現在的字體設計師是靠精密的軟體指定點尺寸，藉此控制字行間的距離。

字行越長，需要的行距就越大，這樣眼睛才找得到下一行在哪裡。但是插進的空間太大，每一行文字各自離散，讀起來很難一氣呵成。我們如何決定應該留多少行距？主要是憑直覺，而且要不停研究各種編排優良和編排拙劣的文字，並不斷的實驗。到了數位時代，再也沒有藉口不去注意一旦更改行距（即使只是一點點）會怎麼樣，同時也必須閱讀我們設計的每一種版式。身為設計師，關注自己的作品有多少視覺魅力，我們常常瞇起眼睛看文字，結果看成了一個個準備排列在頁面或螢幕上的區塊或形狀。但文字必須經過閱讀，因此除了瞇起眼睛察看文字和其他圖文元素的空間關係，我們也得睜大眼睛，閱讀我們編排的文字。一個在設計師眼裡覺得好看的文字區塊，說不定讀起來很不舒服。我們只有讀了才知道。

當我們必須判斷一個文字區塊到底需要多少水平空間，行距只是小問題。如果必須混合許多不同字級，或者必須把不同字級的文字欄（例如側邊欄）左右對齊，或插入一個註腳，這時問題會比較複雜。不可能從

這是為了宣傳 Helvetica 在同一場地同時進行的兩個活動所設計的海報。兩個活動的宣傳必須相當，同時又要以兩個不同的實體呈現。少了行距，又讓字母的上緣與下緣重疊，在視覺上強化了這個概念。

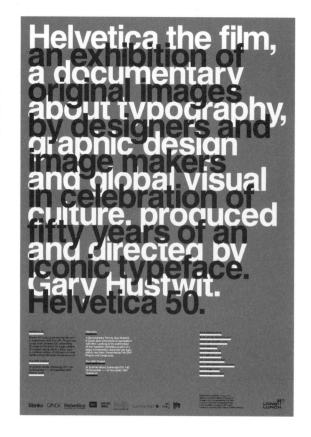

頭到尾採用相同的行距，必須加以變化。但通常最好是尋求某種和諧。各種或大或小的行距，如果能依固定的比例遞增或遞減，這樣的效果最好。

　　然而行距畢竟是個人判斷的問題，而且就像字體設計與排版的其他所有面向，行距也會受到流行和時尚的影響。依照現代主義的遺緒，行間距離近一點，這樣的外觀和效果最好，不過到了 1980 年代經常看到間隔寬闊的字行。然而過去二十年來，平面設計師除了追隨時尚，還非得端出即時的字體設計方案，又要避免浪費空間，因此深邃的行距已經棄之不用。到了今天，就像穿西裝打蝴蝶領結般，看起來裝模作樣，還是能免則免吧。說也矛盾，現在負行距出現的機率反而高得多：字行撞在一起，被認為時髦又大膽。

延 伸 閱 讀：Gavin Ambrose and Paul Harris, *Basic Design: Typography*. AVA, 2005.

> 行距畢竟是個人判斷的問題，而且就像字體設計與排版的其他所有面向，行距也會受到流行和時尚的影響。

易讀性
Legibility

客戶埋怨設計得不好，往往是抱怨缺乏易讀性。他們的解決之道通常是要求把字體放大。設計師多半非常抗拒，原因是可能破壞整體的平衡與和諧。可是萬一客戶是對的呢？

傳達的訊息越重要，易讀性也就越重要。如果設計師做出看不清楚的路標，很可能會鬧出人命；我們可不希望火車時刻表或我們的銀行結單很難看懂，不過要是雷射唱片封面上寫的搖滾樂團名稱難以辨識，那誰也不會介意。激進派的設計師一直不斷測試易讀性的極限。一般來說，當設計師捨棄了易讀性，那是因為他們是三流角色，不然就是為了搞革命或逆勢操作。

1990年代，設計界發生了著名的「易讀性大戰」。平面設計師發現有了新的電腦科技，可以輕易操弄字體，很容易把文字與文字或文字與影像層層相疊。這一段平面設計的探索期，正好趕上了剛流行的解構理論，當時解構主義在美國幾所頗有份量的設計學校大行其道。這些來自法國的理論鼓勵設計師質疑規矩和傳統，從而「解構」傳統與既有的作法，而易讀性正是首先遭受攻擊的傳統之一。有些設計師在刻意扭曲訊息的情況下，測試觀者可以領悟到多少意義，因此創作出新穎而令人振奮的作品，展現複雜之美。有的設計師則擺出孩子氣的姿態，催生了1990年代的垃圾搖滾風（grunge style）。

關於易讀性的許多論述，是在魯迪・凡德蘭斯與祖莎娜・李寇（Zuzana Licko）創辦的《Émigré》雜誌上進行。許多設計師認為易讀性是平面設計對企業文化的卑躬屈膝，也代表設計這個傳播工具正逐漸喪失個人特質。凡德蘭斯就指出：「當時（恐怕現在也一樣）有一種很強烈的氛圍，認為文字和資訊如果要清晰易懂，就一定得『中立地』呈現。我們力陳設計根本無所謂中立或透明，平面設計的一筆一畫都有意義。同時我們也沒興趣處理跨國企業和最小公約數閱聽人的需求。」[1]

> 一般來說，當設計師捨棄了易讀性，那是因為他們是三流角色，不然就是為了搞革命或逆勢操作。

近幾年來，平面設計一方面繼續服膺現代主義的清晰原則，同時在財務上，他們也漸漸被逼得一定要保證所有商業傳播的易讀性——和可讀性：品牌老闆可不希望他們的「目標市場」看不懂要傳達的訊息。除此之外，在網路興起的同時，也出現了優使性專家，除了易讀性，他們更在乎可讀性。兩者有何差別？易讀性的重點是文字的清晰度，其決定因素是字型、點尺寸、欄寬和排版，無關內容或語言。可讀性除了牽涉到語言的使用，呈現的方式也很重要。句子的長度、標點符號的使用，以及語言運用的精準和吸引力，都會影響我們閱讀文本的能力。不過對客戶而言，易讀性與可讀性是一體兩面。他們要讓閱聽人輕鬆閱讀內文，因此要求設計師的作品務必清晰易讀。客戶大多以為易讀性就是把文字做「大」。從來

沒有客戶叫平面設計師把字體做小一點。

然而除了平面設計的技術層面以外，易讀性還受到幾十個因素的影響。任何一種視力損傷都能把閱讀這種簡單的行為變得困難；年紀漸長，視力隨之退化；我們讀的是紙上的油墨，還是螢幕上的文字（這種可能性越來越高）？（見可理解性〔Accessibility〕，第10頁）。

字體設計師祖莎娜・李寇説：「易讀性並非字體與生俱來的特質。反而是拜讀者自己的熟悉度所賜。研究顯示，不管是什麼，讀者讀得越多，閱讀的效果越好。隨著讀者的習慣不斷改變，易讀性也有高低起伏。我們現在覺得難讀的古黑體，沒想到在十一世紀和十五世紀，居然比人文主義色彩濃厚的設計更受到偏愛。同樣的，我們現在覺得難讀的字體，很可能成為明天的經典選項。」[2]

從歷史的角度，我們對易讀性的評估隨著時間而變化。中世紀的手抄本，在我們看來宛如天書，與其說是可讀的文本，反而更像是密碼。而現代時期設計的文本，例如和包浩斯有關的作品，即便我們努力試著閱讀，往往因為難度太高而打退堂鼓。1930年代報紙的字行排列得密密麻麻，現在的人幾乎讀不下去。同樣的，中世紀研究學術的僧侶，要如何應付1960年代的迷幻藝術海報？維多利亞時期的排字工人習慣了木刻版字體，遇到網頁上的捲動文字又該怎麼辦？字型、一行有幾個字、無襯線字體與有襯線字體，以及最佳的欄寬，一切相關的理論都會被修正。現在，我們對易讀性的觀念是彈性的。一般人每天都看到無數不同的字體，而且應付得好極了。

在《Eye》第67期的一篇文章裡，凱文・拉森（Kevin Larson，微軟先進閱讀科技的研究員）和吉姆・席迪（Jim Sheedy，奧勒岡州太平洋大學光學院院長）研究人類眼睛的運作，以及在閱讀的動作裡，眼睛複雜的肌肉系統如何操作：「閱讀是很辛苦的工作，」他們指出。「人類閱讀的時候，眼睛每秒差不多要做四個動作，等於每閱讀一小時，要做一萬五千個眼部動作。」他們強調，設計師必須用一切可能的手段，盡量讓複雜的眼部動作舒適一點。他們最後的建議頗具啟發性：「如果預期讀者會讀上一段時間，設計師通常會設法採用優質的正文字體（text），但不一定都能使用舒適的字級。在印刷品方面，字型大小和頁面可容納的字數，無法兩全其美。選擇9點的字體，可能是基於它的成本效益，而11點在視覺上比較容易辨認，還可降低眼壓。要在電腦螢幕上

「易讀性並非字體與生俱來的特質。反而是拜讀者自己的熟悉度所賜。」從歷史的角度，我們對易讀性的評估隨著時間而變化。

看到優質的字元定義，可能得選 12 點，因為讀者坐在螢幕面前，距離通常比印刷頁面遠一些，但許多網頁雖然不必多花錢就能製作額外或更長的頁面，卻還是指定用小的點尺寸。設計師必須盡量放大字級，以降低對眼壓的影響。」[3]

　　因此，放大字體可以降低眼壓，從而提升易讀性。（恐怕）證明客戶一直是對的。

延伸閱讀：**http://Legibletype.blog.com/**

1 Toshiaki Koga, interview with Rudy VanderLans, *Idea* magazine (Japan), 2005.

2 Interview with Zuzana Licko, *Émigré* 15, 1990.

3 Kevin Larson and Jim Sheedy, "Blink: The Stress of Reading", *Eye* 67, 2008.

放大字距
Letterspacing

寬字距很土氣。由於現代主義要求字母應該間隔緊密，把單字裡的字母間距拉開，一向被認為罪大惡極。不過現在還有沒有必要放大字距？或者它難道是字體設計的禁區——代表了脆弱或沉悶？

　　字體設計的流行大多會定期重新循環——除了放大字距以外。過去數十年來，放大字距是平面設計的一種犯罪行為。最後一次有人堅持放大字距，是 1970 年代初期，瑞士設計師沃夫岡‧魏納特（Wolfgang Weingart）的作品，以及他的弟子丹‧佛里曼（Dan Friedman）與艾波兒‧葛里曼（April Greiman）設計的字體。魏納特不僅放大字距，還引進多變或遞增的放大字距法；他積極探索黑白圖文，其中經常出現字母間距加倍的單字。

　　裝飾藝術及 1980 年代受到孟菲斯集團啟發的後現代主義平面設計，經常把字距放大，在同一個年代的美國新浪潮（New Wave）平面設計，也廣泛使用放大字距的手法。丹‧佛里曼在 1994 年接受艾琳‧路佩登的訪問時說：「1980 年代的字體主張揮霍，1990 年代的字體強調節制。」[1] 在當代人的眼裡看來，新浪潮設計是趕時髦的廉價玩意兒。

　　寬字距的單字和詞組如今非常罕見。客戶要求以傳統方式（也就是緊密）間隔的文字所傳達的即時性。我個人很想看見放大字距的作法再領風騷。只要用得有信心，自然活力無窮，魏納特早期實驗性的作品即是明證。不過領導潮流的平面設計師和字體設計師，仍然緊抓著現代主義的教條，寬字距不太可能再度流行。

1 Ellen Lupton interviews Dan Friedman, 15 June 1994. www.elu.pton.com/index.php?id=23

延伸閱讀：**Wolfgang Weingart, Wolfgang Weingart: My Way to Typography. Larz Müller Publishers, 2000.**

連字
Ligatures

能夠把連字用得風格獨具又恰到好處，是設計師展現高深字體設計功力的一種方式。近來連字蔚然成風，無所不在，很可能變成一種高級的浮影。究竟什麼時候、什麼場合才適合用連字？

LA NT KA TH
UT EA EA HT
CA FR RR GA
TU RA ST M

上圖
赫伯・魯巴林（Hub Lubalin）在湯姆・卡恩斯（Tom Carnse）的協助下，為 Avant Garde 字體所設計的一系列連字。這種字體最初在 1960 年代設計。在 1970 年代非常流行，也成為那個年代的代表性字體。如今再度流行起來。它幾何式的外觀和多樣化的連字受到高度評價。

1 www.markboulton.co.uk

2 www.markboulton.co.uk/journal/
comments/five_simple_steps_to_
better_typography_part_3/

連字是特定的字母組合方式，把字母連在一起，不會產生空隙和礙眼的碰撞。常見的連字有五種（fi、ffi、fl、ffl 與 ff），把這幾個字母組合重新繪製成一個單一的合併字元，和其他的字母組合排列一起，自然顯得優雅。這種字體設計的小細節，會增加文字的精緻高雅——尤其是標題文字。但也可能憑添些許迂腐和瑣碎，因此在使用上應該節制而謹慎。

連字主要以襯線字體呈現，只不過有些無襯線字型（例如 Gill Sans）也有連字。《Émigré》的 Mrs Eaves（以約翰・巴斯克維爾〔John Baskerville〕的妻子莎拉・伊芙斯〔Sarah Eaves〕命名）字體是一種現代字型，附帶全套的優雅連字，卻仍然能散發出現代性。這是以 Baskerville 為藍本的字體，出自祖莎娜・李寇的設計。

使用連字與否，要看不同的設計案而定。如果要給一篇雜誌的文章下這樣一個標題：Fluff is everywhere，我們大概會覺得犯不著把 FL 和 ff 這兩個字母組合做成連字。但若是為一家叫 Fluff Company 的公司設計商標，倒不妨選擇使用連字。現在越來越容易看到連字被當作純粹的裝飾元素。

在線上，連字的問題比較傷腦筋。HTML 沒辦法處理連字。設計師馬克・布爾頓就在他的網站上指出[1]，「我通常只有在設計商標字、圖文標頭或需要連字的元素時。才會把連字用在螢幕顯示上。以這個例子來說，使用連字完全沒問題。但很多人不敢苟同，他們說連字是逝去時代的遺跡。我可不認為。不管是在印刷品或螢幕上，用連字來排字，可以展現字體設計上的成熟，和對專業技術的掌握度。」[2]

不管是在印刷品或螢幕上，用連字來排字，可以展現字體設計上的成熟，和對專業技術的掌握。

延伸閱讀：**www.fonts.com/aboutfonts/articles/fyti/ligaturespartone.htm**

商標
Logos

客戶了解商標。他們知道商標是怎麼回事。他們看得出設計優良的商標有哪些好處。以商業的說法，好的商標會帶動品牌辨識（brand recognition）。但如果設計師創作出沒人喜歡的商標，或是比這個還糟，亂改大家喜歡的商標，就要遭殃了。

任何商業組織都不能沒有商標。沒有一個慈善機構、搖滾樂團、消費產品或宗教組織可以不用商標。每個人和每樣東西都有商標，連城市和國家也不例外。設計師也一樣，因為要是沒有商標，我們這個已經欠缺個人特徵的行業，只會每況愈下。商標讓設計師聲名遠播：這是一般民眾能夠辨識的少數幾個平面設計產品。當然，既然有這種能見度，一旦我們設計出不討喜的商標，或是擅改大家喜歡的商標，反應往往非常激烈，足以傷害設計師的地位。八卦媒體喜歡刊登商標醜聞，特別是牽涉到公共資金的時候，例如被罵到臭頭的 2012 年倫敦奧運商標[1]。英國媒體（不分大、小報）故作憤怒的程度令人嘆為觀止。這件事成了頭條新聞，而幕後的設計師群，英國公司沃爾夫奧林斯（Wolff Olins），受到千夫所指。他們的設計費被一筆一筆拿來雞蛋裡挑骨頭；記者甚至把創意總監的家當成休息站，鬧得他和他的家人不堪其擾。不過就是為了一個商標。

然而，在我們這個執妄於商標的文化裡，就算外行人有商標意識也不足為奇。民眾似乎樂得（甚至驕傲地）把商店和消費產品的商標放在 T 恤、棒球帽和手提袋上，在這樣一個時代，人們恐怕免不了會對商標充滿興趣。畢竟商標是現代消費社會的部落標記。我們藉由這些標記，表達對社會與次文化團體的認同。

商標分成兩大類型。大多數是字體設計商標。這些被稱為商標字（logotype）：以固定的字體來表現公司或產品的名稱。可口可樂算得上是最知名的例子。另外一種商標則純屬象徵：賓士的標記、麥當勞的拱形和蘋果的象徵，都不必搭配公司名稱。靠我們的品牌素養，一眼就認得出來。不過大多數的商標是象徵與字體設計的結合體。

優良商標設計的規則是什麼呢？我國文化（確切地說是在商業領域）曾經發生過重大變遷，因此現在的商標和五十年前不可同日而語。過去的商標極力表現出組織或產品的本質；現今的商標比較可能是抽象的形狀，目標在於好記，不需要詮釋什麼。每當設計師或客戶想對我說明他們的商標代表什麼，我本能的反應通常是伸手拿嘔吐袋。

單一、不動的商標已成過去。我們的視覺文化是追求多樣性和刺激。由此可知，未來的商標可能會設計得變化無窮、可塑性又強。

保羅・蘭德設計的永續性商標數量之多，勝過大多數的設計師，他是「抽象」商標的先鋒。他曾寫道：「許多人意想不到的是，商標的主題不怎麼重要，甚至內容貼切與否有時也無關緊要。這不是說內容不可以貼切。只是說象徵與象徵意義之間的一對一關係，多半不可能達到，而且

上頁與上圖
設計案：建築之城鹿特丹（Rotterdam City
of Architecture）商標系列
日期：2006 年
客戶：荷蘭鹿特丹市行銷部門（Rotterdam
Marketing, the Netherlands）
設計師：75B

「建築之城鹿特丹」宣傳活動的系列商標。這些
商標隨機使用在不同的媒體上，顯示出如何才能
創造具有多樣化和多變性，又能保有高度的辨認
因素。

1 我在兩個地方寫過 2112 年倫敦奧運的商
 標：“The 2012 Olympic Logo Ate My
 Hamster” (www.designobserver.com/
 archives/025852.html) and “Wolff
 Olins: Expectations Confounded”
 (www.creativereview.co.uk/
 crblog/wolff-olins-expectations-
 confounded).

2 Paul Rand, *Design, Form, and
 Chaos*. Yale University Press,
 1993.

在某些情況下，還讓人覺得反感。歸根結柢，看來商標設計唯一的使命是
獨特、好記和清晰」[2]。除了最好避免巴洛克式虛矯的理論基礎，現在的潮
流也越來越不建議設計師創作過於特定的商標。今天，企業和商品改變功
能的速度令人目不暇給，何必硬要附加一種辨識，限制它們只能傳達某個
特定的訊息。

　　然而設計師最艱鉅的任務，或許在於商標必須跨足各種不同的媒
體；以前優秀的商標幾乎總是無心插柳，就能縱橫各平台。在複製技術貧
乏的年代，商標原本就堅固耐用，貼在廂型車上和建築物側面都同樣醒目。
但如今商標必須作用在許多平台上——手機螢幕、網站、T 恤和電視廣告
的片尾。商標必須動起來的機率也不減反增，靜態、不動的商標已經過時
了。現在的商標最好是迷你電影，可以訴說一個個的故事。

　　設計師必須考慮商標設計的最終發展，也就是單一、不動的商標
已成過去。我們的視覺文化是追求多樣性和刺激。由此可知，未來的商標
可能會設計得變化無窮、可塑性又強。倫敦奧運的商標就是想做到這一點，
勇敢有餘，可惜功虧一簣。荷蘭設計團體 75B，在處理商標設計也彰顯了
同樣的取向，但結果要有趣得多。他們的「建築之城鹿特丹」就是成功的
商標設計，不但好記，而且千變萬化。

延伸閱讀：Michael Evamy, *Logo*. Laurence King Publishing, 2007.

外觀與感覺
Look and feel

「外觀與感覺」這個說法最早是出現在網頁設計初期。是用來界定電腦介面的「外觀」和「功能」。現在發包委託設計的人則廣泛地使用這個說法，意思是對內容、點子和策略賦予視覺表達。

「外觀與感覺」是不是一種簡稱用語，強調外表和優使性在策略導向的現代傳播裡有多麼重要？或者這是個稚氣的說法，把設計師的角色壓縮成裝飾者——聰明的行銷金童制定策略規劃，把他們叫去「裝飾」，在這些金童眼中，難道設計只是最末端的雕蟲小技？

蘋果在1980年代打官司告微軟「竊取麥金塔作業系統的外觀和感覺」，這個詞語從此聲名大噪。Usability First 網站定義這個詞語是：「軟體的外表（外觀）和互動方式（感覺），專屬於某一個平台或應用程式，這種專屬性確立了該應用程式的美學和價值，以及使用者主觀的反應方式……人們經常認為『外觀與感覺』包括了使用者介面受到著作權保障的面向……」我萬萬沒想到，在美國著作權局網站或美國專利權與商標局網站的詞語彙編中，竟然沒有出現這個用詞。

《文體的內容》（*The Substance of Style*）作者維吉尼亞‧波斯特列（Virginia Postrel）很喜歡這個用語。她在書中提出具有說服力的論證，主張現代商業生活以美學當道，並且通篇使用「外觀與感覺」。在 Design Observer 的部落格上，她寫道：「《文體的內容》的原始書名其實是『外觀與感覺』。甚至還設計了一個很棒的封面，沒想到被哈波柯林斯（Harper Collins）出版社營業部的人否決了，因為，他們說，從書名看不出裡面寫的是什麼。」她接著表示：「我在書中把這個用語和『美學』互換使用，不是當作『設計』的同義詞，而是特指設計本身幾個訴諸於感官，和（設計）這個名詞在一般的用法上不屬於純粹功能性的面向。」[1]

互動式設計師暨反應敏銳的部落客傑森‧澤倫提斯（Jason Tselentis），2002年在英特爾工作時首次聽見這個說法。「我當時受聘在英特爾實驗室擔任使用者介面的設計師，」他提到，「上面指示我設計軟體的『外觀與感覺』。我從1997年開始當了好幾年的設計師／程式設計師，那時卻還不清楚這個新名詞是什麼意思。公司是不是要我做什麼新東西？感覺？這表示我要設計觸控螢幕科技嗎？」澤倫提斯接著說：「我覺得這個名詞怪怪的，甚至到最後還很討厭。我從電腦科學、人與電腦互動和啟發式技術的會議上聽到的，泰半是說這個用語目前屬於『平面設計』的脈絡。每次只要我把手上進行的工作（圖示、選單、資料流程、使用者介面）拿給從事電腦科學的人看，他們老是說，『我喜歡這種外觀與感覺』

「外觀與感覺」這個用語一面倒地強調事物的外表，把設計師完全侷限在形式部分。然而凡是偉大的設計，都是形式與功能並重。

或是『這不是我們要的外觀與感覺。你看過 Office 是怎麼排版的嗎？』於是我把外觀與感覺當成了互動設計的同義詞，也就是其他人所謂電腦的平面設計。」

國際設計評審團的長年寵兒英國設計師麥克．強生（Michael Johnson）發覺這個語詞的使用率增加了：「是的，人們經常用這個説法，」他説。「我一向不信任這個用語；除了聽起來稍顯色情，我認為當你一味地放縱『外觀與感覺』，那跟心情看板（mood boards，按：以色彩、圖像或其他材料拼湊而成，純粹用來發展設計的美學和感覺，不涉及內容和產品的特點），其實差不了多少。而我們所謂的設計，就在這裡宣告終結。研究人員最喜歡在焦點團體濫用這種説法，這麼做的結果，幾乎百分之百注定會剷除設計案的最後幾分創意。」

自從德威金（W. A. Dwiggings）[2]創造出「平面設計」這個名詞，設計師一直為這一行的專業術語所苦惱。這幾十年來，我們一直盡量避用「設計」這兩個字，改用比較方便企業的説法，例如「企業形象」、「企業識別」，以及最新的説法：「品牌塑造」。但説也奇怪，目前像布魯斯．努斯波姆（Bruce Nussbaum）這樣具有影響力的評論家和商業理論家[3]，似乎很愛用「設計」這兩個字，因此現在實在不可能捨「設計」（不管是動詞還是名詞）而就「外觀與感覺」。

對許多設計師來説，不管什麼術語，只要能讓客戶自在地使用設計語言，就算發揮了作用，對那些從事品牌塑造的人，「外觀與感覺」恰恰捕捉到「設計不只是商標和排版」的概念：負責品牌塑造的人認為，「外觀與感覺」充分傳達出品牌的存在：它的顏色、它的語調和它的風味。

我們很難反對。然而，我忍不住想，客戶（和設計師）使用這個詞彙的方法，會產生不良的後果。用「外觀與感覺」來取代「設計」，等於是把設計的過程與內容（或是傳播內容背後的策略）一分為二。於是我們又回到平面設計最古老的爭論：形式與功能的問題（form vs function）。「外觀與感覺」一面倒地強調事物的外表，把設計師完全侷限在形式部分。然而凡是偉大的設計，都是形式與功能並重。

延伸閱讀：Virginia I. Postrel, *The Substance of Style: How the Rise of Aesthetic Value is Remaking Commerce, Culture, and Consciousness.* HarperCollins, 2004.

1 www.designobserver.com/archives/032084.html

2 www.abcglobal.org/archive/hof/1979/?id=264

3 www.businessweek.com/innovate/NussbaumOnDesign/

假文
Lorem Ipsum

假文是一種「占位文」，讓平面設計師用來仿造在模擬版面裡填入真實內文的效果。這個過程有時被稱為 Greeking，寫名稱很怪，因為占位的文字顯然是拉丁文，雖然我的拉丁語字典裡找不到 lorem 這個字。

1 www.bamagazine.com
2 www.straightdope.com/columns/010216.html

假文（占位文）比童子軍手上的瑞士刀更好用，讓忙碌的設計師可以用假內文排版，好複製真實內文的效果。假文最大的用處在於字母的出現頻率，是模仿同樣的字母出現在真文裡的頻率。在數位時代之前，假文是做成擦壓轉印紙，不過隨著麥金塔電腦的出現，假文也被納入早期的出版軟體。現在設計師只要到相關的網站，不管多少假文都能製造出來，然後拿到文件裡編排使用。

《前與後》（*Before and After*）雜誌[1]引述拉丁語教授理查．麥克林塔克（Richard McClintock）的話，他自稱在西塞羅的學術論文裡發現了假文這個名詞，論文寫於西元前 45 年，是研究倫理學理論。他回想當初在一本早期金屬活字樣本的書裡看到這個名詞，這些樣本普遍使用古典文學的摘錄。「我覺得很了不起，」他說，「十六世紀有個印刷工人拿了一個活字盤，拼湊出一本活字樣本書，從此這篇文本就成了出版業的標準假文；不僅經歷了長達四世紀的逐字重排，甚至還躍入了電子排字，基本上完全相同。」

不過當 Straight Dope 網站[2]向麥克林塔克請教時，他說一直找不到當初他看到假文的舊活字樣本書。他能找到的最早的文本，是在 1970 年代 Letraset 公司的轉印紙上。

延伸閱讀：**www.loremipsum.de**

小寫字母
Lower case

全部用小寫字母的字體設計是酷炫的象徵嗎？抑或只代表沒唸過書？當我們收到朋友寄來一封沒有大寫字母的電子郵件，看上去是親密又友善；不過要是看到商業訊息只用小寫字母書寫，又是什麼感覺？

很多設計師常常只用小寫字母。的確，這樣看起來可能酷炫、時髦又現代。不過大寫字母的存在是有原因的，一旦付之闕如，就未必能清晰傳達意義。想知道全部小寫的內文效果如何，看這個小故事就知道了（說起來就心如刀割）。以前有人找我替一份型錄寫文章。這個題材我很有興趣，因此欣然允諾。等我拿到印好的型錄，才發現設計師把我的文章全都排成小寫字母；而且他還用小字級、窄行距，欄寬也太寬，把問題變得更複雜。如果是排成大寫和小寫字母，已經很難讀了，但只用小寫字母排字，根本無法閱讀。兩千字灰濛濛的艙底污水。我崩潰了。

每個設計師都做過這種事：以符合個人美學品味的風格編排作者的文本，但完全不管可讀性的問題。把兩千字的文本排成小寫字母，等於是拿一條濕毛巾刮了作者（和讀者）一耳光。

小寫字母最早出現在西元 800 年。之前寫的都是大寫字母。在文藝復興時期（十四到十六世紀），才首度混合使用大寫字母和小寫字母，也發展出我們現在知道的兩排字母表。設計師與字體設計師不斷挑戰這個混合大、小寫字母的系統。自從第一次有客戶為了傳達訊息，要求設計師務必要「用喊的！」，設計和廣告就開始出現只有大寫字母的單字和詞組。但小寫字母也不乏擁護者：在《現代字體設計的先鋒》（*Pioneers of Modern Typography*）一書中，赫伯特·斯賓塞（Herbert Spencer）寫道：「〔赫伯特〕拜爾極力主張只用一套字母系統——『我們為什麼要書寫和印刷兩套字母系統？我們講話又不分大寫 A 和小寫 a』。」這個嘛，其實我們的確會講大寫字母。我們運用重音和停頓，表示另起新句。

我的意思是什麼呢？是我們在做正式溝通時，絕不能只用小寫字母？完全不是這麼回事。在許多情況下，只用小寫字母不但有效，而且好讀又時髦。只不過更常見的是成事不足，敗事有餘。首先，如果沒有大寫字母標示出句首和專有名詞，長篇大論的文章恐怕很難閱讀。另外也有一種可能，一旦省略了大寫字母，人家會認為這段訊息根本不重要——甚至微不足道。此外，還有許多地方，最好不要通篇使用小寫字母。

小寫字母與大寫字母的兩種聲音都很有用，但我們多半希望以正常、不急不徐的語調說話。因此大、小寫字母，兩者不可偏廢。

舉例來說，設計師一直很時興只用小寫字母設計自己的專屬文具（名片、信頭等等）。看起來很時髦，也能標榜字體設計的巧妙。但地址大多包含數字（郵遞區號等等），如果把小寫字母結合齊線數字（lining numberals）使用（見數字〔Numerals〕，221 頁），這種數字的高度跟字母的大寫等高，結果是慘不忍睹。解決的辦法是採用非齊線數字

上圖

設計案：《Edition Hansjörg Mayer》，封面與跨頁
日期：1968 年
出版商：德國，漢斯喬治梅爾出版社
設計師：漢斯喬治·梅爾（Hansjörg Mayer）

身兼字體設計師、印刷商、出版商和演說者的漢斯喬治·梅爾（b. 1943），關注的是「兼具功能性和自主性的字體」。他把自主性的字體界定為「能夠獨自構成一個物件的素材。包含本身明確的結構和密度。」梅爾一貫使用一種字體 Futura，而且他堅持只用小寫字母，並省略所有標點符號，使他的作品獨樹一格。

（non-lining numerals，見Numerals），或是數字的小號大寫版
（small cap）。小號大寫字是把大寫字母寫成小寫字母的 x 字體高度。
但不是每一種字體都有小號大寫版，而且因為無論如何都不能把數字直接
「縮小」成 x 字體高度（因為數字的粗細絕對比不上字母），有時可以把
齊線數字的字級縮小，看起來比較沒那麼惹眼。

　　　　小寫字母或許很容易給人親密或柔和的感覺。如果通篇大寫字母
是在高聲喊叫，通篇小寫字母就是低語呢喃。兩種聲音都很有用，但我們
多半希望以正常、不急不徐的語調說話。因此大、小寫字母，兩者不可偏
廢。

延 伸 閱 讀：Herbert Spencer, *Pioneers of Modern Typography*,
revised edition, foreword by Rick Poynor. MIT Press, 2004.

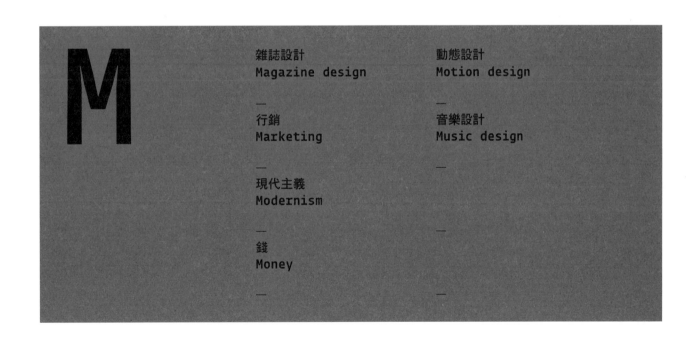

M

雜誌設計
Magazine design

—

行銷
Marketing

—

現代主義
Modernism

—

錢
Money

—

動態設計
Motion design

—

音樂設計
Music design

—

—

雜誌設計
Magazine design

在第一流的雜誌裡,我們可以透過視覺設計,畫出字體設計、藝術指導、插畫、攝影和編輯內容表現的微觀史。同時,我們可以從現代大眾市場的雜誌看到,一旦設計被當作攻城的夯鎚,會產生什麼結果。

對一般大眾而言,雜誌是平面設計藝術中最醒目的表現之一。當雜誌變更設計,讀者會注意到的。既然雜誌在數百萬讀者的生活中占有重要地位,或許也沒什麼好驚訝的。成功的雜誌(包括大眾和小眾雜誌)會激發部落般的忠誠(tribal loyalty),也影響讀者的生活和思考方式。

在許多小眾和專業雜誌,藝術指導、設計師和編輯運用設計來創造搶眼的視覺和編輯經驗。其效果在於製造一個「私密的」聲音,經年累月下來,就成了一個好朋友的聲音。

在大眾市場雜誌,設計的地位則有不同:設計的作用反而是誘拐和引導。鼓勵讀者以他們快速瀏覽電視頻道和網頁的方式,來看平面的大眾市場雜誌。現代雜誌的編輯和出版拚命想要模仿多頻道電視的概念,以及超連結、混亂的網路,於是要求設計師和藝術指導交出「互動式」跨頁廣告,充斥著瘋狂的活動、內容提要、呼喊與側邊欄。

現代大眾市場的雜誌對讀者沒有什麼要求。許多最暢銷的雜誌裡,也會出現視覺傳播裡到處看得到的最花俏、把讀者當小孩子、也最難看的排版。那些一心只想把雜誌拿到超級市場去賣的出版商,對精緻的設計毫無興趣;如果因此造成排版老舊過時,而且每本雜誌毫無差別,讀者也只能接受。全球有數千本雜誌定期出版,新雜誌又不斷推出。這個時代網路鋪天蓋地,而社群媒體網站對數百萬的傳統雜誌讀者產生擋不住的吸引力,竟然還有這麼多雜誌出版。

現在只出印刷版實體的雜誌寥寥可數。商業出版社看到線上廣告的收入迅速攀升。他們發現消費者是透過手提式裝置取得線上內容。有些出版社甚至注意到網路出版比印刷品出版更環保。而且若非媒體評論家傑夫·賈維斯(Jeff Jarvis)指出,「線上內容完全免費」[1],我們應該很難想像在當前的氛圍下,還會有出版社肯花力氣把規劃的新書出印刷版。如果這種話聽起來很誇張,不妨看看唱片業現在的情況:唱片業因為數位化的改變。

不過商業平面雜誌的命運並非掌握在出版商手裡。未來的主宰是廣告商和大品牌老闆,而他們已經把數百萬預算轉移到線上。等哪天他們斷定印刷版雜誌再也不能有效「吸睛」,雜誌就會失去主要的收入來源。對設計師而言,結果是未來的雜誌設計師必須擅長設計能在多種平台上傳達內容。雜誌靜態的頁面(是平面設計在許多黃金時刻自由揮灑的畫布)正逐漸成為另一個時代的遺跡:一個以印刷品作為主要媒體的前電子時代。

曾經有一段時間,是唱片封面設定了平面設計的脈動速率。如今,懷抱理想主義的青年設計師恐怕是受到某些雜誌實驗性的排版所啟發。

左頁

設計案：《Fantastic Man》第八期

日期：2008 年

設計師：賈布 · 凡 · 貝納克姆（Jop van Bennekom）

被描述是「痛恨時尚雜誌的男人所看的時尚雜誌」，《Fantastic Man》是設計師賈布 · 凡 · 貝納克姆和新聞記者基特 · 瓊克斯（Gert Jonkers）合作的產品。這本雜誌冷靜的內斂氣息和時下大多數雜誌在視覺上的狂放背道而馳。

上圖

設計案：《File》雜誌創刊號

日期：2009 年

設計師：喬賓 · 安克斯賈納（Thorbjorn Ankerstjerne）／費比奧 · 塞巴斯汀納利（Fabio Sebastinelli）

《File》是專門介紹平面設計、藝術與視覺傳播的雜誌。當印刷出版品的可行性受到網際網路和媒體環境變遷的威脅，《File》的因應方式是在每一期雜誌裡包含一份 DVD 和一份限量版印刷品。DVD 的內容是超過兩小時的短片、音樂錄影帶和訪談。創刊號贈送的是一張喬夫 · 麥克菲特里吉（Geoff McFetridge）設計的海報。

但說也奇怪，現在是激進派雜誌設計對進步性設計師影響力最大的時候。曾經有一段時間，是唱片封面設定了平面設計的脈動速率：1970 和 1980 年代的專輯封面，啟發了一整個世代追求平面設計的學業和事業。如今，懷抱理想主義的青年設計師恐怕是受到某些雜誌實驗性的排版所啟發，例如麥克 · 密赫（Mike Meiré）設計的 032c [2]，由史提夫 · 斯洛科姆（Steve Slocombe）擔任創意總監的《Super Super》那種螢光色、宛如 MySpace 網站的混亂風格 [3]，或是荷蘭設計師賈布 · 凡 · 貝納克姆（Jop van Bennekom）設計的幾本雜誌：《Re-magazine》、《Butt》與《Fantastic Man》[4]。後面這三本出版品的才氣縱橫，是設計師的靈感泉源。不過凡 · 貝納克姆不同於其他的雜誌設計師。他和記者葛特 · 瓊克斯（Gert Jonkers）共同兼任自家雜誌的主編和發行人，這也讓我們洞悉了有效雜誌設計的一個祕訣：設計師必須更像個編輯。

英國雜誌設計師傑瑞米 · 萊斯利（Jeremy Leslie）經營的部落格，專門討論雜誌和編輯設計 [5]。他也出版了兩本相關書籍。萊斯利把雜誌的設計定義為「編輯與設計師的合作過程。這兩個行業之間的化學作用才是過程的核心：好的雜誌設計師一定要很瞭解新聞學，好的編輯永遠明白設計的重要性。」

上圖
設計案：《Super Super》雜誌
日期：2009 年
設計師：史提夫·斯洛科姆（Steve Slocombe）

《Super Super》雜誌在清爽、鬆散的字體與影像中傳達出時尚感。

這句話聽起來或許理所當然，但這種化學作用出現的機率少得出奇。事實很簡單，唯有雙方精誠合作，才能辦出好雜誌。英國編輯設計師賽門·艾斯特森（Simon Esterson，《Eye》雜誌的藝術指導兼所有人）建議[6]，雜誌設計師必須「學會編輯」。他說：「你們的創作方式多半是從別人的素材中萃取精華，所以要學會如何編輯你們的點子、別人的點子、圖片和文字。欣賞文字和圖片，以及兩者如何透過不同的方式和組合編排在頁面上，用來講故事和抓住讀者的注意力。」他補充說：「好奇心是基本元素，雜誌的內容必須吸引讀者。入境隨俗，運用新聞記者的思考模式，不只是一個在頁面上任意排列組合的人。問問你自己：故事的來龍去脈是什麼？我們要怎麼講故事？同時要與別人合作。找到你想一起共事的攝影師、插畫家、編輯、字體設計師、印刷廠。」

如果是設計一本新雜誌的創刊號，或是改版設計一本原有的雜誌，設計師和其他專業人員的合作會更複雜。編輯、廣告業務部門和出版商的要求彼此衝突，如何讓他們皆大歡喜，可是一項艱鉅任務。這項任務包括要預先顧慮到廣告和貨架衝擊力（shelf impact），以及其他十幾種有時會互相衝突的需求，同時也能依照需求，鞏固讀者的支持。無論是新雜誌或舊雜誌的新設計，也得要應付焦點團體，和來自廣告商的直接指示。

然而就算設計師已經克服了重重困難，常常還有最後一道障礙要

1 Jeff Jarvis, "Review of the year: New media: Facebook climbs the social cale", Guardian,17 December 2007. www.guardian. co.uk/media/2007/dec/17/faceboo. yahoo

2 www.meireundmeire.de

3 www.myspace.com/thesupersuper

4 http://calendar.walkerart.org/ event.wac?id=3690

5 http://magculture.com

6 在寫作當時，賽門·艾斯特森（Simon Esterson）剛剛成為《Eye》的老闆之一。

7 菲利普·麥格斯（Philip Meggs）在他的《平面設計史》（History of Graphic Design）寫道：「布洛德維奇教設計師如何攝影。他對影像的裁切、放大和並列，以及如何從相片目錄中選出最精彩的畫面，全靠過人的直覺判斷完成。」

傷腦筋。如果請獨立雜誌設計師來改版設計或推出新雜誌，大多是要求設計師創作一個樣板，讓其他人日後照本宣科。設計師先設計出版品的新外觀，然後交出網格、體例樣板、配色，和各種必要的指示，讓公司內部的團隊可以製作雜誌。很多公司內部的團隊很有能力，全心忠實地執行新設計。但有時公司內部的設計師卻討厭外來的和尚，一逮到機會就擅改和稀釋新設計。有時設計師前腳剛走，出版商和主編就得應付這種問題。真是麻煩透頂。

那麼，是否表示創新的雜誌設計走到了死胡同？現在還會不會再出一個埃列克西·布洛德維奇（Alexey Brodovitch）[7]？有沒有新一代的凡·貝納克姆們，能夠應付線上出版的現實？「希望如此，」艾斯特森表示。「小雜誌給設計師很大的自由和責任，但通常資源有限。大型雜誌沒那麼自由、責任給大家分擔、資源充沛。兩種都試試看，再決定哪一種結構最適合你。」雜誌同時提供印刷和線上版本的趨勢日增，艾斯特森認為，未來的雜誌設計師必須具備網頁設計的技巧，才能應付新情勢。「而且學會如何使用攝影機，」他說，「或許是個好主意。」他接著表示：「不過最好的設計工具還是你的腦袋。」

延伸閱讀：**http://magculture.com/blog/**

行銷
Marketing

行銷人員對設計往往沒什麼共鳴。反過來，設計人也經常對行銷不屑一顧。不過設計受到行銷的控制，因為行銷的重點是策略和規劃，而設計的關鍵是直覺。客戶很願意為策略買單，但比較沒興趣花錢買直覺。

英國披薩外送公司達美樂有贊助《辛普森家族》。每次節目播出時，這家連鎖店就經歷它所謂的「辛普森熱潮」。只要達美樂的贊助聲明一出現在電視螢幕上，立刻有大批人突然很想吃披薩，而全國各地的達美樂外送店立刻全速趕工，供應龐大的需求。

對這件事可以有兩種看法。在商言商，這是極有效的行銷手法：用一個小花招，把達美樂的名字和一齣熱門的電視節目連在一起，讓披薩的訂單暴增。這個搭配很好：食物是《辛普森家族》的主要橋段，適合傍晚的播出時段；《辛普森家族》的觀眾是兒童（也有大人），小孩愛吃披薩。這個行銷高招讓達美樂連鎖店僱用了許多員工，也嘉惠了披薩原料的供應商。

然而從社會的角度看待此事，似乎像一個犬儒的操弄手段。在節目中充斥達美樂產品的誘人廣告，他們玩弄的是兒童（和成人）希望得到

想想看
想像你自己的樣子，
我的小朋友

立即滿足的慾望。父母親只好多花錢，購買其實不必這麼貴的產品，如今加工食品被指責為嚴重肥胖問題的元凶，達美樂卻鼓勵加工食品的消費。這樣達美樂究竟是市場上最聰明的行銷者，還是一家剝削性的企業，把他們的產品偷偷塞進人們的腦子裡？儘管從各方面來說，這種產品還是不消費為妙？每當我看到這種聰明而毫不客氣的行銷，運用巧妙的影像、優秀的文案和創新的策略思考，就忍不住被誘惑，儘管依照

所有的經驗都告訴我們，當設計部門和付錢的老闆意見不合時，必須要靠設計師來解決問題。沒有人能為我們代勞。

我的本性，對於有人企圖向我推銷，通常是不屑一顧。誠實的行銷讓我感覺自己在行使選擇自由，而欺騙性的行銷讓我覺得像小孩子似的被操控。如果這樣似乎反應過度，不妨想想早餐玉米片，以「有益健康」為賣點，但其中含有大量鹽份；還有號稱是「能量飲料」的氣泡飲料，但其中有可疑的化學成分，含糖量也過高。這是欺騙式行銷：這種策略是假設，如果你告訴民眾有一種產品對心臟有益，他們根本懶得深究會不會傷害身體其他部位。這種行銷的背後是一種傲慢的假設，認定可以靠行銷來支配人們的思考方式；越是以大眾市場為訴求的產品，行銷手法越獨裁。

大多數的行銷並非不誠實；只是笨拙而已。這種笨拙通常是因為行銷金童想同時對許多人表達訴求，最後只能用一種無聊至極的口吻說話。作為設計師，我經常和聰明的專業行銷人員共事，他們把閱聽人視為聰明而講究的人類，這些人需要的是事實，而非誇大的宣傳，需要的是真相而非欺騙。在我曾經參與的一些設計案裡，行銷團隊見識過優良設計的好處，把設計師視為寶貴的合作夥伴。他們知道透過有效的設計，更能夠傳達他們的想法。

不過事實擺在眼前，大多數的案子是以行銷為主，設計為輔。行銷部門請設計師來充實他們的計劃和方案，這樣做出來的設計通常是行銷的附庸，然而兩者應該對等合作才對（見外觀與感覺〔Look and Feel〕，187頁）。等到設計師加入，所有的構思已經完成。大型設計團體很清楚這一點，並且發展出策略和行銷技巧。至於其他設計師，我們面對的是嚴峻的抉擇：到底是要認命淪為行銷的僕役，就這麼繼續下去，或者我們也培養相關的技巧，讓我們的角色不再只是「形式」的創造者？

就像達美樂的例子，我們也必須考慮行銷本身固有的倫理問題；面對這個問題，每個人都得決定自己站在哪一邊。如果地雷公司找我設計他們的業務說明書，我會斷然拒絕。但如果早餐玉米片製造商要我設計網站，推廣玉米片是小孩愛吃的零嘴，基於廠商沒有要求我把它說成健康食

上圖
保羅．戴維斯（Paul Davis）繪圖，2009年

品，我可能會答應。別的設計師碰上這兩個案例，會採取不同的立場。我們每個人都必須做出自己的決定。

　　但假設眼前工作的倫理問題已經處理好了，怎樣才是和行銷部門培養關係的最佳方式？嗯，這可不容易：行銷人員往往低估（就像設計師經常可能高估）設計的價值。如果遇到客戶對設計抱著不講理或不屑的態度，我們可以做個選擇：可以直接走人，或是決定留下來和這個問題纏鬥。但所有的經驗都告訴我們，當設計部門和付錢的老闆意見不合時，必須要靠設計師來解決問題。沒有人能為我們代勞。

　　在行銷方面，我們必須學習，並不斷適應它的規則、慣例和機制。這一點對設計師恐怕是出奇地簡單：我們不但有能力保持客觀，具備行銷戰術與戰略的天份，也有本事看別人的觀點（見同理心〔Empathy〕，109頁），而且憑本能就能理解。不過，現在的傳播傾向於行銷圈內部比較機械化的操作手法，設計師對傳播本能上的理解，和當前趨勢越來越難契合。在當代行銷裡，企業評量、市場研究和消費者行為分析的工具，取代了判斷和直覺。廣告大師大衛‧奧格威曾經寫道：「我發覺行銷主管越來越不願意做判斷；他們過度仰賴研究，就像酒鬼抱著路燈不放，不是為了指出一條明路，而是要撐自己一把。」[1]

　　因此，假使我們要和從事行銷的客戶和睦相處，就得盡可能嫻熟他們的技術。由於行銷正在經歷深切的改變，現在這一點倍加重要。和商業生活的許多層面一樣，行銷已經被網際網路顛倒過來。在新的數位世界，當家做主的是消費者。過去和客戶的溝通本來就一塌糊塗的大企業，現在要用網際網路直接和客戶對話。我只是在 Google 打進「聯絡我們」這幾個字，就得到三十三億兩千萬筆資料。這是全新的行銷：拜部落格和聊天室所賜，現在客戶和供應商是對話的關係，這種「雙向」行銷意味著傳統獨裁式的作法已經結束。

延伸閱讀：Sam Hill and Glenn Rifkin, *Radical Marketing: From Harvard to Harley, Lessons From Ten That Broke the Rules and Made It Big*. HarperCollins, 1999.

如果地雷公司找我設計他們的業務說明書，我會斷然拒絕。但如果早餐玉米片製造商要我設計網站，推廣玉米片是小孩愛吃的零嘴，基於廠商沒有要求我把它說成健康食品，我可能會答應。

1 David Ogilivy, *Confessions of an Advertising man*. Atheneum, revised edition, 1988.

現代主義
Modernism

在某些平面設計師眼中，現代主義是黃金標準，不管什麼設計案，都能在現代主義裡找到倫理和風格的「解決方案」。另外也有人認為這是個乏味、傲慢、矯飾的視覺風格，只有自以為知道什麼對觀眾最好的設計師才會使用。

1908年，建築師阿道夫·魯斯（Adolf Loos）寫了一篇文章，名為「裝飾與犯罪」（Ornament and Crime），影響甚為深遠，他在文中極力否定當時華麗絢爛的風格，鼓吹以毫無裝飾的方式來處理建築和物品的製造。平面設計的現代主義算是隨著包浩斯學院在德國成立而興起。學院的創辦人建築師華特·葛羅培茲（Walter Gropius），堅信要把工藝和美術融合，終結對老舊的「自然主義」風格一味的模仿，希望讓設計恢復生氣。包浩斯學院努力發展出真正現代的機械美學，不過卻在1933年屈服於納粹的壓力而關閉。

如今，對於包浩斯及其追隨者所信奉的烏托邦夢想，各界有不同的反應，有人天真地接受，也有人斷然拒絕。藝評家勞勃·休斯（Robert Hughes）2006年在《衛報》撰文，筆端帶著鄙夷的口吻：「1919年，第一期的包浩斯學院在威瑪成立，當時葛羅培茲為學校寫了一份課程計劃，喚起了種種意象，包括大教堂、水晶大廈，和一個憑技藝表達自我的新信仰團體。追本溯源，現代主義總帶有懺悔的意味，為了追求更高層次的歡樂，而斷然放棄塵世的感官歡愉。十足相信僧侶的小室要比資本家的書房更美好，更別提他妻子的閨房了。」[1]

設計作家菲歐娜·麥卡錫（Fiona MacCarthy）2001年在同樣一份報紙發表文章，支持另外一種觀點：「我一向熱愛包浩斯以獨特的方式結合莊嚴肅穆和整齊劃一的瘋狂……但一直到去年春天，我才看見多年來困在共產東德的德紹（Dessau）校舍。現在我明白雷納·班漢（Reyner Banham）說德紹的包浩斯學院是個『聖地』，究竟是什麼意思。是什麼讓它如此動人？不只是學校和附近松林裡的教師宿舍在建築風格上的統一，還有其歷史的份量。包浩斯的理念流傳下來，塑造了現代世界。」[2]

從休斯和麥卡錫這兩種截然不同的觀點，我們意識到現代主義是設計師的風格，不屬於一般民眾所有，這是評價現代主義時一再出現的主題。但如果說現代主義代表了什麼，它代表的是「新」，而且必然會出現新的字體設計風格，反映出新的機械美學。作家山德斯基（L. Sandusky）提到：「包浩斯占有天時地利，受到構成主義和風格派的影響，轉化為實用功能主義（utilitarian functionalism），日後在印刷

儘管現代主義風格和現代主義思維純屬功能性，現在的客戶未必會有共鳴。他們老是說，運用現代主義精神的版面既「冷酷」又「拒人於千里之外」。

客戶偏好比較搶眼而有勁道的圖文：說也矛盾，在他們眼中，現代主義被認為是精英而講究的。

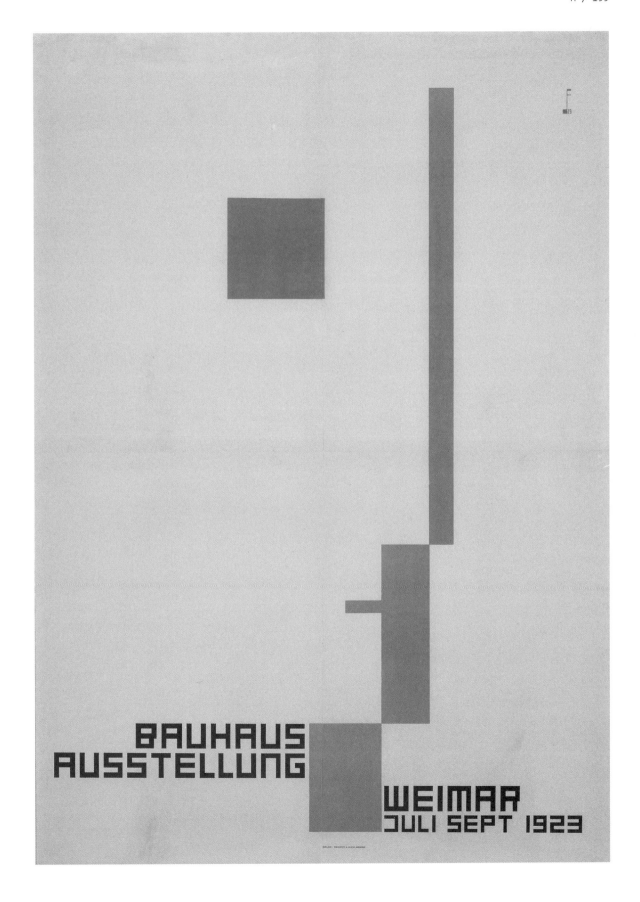

和廣告設計上，就成了所謂的新字體學（new typography）。」[3] 包浩斯字體學經歷戰後時代，蛻變為國際風格（International Style）或瑞士風格（Swiss Style），到了 1960 年代，已經成為全球平面設計的主要的風格，這一點泰半要歸功於包浩斯在美國商業文化大行其道。甚至早在 1983 年，山德斯基就可以寫說：「從包浩斯的故事，就知道大批當代美國的印刷品和廣告，如何演變成現在的面貌。」今天，現代主義的設計和字體學風格無處不在。但現在怎樣才算是現代主義設計原理的信徒？現代主義從來不僅僅是一種風格，它是一種意識形態，同時就意識形態而言，它正步步為營地重返潮流。最明顯的跡象就是設計和設計思維被帶回到社會住宅之類的領域，涉及永續性及處理社會變遷的議題。「設計」現在是社會領域的時髦用語，這是 1960 年代以後就沒出現過的現象。2005年，加州史丹福大學創辦了自家的設計學院，自稱是跨領域先鋒的園地，準備釋放出「設計思維」的潛力。該學院表示：「設計學院是一個讓專案團隊處理困難、棘手問題的地方。設計學院製作生產的原型包括物件、軟體、經驗、表現和組織。這些都是不盡完美、還在不斷發展的解決方案。我們運用設計思維來處理嚴峻的社會問題：防止酒醉駕車。建設更好的小學，發展具有環境永續性的貢獻。」[4] 如果這不是一篇現代主義宣言。我就不知道算是什麼了。

如果訊息的傳遞要精確、在美學上又要討喜，首推現代主義的設計原理。我們可以說它貧乏又獨裁，但對於訊息的有效傳達，堪稱首屈一指。

1990 年代，受到諸位瑞士大師的影響，也為了反抗激進派美國設計師的解構主義趨勢，英國有大批追隨者服膺新現代主義（Neo-Modernism），傳統上，這裡可不是什麼現代主義的地盤。不過眾多年輕設計團體證明，更新後的現代主義在概念與風格上都有足夠的份量，在二十世紀眾聲喧嘩的最後幾年發揮作用。

儘管現代主義風格和現代主義思維純屬功能性，現在的客戶未必會有共鳴。他們老是說，運用現代主義精神的版面既「冷酷」又「拒人於千里之外」。他們偏好比較搶眼而有勁道的圖文。說也矛盾，在他們眼中，現代主義被認為是精英而講究的。

延 伸 閱 讀：**Robin Kinross, "The Bauhaus Again: in the Constellation of Typographic Modernism", from *Unjustified Texts. Perspectives on Typography. Hyphen Press*, 2002.**

上頁
設計案：包浩斯展覽（Bauhaus Ausstellung）
日期：1923 年
設計師：菲利茲・舒雷弗（Fritz Schleifer）
平版印刷海報。包浩斯現代主義盛期的絕佳範例，展現如何使用幾何圖形來創造詩意的張力。出自柏林的包浩斯博物館。

1 Robert Hughes, "Paradise Now", *Guardian* 20 March 2006.

2 Fiona MacCarthy, "House Style", *Guardian*, 17 November 2007.

3 L. Sandusky, "The Bauhaus Tradition and the New Typography", *PM*, 1938. Reprinted in Steven Heller and Philip B. Meggs (eds), *Texts on Type: Critical Writings on Typography.* Allworth Press, 2001.

4 www.stanford.edu/gropu/dschool

錢
Money

客戶多半有經驗老到的財務操作人員，而設計師在這方面往往很單純。儘管許多設計師遺憾為了財務考量而在設計上妥協，但對財務懂懂無知卻沒什麼好處。有沒有可能同時兼顧設計的完整性與財務能力？

平面設計師很少談錢。不管是誰閱讀平面設計的文獻，搞不好會以為設計師是靠空氣過活？幹嘛這麼靦腆？雖然不能一概而論，但許多設計師似乎深陷在藝術必須純粹的夢裡，在這裡是不能談錢的。然而任何人只要經營工作室或擔任自由接案的設計師，都需要高度精密的理財方式。但設計師該去哪裡學財務技巧呢？我們大多數得吃盡苦頭，從錯誤中學習。

當然，不是每個設計師都不懂得管錢。不少設計師精通財務、很有生意頭腦，也知道怎麼談價碼、管理現金流量，還能經營賺錢的事業。另外也有一種設計師（這種就稀罕多了），硬是不肯為了賺錢而做單調無聊的工作：這些設計師拒絕資本主義你死我活的世界，從事公益工作，或是為非營利組織服務。

但我們其他人，要付帳單和繳稅，免不了要為日復一日的財務問題頭痛。我曾經請過一位會計師，這位鐵石心腸的聰明人，直指問題的根源何在。「你們設計師的問題，」他說，「是你們靠自己熱愛的工作維生，當你們愛上了自己的工作，就不會理性看待。你們對工作很有感情，因此蒙蔽了你們的判斷。感情和生意不能混為一談。」

這位鐵石心腸的會計師說得有道理。舉個例子，每當有人找設計師接案，他第一考慮的通常不是這份工作能賺多少錢，而是我想不想做這種工作？如果簡報寫得十分動人，有可能創作出第一流的作品，我們會有許多人忙不迭地接下來，不管能得到多少報酬。有些人甚至會因為喜歡設計案而接下沒有酬勞的工作。然而，我一向主張，設計師能夠把加諸在工作上的感情，與最基本的財務技巧結合。我也注意到有些最崇高、最理想主義的設計師，在金錢方面精明得很；他們堅持客戶必須準時付款，很清楚自己的價值何在，也能得到最好的勞務報酬。

如果設計師以發大財為主要目標，反而不可能達到目的。當設計師的人要致富，唯一辦法是當個模範設計師。要成為模範設計師，唯一的辦法是把這個當作我們的主要抱負。

要得到老練的財務建言，一定要請個好會計師。但關於工作室的經營之道，或是自由接案的設計師的做事方法，有幾個基本的財務原則，而且只是簡單的常識。設計師馬契洛·米納爾（Marcello Minale）在《如何繼續經營成功的設計公司》（*How to Keep Running a Successful Design Company*）一書中寫道：「步驟很簡單，計算你的管理費用——公司經營要花多少薪水、租金等等。接著把當月的發票收集好，扣除花費，把所有的收費加起來。如果費用收入超過支出，就是有利潤。萬歲！如果你的支出大於費用收入，就是賠錢了，

要是想繼續經營，必須採取矯正措施。」[1]

　　米納爾坦率的實用主義，直接切入問題核心。如果支出大於收入，我們就危險了。然而，就算進來的錢比出去的多，還必須應付現金流量的問題。對小公司而言，現金流量是最難以捉摸的財務元素。公司或個人有沒有償債能力，也是最重要的衡量標準。在財務會計裡，現金流量有各種技術上的意義，然而辛苦工作的設計師，靠收費維生、努力維持工作室經營，對他們來說，現金流量是指某一段時間的現金收入減去現金支出。或者換個說法：進來的錢與出去的錢。要掌控現金流量，必須有財務紀律（控制出去的錢）和收錢時的霹靂手段（追債）。（見 Debt chasing，87 頁。）

有些最崇高、最理想主義的設計師，在金錢方面精明得很；他們堅持客戶必須準時付款，很清楚自己的價值何在，也能得到最好的勞務報酬。

　　除了現金流量，我最常聽到設計師問的財務問題是：「我該收費多少？」要懂得如何收費，首先得知道需要多少收入才能維持償債能力及獲利。設計師要賺錢，必須有一張收費價目表。這一份支出明細應該列出每小時或每天的收費費率。這是一組我們可以向客戶報價，而不必感到慚愧或歉疚的數字。但這些數字是怎麼算出來的？

　　我們照馬契洛・米納爾的建議，把所有支出加起來，計算我們的收費費率。這樣就能計算出每個月讓公司維持營運的收支平衡數字。從薪資到衛生紙的花費，一律要包括在內，而且務必要納入一筆應付偶發事件的款項（例如電腦突然故障，需要維修或更換）。

　　然而即使算出了收支平衡的數字，我們還是漏了一個重要元素：就像我的會計師總是對我耳提面命的，光是收支平衡還不夠；必須有利潤率才行。所以必須再加上……百分之三十吧，這樣我們總算能得出每個月的營業目標是多少。我們每個月必須開出這個金額的發票，才能維持公司的償債能力。不妨把這個每月營業目標稱為 x，有了這個數字，就能計算每小時的收費費率，也就是我們的收費。要算出每小時費率，只要把我們的每週工作時數（就說四十小時吧）除以 x，要算出每日費率，就把每個月的工作天數除以 x。

　　有了基本收費費率，我們可以跟客戶報價，另外有一點也很重要，我們可以經常監控自己的績效：舉例來說，如果我們有個案子向客戶報價十小時，結果花了二十小時才完成，就知道我們當初報價過低。

　　上述種種讓我們更能回答這個問題，「我該收費多少？」不過把數字算出來之前，必須思考接下某一個案子所產生的外部成本。如果必須

¥ ЛВ Rs
£ đ kr
₡ zł ₪
₵ ден S/.

向圖片圖書館購買影像，或是委託別人攝影，或是支付網頁編碼的費用，這些都要加進報價給客戶的數字裡。對小工作室和獨立設計師而言，這是一個危機四伏、爭議不斷的地帶。如果我們是為了客戶而支出，把支付這筆花費的金額加上去，完全合情合理：這叫作加價。只要加價是「合理的」，客戶大多會照單全收，我們應該做好準備，如果客戶問起，就提出説明。可是現在客戶經常對加價提出質疑，一旦有這種情況，我們應該要求他們直接從供應商那裡取得帳單。

　　一大筆印刷費的帳單，或是一筆可觀的攝影費，會增加我們開給客戶的發票金額。表面上是件好事。我們覺得自己賺錢了。不過這可能是個龍潭虎穴。萬一客戶不喜歡印刷廠的品質而拒絕憑發票付款，這下該怎麼辦？我們還是得付錢給印刷廠嗎？萬一攝影師交來的最終發票超出他（或她）的原始報價呢？我們有義務支付新增的金額嗎？從這兩個例子看來，除非我們在委託外部供應商時提高警覺，否則就麻煩了。要承擔供應商的帳單，得有紀律才行（見委託創意人〔Comissioning creatives〕，見 71 頁）。如果不控制和管理外部支出，我們就危險了。

　　我當上平面設計師的時候，別人警告我這一行根本賺不到多少錢，到了 1989 年我開工作室的時候，情況早已丕變。我創立工作室，是因為渴望自己主宰自己的命運所帶來的創作自由，但也是因為我需要賺錢。在那個年代，設計師想賺錢，就要做好拚命工作的準備，同時還得培養臨場反應的本能，用來談價碼和主動發現為客戶效勞的機會，例如購買印刷品，還有採購額外的勞務，像修片和拍照之類的，這些都能賺到可觀的額外收入。不過事實擺在眼前，現在設計師再也無法主導他們收費的方式，談價碼的藝術也漸漸失傳。在我的經驗裡，就算客戶要我們準備詳盡而仔細的報價單，但他們通常是知道自己有多少錢可花的。設計師的任務是提出一個費用的金額，要能接近這個不詳數字，或是更低。

　　紐約設計師兼 Petagram 合夥人的麥克・貝魯特認為，現代的趨勢是由客戶決定設計師的收費，這未必是問題。他表示：「偶爾會有個客戶就是看上一家公司的才華，直接説『我們想跟你們合作。我們有這些錢可以花。這樣夠嗎？』其實我最喜歡這樣，不管這個數字有多低，我都斷然不會拒絕。我懷疑其他設計師恐怕也一樣。」他接著表示：「願意和設計師達成不定額協議的客戶越來越少。（在我的經驗裡）極少設計公司

一大筆印刷費的帳單，或是一筆可觀的攝影費，會增加我們開給客戶的發票金額。表面上是件好事。我們覺得自己賺錢了。不過這可能是個龍潭虎穴。

上圖與下頁
各種國際貨幣的象徵符號，出自各個字體的字母。

會被客戶長期聘用，以計算鐘點費的方式工作，而且事先不做任何評估，只按照工作時數開發票寄給客戶。這種協議很好——律師似乎如魚得水。」

Petagram 在各國都有分公司，讓貝魯特對客戶設定費用的方式一目了然：「在我的經驗裡，有些客戶會針對某個指定範圍的工作，叫一大堆公司提出固定的費用評估，然後根據各種標準挑一家他們喜歡的。在公部門，有時他們必須選擇最低投標價。有時則會告訴你，只要把收費調到最低標價，就能標到這件案子。有時候他們好像事先就知道預算是多少。有時則利用投標過程來制定『現行價格』。」

在實務上，這表示決定權如今操縱在設計服務的買家手裡，客戶規模越大，越想掌控他們花出去的錢。大公司多半有一套精密的採購作業：他們知道如何購買印刷品和其他的傳播服務，也知道最好不要讓設計師加價。這麼一來結果會如何？儘管對設計服務的需求大幅成長，但要賺錢卻是難上加難。

另外一個麻煩地帶是評估一個案子需要多少時數。就算知道在平面設計史上，幾乎每個案子都會超過當初評估的時數，也沒什麼好覺得安慰的。如果我們報價二十五小時，最後一定會超過。但我們總得估算一下，因此只好做個合理的猜測；而且我們如果要準確監控自己的經營績效，如果要能坦然看著客戶，對他們說某個案子要花多少錢，合理的猜測必須盡量實際一點。但估計一個案子要花多少時間，卻隨時可能踩到地雷：如果估計得太高，算出來的數字可能把客戶嚇跑；如果估計得太低，得出的數字只會害我們賠錢[2]。

> 在實務上，決定權如今操縱在設計服務的買家手裡，客戶規模越大，越想掌控他們花出去的錢。

但接下來我們還得應付最後一個問題：客戶會要求設計師準備報價單，然而客戶找設計師的時候，大多很清楚自己想花多少錢。沒有一家現代公司會容許自己不先設定預算，就投入一個新案子。因此常常早在要求設計師詳列收費之前，客戶就決定好要花多少錢。有的客戶會明白告知他們有多少預算，接下來只是決定數字合不合理而已。我們是套用上述公式來計算合理與否。

有些客戶會要求我們報價，然後才說他們有多少預算。客戶這麼做是希望我們開出的價碼會低於他們配置的預算。因此在我們準備詳細的成本計算之前，自然要先問客戶一聲：「你們的預算是多少？」有的客戶會告訴我們，但多半會說：「我正在請三家工作室報價。先把你的報價單送來，我再決定。」碰上這種客戶，我們只得照一般的作法，準備報價單，

睡覺

坐在
黑暗中

恐慌

乾瞪眼

永無止盡

上圖
保羅‧戴維斯（Paul Davis）繪圖，2009 年

1　這些數字應該隨著環境的變化而經常修正。當
　　工作室擴充，會僱用更多工作人員，添置新設
　　備，修改後的對外收費率必須反映增加的成
　　本。

2　這把我們帶到了「我該收費多少？」的另外一
　　部分答案：心理學。心理學和專業收費有什麼
　　關係？我很想一口氣說個明白，不過這樣似乎
　　不太好。我要說的是，把成本告知客戶所需要
　　的技巧，幾乎和當時計算那些成本差不多。關
　　於收費這個重要層面，在別處有充分討論（見
　　Negotiating fees，212 頁）。

3　條款和條件是無聊又單調的細節，許多設計師
　　避之唯恐不及。但躲避不是聰明的作法。會計
　　師——最好是鐵石心腸的會計師，可以就這些
　　細節提出建議。

逐項列出成本。

　　看到這裡，「我該收費多少？」，並沒有簡單的答案。不過千萬不要笨到用猜的，或是隨便說一個數字，就希望客戶會接受。現代企業要求透明度，所以不管怎麼樣，都得制定一份合理的收費表，並且按表收費。財務的規則很簡單，我們越專業化，越不可能出問題。

　　許多設計師覺得財務管理的規程很討厭，但沒什麼會比處理破產或應付財務崩潰更討厭。一定要準備詳細而誠實的工作成本計算；一定要送書面報價單給客戶；一定要等客戶同意了最終價格（包括額外開支）再寄發票；一定要先拿到採購單，即使案子再小也一樣；而且要建立專業的條款與條件[3]，才可以避免許多令設計師困擾的問題。

　　大多數的設計師是在新的超專業氛圍裡工作，在這種環境下，再也不能以不懂財務為藉口。我們個個都得成為財務高手；對自己的財務越有紀律、越提高警覺，我們越可能賺到錢。然而這裡還是有個矛盾：如果設計師以發大財為主要目標，反而不可能達到目的。當設計師的人要致富，唯一辦法是當個模範設計師。要成為模範設計師，唯一的辦法是把這個當作我們的主要抱負。在我們排列優先事務的位階表上，賺錢的位階不能太高。

延伸閱讀：www.aiga.org/content.cfm/standard-agreement

我最常聽到設計師問的財務問題是：「我該收費多少？」要懂得如何收費，首先得知道需要多少收入才能維持償債能力及獲利。

動態設計
Motion design

從設計學校畢業的學生，大多有本事讓影像和文字動起來。只要用便宜的軟體，任何人都能製作動態影像序列，不過，要創造栩栩如生的動作，光靠軟體是不夠的。

上圖
設計案：《The Mast》
日期：2009 年
客戶：Araya ／ Benbecula 唱片公司
設計師／導演：希恩‧佩魯恩（Sean Pruen）
在倫敦霍尼曼博物館（Horniman Museum）拍攝的短片，研究光線和顏色都在一群水母身上的效果。《The Mast》是設計師兼電影人希恩‧佩魯恩為了 Benbecula 唱片公司的實驗電子音樂家 Araya 導演、攝影、設計和編輯的作品。這支充滿風格、令人迷醉的影片可以在這裡看到：
www.seanographic.co.uk

在某種意義上，長期以來，平面設計一直在尋找它最有力、最吸引人也最有效的形式：在許多人眼中，這個形式就是動態圖文。我和許多設計師一樣，約莫在設計開始數位化的時候，投入動態設計。1980 年代末和 1990 年代初的設計師，越來越覺得什麼都是可能的，甚至可能動起來。1989 年我和合作夥伴共同創辦設計公司 Intro，就結合了平面與動態設計，那時候很少有一家公司兼營兩種設計領域。

當時我們還要仰賴傳統、非數位的影片技術，例如用底片拍攝、影片與錄影帶剪接、手繪與勾勒動畫等等。桌上剪輯和動畫的發展是一、兩年後的事，不過已經開始轉向螢幕型的設計文化，許多設計師也開始覺悟，平面設計不再是靜態的，它的時間也不再是固定的。字體有可能動起來，把設計被凝結的那一刻延長。這一點徹底改變了設計師對視覺傳播的思維。我認為促使平面設計從靜態轉向動態的催化劑，是 MTV 進駐英國。這個頻道自 1981 年起在美國成立，1987 年闖進英國媒體界時，引發了一場大地震。

看看現在的 MTV，產值極佳，擁有全球媒體品牌的地位，實在很難相信它曾經有幾分龐克精神：當時有一種感覺（至少對平面設計師和錄影帶導演是如此），這個廣播媒體「能讓任何人有所貢獻」。MTV 讓年輕的英國錄影帶導演和設計師有機會為這個新頻道建立識別標誌，把圖文暴力的行動投注在它的商標上，感覺就像一個美麗新世界正在打開。MTV 給的酬勞不多，他們的預算少得可憐，卻提供了動態圖文一個過去不曾存在的平台，也給了設計師電視曝光的光彩，通常他們連一點陰極射線都沾不到。

到了二十世紀最後二十年，動態圖文已經成了真正的設計活動。專攻動態圖文的設計公司一家家地開，其他工作室也把動態設計列為服務項目。為了應付嶄新的電視界，設計師開始專攻電視圖文，提供平面傳播界過去長期具備的那種精緻設計服務（見廣電設計〔Broadcast design〕，58 頁）。當然，從事動態的設計師早就有了。這個類型可以說是索爾‧巴斯（Saul Bass）在 1960 年代的發明，雖然他真正懂得平面設計（他也設計印刷圖文），不過他同時精通電影科技，還能請到好萊塢第一流的電影技術人員。

把時間再往回推，前衛電影人留給後世一批視覺動態圖文的遺產：其中的拉斯洛‧莫侯利 - 納吉（László Moholy-Nagy）、歐斯卡‧

數位科技讓現代電影人有能力製作另一種影片：可以創造出一種全新、混合式、非線性、視聽電影的血統，其中包含動畫、音訊與視訊取樣，以及圖文效果的創造。

費辛傑（Oskar Fischinger）、哈利・史密斯（Harry Smith）、諾曼・麥克拉倫（Norman McLaren）、史坦・布拉克基（Stan Brakhage）與連恩・萊（Len Lye）豐富了視覺傳播的語法，他們跳過了傳統影片的技術，反而採用手動程序，在底片上繪圖，暴露出擺在正下方的物件；這樣不需要攝影機便能製作影片。現在，動態圖文設計師不需要攝影機來製作影片。他們用電腦。

對現代平面設計師來說，處理動態已成為常態。只要有一台功能強大的電腦和某個聰明的軟體即可。數位科技讓現代電影人有能力製作另一種影片：可以創造出一種全新、混合式、非線性、視聽電影的血統，其中包含動畫、音訊與視訊取樣，以及圖文效果的創造。

在數位的疆域，電腦已經取代了攝影機，成為電影人的主要工具，微晶的運算處理能力也取代了燈光，成為讓影像動起來的主要元素。不過最關鍵的是，數位科技已經把製作時間型媒體的能力，交到不擅長傳統影片技術的人手裡。

沒有底片的影片（電腦製作的電影），這個概念開啟了許許多多的探索之路，也提供了傳統電影人無緣取得的一系列耐人尋味的可能。全數位領域是另一番天地。舉個例子，就拿藝術品「完成」這個傳統概念來說：對數位電影人而言，這是個全然陌生的概念。在傳統電影中，影片沖印完畢就結束了；要花一大筆錢才能更改。但更改數位影片輕而易舉。一段用二進制資訊構成的影片，可以無止盡地混搭。在數位世界裡，「成品」的概念成了多餘：想想數位音樂，音軌可以透過混音技術不斷重新組態，以至於「原創」的概念幾乎失去意義。因此，現在音樂可以說是存在於一種不斷流動而變化多端的狀態。當然，這個變動不居的新後設宇宙未必一定能產生更好的「藝術」，但卻給了我們一套動態影像（和一般的藝術）的新語法，這是過去的偉大藝術家無從想像的。

這一切對平面設計師代表了什麼？這代表設計不再是靜態的：它存在於時間，也存在於空間。代表設計師必須學習製作栩栩如生、敘事動人的動作。代表設計師可以運用基本的軟體（主要是 After Effects 和 Final Cut Pro）製作片頭、廣告、音樂錄影帶、預告片和提案說明。代表設計師必須研究偉大的動畫家和傑出的真人實景電影導演。

電影人朱利安・吉布斯（Julian Gibbs）是一位傳統動畫科

> 在傳統電影中，影片沖印完畢就結束了；要花一大筆錢才能更改。但更改數位影片輕而易舉。一段用二進制資訊構成的影片，可以無止盡地混搭。

最上圖
設計案：Yell.com 電影廣告
日期：2006 年
導演：朱利安・吉布斯 @ Intro
這支廣告展現出使用 yell.com 目錄的無限可能，從空手道課到酒吧都能搜尋得到，導演、編輯和所有後製作業都是在 Intro 公司內部完成

上圖
設計案：《雪后》（The Snow Queen）影片
日期：2005 年
客戶：CBBC
導演：朱利安・吉布斯 @ Intro
長達一小時的影片，改編自安徒生的經典童話，把藍屏影片、動畫與照相拼貼的背景合成在一起。

班出身的設計師兼導演,但也是採用數位科技的先驅,在他眼中,動態圖文的新民主世界是危機重重的地雷區[1]:「看 YouTube 就知道,對,一點也沒錯,任何人都辦得到,這個過程不再需要複雜的科學,當初締造《綠野仙蹤》(*The Wizard of OZ*)這種彩色電影,或是成就庫柏力克七十釐米拷貝的《2001 太空漫遊》大場面的化學、煉金術或巫術,都派不上用場了,現在只要一個十二歲的孩子就能用照相手機全部拍好,在半小時左右大量生產數十億份,任務就完成了。」但他建議不要過度仰賴科技;「人性的色彩最重要。電腦是死的,電腦不像我們會做菜,電腦沒有夢想,雖然它們竟然擁有大量的記憶,卻沒有回憶的能力。因為無法耽溺於過去的經驗,我們才有了現在的角色。身為藝術家,我們是這個方程式裡的神奇元素,我們輸入自己彙集的心理、聯想和制約、我們神經的曲曲折折和感覺到的有的沒的,這些讓我們之所以為人的東西。」

延伸閱讀:Shane R.J. Walter, *Motion Blur: Multidimensional Moving Imagemakers: v.2, DVD edition.* Laurence King Publishing, 2008.

> 設計不再是靜態的:它存在於時間,也存在於空間。代表設計師必須學習製作栩栩如生、敘事動人的動作。

1 我和朱利安・吉布斯在 Intro 共事過,也就是我在倫敦和他人共同創立的設計公司。他主管 Intro 的動態影像團隊,製作音樂錄音帶、電視廣告和廣電圖文。他是用桌上型電腦製作動態圖文的先驅。在 1990 年代初期,他為《Q》雜誌執導了一支電視廣告,當時據我們所知,這是第一支完全用蘋果麥金塔電腦製作的電視廣告。

音樂設計
Music design

儘管從網際網路下載音樂之風盛行,儘管唱片公司的預算暴跌,設計師照樣渴望設計唱片封面。不過設計師還有事可做嗎?唱片公司還願意花錢製作能引起共鳴的藝術品?

主流的平面設計一直和專輯封面藝術保持距離。這是因為唱片封套對設計的形式主義敬而遠之,偏愛比較欠缺結構的作法。在 1960 與 1970 年代,亦即封面藝術的黃金時代,精彩的封面是字體與影像轟然爆發。不過封面很少有精緻的字體,也不大理會平面設計的成規。例外在所難免,不過一般來說,唱片封面藝術不夠正式,不足以成為教育者、設計的專業組織或設計菁英眼中「真正的設計」。

對主流設計師而言,好像什麼人都能設計唱片封面——百無禁忌,至少看起來是如此。他們關心嚴格的商業議題:他們有精密的簡報,並且遵守一定的規範。唱片封套設計師只是「自由揮灑」。不過在 1970 年代後半期,一群英國設計師剛好生逢其時,遇到了流行文化的年代,他們想出各種辦法,結合唱片封面藝術與現代主義的設計原理。彼得・賽維爾與麥爾康・蓋瑞特這一對英國雙人組,發現了赫伯特・斯賓塞的《現代

最上圖
設計案：00sieben.19.01.00
日期：1999 年
唱片公司：Synchron
設計師：拉夫・史丹布魯雪（Ralph Steinbrüchel）

上圖
設計案：End5.29.09.99
日期：1999 年
唱片公司：Synchron
設計師：拉夫・史丹布魯雪

瑞士音樂人、唱片公司老闆兼設計師拉夫・史丹布魯雪所設計的 7 吋乙烯廣告夾單。是 granu_live-series 這張唱片的一部分。
www.synchron.ch

字體設計原理》（*Principles of Modern Typography*），為封面藝術帶來更精緻的平面設計，也逐漸（但絕非百分之百）被「成熟」的設計界所接納。到了 1990 年代，整合的過程加速進行。像 Farrow、Blue Source 和我從前的工作室 Intro 這樣的團體證明了，你可以創作打破傳統的封面藝術，但照樣能運用洗鍊的平面設計思維。說來諷刺，過去二十年來，唱片業和其他消費者導向的事業一樣唯利是圖。從 1990 年代開始，唱片封面必須接受市場研究，而唱片公司的人通常沒有在寶僑家品（Proctor & Gamble）或可口可樂受過訓。

然而平面設計界內部對封面藝術還是很有興趣，至今依然是畢業論文經常出現的題材，在許多年輕設計師眼中，唱片封套設計仍然是一項寶貴而充實的活動。不過現實可不是這麼回事。唱片封套已經死了，就算沒死，也像法蘭克・札帕（Frank Zappa）口中的爵士樂，感覺怪怪的。

唱片封面的死亡不是最近的事。自從音樂錄影帶出現，接著雷射唱片發揮的面積縮小，封面藝術的重要性如江河日下。曾經是樂團行銷和宣傳中最基本的視覺元素，如今專輯封面只是音樂行銷成功的十幾個條件之一。唱片封面的地位流失不無道理：在 1960 和 1970 年代，唱片封面幾乎獨領風騷；當時沒有 MTV、沒有亮面的彩色雜誌、沒有網路。唱片封套自然就成了樂團或音樂人的視覺識別最主要的部分。如今，專輯封面不過是等待填充的諸多表面之一，重要性和其他任何表面差不多。

以上種種，代表唱片封面設計師遇上了空前的困境。大型唱片公司把封套設計視為邊緣活動，那些依然重視封面的獨立唱片公司，只有微薄的預算。但我們很難批判這樣的發展：唱片封面的商業價值大不如前。在封套設計的黃金時代，1960 與 1970 年代，封套經常是樂團展現視覺識別的唯一平台。如今進入數位時代，樂團和音樂人展現自我的方式多不勝數。最重要的是，合法（及非法）下載正在一步步侵蝕印刷和製作包裝的需求。大型唱片公司自然也就不在乎唱片封面設計。如果想得到設計師應得的尊敬，最好去替保險公司做事。他們給的酬勞也比較高。

不過呢，設計師熱愛音樂。設計師熱愛唱片封面。每次我到藝術學校，或是對設計師發表演說，他們對唱片封面的強烈興趣總讓我詫異。經常有人問我：「要怎麼打進音樂設計的領域？」

要打進音樂設計界，最好的管道之一是透過音樂人、樂團、DJ、製作人等等。他們大多認識樂團裡的某個成員，而樂團對他們的封面藝術和視覺識別充滿熱誠。在他們的優先事項中，這兩樣名列前矛。

右圖
設計案：Maja Ratkje - Voice; Phonophani
- Phonophani
日期：2002 年／ 2006 年
唱片公司：Rune Grammofon
設計師：金‧希爾索伊（Kim Hiorthøy）

最右圖
設計案：Arne Nordheim - Electric Shining
- Grindstone
日期：2002 年／ 2007 年
唱片公司：Rune Grammofon
設計師：金‧希爾索伊

這位挪威設計師為奧斯陸的唱片公司 Rune
Grammofon 設計出動人又獨樹一格的專屬風格。
希爾索伊採用各式各樣的技巧和圖文效果，不過
依然保留了獨特且一望即知的專屬風格。

這可不簡單；就連和唱片公司約時間見面，都要花好大一番工夫。不幸的是，直接的作法（打電話或郵寄紙板袋）幾乎一點用也沒有。現實很殘酷，唱片業（不分任何層級）是靠人脈運作。偶爾會有一家唱片公司裡的某個開明的人，發現一件作品，然後把設計師找出來。這種作法以前很普遍；如今則寥寥可數。

要打進音樂設計界，最好的管道之一是透過音樂人、樂團、DJ、製作人等等。他們大多認識樂團裡的某個成員，而樂團對他們的封面藝術和視覺識別充滿熱誠。在他們的優先事項中，這兩樣名列前矛，所以有必要纏著他們讓你為他們設計。

樂團分成兩種：未簽約和已簽約的。假設你是想在音樂界踏出第一步，不妨主動為沒簽約的樂團做設計。他們多半一貧如洗，因此你必須有免費服務的心理準備。我向來不太鼓吹免費服務（除非是幫忙慈善機構），不過在這種情況下，其實別無選擇。無論如何，設法和他們達成協議，一旦樂團被唱片公司

唱片業只懂得一種語言：成功的語言。如果你為一個成功的樂團設計封面，亟欲如法泡製的唱片公司自然會想辦法找到你。但不要坐在家裡等待對方上門，你必須趕緊利用當下的成功。

簽下了，要找你做設計。簽了約的樂團對他們的藝術設計多半握有契約控制權（這是應該的，畢竟是他們出的錢！），對於專輯封面交給誰設計，大多數的樂團很希望握有最後決定權。許多著名的唱片封面設計師，最初就是由樂團委託設計封套。這是打入音樂設計界的最佳管道之一。

　　當然，一旦名下有了戰績，情況就不同了。唱片業只懂得一種語言：成功的語言。如果你為一個成功的樂團設計封面，亟欲如法泡製的唱片公司，自然會想辦法找到你。但不要坐在家裡等待對方上門，你必須趕緊利用當下的成功，把設計案的相關細節寄給大型唱片公司的產品經理。

　　小型的獨立唱片公司比大公司容易接近，對設計的興趣也比較深厚。但別忘了，獨立唱片公司多半專注於某一種音樂風格。找上門去之前先問問自己，你的作品適不適合。如果覺得不適合，別浪費自己的時間。主動接下唱片公司的活動裡一些沒那麼光鮮的設計工作，有時不失為打進這個圈子的好辦法。我說的是廣告傳單、外發電子郵件、標籤貼紙、更新網頁，以及為新發行的唱片設計 Demo 片的標籤。

　　最重要的是，不要對音樂事業懷有不切實際的幻想。現在已經不會有吸古柯鹼的設計師跑到搖滾巨星的豪宅，討論上百萬美元的藝術指導理念（以前真的有這種事！）。最重要的是可靠。現代的唱片業經濟緊縮，要求的是專業精神。天份和原創力自然重要，不過也要搭配效率和精確度。

延伸閱讀：Adrian Shaughnessy, *Cover Art By: New Music Graphics*. Laurence King Publishing, 2008.

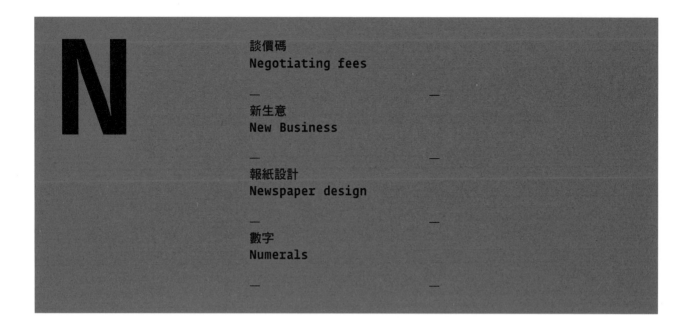

談價碼
Negotiating fees

我們經常必須使出玩命的絕活兒，才能說動客戶僱用我們。但即使客戶被我們的設計技巧說服，接下來我們還得談價碼。這是整個設計流程很重要的一部分，但不同於我們的客戶，我們沒幾個人受過這方面的訓練。

從前我有個客戶，很喜歡跟人家談價碼。有一天，他要我把一個設計案的價錢報給他。我根據完成工作所需要的時數，準備了一份成本計算表，加上所有外部成本，也把利潤率算在裡面，然後把總數壓低，因為我知道他是個精明的交涉高手，非把預算砍到我眼眶含淚不可。

我打電話跟他報價。我之所以打電話而不發電子郵件給他，是因為客戶很容易把電子郵件彈回去，表示拒絕，但要跟一個活生生的人爭執，就沒那麼容易了。我把價格報上去，客戶一句話也沒說，而且一直悶不吭聲。我本能地想脫口降價——不管說什麼都好，只要能填補這種沉寂。但我硬是按捺下來，直到聽見他悶悶地笑了一聲。「不好意思，」他說，「實在撐不下去了。我剛上過一門訓練課程，學習財務交涉的技巧。老師說，人家向我報價時，要一聲不吭。對方十之八九會馬上壓低價格。」我輕笑一聲，然後降低價碼。

正如同接受報價是一種「藝術」，報價也是一門學問。擅長向客戶報價的人，會用一種面無表情、實事求是的口吻說話，既不猶豫也不膽怯。直接了當地說出來。他們報價時自信、專業、毫無歉意。看了讓人打心底佩服。我自己一直沒學會這一招。我會咆哮。發火，總覺得什麼都是衝著我來的。我的聲音總帶著些許孤注一擲的意味，我的客戶當然不會聽不出來（就算他們沒上過教他們如何徒手宰殺設計師的課程）。

右圖
保羅・戴維斯（Paul Davis）繪圖，2009 年

ADVICE # 1726

費用

視乎上，取乎中，

差不多就皆大歡喜了。

報價是一種心理學，當我的工作室發展到適當的規模，我馬上聘請優秀的專業人士，他們的效率超高、讓客戶放心，而且自信滿滿，光憑這三點就能讓客戶通過預算。預算的協商牽涉到複雜的儀式，這個儀式最重要的部分就是自信。但光有自信還不夠。在自信以外的三大關鍵因素是市場情報、專業精神和彈性。

1. 市場情報指的是對客戶和他們的企業瞭若指掌，而且提出以下幾個問題：他們所屬的商業部門重不重視設計？他們以前有沒有和知名的設計團體合作過？他們有沒有可能付行情價？他們是否素有砍成本之名？要是能蒐集到這些答案（時間久了，我們會培養出對這種事情的直覺），就能想出辦法，用適當的預算跟客戶談。要做到這一點，必須眼觀四面、耳聽八方，留意枝微末節；例如，客戶如果埋怨先前的供應商收費太高，應該會對高成本敬而遠之。

2. 談價碼時，專業精神也同樣重要。要是我們看上去像玩票或吊兒啷噹，我們的客戶就像獅子看到一隻跛腳的羚羊，三、兩下就把我們解決了。要表現專業精神，成本的計算要能反映精算過的每時或每日收費表。也就是盡量展現透明度。這表示對我們自己的收費有信心，所以不能隨便猜測或看風向：價格必須真實，符合需要的工作量。報價時最忌諱（就像我在上文中對我的客戶）突然降價：這等於告訴客戶，我們骨子裡根本不認真，我們的成本計算是出自心血來潮和瞎猜。要是不得不降價，我們必須說明

> 談價碼時，專業精神也同樣重要。要是我們看上去像玩票或吊兒啷噹，我們的客戶就像獅子看到一隻跛腳的羚羊，三、兩下就把我們解決了。

為什麼這麼做，以及牽涉到哪些問題——通常必須刪除某些預算，或是做出某些讓步。

3. 彈性與誓不降價的決心要如何達成平衡點？現在的財務注重削減成本，在這個新世界，我們必須對成本問題保持彈性和開放的心胸。從英國設計師麥克·強生的小故事可以看得很清楚：「在1980年代末期，我曾經光是一份銀行傳單的攝影費，就花了我快兩萬英鎊。誠然，這份傳單很重要（瞄準學生市場），而傳單和海報是當時打入市場最重要的管道。不過還是一樣，兩萬英鎊？不過，在上星期，有個客戶請我擴充他們年報的範圍，但隨即透露他們的攝影預算高達一千磅。我們倒吸了一口氣，但這沒什麼好大驚小怪的。」[1] 強生的意思是說，除非我們以協商的方式處理收費和成本，顧慮到客戶是如何思考（和採購）設計，否則我們可有得傷腦筋了。強生對預算暴跌顯然很吃驚，但他明白為什麼——他很有彈性。如果堅持「這是我們的一貫作法」，無異於商業自殺。我們報價的方式務必要秉持專業精神和人格完整，但對於市場的變遷和客戶的需求，也不能缺少適應力和敏感度。

本書在其他地方曾經提過（見錢〔Money〕，201頁），客戶多半設定了自己的預算。甚至在我們報上成本計算之前，他們就很清楚自己要花多少錢。遇到這種情況該怎麼辦？我一向假定客戶知道他們有多少錢可以把案子發包，所以總是請他們告訴我。他們未必照辦，通常還堅持非要我報個價，但如果客戶把他們的預算說清楚，有時可以少做不少白工。不可避免的，這時候多半會在中間定個價（只不過通常比較接近客戶的數字，而非我們的價碼）。不過只要有自信、專業精神和彈性，同時利用市場情報，我們至少能設法談出符合現實又可以接受的價碼。也不會讓我們顯出一副十足外行人的德行。

1 Michael Johnson, 'Which way now?' March 2007. www.johnsonbanks. co.uk/thoughtfortheweek/index. php?thoughtid=162

延伸閱讀：**www.creativepro.com/article/the-art-of-business-negotiating-fees**

新生意
New Business

問問設計師想要設計女神賜給他們什麼，他們泰半會回答：源源不絕的新工作。但新工作要怎麼找呢？我們要怎麼找到適合的工作？除了像荒野西部賣膏藥的推銷員那樣大肆宣揚我們的創作技巧，還有沒有別的辦法？

凡是設計師都在想辦法招攬新客戶和新工作。有些個人設計師和工作室有幸吸引到源源不絕的新案子。他們手上的工作很多，彷彿永遠不用到外頭找客戶。然而我們可以確定，這種情況絕非偶然。而是各種因素構成的結果，而其中最主要的是設計師個人或工作室的好名在外，工作成績優越。遠播的威名和一批成功的設計，最能吸引新客戶上門，設計師只要繼續交出好作品，不需要其他什麼精明的銷售策略。

不過絕大多數的設計師在競標時，還是得尋找、爭奪和討好客戶。換句話說，客戶不會自動送上門；我們得去找客戶。用什麼辦法最能找到客戶？比照其他任何商業部門的服務，盡量推銷設計技巧，是不是明智之舉？或者設計是否不適合採用傳統的推銷術？既然討論到這個題目，用傳統的銷售策略來推銷任何商業部門的服務，我懷疑這一套現在還行不行得通。消費者似乎越來越抗拒現代的銷售策略。電話推銷、大多數形式的 DM，和無所不在的大宗廣告郵件，都是亂槍打鳥、打擾安寧、浪費資源，不過最重要的是惹人討厭。任何人只要晚上八點在家裡接過一通推銷雙層玻璃窗或理財服務的電話，或是被迫密集地刪除一堆堆多餘的電子郵件，都會告訴你這些銷售策略可以討厭到什麼地步。如果一般民眾不喜歡，我們可以確定商業部門的反應也好不到哪裡去。在推銷設計的脈絡下，大多數的銷售活動好像在說「反正我豁出去了」，而且極少奏效。

不過自由接案的設計師和工作室的經營者，非得找到新客戶不可。即使是生意的行情看漲，新客戶一向不好找。現在採購者和天王老子沒兩樣，尋找客戶更是難上加難，競爭白熱化的程度已經屢創新高。

大而無當的設計公司有資金、有員工，可以採取所有最新的銷售和行銷策略。負責招攬新生意的人，要經營一個「熱門」和「冷門」人脈的精密資料庫。他們睡覺前要閱讀彷彿艱澀難懂的文件，有著「顧客價值極大化」之類的標題。他們會主持研討會、發表演說、出版研究成果、登上《經濟學人》，並維持超頂尖、以客戶為主的網站。

我們其他人只能靠比較簡單的方法。我們或許有小冊子和網站。或許會寄電子報，也許不時抽空發出一份搶眼的郵件廣告。我們參加競賽，是希望我們的設計能獲得「得獎」這兩個字的加持。我們把作

比照其他任何商業部門的服務，盡量推銷設計技巧，是不是明智之舉？或者設計是否不適合採用傳統的推銷術？

多年下來，我學到如果我們把每個動作都當成是在招攬新生意，如果工作室裡每個人都明白他們也有招攬新生意的功能，我們的新工作流量就會大幅增加。

上頁

設計案：《Studio Brochure》第二期

日期：2009 年

客戶：艾米（Emmi）

設計師：艾米 · 沙隆內（Emmi Salonen）

艾米是倫敦一家小型設計工作室，專門設計識別和印刷品。《Studio Brochure》是一本 36 頁的文件，目的是把工作室的作品告知潛在和現有的客戶。可以在工作室的網站上購買，www. emmi.co.uk

右頁

設計案：Red Bulletin 01

日期：2008 年

設計師：Red

在布萊頓（Brighton）開業的設計團體 Red 寄出限量版海報給現有和潛在的客戶。海報其中一面是目前的作品；背面是專為這張海報設計的藝術品。

品寄給設計刊物，巴望著能吸引到媒體關注的鎂光燈。偶爾我們會把作品集打扮妝點一下，打電話給現有或潛在的客戶，問問能否把我們的最新力作給他們看。

偶爾，僅僅是偶爾，這些策略會奏效。然而儘管我們費盡吃奶的力氣，無論手段複雜或單純，設計師接到新生意的機會主要不脱兩個管道：第一是透過口碑，第二是藉由在商業與社交人脈中不期而遇，畢竟我們大多都處在這個人脈中。換言之，我們爭取到的新生意，多半來自曾經耳聞我們和我們的作品獲得好評的人，以及透過參加婚禮和派對之類的社交活動。

現在，我無意在這裡鼓吹無為政策。不過我的意思是，要接到新生意，祕訣是讓客戶打電話找我們。一通來自潛在客戶的電話，送上一個好的設計案和一點可花用的現金，是新生意所創造的多重高潮。但我們如何吸引到那些電話？嗯，從事會引起話題的工作，和無恥地利用人際關係的化學作用。

我們每個人都有吸引客戶的辦法；有些人非常熱心，有些設計師招攬客戶時意興闌珊，滿懷歉意，不過最糟糕的莫過於什麼都不做。剛經營工作室那段期間，我會打電話給自己有意合作的公司。我討厭做這種事，對方顯然聽得出來，因此這些電話都白打了。不過我參加各種活動，盡可能和這些場合遇到的人培養專業上的交情。這些成了我的人脈，我發送郵件給他們，保持聯繫。慢慢建立起一個人脈資料庫，系統性地和他們保持聯繫。同時也為自己設下一個目標：設法親自登門拜見。我推想只要能和一個潛在客戶坐下來談，就有辦法説服他們和我合作。不僅如此，如果能把人請到工作室來，我就有把握能接到案子。

多年下來，我學到另一件事：我學到不要把招攬新生意的活動分門別類。我學到，如果我們把每個動作都當成是在招攬新生意，如果工作室裡每個人都明白他們也有招攬新生意的功能，我們的新工作流量會大幅增加。從櫃台人員開始（或是任何一個接電話的人），一直到工作室的最高主管。即便是供應商和專業顧問，也可以被用來招攬新生意；好好對待他們，他們自然會成為貴公司的堅強擁護者。到時你只要輕輕鬆鬆坐著等電話響就行了。第一通電話可能是哪個推銷佛羅里達州計時公寓的人打來的，不過下一通電話……。

在招攬新生意方面，還有一個重要法則。我們要在工作很忙的時

招攬新生意要在工作很忙的時候開始找。新設計案的形成照例要花時間，所以等手上沒工作再去追逐潛在客戶，並不是聰明的作法。

候開始找。新設計案的形成照例要花時間，所以等手上沒工作再去追逐潛在客戶，並不是聰明的作法。我們得趁舊案子還在忙的時候，就著手找新生意，大多數小型或中型設計團體，當然還有獨立設計師，實在不容易辦到。但我們要是希望工作源源不絕，就非這麼做不可，這表示每天（或每星期）要抽時間和目前的客戶聯繫、寄宣傳資料給潛在客戶，同時追蹤任何熱門的銷售線索。有現代通訊設備幫忙，應該一下子就能處理好，但矛盾的是，只要一忙起來，我們第一個丟開的就是這些事。

　　「和目前的客戶保持聯繫」聽來平淡無奇，卻是招攬新生意的關鍵。加拿大銷售策略專家布萊爾・恩斯（Blair Enns）在他的網站 Win Without Pitching[1]，向行銷傳播公司提供銷售諮詢。恩斯大力鼓吹要把培養客戶當成整個銷售過程中不可或缺的一部分——即使他們未必正在發包設計案，也可以找他們聊聊，即使眼前看不到立即的回報，也要關心他們。當然，「保持聯絡」和惹人討厭只有一線之隔，但設計師大多懂得拿捏分寸。

　　最後我還要補充一個建議。大多數的設計師第一次會覺得很陌生：拿點子去找客戶談。以前我不會這麼做，但近來我見識到這種作法的厲害。最近和我共事的兩個人（都不是設計師）的創意公司，越來越常使用「拿點子去找客戶談」的策略。結果成功率高得出奇，隨著競爭日益激烈，我們再也不能被動地等客戶的比稿邀請。拿點子去找客戶談（採用新策略、利用新平台等等）所需要的心力和研究，和無償比稿差不多。但其他的一切都好過無償比稿。為什麼？因為就算沒辦法說服客戶採用你提出的點子，這是你自己的構思，可以推銷給別人——完全「由你喊價」，當然。

延伸閱讀：Linda Cooper Bowen, *The Graphic Designer's Guide to Creative Marketing: Finding & Keeping Your Best Clients.* Wiley, 1999.

1 www.winthoutpitching.com

報紙設計
Newspaper design

看報紙已經不是為了看新聞。等報紙在街頭鋪貨時，上面登的消息不是新聞，而是歷史。即時、永不斷線的電子媒體傳播新聞的效果比報紙更好，在這樣一個世界裡，報紙設計師的角色是什麼？

儘管二十四小時電視新聞頻道興起，外加無數的廣播電台和網際網路，報紙依然沒有從我們的文化生活中消失。我們仍然喜歡自己最愛的日報那種木漿與油墨技術。廣告客戶可以把他們的錢轉移到線上，不過儘管人數減少，報紙仍然有一批忠實讀者；大報讀者重視嚴肅的分析、有見地的意見和一針見血的文章，雖然有更多人喜歡鋪天蓋地而來的八卦小報。儘管筆記型電腦鍵盤的喀拉喀拉聲成了大多數火車旅程的背景音樂，要在早上通勤時間連上網路，從電腦螢幕看新聞，總不如看報紙那麼方便[1]。火車進隧道時，連報紙也不能看。

不管我們多麼喜歡新聞紙，日報（不分大報或小報，內容嚴肅或瑣碎）要在永不斷線的電子媒體環境裡繼續競爭，勢必有一場硬仗要打。報紙在許多人眼中依然保有其特殊地位，原因之一是報紙費心而考究地運用平面設計。設計師的地位或許比不上編輯或明星專欄作家，但沒有一份報紙能忽略它的外觀或圖文功能；報社編輯大肆宣揚報紙改版設計的力道，不遜於簽了一位新的專欄作家，這種情況日漸普遍。報紙的設計再也不是隱形的了。

改版後的《衛報》達成了看似信手拈來的風格與紀律嚴明的編輯管制。但報紙能繼續保有它過人的優雅和清晰，全靠設計與編輯有志一同。

以前可不是這麼回事。即使在平面設計內部，報紙設計一直是一門被忽略的藝術：在設計師彼此之間，也不如雜誌或其他比較普遍的設計形式（例如識別、品牌塑造，和小冊子的設計）那麼受尊重。「拜科技所賜，加上每天都要截稿，」編輯設計師賽門‧艾斯特森（Simon Esterson）說，「報紙設計不同於其他類型的設計。設計報紙的版式，是打造一組零件；有點像用樂高蓋房子。我的工作主要是『假設』——『假設』標題下在這裡，可能是這個樣子：『假設』下在那裡，可能是那個樣子。報紙只要找到正確的版式，就會有貼切的外觀和精神；動不動就重新改版的報紙，很快就會喪失自己的風格和精神。但許多設計師現在對這一點不以為然。對於自己無法全盤掌控設計，他們很不高興。」

《衛報》在 2005 年改版設計，被稱為近年來最重要的出版設計之一[2]。改版後的《衛報》達成了看似信手拈來的風格與紀律嚴明的編輯管制。但報紙能繼續保有它過人的優雅和清晰，全靠設計與編輯有志一同。想明白我的意思，不妨看看這份報紙如何在所有發行物中保留它的嚴明紀律——包括所有的增訂本，此外最重要的是它點閱率頗高的網站。標題和副標題、圖說和格言引用，在執行面一律秉持同樣嚴格的控管，以及對細節的注重。如果版面只容得下十個字，絕不會有懶惰的編輯說他們要二十

上圖與下頁

設計案:《衛報》

日期:2009 年

客戶:衛報

設計師:馬克 ‧ 波特(Mark Porter)

個字;也沒有天馬行空的設計師,不理會它設計字體的規則和精心編排的網格結構。我們看到的反而是編輯內容與設計最經典的整合。這是一項了不起的成就——而且絕不單調,儘管其結構和紀律遠超過一般的報紙設計。

然而《衛報》改版設計有個最古怪的地方,是該報早已名列全球數一數二的報紙設計佳作。大衛 ‧ 希爾曼(David Hillman)[3] 這位卓越的編輯設計師在 1980 年代創造出《衛報》的版式,雖然他的設計開始顯出些許老態,仍然是公認的典範。編輯設計師傑瑞米 ‧ 萊斯利在個人部落格上報導馬克 ‧ 波特(Mark Porter)的一場演說,波特是《衛報》的創意總監,負責領軍進行改版設計。萊斯利引述波特的話,說大衛 ‧ 希爾曼的改版設計「純粹是一個設計案」。波特提出幻燈片作為佐證,顯示新聞並沒有和設計一併進步或改變,並指出最近的改版設計更加全面性,讓內容和展示方式都能跟上時代。

我覺得這話説得一針見血。報紙的設計無法脫離內容而進行。聽起來好像是一句廢話,不過報紙的編輯和發行人偏偏很少想到這一點,他們似乎是要設計「反應」內容,然而《衛報》的新面貌證明了,兩者必須攜手並進。

當然,其中牽涉到另一個因素:電子媒體。

報紙的設計無法脫離內容而進行。聽起來好像是一句廢話。然而《衛報》的新面貌證明了,兩者必須攜手並進。

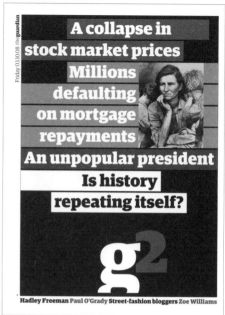

1 《衛報》最近剛經歷一次改版，從大尺寸的版面驟然改成比較小、也比較好拿的柏林式版面。創意總監馬克．波特指出：「在演說談論《衛報》的改版時，我通常會提到，我們有許多讀者住在市中心，使用公共運輸系統，這是導致我們質疑大尺寸版面的強烈因素。」www.markporter.com

2 Taken from "Newspaper Design Day"; essay by Jeremy Leslie. http://magculture.com/blog/?p=50

3 1960 年代，大衛．希爾曼（David Hilman）是《週日泰晤士報》（Sunday Times）的美術編輯，後來進入當時極具影響力的雜誌《Nova》擔任美術指導和副主編。他是 Pentagram 長達 29 年的合夥人，在 2007 年離開，自行開設工作室：Studio David Hilman。www.studiodavidhilman.com

4 www.nytimes.com/indexes/2007/12/02/style/t/index.html#pageName=Home

現在要辦報紙，已經不可能不刊登在所有可用的電子平台上。英國最暢銷的八卦小報《太陽報》，主要的賣點是追逐電視肥皂劇明星、足球員的妻子和走光的好萊塢小明星引人非議的生活，該報在電視上大打廣告，它有個宣傳的口頭禪：「紙上、線上、手機」（Paper Online Mobile）。

這三個字劃出了報紙設計師未來的地盤。報紙的排版紀律嚴明，融合了文字和影像，電子媒體（從報紙的網站到手機的縮小版面）呈現內容的方式必須比照辦理。然而《衛報》再度引領風潮：它整合日報和內容導向的網站，不但成功，而且優使性高。而其他數也數不清的例子，似乎證實了這個疑慮：報紙還沒找到一種可以整合得天衣無縫的視覺和編輯語言。《紐約時報》風格的網站 4 乃是衍生自它設計精良的印刷增訂版，成了網頁設計過頭的最佳例證，侵入性的廣告更是雪上加霜。這個網站風格優雅、流露高級的優雅時尚氣息，但你必須對網站的內容非常著迷，才有興趣和它瑣碎的介面搏鬥。還是看印刷版吧。

延伸閱讀：**www.newsdesigner.com**

數字
Numerals

在字體設計方面，很少有什麼像數字這樣讓平面設計師傷透腦筋。只要一個判斷錯誤，就會像差勁的微調字距和低劣的統一縮放字距，把字體編排全都毀了。但其中的規則是什麼，非齊線數字（non-aligning numerals）和齊線數字的差別又在哪裡，還有，這些差別重不重要？

數字分成兩種：古風數字（old style numberals）和齊線數字。古風數字突出到基線以下和 x 的字體高度以上，又稱為懸掛式或非齊線數字，通常被當成小寫數字。當我們必須把日期和數字寫在內文裡，古風數字是最佳選項。大小比較適合。像 Sabon、Baskerville 和 Bodoni 等字體也有古風數字。許多襯線字體包含兩種數字（古風和齊線數字），而無襯線字型多半只有齊線數字。

另一方面，齊線數字和基線對齊，通常相當於多數字體的大寫高度。一般出現在無襯線字型中，被我們當作大寫數字。而且齊線數字是等寬字體，因此最適合表格排版，例如財務報告和數字資訊的展示說明。如果比照一般的文字區塊，和大寫與小寫字母並用，看上去容易顯得尺寸過大。齊線數字往往用在信頭和名片的地址區塊上。

要處理內文裡的齊線數字，有個最好的辦法是用小號大寫版。千萬不要把正常的數字縮小，假裝是小號大寫──一定會不成比例。如果哪一種字體沒有古風數字，或是小號大寫版，通常最好是把齊線數字的點尺寸稍微縮小。縮小 10% 左右（依照不同字型而有所差異），這些數字就沒那麼顯眼了。

延伸閱讀：**Robert Bringhurst, *The Elements of Typographic Style*. H&M, 1992.**

線上作品集
Online portfolio
— —
原創性
Originality
— —
裝飾
Ornament
— —
 — —

線上作品集
Online portfolio

設計師沒有網站，就像健行者不穿靴子：前途勢必堪虞。現在，任何設計師要找工作或找客戶，都得有個網站。但若每位設計師都有一個「找工作」的網站，我們要如何才知道怎樣突顯一個好的線上作品集？

我寫《如何成為頂尖設計師》（*How to be a graphic designer without losing your soul*）這本書時，提出了一份完整的清單，列出設計師要找工作或找客戶，該具備哪些基本條件[1]。那本書是在 2005 年夏天寫的，幾乎沒提到設計師必須有自己的網站。在當年，有一個黑色乙烯作品袋，再把你的最佳作品列印幾份就能過關。但現在可不行了。自由接案的設計師、工作室和正在找工作的設計師，如今都必須有自己的線上作品集。

沒有展示自己作品網站的設計師，如今堪稱異數。然而設計師「找工作」的作品集網站，絕大多數都掉進了常見的自我沉溺和自我專注的陷阱。事實上，對於絕大多數的線上作品集，最多只能說它們都犯了我們設計師常見的通病：也就是我們擅長傳達客戶的意圖，卻比較不善於傳達自己的意思。

怎樣的線上作品集才算好？或許要說怎樣的作品集才算糟，還比較容易：設計師的個人網站最常見的缺點，是它們很容易吸引其他設計師同業──或者比這個更糟，只有自己關心。如果是為了建立吸引同好的個人網站，自傳式的自我專注倒也無妨。但不太可能吸引客戶的。要招攬客戶，必須以專業的客觀性來設計網站。要保持客觀，最好的辦法是寫一份簡報。我們不會替拒絕提出簡報的客戶設計網站，我們自己憑什麼例外？

我們先界定線上作品集是以潛在雇主為目標的網站，或者如果是自由接案的設計師，則瞄準潛在客戶。同時也確定網站應該：1. 説明我們的身分和用意；2. 我們會做什麼；3. 展示一些作品；4. 讓別人很容易和我們聯繫。

只要記住説話的對象是誰，就很容易説明「我們的身分和用意」。客戶和雇主不需要看我們長篇大論、雜亂無章地訴説內心深處的情感；他們需要的是陳述清晰而明確的事實。我們必須詳細説明年齡、教育背景、過去的工作經驗、當時的情況，同時還要陳述我們想找什麼工作，例如全職、兼差或自由接案。「我們會做什麼」這一項，要列出各種技能，但僅限於潛在雇主和客戶有興趣的那些技能。不必提到我們讀書時考上的游泳證書。如果我們懂得字體設計、網頁設計和插畫，應該直接説明白。如果我們什麼都能做，也應該不吝表達。同時對自己有多少技能應該據實以告。雇主很容易發覺哪些是欺騙。他們對這種事特別注意。

「展示一些作品」這個項目的問題最大。我們該展示多少作品，又該用什麼格式？是精心打光和拍照的 3-D 物件，還是以扁平、裁切過的影像呈現？應該提供多少文字説明？這幾個問題的答案，會隨著個人而有所不同。但這些年來，我僱用設計師的時候，花了很長時間辛苦看完各個作品集網站，慢慢收集了以下幾項規則：盡量減少作品的件數，五、六件就夠了。除非設計得夠好，才能多展示一些。不要光展示「很酷的」作品。我上過太多這樣的網站，展示的全是設計師的最愛。如果這些作品展現出某種特殊技巧，那也沒問題，但實際上，大多雇主想知道的是，如果奉命為當地的園藝中心設計網站，設計師會交出什麼東西。

我曾經特別做過研究，向六位客戶請教他們在設計師網站上要看些什麼。大多數的答案是直接看客戶名單。剛入行的菜鳥設計師就吃虧在沒有客戶名單。

要如何展示作品（貼上照片或是裁切過的數位檔案），完全視乎作品而定。我個人強烈偏好的顯示方式，是要能讓我看到小細節，例如字體設計的精準度：通常這表示我希望能夠放大影像，必要時可以看得更仔細。我不想看到太多關於作品的資料。通常只要提供客戶的名字、簡報的大綱和設計案的簡短描述就夠了。千萬要記住：客戶坐下來看網站，大概會一口氣看好幾個，只有獨特和敏鋭的作品才會特別搶眼。

「讓別人容易和我們聯繫」是最重要的資訊。不該折磨潛在的客戶或雇主，讓他們上窮碧落下黃泉地尋找聯絡資料。通常一個電子郵件地址和電話號碼就夠了。這些應該放在首頁最顯眼的位置。

關於網站內容的最後一點。我曾經特別做過研究，向六位客戶請教他們在設計師網站上要看些什麼。大多數的答案是直接看客戶名單。剛入行的菜鳥設計師就吃虧在沒有客戶名單。但差不多每個人剛開始都列不出客戶名單，即使只有一個客戶，也要驕傲地列出來。設計師如果有一長串客戶名單，要顯示在當眼的位置上。

除了網站的內容，我們也必須思考網站的設計和使用的語言。想當然耳，我們的網頁設計和展示技巧，可能和網站內容一樣，成為別人評斷我們的依據。最好用一個檔案小、快動作的智慧型設計。下載時間漫長，很可能促使時間緊迫的雇主轉到別的網站去。唯一比設計不良的網站更叫人厭惡的，是拙劣的語言。要盡量淺顯易懂：句子簡短，表達清晰，說話誠實。網頁設計師兼部落客傑森・考特凱（Jason Kottke）說明了如何妥善書寫網站語言。他的文筆清晰扼要，但看得出是很有個性和主見的人：「嗨，大家好。我是傑森・考特凱，在紐約工作的網頁設計師，這是我的設計作品集。我不喜歡作品集，多少是因為作品集只能把網頁設計豐富的過程和成果做成平面顯示。因此，我把這個當作序曲，讓大家藉此與我的作品和設計風格展開對話。如果想多知道一些，請與我聯繫。」[2]

延伸閱讀：**www.smashingmagazine.com/2008/03/04/creating-a-successful-online-portfolio**

「展示作品」時，盡量減少作品的件數：五、六件就夠了。除非設計得夠好，才能多展示一些。不要光展示「很酷的」作品。

上頁
設計案：www.keepmesane.co.uk
日期：2009 年
設計師：達倫・菲爾斯（Darren Firth）
設計師兼藝術指導菲爾斯的線上作品集網站。

1 《如何成為頂尖設計師》（*How to be a graphic designer without losing your soul*），積木，2006

2 www.kottke.org/portfolio/portfolio.html

原創性
Originality

對大多數的客戶而言，只有達成最後結果才重要，這時候原創性到底有什麼意義？當客戶大多是花錢請我們用人人皆懂的通用視覺語言設計，怎麼還會有原創性可言？

原創性很重要，因為誠實很重要，而且靠抄襲獲取商業或個人利益是不誠實的行為。不過在平面設計方面，很容易把人搞迷糊。如果平面設計師在冷凍速成餐的包裝上納入一盤多汁食物的照片，和超級市場冷凍庫裡其他的速成餐差不多，這算是抄襲，或只是遵循一種可以接受的商業慣例？當彼得・賽維爾「盜用」穆勒-布洛克曼的一種字體設計，替新秩序合唱團（New Order）設計唱片封面，而且坦蕩地表明，這究竟是厚顏無恥的小偷行為，還是因為受到啟發而引用？密爾頓・葛萊瑟（Milton Glaser）1976 年設計的紐約標誌（I♥NY），到底是大家的共同資產，

抑或葛萊瑟應該為了童子軍用這個標誌來宣傳募款烤肉大會而神傷？

在平面設計的領域談原創性是很危險的，在指責別人剽竊或抄襲我們的時候，我們必須先確定自己對原創性的定義是什麼。

每一個創作領域都有這些問題：藝術、電影、寫作、音樂和廣告。不妨看看新樂團的唱片樂評：現在的樂評家經常畫地自限，只是列出樂團受到哪些影響和音樂參考點（「……早期披頭四混合中期的猶太祭司合唱團（Judas Priest），再加上一點四人幫（Gang of Four）的後龐克憂慮」）。就拿廣告來說：英國本田公司（Honda UK）得獎的「齒輪」（Cog）電視廣告，據說是複製藝術家彼得·費胥利（Peter Fischli）與大衛·魏斯（David Weiss）在 1987 年拍攝一部影片的重要元素[1]。在藝術方面，也有泰納獎（Turner Prize）的提名人格倫·布朗（Glenn Brown）大規模、鉅細靡遺、毫不客氣地複製插畫家克里斯·福斯（Chris Foss）與安東尼·勞勃茲（Anthony Roerts）的科幻小說封面[2]。

設計師執著於原創性的案例，經常登上設計刊物的版面和部落格。設計師指出（語氣通常和藹可親，儘管你懷疑他們正在咬牙切齒）幾個例子，讓他們感覺自己的作品被有意或無意地複製，或是很想宣告自己才是「首創者」。最近有一封信指出兩件印刷作品的雷同點，兩張畫面都是一把叉子正在刺東西——其中一張是刺一幅澳洲地圖，另外一張是刺一段殘破的聖經經文。這個淺顯易懂的視覺意象，在上述兩個案例似乎都達到了應有的作用。不過寫這封信的人難道真的以為自古至今，這個點子是直到以上兩個設計才首次出現？倒不如說它像是視覺比喻基因庫裡的一部分，和所有的比喻一樣，等待適當時機才派上用場。

這話不是說平面設計根本無所謂抄襲。而是說很少出現真正厚顏無恥的剽竊，有的話一定看得出來，而且會被摒棄不用。例如，擺明了抄襲的作品絕對不可能贏得設計獎項：評審睜大了眼睛，一旦發現一律淘汰。一部分是出於道德，另外多少是基於法律，我們當設計師的絕不能利用別人的作品為自己牟利。

拜數位科技所賜，設計師有能力在創作時自動進行複製和取樣。只消幾秒鐘就能抓到影像；我們握有操弄的工具，可以把現有的形式加以扭曲和重新闡述，弄得面目全非。

但是拜數位科技所賜，設計師有能力在創作時自動進行複製和取樣。只消幾秒鐘就能抓到影像；我們握有操弄的工具，可以把現有的形式加以扭曲和重新闡述，弄得面目全非。科技開啟了過去不曾想像的各種全新可能，因此我們有必要發展出一套新的批

評語彙來適應這些變化：高喊「偷竊」已經沒什麼用了，對於什麼叫作原創性，原本狹隘、過時的定義也必須被重新審視。在我們這個影像充斥的時代，原創性幾乎不可能存在。現在的創意人要把各方巧思集之大成。有些人擅長此道，有些人略遜一籌，另外也有人因為客戶沒膽識嘗試新事物，不得不拿公式化的行貨交差。然而關於設計的抄襲與原創的問題，最棘手的難題是我們周遭所看到的平面設計，處理的大多是成為通用視覺語言的象徵與標誌。這種通用的視覺語言偶爾會讓設計師為了他們所認定的抄襲而忿忿不平。如果兩位設計師選擇用類似的水果插畫來設計標籤，貼在他們各自的水果飲料瓶上，我們應該假設是其中一個人抄襲別人，抑或這只是現代商業設計的國際共同語言？

如果有個設計師受客戶委託，設計公共廁所的男、女象徵符號，設計師當然可能試著加入一點新意。他們也許會拿最典型的性別繪畫文字來實驗，設法創造出新的圖文巧思。在時尚酒吧和夜店，有時會看到設計師故意把簡單的圖像拿來惡搞的例子，不過這種玩法經常產生混淆，製造難堪，最好還是乖乖採用大家信賴的慣用法，即使這樣會被指責缺乏原創性。

在許多客戶心目中，設計要達到效果，一定得使用熟悉又老套的象徵和隱喻。在方格裡打勾的圖案，一看就知道是表示同意，而用燈泡來表達好點子的概念，是最清楚不過了。但如果用這些象徵符號，就代表我們是抄襲嗎？當然不是。我們只是把手伸進設計的舊衣箱裡，抽出最得體的服裝罷了。這不是說我們根本不應該尋找新鮮的方式來呈現熟悉的概念，只是我們不該責怪自己用了一看就懂的象徵符號。

在平面設計的領域談原創性是很危險的，在指責別人剽竊或抄襲我們的時候，我們必須先確定自己對原創性的定義是什麼。設計史上每個偉大的運動或學派都是起源於先前的運動或學派。即便是宛如平地一聲雷竄起的龐克和迷幻音樂，也可以往前追溯，龐克起源於境遇主義（Situationism），迷幻音樂則源自新藝術（Art Nouveau）。然而儘管點出了它們的歷史背景，這兩種音樂都是獨一無二的。設計大師德瑞克‧波德梭爾在一次訪問中表示：「如果一個設計成功了，無論是出自你自己或其他人之手，都有充分的理由再用一次。」波德梭爾作品的新穎和獨特，堪稱平面設計界之冠。畢卡索在畫作中使用非洲面具，證明只要能把借來

畢卡索在畫作中使用非洲面具，證明只要能把借來的意念發揮出新意，就可以借用別人的構思。同樣的，我們必須主動承認出處。抄襲者絕不會承認抄襲。

1 http://commercial-archive.com/node/104352

2 Rian Hughes, "Meanwhile, in the weird world of art," *Eye* 38, Spring 2001.

的意念發揮出新意，就可以借用別人的構思。同樣的，我們必須主動承認出處。抄襲者絕不會承認抄襲。差別就在這兒。

延伸閱讀：**Michael Bierut, "I Am a Plagiarist", November 2006. www.designobserver.com/archives/entry.html?id=14444**

裝飾
Ornament

經過了二十年 **Helvetica** 導向的極簡主義，再加上數位粗曠主義（**digital brutalism**）過度濫用點陣圖，一群為數漸增的平面設計師已經站出來挑戰無裝飾（**no-deco**）的正統，尋求傳統和比較新穎的裝飾和點綴模式，創造出一種後現代巴洛克風。

自從現代主義的機能主義興起，裝飾和點綴成了平面設計界的髒話。不過維多利亞時期的建築師兼設計師歐文・瓊斯（Owen Jones）在 1856 年出版了這個題材的權威性研究《裝飾的文法》（*The Grammar of Ornament*），他在書中寫道：「……無論是出自多麼早期的文明，看來幾乎沒有一個民族對裝飾的慾望不是一種強烈本能。每個民族都有這種慾望，而且隨著文明的進步，按比例成長與增加。」在現代人心目中，裝飾總是脫不了華麗炫耀，與其他形式的驕奢無度及財富炫耀。

反對在平面設計裡加入裝飾，這個立場可以追溯到包浩斯學院和 1920 年代以後現代主義平面設計的興起。包浩斯學院的初衷是不宣揚「任何風格、體系、教條、公式或時尚，只是要發揮影響力，讓設計恢復生機」。學院的創辦人葛羅培茲一心想擁抱機器；他歡迎大量製造，面對機械時代的現實，他認為對手工的崇拜和手動勞力的尊嚴，是毫無意義的理想主義。葛羅培茲要的是適合現代的那種純粹與未來派的機械美學。而且在他的想像中，未來鑽研設計的人會統合在單一的哲學命題下。在包浩斯學院的願景裡，字體設計、家具和建築共同來自理性思想的泉源，在這個理想國度，容不下任何過度的點綴。

當設計師越來越依賴數位科技來從事圖文表現，這時就有必要維持和手工的連結，除了手工，還有那種可以被視為人類作品的美學創作，而非以隱形的數位編碼構成的像素組合。

現代主義非對稱字體設計的巨匠揚・契霍爾德，在他的曠世鉅著《新字體學》（*The New Typogrpahy*）[1]寫道：「歐洲的字體設計在二十世紀初那種華麗卻又拘謹的醜態，需要大力清洗和操練，而追求機能主義的現代主義，在當時似乎是必要的刺激物和腐蝕劑。」他也宣告了字體設計的信條：「凡是在基本形式之外加上某種裝飾的字體（羅馬體的襯線字體、Fraktur 體的菱形和捲曲），都不符合我們對清晰和純粹的要

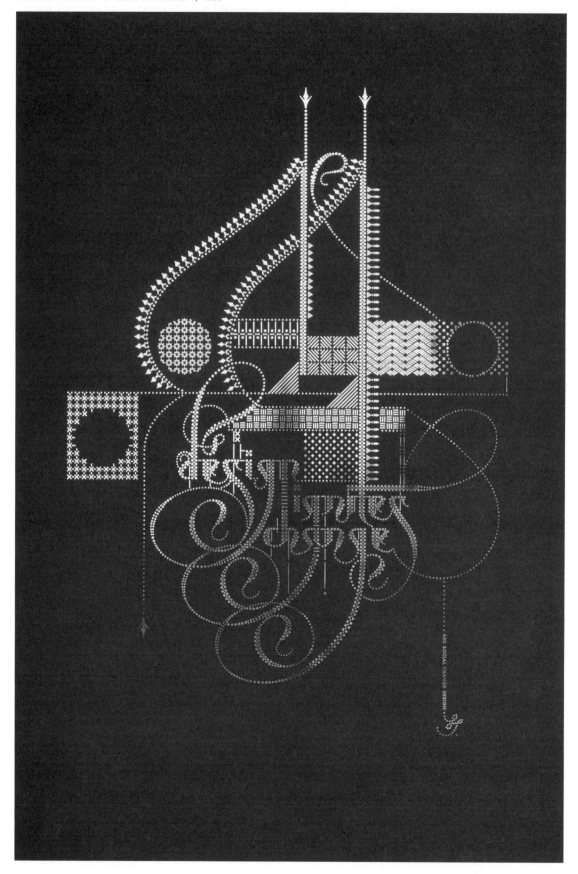

左頁

設 計 案 ： 設 計 激 發 變 革（Design Ignites Change）海報

日期：2008 年

客　戶：Academy for Educational Development

設 計 師 ： 瑪 瑞 安 ‧ 班 傑 斯（Marian Bantjes）

平面設計師瑪瑞安‧班傑斯正是站在平面設計裝飾運動的最前線。她這張海報是為了加拿大一家國際非營利組織的教育發展學會（Academy of Educational Development）所設計，包括這件作品在內的一系列海報，宣導設計在發展工作中的重要性。這張海報對外銷售，所有的收益將捐助肯亞因為愛滋病而喪失父母的孤兒。

求。在現有各種字體中，所謂的『無襯線字體』（Grotesque）或『塊體』（block letter，叫『細線字體』〔skeleton letter〕應該比較貼切），是唯一和我們的時代精神契合的字體。」

不過對裝飾的喜愛是人類的基本天性。這顯然不是後天學習或經過長時間培養的嗜好，而是我們身體不可分割的一部分。如果要選擇，我們會就可愛而捨粗鄙；選優雅而棄畸形；追求美麗而捨棄絕對的醜陋。作家維吉尼亞‧波斯特列在《文體的內容》[2] 書中指出，追求美學滿足的慾望，已經融入現代生活的每個層面。此書的副標題是「美學價值的興起如何改造商業、文化和意識」，而她認為設計師正好可以收割這些好處。抑或其實不然？許多平面設計師實在難以認同無意義的美。在實用主義者眼中，平面設計是為了傳達商業訊息。他們聲稱，有誰會想加入多餘的裝飾來分散注意力，因而妨礙設計的實用和功能性目的？保羅‧蘭德表達了專業設計師的觀點，寫道：「凡是複雜、瑣碎或曖昧不明的設計，都內含一個自我毀滅的機制。」不過蘭德並非沒有文化修養的平庸之輩；雖然他忙不迭地鄙夷許多當代設計是「潦草的書寫、像素和胡亂塗鴉」，如同「毒品或污染」一般有害無益，但他主張設計是需要美感的；他認為達到美感最好的方法，是摒棄裝飾，追求線條的純粹和形狀的平衡。

然而，如維吉尼亞‧波斯特列所言：「對設計師來說，擁抱這個『外觀與感覺』的時代，等於不必再為他們的作品所創造的歡愉多做辯解。創造產品的美觀和趣味，其價值及必要性不遜於製造產品的功能。」她引用優使性大師唐諾‧諾曼（Donald Norman）單刀直入的觀察，作為強而有力的支持：「好看的產品會更好用。」波斯特列認為意思再清楚不過了：「我們接下來要決定如何花費我們的時間、金錢或創造力，」她寫道，「這時美學越來越有可能成為我們最優先的考量。」

然而「儘量避免不必要裝飾」的本能，潛藏在平面設計文化的深處。裝飾幾乎打破了現代主義者尊崇的每一條規則，因而和現代主義產生分歧。在崇尚折衷主義和剽竊的時代，裝飾就如同所有當代設計的模式，不分青紅皂白地從許多領域竊取創意：紋章學、維多利亞時期的事物、洛可可、新古典主義、紳士俱樂部風格、鄉村住宅的家具和花體字的裝飾詞彙、渦捲飾、裝飾與花卉圖案，新的裝飾性設計手法已經進入主流。可能

許多平面設計師實在難以認同無意義的美。在實用主義者眼中，平面設計是為了傳達商業訊息。

想在當代圖文傳播裡注入原始而真摯的情感，最好的辦法就是重新引進典麗、優雅和美麗。

出現在室內設計、產品設計、甚至是廣告上，從度假到面霜的廣告，都少不了鞭子捲鬚。

《Eye》雜誌以「裝飾的除罪化」（The Decrmininalization of Ornament）為標題刊登了一系列文章，作者艾麗絲‧特慕羅引述設計師兼學者狄妮絲‧岡薩洛斯‧克里斯普（Denise Gonzales Crisp）[3]的說法：「我本來是學插畫出身，因此比較能夠接受『能製造圖樣』的想法。其實我是從這個觀點來看待字體設計……平面設計裡最深遠的裝飾傳統就是字體學：字體設計師創造的花邊和裝飾，在概念上已經與字體家族整合在一起。」

但新圖文裝飾對現代視覺文化做何評價，而且為什麼在此時冒出來？現代設計在科技上日益複雜，新圖文裝飾可以被視為一種反動：當設計師越來越依賴數位科技來從事圖文表現，這時就有必要維持和手工的連結，除了手工，還有那種可以被視為人類作品的美學創作，而非以隱形的數位編碼構成的像素組合。再者，當人人都能做平面設計（或至少每個人都能弄到一台灌了圖文軟體的電腦），設計師必須重申他們的技術。他們必須提醒大家（不但是基於商業理由，也是為了個人原因），他們才是最懂設計的人。

我們可以把裝飾看成是為了把情感引進原本常常很枯燥的圖文傳播世界。客戶經常宣稱他們委託設計的作品裡要有「感情」（要溫馨感人）。但只要一談到感情，他們立刻打退堂鼓，把情感的表現限制在一個小和弦的窄頻裡，壓抑任何想要提升情感溫度的企圖。嚴肅的設計師多半把淡漠的超然當作正常的表現模式。如果其他的設計師和某些客戶想在當代圖文傳播裡注入原始而真摯的情感，也不足為奇。要做到這一點，最好的辦法不就是重新引進典麗、優雅和美麗？

延伸閱讀：Alice Twemlow, "The Decriminalization of Ornament", *Eye 58, 2005.*

1 Jan Tschichold, *The New Typography*. University of California Press, 1988.

2 Virginia Postrel, *The Substance of Style*. HerperCollins, 2003.

3 Alice Twemlow, "The Decrorational", *Eye* 58, 2005.

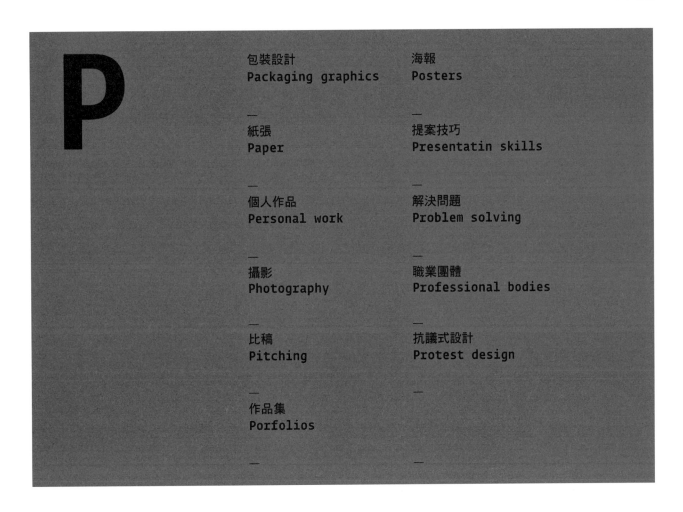

包裝設計

Packaging graphics

在某種意義上，幾乎所有的平面設計都是一種包裝。平面設計是「視覺展示」的藝術，消費性產品的包裝最能說明這一點。包裝設計曾經是平面設計師至高無上的工藝，如今被普遍妖魔化成一種巫術。

到你家附近的超市去一趟，看看貨架上展示的一排排包裝貨品。你看到什麼？大量的創作能量投注在產品的包裝上，但這些產品常常一模一樣，對於我們身心健康必要性，往往不比我們從地上掃起來的絨毛好到哪裡去。

英國設計協會（UK Design Council）的網站有一篇文章，是Elmwood 設計公司的執行長強納森・山茲（Johnathan Sands）寫的〈商業個案〉（The Business Case），表達出支持優良包裝的説法。山茲提到：「……包裝最後往往可能成為比實際的產品本身更有價值的東西——包裝晉升為品牌。只要想想卡布里牌（Cadbury's）的牛奶巧克力棒和超級市場自有品牌的巧克力棒。如果把兩邊的包裝拆開，你怎麼分辨得出來？在感性上，為了卡布里牌牛奶巧克力棒的紫色包裝紙，你甘願多

上圖

設計案：Instrument Cable 包裝
日期：2006 年
客戶：First Act, Boston
設計師／攝影師：布萊恩 · 喬諾斯基（Brian Chojnowski）
工作室：Doyle Partners

這兩個該諧又經濟的包裝，靈感來自史提芬 · 道爾（Stephen Doyle）在小學六年級擁有的一套 12 支神奇魔法筆；這一套魔法筆叫作 Doodlers，像蠟筆一樣用扁平的白色盒子包裝。封面上用黑色畫筆畫出的笑臉，露出很大的微笑形切口，可看到裡面的 12 支宛如彩色牙齒的畫筆。包裝上的模特兒是史提芬 · 道爾所教的研究生。

花點錢，儘管交貨的產品看起來或許沒什麼差別。」

當消費產品（通常是食品）上電視打廣告，就可以證明這一點，而且產品現在有了「新的包裝」，被當成重要的賣點大肆宣揚。

不過也有相反的說法，用另外一種觀點來看待包裝。要取笑平面設計，只消舉出肥皂粉盒、豆子罐頭或蜜餞的包裝就夠了。這些產品如果裝在樸素的包裝材料裡銷售，應該會更好，價錢也會便宜點。如果覺得這樣下手還不夠狠，你不妨說，經常有人舉出包裝（還有電視廣告、廣告看板和平面媒體廣告）乃是屬於商業宣傳和轉移焦點的腐蝕性體系的一部分，就是這個體系支配了我們消費者的生活。你甚至可以更進一步指出，現在環保意識已經發展到一個關鍵點，在這樣的時代，包裝經常是浪費，而且對環境常常有害無益。

對設計師來說，還有另外一層顧慮。身為設計師，我們只要一出手，每樣東西都得設計好看，而且盡可能有效。這是我們 DNA 的一部分。沐浴膠、馬桶清潔劑和牙膏，憑什麼不能有設計精良、圖文悅目的包裝？如同奉命代表罪犯辯護的律師，我們在專業上也有義務把產品盡量設計得美觀漂亮。同時，當然，身為消費者，我們要求包裝好看，還要既耐用又衛生。我最近忽然盯著住家附近熟食店陳列的「環保」居家清潔產品。這個牌子在英國的名氣還算響亮，但包裝單調、死氣沉沉。相較於我身邊環繞精美的異國食品，「環保」產品的外觀活像是呆板的粗毛布，一點吸引力也沒有。我斥責自己：我到底在想什麼？眼前是一個很值得也有必要的產品，但我就因為包裝乏味而買興全消？

> **身為設計師，我們只要一出手，每樣東西都得設計得好看，而且盡可能有效。沐浴膠、馬桶清潔劑和牙膏，憑什麼不能有設計精良、圖文悅目的包裝？**

這是設計師面臨的困境。對高度美化包裝的喜愛，如今深植在消費者心中，要是沒有精美的設計和誘人的魅力，產品很難賣得出去。但包裝的未來走向何方，關鍵恐怕就在環保議題上。根據歐洲的立法，任何浪費或過剩的東西都將成為非法，而且當消費者變得更有環保意識，自然會需要比較節制、經濟及可回收利用的包裝。從免費的超市塑膠袋如何被妖魔化，以及最大的幾家超市慢慢地改用比較耐用並可重複使用的購物袋，已經看得出這方面的需求。

NetRegs[1] 是英國政府的網站，提供免費的指導，協助小企業遵守環境立法及保護環境。其中一個章節叫「包裝垃圾之減少與管理」，提出下列建議：

上圖與右圖

設計案：Le Labo 包裝
日期：2009 年
客　戶：Le Labo Fragrance, Grasse &
New York
設計師：奧利佛・帕斯卡利（Olivier
Pascalie）

超時尚、同時也超功能性的瓶子和標籤設計，避免了大多數香水包裝上常見的那些偽裝精緻的無聊設計。公司積極鼓勵消費者重新裝填，所有的瓶子都可以重複使用。標籤是同一顏色。

在基於安全、衛生和消費者接受度之下，盡量減少需要的包裝。

在可能的時候，使用可以重覆利用、循環使用或回收的包裝。

在設計和製作包裝時，如果沒辦法回收或再利用，務必要把對環境的影響降到最低。如果必須焚燒包裝垃圾或棄置在垃圾掩埋場，務必盡量減少任何有害物質。

利用任何可能的機會，設計可以重複使用好幾次的包裝。

不過，奢侈的實體包裝走到了終點，不表示優秀的包裝設計就此完結。有許多節制而誠實的包裝，沒有「過度承諾」，也沒有過度浪費。

蘋果公司的 iPod 及相關產品，就提供了一門優良包裝設計的大師講堂。包裝盒上的圖文簡單，讓消費者必欲得之而後快。然而其他的消費電子公司幾乎千篇一律，用少女耳朵上夾著耳機、如癡如醉的照片，還有一幅笨拙的插畫，音符和老土的影像在她頭上繞來繞去。蘋果證明了這種毫無根據的宣傳做了也是白做。

在包裝部門工作的設計師，未來不知何去何從。和食品標籤有關的新消費者立法，加上使用永續資源的需求逐漸升高，已經使這份工作越來越複雜。然而很多人會覺得當設計師就是這麼回事：應付各種限制和處理種種相互競爭的需求。人類史上從來不曾像現在有這麼多設計優美的包裝，只要設計師在環保、人體工學和機能方面找到竅門，一定會對產品的成功大大加分。設計師有一肚子的故事，説明優良的包裝有多大的威力，把產品推向成功之路。我最喜歡的一則包裝「都市神話」，講的是英國設計師麥克・彼得斯（Michael Peters）。彼得斯所經營的設計團體，率先結合了設計與商業策略。他是這方面的先驅。在 1970 年代末期，他的工作室為英國第一流的墨水製造商溫莎與牛頓公司（Winsor & Newton）的一系列彩色罐裝墨水更新外包裝的設計。他把墨水包裝在小紙盒裡，在盒子（和瓶子的標籤）上綴以當時許多傑出插畫家手繪的插畫。望之令人心曠神怡，強烈吸引了買墨水的人。這個設計立刻引起購買者的強烈迴響，溫莎與牛頓公司成功擴展了墨水市場的規模。換言之，他們的墨水從來沒有賣得這麼好過，這似乎顯示他們把產品成功推銷給平常不買彩色墨水、卻被包裝所吸引的人。

我希望這不只是包裝的神話，因為我在許多場合把這個故事説給客戶聽，證明好的設計（也就是卓越的設計），會帶來直接的金錢利益。這種論證很愚昧，卻經常是客戶唯一聽得懂的説法[2]。

1 www.netregs.gov
2 寫完沒多久，我遇到了麥克・彼得斯，他證實這個故事確有其事。

延伸閱讀：Publication Loft, *Unique Packaging*. Collins Design, 2007.

紙張
Paper

以前指定紙張是件好玩的事。如今，選擇紙料必須同時兼顧成本、技術性問題和永續性，這時候外觀和質感，或是電子紙的角色，都還沒空去想呢。

我一向很佩服鑑賞紙張的行家，他們可以花好幾個鐘頭研究一個紙商的存貨簿。我看到他們用聞的、摸的，而且像警探找指紋似的一張張仔細檢查。我可沒辦法。每次我請印刷廠用一種他們以前沒用過的紙張，結果一定令我大失所望，這也讓我變得膽小怕事。我發現自己只倚賴少數幾種可信的紙張，和印刷廠的判斷力。印刷廠絕不會推薦他們不敢擔保的紙張。所以選擇紙張的時候，要信任你的印刷廠。

保羅・休伊特（Paul Hewitt）經營一家頗具盛名的印刷廠，叫作「世代印刷廠」（Generaion Press）[1]。他有一批忠實的擁護者，個個都是吹毛求疵的設計師，每次要選用什麼異想天開的紙張，都會重視和信任他的智慧。我曾經請他描述一下成功選紙的過程。

> 好的印刷商絕不會推薦他們不敢擔保的紙張。所以選擇紙張的時候，要信任你的印刷商。

「首先，你必須考慮紙張的表面。一般的通則是越平滑的紙張越能抓住影像。如果你決定銅版紙最適合設計案，不妨考慮一下現有的各類銅版紙，以及這些紙張對影像會有什麼影響。如果你選擇了某一個系列的銅版紙，這個系列應該包括特級、方格紋和雪面銅版紙。銅版紙有經過『壓光』[2]。雪面銅版紙壓光一次，使得纖維的分布相當隨機，產生雪面的效果。在雪面銅版紙上印刷，表面會有很鮮明的一個點，不過印刷的點朝纖維內部和四周分散，會讓這個點略微擴散，看起來稍稍有些稀薄。方格紋塗面是把紙張再壓光一次，讓纖維比較能排成直線，產生方格紋的效果。在這種紙張上印刷，印刷的點仍然相當鮮明，但有些許分散。最後把紙張再壓光一次，纖維均勻得多了，產生特級銅版紙的發光表面，在表面印上墨點最好不過。把鮮明的墨點印在表面上，依然繼續保持鮮明。顏色的效果也比較好，因此影像較為光亮和鮮明。」

當然，許多設計案要求要有非銅版紙比較「有機」的特色。設計師和紙張達人要談論紙張的「性格」、「觸感」和「溫度」時，非銅版紙能印出各式各樣的效果和顏色，遠超過銅版紙。「在選擇適合設計案的紙張時，非銅版紙的顏色是重要因素，」休伊特提到。「紙張從亮白色到各種不同的白色（暖色調的米白色、冷色調的灰白色等等），加上其他無數的顏色。如果要印刷圖像，顏色或色調比較重要，因為會全面影響印刷的色彩。如果你接到的是攝影案，紙張的顏色很重要，但表面的品質也不能馬虎。不管什麼影像，品質越好，複製的效果也越好。如果你使用的影像不是那麼出色，表面越粗糙，越不會洩露出攝影技術的拙劣。影像越好，選擇優質的非銅版紙也越加重要。」

右圖

設計案：《Size, Format, Stock》

日期：2009 年

客戶：芬奈紙業（Fenner Paper）

設計師：馬特‧威利（Matt Willey），若‧巴瑟（Zoë Bather），大衛‧霍特（David Hört）

《Grafik》雜誌第 171 期的增訂版，有一份關於設計如何使用紙張的實用指南。《Grafik》和芬奈紙業的賈斯汀‧霍布森（Justin Hobson）合作出版，這本手冊涵蓋的領域包括標頁碼、裝訂技術和環保考量。

「設計師最常犯的錯誤是他們老是想用某一種紙張，一有機會就選定使用。後來才發現，如果要複製他們所採用的圖文或影像風格，這種紙張並非最佳選擇。」不過好的印刷廠當然會發現這個問題，建議採用其他紙張吧？「問題是，」休伊特解釋說，「設計師往往不會事先把影像拿給印刷廠看。我建議設計師在訪價的時候，應該大致說明最後的圖樣可能是什麼樣子，一開始就讓印刷廠參與設計案。藉由和印刷廠討論，可能會警覺到某幾種紙張有什麼危險。如果選了『難搞的』紙張，不管做什麼建議，都可能要考慮不同的因素。例如，從取得圖樣到交件的速度，必然會影響紙張的選擇；如果要印刷大量的色彩，最好不要在某些紙張上用滿版和飽和影像。」

休伊特舉了一個例子，說有位設計師對紙張的選擇，如何令他鼓起勇氣提出建議，以確保結果令人滿意。這位設計師為了雜誌設計案找上休伊特，他想在內文部分用聖經紙，封面就用三十四磅的洋蔥紙。「我一開始就建議，以他選擇的紙張，油墨太多會造成反效果。對技術難度這麼高的案子來說，我請他一邊設計，一邊把他的構思給我們看，好讓我告訴他這些點子適不適合他選的紙。一場過癮又迷人的經驗就此展開，我們全心全意，盡可能達到最好的成果。設計師給我看的一幅跨頁廣告裡，有一張橫跨兩頁的暈影照片（vignette），色彩非常飽和。我認為這張照片

不但很難印刷，而且對紙張未免期待過高。因此當時斷定這張暈影照片不但沒必要，也沒好處。我認為他不該試圖過度設計這個案子，以至於稀釋了他原始概念的大膽。我沒把握這個建議對他的影響是好是壞，但他拿回來的設計不僅優越許多，也絕對適合選用的紙張。對我而言，這個故事說明了印刷廠和設計師聯手發揮選用紙料的最佳效果，有多麼重要。我認為我的工作不僅是警告設計師留意某些紙張的危險。最重要的是幫忙讓他們看中的紙張發揮最大效果。」

每次我請印刷商用一種他們以前沒用過的紙張，結果一定令我大失所望，這也讓我變得膽小怕事。我發現自己只倚賴少數幾種可信的紙張，和印刷廠的判斷力。

彷彿對付紙張在技術上的複雜性還不夠麻煩似的，現代設計師還得考慮永續性。一想到「環保」紙張，我們自然會想起再生紙，然後不得不想到劣質的複製。如果有一件案子要求頂級的生產標準，我們可能不太願意指定用再生紙。這樣有道理嗎？作家柯林‧貝瑞（Collin Berry）[3]在《環保設計》（*Green Design*）的一篇文章裡，檢視美國設計師對再生紙的使用。他寫道：「……現在的再生紙比從前好多了。數十家造紙廠和製造商，正在為執業的設計師建立更優質的新系列產品。New Leaf、Mohawk、Neenah、Domtar、Fox River 和另外十幾家公司，銷售各式各樣不同磅數的銅版紙、非銅版紙、影印紙和特種紙，其中再生纖維占了相當大的百分比。高品質的再生紙多得很，價格也正在下降。」[4]

但許多客戶仍然要求呈現超鮮明的影像；他們要讓自家的產品和服務擁有誘人的魅力，唯一的方法是以高明的複製技術印刷在高品質的初印紙上。然而，其他客戶越來越發覺再生紙的好處，還有名聲。就此來看，設計師不再保持被動。我們不但在道德上有義務針對環保問題表態，我們的客戶也越來越可能要求我們採取立場。

延伸閱讀 : **www.paperonline.org**

1 www.generationpress.co.uk

2 壓光（Calendered）：把紙張在壓光機的滾輪間壓過去，變得平滑而有光澤。

3 www.colinberry.com

4 Colin Berry, "Paper As Progress: Where Recycled and Alternative Papers Meet High Design", July 2006 (adapted from Buzz Poole 〔ed.〕, *Green Design*. Mark Batty Publisher, 2006). www.graphics.com/modules.php?name=Sections&op=viewarticle&artid=395

個人作品
Personal work

對許多設計師來說,從事自發性設計案和個人作品,是身為設計師不可或缺的一部分。這是一種持續激勵自己的方式。也有些設計師認為這是浪費時間,而且否定了設計師真正的角色——一個回應外部簡報的人。到底哪一種才是對的?

在自己成立工作室幾年之後,我應邀發表一場演説,介紹工作室的作品。這是第一次有人請我演講。那一刻很驕傲(也很緊張)。演説似乎進行得很順利(儘管事後回想,我懷疑會好到哪兒去;我犯了大多數經驗尚淺的設計師最容易犯的錯,用一種自以為有見地、但其實非常自我的方式談論自己)。演説結束時,有人問我為什麼沒展示個人作品。我一時語塞。不知該如何回答。我發現他的問題帶有譴責之意。我抱著歉意喃喃地説,我沒有個人作品可以展示,是因為我們不從事任何個人創作。對方似乎不吃這一套。

二十年來,從事自發性設計案的概念,成為設計名嘴之間的重要話題。很多人把這個當作設計師的心理衛生不可或缺的一部分。他們認為這是讓平面設計更上一層樓,到了作者權的層次。他們認為自發性設計案是否決了設計師作為一個沒有聲音、為客戶傳達訊息的僕人角色。另外也有人把個人作品視為自我沉溺的自慰。或許我們必須把自發性設計案和個人作品做個區隔。自發性設計案是由我們自己寫簡報的案子。我們也許開一家 T 恤公司,賣我們自己的 T 恤。或者我們可能舉辦一場活動,必須製作傳單和電子邀請卡。另一方面,個人作品唯一的目的是滿足設計師個人的直覺。設計師可能不抱任何目的地設計一種字體,或者他們可能為一張最愛的音樂精選集設計雷射唱片封面。個人作品的產生不需要外部原因,純粹是基於設計師的創作慾。

我花了好幾年的時間,才想清楚自己要怎麼回答當年在演講時問我這個問題的人。當年我不清楚該怎麼回答,但現在我會告訴他説,如果這就是設計師想要或需要做的,個人作品沒什麼不好。不過對我而言,我的設計反正都是個人作品。就算不是自發性的設計案,不代表不是個人作品;儘管客戶除了指定簡報、交件期和預算,還有一大堆的偏見、管制和侷限,都不能阻止我努力做出個人創作。這些全是個人作品。

但我這種想法是基於另一個比較實際的理由。當設計師開始覺得,不知怎麼的,他們的專業創作就是比不上為自己做的設計,這時會開始覺得專業創作的層次比較低。如果我們認為只有自發性設計是自由的,做商業設計總是諸多限制,最後就會做出二流的商業設計。

如果設計師老是接不到像樣的案子,不妨用個人設計案來維持士氣。少了自主性的取向,設計師在其他方面也許會死氣沉沉。自發性的設計案讓我們得以實驗和追求頓悟之道。不過,設計師應該抓住每一個機會,想辦法找到真正的簡報,因為設計師的工作絕對不光是交出好設計;還要應付客戶、交件期、預算和其他上千種世俗上的限制。

上圖
設計案：Memory and Autopsy
日期：2007 年
設計師：艾德里安‧蕭納希（Adrian Shaughnessy）
64 頁的書，由本書作者設計、攝影和著作。
尚未出版

延伸閱讀：**Kevin Finn (ed.), *Open Manifesto {3}: What is Graphic Design?*, 2007. www.openmanifesto.net**

攝影
Photography

身為平面設計師，我們以各種不同的方式運用攝影。我們擔任攝影師的藝術指導，好拍出我們想要的影像；我們使用現成的照片；我們操弄影像，表達任何我們要說的話；我們甚至可以自己拍照。攝影是平面設計 DNA 的一部分。

我曾經問過幾位設計師（新現代主義風格的字體設計師）有沒有興趣和我合作一個需要插畫的設計案。他們一個個地婉拒了。「如果是攝影，」他們說，「我們就有興趣。」偏好攝影的影像甚於手繪的圖像，是現代平面設計師的普遍現象。攝影機械式的光澤和它的可塑性，似乎和現代設計非常契合，而比較有機、可塑性較低的插畫，難以望其項背。

攝影是視覺傳播的預設值：我們多久沒看到哪個汽車廣告不是用一張光鮮亮麗的汽車照片？告訴我有哪本雜誌不是用照片當封面。大多數食品包裝用的是精心修改過的照片，呈現裡面的食品內容物。攝影的影像擁有至高的地位。客戶和顧客都信賴照片的表面誠實。

那就奇怪了，身為設計師，我們居然花這麼多時間把照片變成真相的幻影。那就怪了，我們看到的商業攝影絕大部分經過 Photoshop 變形。怪的是照片對許多設計工作來說，是起點，而非終點。

現代平面設計師必須精通藝術指導、選擇、修飾和裁切影像。現代設計師必須了解如何以各種不同的格式和空間成功呈現一張照片，同一個畫面可能必須做成廣告橫幅和廣告看板。照片必須

端詳照片時，我們看的是有沒有機會把關鍵元素移動或換個位置，找機會變更顏色和色調。換句話說，現代的照片很少是完整的產品，總是處於變動狀態。

具備新鮮黏土的可塑性，這一點徹底改變了我們看待照片的方式。在仔細檢視照片時，我們估計的是它們有多少改變的可能。我們在拍照現場擔任藝術指導，通常會要求攝影師拍出我們可以調整的影像。端詳照片時，我們看的是有沒有機會把關鍵元素移動或換個位置，找機會變更顏色和色調。換句話說，現代的照片很少是完整的產品，總是處於變動狀態。

討論攝影的理論比節食的話題還多。像蘇珊‧桑塔格（Susan Sontag）[1]、華特‧班雅明（Walter Benjamin）[2]和維蘭‧傅拉瑟（Vilem Flusser）[3]之類的作家，已經闡釋過攝影的影像在現代世界的意義。設計師關注的通常是影像變化的可能，而非影像本身。

我們不妨研究一下二十世紀優秀的雜誌藝術指導的傑作，看看攝影的影像在大師手裡有多少鍊金術的法力。瞧瞧埃列克西‧布洛德維奇（《哈潑》）、亨利‧沃爾夫（Henry Wolf）（《哈潑》、《君子》）、賽普‧皮奈爾（Cipe Pineles）（《Seventeen》）、威利‧弗列克豪斯（Willy Fleckhaus）（《twen》）、法比安‧貝倫（Fabien Baron）（《Vogue》、《Interview》）和尼維爾‧布洛迪（《The Face》）的作品，看他們如何以有機的坦率作風來運用攝影影像。他們處理攝影時一派輕鬆自在，我們還以為這種字體、排版和照片的融合是渾然天成的。事實上，經過一段時間之後，設計師只要一看到照片，很難不想把它和文字結合，審慎地排列在頁面上。

英國設計師昆汀‧紐華克對我說過，有一次他把自己設計的攝影書拿給保羅‧蘭德看。蘭德看了以後說：「我不喜歡設計攝影書，別人都把事情做好了。」[4]我們明白蘭德的意思，別人交一堆精彩照片過來，我們只要小心編排就行了。有什麼比這個更容易？然而我們照樣會看到不堪入目的排版，特別是有些現代雜誌的頁面，編輯以為只要徹底的狂熱，就能讓讀者目不轉睛。

藉由排列和並列影像，操弄影像的相對尺寸，並且基於平衡和視覺衝擊來裁切照片，就有可能把照片組合出一貫的風格和吸引力，不會活像是照片圖書館爆炸。不過把照片組合在頁面上，最重要的一點當然是必須維持影像的敘事流。要做到這一點，設計師在作法和想法上得像是記者說故事。他們必須問自己：照片告訴我們什麼？我們如何帶出照片內在的特質？身為設計師，我們動不動就想把照片當作一塊塊形狀處理，不過「每張照片都在說一個故事」，所以我們其實是在處理許

把照片組合在頁面上，最重要的一點當然是必須維持影像的敘事流。要做到這一點，設計師在作法和想法上得像是記者說故事。

1 「收集照片就是收集這個世界。電影和電視節目把牆壁打亮、光影晃動、然後消失；但在無聲的照片上，影像也是一個物件，輕質、生產成本低廉、便於攜帶、累積、儲存。」引述自 Susan Sontag,《論攝影》（On Photography）. Picador, 2001.

2 在 1931 年的一篇文章〈攝影學簡史〉（A Shrt History of Photography），馬克思主義的批評家華特‧班雅明引用拉斯洛‧莫侯利-納吉的話：「未來的文盲不是不懂得讀書寫字，而是不懂攝影。」

3 Vilem Flusser, Towards a Philosophy of Photography. Reaktion Books, 2000.

4 Quoted in Adrian Shaughnessy, "The Order of Pages", Eye 51, Spring 2004.

MARGARET
HOWELL

NOVEMBER

M	02	09	16	23	30
T	03	10	17	24	
W	04	11	18	25	
T	05	12	19	26	
F	06	13	20	27	
S	07	14	21	28	
S 01	08	15	22	29	

上頁與右圖
設計案：A Selection of Modern British
Design 月曆
日期：2009 年
客 戶： 瑪 格 麗 特 · 霍 威 爾（Margaret
Howell）
設計師：Small
攝影師：里 · 芬奈爾（Lee Funnell）

時裝零售業者瑪格麗特 · 霍威爾的月曆，以風
格化的手法結合攝影和圖文。設計師非常需要攝
影師里 · 芬奈爾的精準。這個網站可以看到他
的作品，www.graphicphoto.com

許多多的敘事。

　　有不少小規則和小祕訣可以幫上忙。其中有個最重要的經驗法
則，如果有很多大頭照，最好把頭部的比例一律調整到同樣大小。同時，
如果把許多不同的影像並列在一起，盡可能只設定少數幾種照片方框的尺
寸，然後盡量重複使用這幾個尺寸。動態的對比也同樣重要。把大影像放
在小影像旁邊可以製造張力，但絕對不能無緣無故這麼做。小影像必須提
供較大的影像無法給予的資訊。把兩個方框並列，除了基於純粹的美學，
必須有別的理由。要處理許多各種不同的照片，最麻煩的是每個影像都有
自己內在的構圖。大多數的照片是中央構圖，但也有非對稱結構的照片。
要把這些影像和諧呈現，可能很傷腦筋，唯有反覆嘗試，加上對於內部平
衡的獨到眼光，才能解決問題。

　　要了解攝影，最好的辦法是拍照。在數位時
代，拍照要比以前容易得多，更重要的是，現在刊登
照片真是再簡單不過了。看看 Flickr，或是無數貼上
照片的部落格，技術成熟、構圖精鍊的照片源源不絕
而來。現在每個人都會拍照，拜科技所賜，想把照片
拍壞都很難，發展到這個地步，當然已經沒有所謂拍
壞的照片。不過鋪天蓋地、無所不在的照片讓人看到
麻木；也讓我們變得懶惰而不挑剔。當全部都好看，
等於全部都不好看。因此設計師處理攝影時，眼光務必要比一般人更敏銳。
設計師必須意識到，現在的風險比以前更高。如果我們要讓照片發揮效果，

**我們不妨研究
一下二十世紀
優秀的雜誌藝
術指導的傑
作，看看攝影
的影像在大師
手裡有多少鍊
金術的法力。**

就得學會分辨哪些照片只是提供資料，哪些照片讓我們看到新意。

延伸閱讀：**Stephen Shore, *The Nature fo Photographs: A Primer*. Phaidon, 2007.**

比稿
Pitching

沒有什麼比「比稿」這兩個字更能讓設計師血壓升高。為什麼？比稿是正常商業生活的一部分──每個人都會做。在設計界，比稿通常代表為了希望爭取到一份工作而做白工。在美國叫 spec work，設計師為了該如何回應而苦惱不已。

現在有設計案要發包的客戶，幾乎一定會邀請幾家工作室或個人設計師，讓他們為了爭取到生意而參加競標[1]。案子越大，越可能公開競標。

比稿已經成了當代商業生活的一個事實。每個人都要比稿：廣告公司比稿爭取新客戶；自由作家拿點子找編輯比稿；退休金公司拿退休計畫向民眾比稿。有人這麼說過，人生就是一場比稿。

不難看出怎麼會出現這種情況。在一個服務型的經濟體中，各個部門的客戶有幾十個，有時是幾百個潛在供應商可以選，他們喜歡用競標來篩選各種選項，再做成決定。任何一種供應商的任命都有風險。在設計的領域，沒幾個客戶對最後的成果有百分之百的信心，這方面的風險因子很高，既然如此，邀請嗷嗷待哺的設計師相互競爭，似乎是個降低風險的有效方法。此外，照達爾文式的商業觀點，如果設計師的每一份工作都要競爭才能得到，自然有全力致勝的動機，這樣客戶一定會得到最好的回應。從純粹商業的角度看，很難反駁這個推論，如果設計師願意耗費創作能量和時間（更別提金錢了）努力爭取案子，拒絕利用他們的「慷慨」反而是件怪事。

即使客戶或許希望省下比稿的過程，直接任命他們為最適合的設計師或設計師群，那也沒辦法。許多商業組織已經把競標流程納入公司的營運規則。公部門尤其如此，說來諷刺，公正、公平，以及剷除徇私與腐敗慾望，是這裡的首要目標。

但比稿有一個我們還沒討論到的層面，也是最讓設計師苦惱的部分。我老實不客氣地說：比稿多半沒有酬勞。無償比稿：贏者全拿，輸了就一無所有，在設計界普遍得令人喪氣，即便最務實和最有生意頭腦的設計師，也認為這種作法根本不公平，在倫理上也有疑慮[2]。反對無償比稿的說法是這樣的：比稿通常會要求設計師對一份簡報提出完整的創意

如果你想粉刷房子，但又不確定該漆什麼顏色，如果能不花錢找熟練的油漆工粉刷，除非結果讓你滿意才付錢，想想有多好啊。

那我們某程度上應該
大致可以推估？

和策略回應，或許還要交出視覺設計、策略企劃書、製作時間表、技術規格和詳細成本計算。換句話說，設計師必須做足功夫才能得標。

設計師主張，強迫他們在無償比稿這種不自然的條件下做事，並不符合客戶的最佳利益，如果不進行研究、策略思考和接觸客戶等現代視覺傳播中的基本工作，設計師根本不可能提出有效的企劃書。無償比稿把設計貶為選美和樂透彩。看在大多數設計師眼裡，實在差勁透了。

然而客戶可不會這麼看。他們只看到好處。多大的好處啊！他們幾乎完全剔除了選擇供應商會遭遇的風險，而且白白取得大批的設計稿供他們選擇，每一份出自不同的設計師（我聽說過找十五家工作室比稿的案子），他們可以有足夠的把握，相信最後的選擇應該是正確的。這樣看吧：如果你想粉刷房子，但又不確定該漆什麼顏色，如果能不花錢找熟練的油漆工粉刷，除非結果讓你滿意才付錢，想想有多好啊。

這就是我們做無償比稿時白白送給客戶的禮物。不僅如此，當設計師提出創意企劃書，客戶可以把結果拿給目標閱聽族群看，評估成功的可能[3]；他們可以做市場測試；可以自己關起門來討論。這些都是可量化的商業利益，而他們沒有付一毛錢。

當然，仍然不乏客戶有足夠的智慧，選擇適合的工作室交付設計案，不必經歷無償比稿的折磨。有的客戶會撥款支付比稿費[4]，這筆錢永遠不敷成本，但至少是個正面的表示，也顯示他們的誠意。而且也有注重倫理的客戶是根據資格展示來選擇設計師。在這種情況下，設計師要展示說明他們的技巧和特質。無償比稿的不公平讓人提不起勁。但我們並非無能為力，還是有辦法可想。如果我們想混日子，可以對比稿的邀約來者不拒。然而先停下腳步，想想這表示什麼。表示我們不看重自己的技巧。表示我們不看重自己提供的服務。表示我們很聽話。不過要是反其道而行，對無償比稿說：「不，謝了」，可能會有什麼結果？基於我們相信無償比稿並不符合客戶的最佳利益，禮貌地婉拒這種邀約，未必是商業自殺。我經常這麼做，沒想到，卻發現聽到我說「不」的客戶，經常回頭請我設計。「不」這個字有一種狂暴的魔力。客戶剛開始往往反應很差，不過最後通常會尊敬對無償比稿說「不」的設計師，甚於看重答應比稿的人。

對客戶說「不」需要自信，而大多數的設計師需要時間來培養自信。我在1989年創立工作室，當時任何人請我參加無償比稿，即使明知

禮貌地婉拒這種邀約，未必是商業自殺。我經常這麼做，沒想到，卻發現聽到我說「不」的客戶，經常回頭請我設計。

上圖
保羅·戴維斯（Paul Davis）繪圖，2009年

1 「投標」是提出特定的成本或費率，以書面提議訂立貨品或勞務的契約。*The American Heritage® Dictionary of the English Language*, Fourth Edition. Houghton Mifflin Company, 2004.

2 AIGA 在網站上做出以下這番論述。「AIGA 相信，無償比稿的設計會嚴重損害客戶有權得到的工作品質，也違反了全球傳播設計行業長久以來不成文的倫理標準。AIGA 完全不鼓勵以無償比稿的方式製作，並交付設計作品參與設計案的投標。」www.aiga.org

3 我曾經擔任一個設計團體的顧問，在一家頂尖慈善機構的邀請下，參加很有趣的設計案的付費比稿。我們是受邀比稿的四家工作室之一。我們把企劃書交出之後等候判決。過了幾天，我收到朋友寄來的電子郵件，其中有個網站連結：慈善機構把四個投標案全部貼在網站上，邀請網民投票。身為設計師，我們應該很願意接受這種詳細的檢驗，不過這家慈善機構並沒有事先告知，看到無償比稿的試探性作品貼在網路上，公開邀請觀者品評，著實令我們大吃一驚。

4 有個朋友在倫敦經營一家老字號的設計團體，受到英國一家由公共出資的藝術中心邀請比稿。這家世界知名的機構給了他一份簡報，要求他做出創意回應。他看看有沒有付比稿費——沒想到發現真的有一筆：三十英鎊。就像他說的，這筆錢大概夠付他和設計團隊的幾個夥伴參加提案的地下鐵車票。

道是浪費時間，我一律照單全收。最後我發覺不對勁，也找到了內心深處說「不」的信念。不過有沒有中庸之道呢？

有時候可以用一招，要求一筆支應成本的費用。客戶多半會說「不行」，但有時會提供象徵性的酬勞，因此問問總是無妨；同時也留下一個記號，表示我們並非招之即來，揮之即去，而且是對我們作品的一種評價。

有些設計師不做創作，而是交出書面文件，詳述創意和策略思考。他們是這麼想的：他們是創意工作者，一旦洩露創意，等於拱手送出他們的主要資產，有點像筆記型電腦製造商說，每人一台免費筆電！不過交書面企劃案跟洩漏設計技巧真的有差別嗎？在我們所處的嶄新、尖端的媒體環境，在客戶心目中，策略思考比創意執行更有價值。

對於無償的競標比稿，我自己的個人哲學是這樣的：在我有實戰成績的領域，如果有人請我比稿，我會說「不」；我會解釋他們可以參考我過去在這方面的作品，看我適不適合。不過呢，如果上門的潛在客戶屬於我沒有實戰績效的領域，而我又認為這是個好案子，我就會答應比稿。這個決定通常會讓我後悔，但我也知道，唯有透過比稿這扇巧門，我才可能打進某個領域。

延伸閱讀：**www.aiga.org/content.cfm/position-spec-work**

作品集
Porfolios

要讓雇主或客戶對我們的設計技巧留下深刻印象，首先要設計我們的作品集。展示作品集時，別人不只是根據內容來評斷我們，也看我們如何設計作品集。作品集拙劣的話，等於釋放一個訊息：拙劣的設計師。

設計師要找工作，工作室和個人要打動客戶，爭取到設計案，都必須把作品彙編成集。作品集有兩個重要面向，首先是我們用來展示作品的實體容器，其次是我們採用什麼方法把裡面的作品做視覺呈現。兩者都要恰到好處。我們可以花一筆錢訂做精美的鋼製登機箱，但若把裡面的作品展示得很差勁，不如乾脆裝在超市的購物袋好了。

越來越多設計師認為，線上作品集（見 Online portfolio，222 頁）是展示作品最理所當然的方式，也有越來越多的設計師放棄了老式那種有拉鍊、夾子、把手和塑膠封套的笨重作品袋。不過客戶還是想當面見到設計師，親自和他們談話，想當著設計師的面觀看他們的作品，因此即使到了現在的數位時代，設計師除了線上（或數位）版本，還是得準備實體作品集。

不過，我常常先是看網站，然後才和設計師見面，看他們的作品

我的作品
很有力量，
非常有力量。

可以傷筋動骨。

集，而且我經常注意到兩個現象。首先，許多設計師懶得花工夫維持印刷和線上作品集的視覺連貫性。這是個重大瑕疵，表示設計師無法維持一貫的風格。另外我注意到，線上和實體作品集介紹的作品完全一樣。如果是作品不多的年輕設計師，倒也無可厚非，不過要是比較有名氣的設計師，線上展示的範例絕不能和作品集一模一樣。要全部打散──來個不一樣的。

如果我們也認為現在還需要實體作品集，眼前又有哪些選擇？纖薄的黑色乙烯拉鏈袋，裡面附有彈簧夾和收納列印作品的塑膠內頁袋，是最常見的作品袋。這種傳統的袋子沒什麼不好，只不過別人幾乎都用這一種，展示作品時自然有種千篇一律的乏味[1]，有點像穿著超人裝參加化妝舞會，結果發現另外十個人也做同樣的打扮，看不出任何原創性。但如果要用作品袋，至少應該保持乾淨。美國設計師蓋兒・安德森（Gail Anderson）描述有一次面試應徵者，作品袋一打開，就看到一隻蟑螂跑出來。我是沒遇過這種事，但我已經數不清有多少次，當熱心的年輕設計師請我翻閱一張張積滿灰塵和指紋的塑膠內頁袋，我的心不禁往下一沉。

除了制式作品袋還能用什麼？有三種選擇：我們可以專門設計和訂做一個作品袋；也可以買現成的箱子或容器；再不然就電子化，捨實體作品集不用，改採筆記型電腦或簡報型投影機。如果我們有錢，又能想出既搶眼、功能又強的適當設計，訂做作品袋是個好主意。與眾不同的設計會讓我們的作品集獨樹一格，也能提供和雇主或潛在客戶聊天的話題。

除了訂做以外，買現成的容器通常也是很好（也比較便宜）的選擇。我喜歡簡單的掀蓋箱（攝影師喜歡的那一種），裝得下 A3（長十六吋半，寬十一吋半）的輸出列印，我會用透明的輕質醋酸膠封套保護。箱子有兩種功能。能夠自由傳閱一張張的內頁（而不是用活頁夾像食人魚似的扣住），而且醋酸膠封套要是髒了，或是慘遭飢餓的蟑螂攻擊，可以清潔或更換。

現在的作品集越來越不可能做成實體作品。既然許多展示說明都包含網頁設計、互動式元素和動態圖文，能夠做某種螢幕型的展示說明，是設計師的基本條件。用筆記型電腦或透過簡報型投影機做展示

> 如果要用作品袋，至少應該保持乾淨。美國設計師蓋兒・安德森（Gail Anderson）描述有一次面試應徵者，作品袋一打開，就看到一隻蟑螂跑出來。

說明，可能成效斐然。最近有人用蘋果的 iTouch 展示作品給我看，新鮮度：高。有效性：低。要做正式的展示說明，我個人最喜歡的方式是用簡報型投影機，同時準備列印的樣本備用（見提案技巧〔Presentation

skills〕，252 頁），智慧型的小機器成本低廉、便於攜帶，只要接上一台筆記型電腦，設計師就能做出精美的視聽展示說明。不過最好先問問有沒有辦法用投影機。

　　但不管用什麼工具攜帶作品，最重要的問題還是如何「展示」。最省事的方法是以平面 2-D 呈現。舉個例子，一本書裡的跨頁做成數位檔案，優雅地列印在頁面上，就一點問題也沒有。但若大小、尺度和尺寸的因素很重要，就得考慮用拍照的方式。包裝幾乎都是拍成照片最好看。

　　無論是把作品拍成照片，或是只是叫出數位檔案印在紙上，都得風格獨具、氣質優雅。每一頁都必須展現出我們的設計能力，而且務必要留意背景顏色、貼標籤和視覺一貫性等因素。

　　但展示作品時，要記住一個最重要的規則，是作品不能脫離其脈絡。此話怎講？有個現成的例子。一家廣告公司請我的工作室設計一系列廣告看板要用的影像。我們把影像設計好，交給廣告公司的製作部，他們加上一個商標，然後做成巨大的廣告看板。這些影像做成廣告看板很醒目，可是一旦印在頁面上，列入作品集，看起來就平板、單調。所以我派人拿著照相機，在繁忙的市區位址拍下幾幅廣告看板的照片，我們捨棄平板的數位檔案，改用這些照片。這樣我們的作品就有了脈絡。客戶了解我們的作品是怎麼回事。他們不太在乎設計的形式層面，可是對效果非常在意。

我不介意看個人創作的作品，但我也必須看看年輕設計師如何為當地的牙醫解決識別的問題。設計師如何設計世俗的玩意兒，是衡量他們的能力最好的標準。

當然，未必每次都可能拍到情境中的作品，但我們應該不斷設法呈現脈絡──即使因此不得不模擬，如同建築師把他們的建築物製成栩栩如生的模型，以呈現其「真實性」。這麼做的好處可大了。

　　經常有人問我，作品集裡的設計，是否一定要附上詳細說明？照我的看法，通常只要說明設計案的名稱、客戶的名字、日期和最扼要的敘述即可，頂多二、三十個字。所以有人不禁要問，可不可以送出沒有附說明的作品集。但是動不動就有客戶要求設計師把作品集送來評估。也就是他們沒辦法在現場解釋自己的作品，因此作品必須獨力展現。我一向盡可能避免送出沒有附上說明的作品集，但有時別無選擇。

　　另外一個在討論作品集時一定會出現的問題，是要不要展示作品實際的樣本，而非複製品。有好幾種設計（書籍、小冊子、包裝）必須要看到、摸到和聞到，才能充分欣賞。當設計師親自展示說明作品集時，最好是呈現實際的樣本，但前提是這樣能讓整體展示說明加分；有時樣本會

最上圖
Intro 所使用的堅固作品集登機箱。馬特・庫克（Mat Cook）設計，鮮黃色的容器經常成為展示說明時的話題。www.introwebsite.com

上圖
Wallzo 工作室旗下的設計師達倫・威爾（Darren Wall）的作品袋。這裡可以看到他的作品：http://wallzo.com

壞事，用照片展示反而比較好，特別是在面對一大群人的時候。

　　設計師處理作品集時最常犯哪些錯誤？展示的作品過多，常常令人反感。一般的規則是同類型的作品最多展示一、兩件即可。我本身不介意看個人創作的作品（見個人作品〔Personal work〕，238頁），但我也必須看看年輕設計師如何為當地的牙醫解決識別的問題。設計師如何設計世俗的玩意兒，是衡量他們的能力最好的標準。

　　針對設計師在這方面常見的缺點，我要加上「沒有好好展示作品」（見Presentation skills，252頁）、邋遢、話太多、自以為可以展示作品到地老天荒。畢業生應該能夠在十五分鐘做完展示說明，如果超過十五分鐘，要不是哪裡出了問題，就是你才華橫溢。這就要談到任何作品集在展示說明時的重點，無論作品集屬於求職者，或是經驗老到的專業人士。最重要的因素在於負責展示說明者的人格。我當了二十年左右的面試官，期間看了幾百份作品集。我很少記得作品集，卻記得那些人。

　　關於作品集，我有最後一點要說：我們無論如何都不該認為作品集已經完成，而且應該永遠覺得不滿意。我和別人共同創立的工作室Intro，特別請一個人專門打理工作室的作品集，包括紙上的印刷作品、幾支作品集影片、一份數位展示說明和網站。設計師的作品集幾乎比什麼都重要，因此需要時時刻刻小心照料。一旦我們對作品集有自信，從裡面就看得出來。思考我們的作品集，應該要處於不斷變動和查究的心情才對。

延伸閱讀：**www.youthedesigner.com/2008/06/30/12-steps-to-a-super-graphic-design-portfolio/**

> 設計師的作品集幾乎比什麼都重要，因此需要時時刻刻小心照料。一旦我們對作品集有自信，從裡面就看得出來。思考我們的作品集，應該要處於不斷變動和查究的心情才對。

1　有一次我坐在一家大型廣告公司的接待處。在那裡等了四十五分鐘（廣告公司一向如此），在這段時間，有二、三十份作品集送來。堆積成山的態勢頗為壯觀──不過每一份都一樣：裝在標準的黑色拉鏈袋裡。如果其中有一個別出心裁，自然顯得鶴立雞群。

海報
Posters

在一個文字提示和電子郵件行銷的時代，當商業利益控制了公共空間，海報有沒有未來可言？海報不是沒有前途，但必須採用新科技，設計師也必須委託別人製作自己的海報。

法國秀蒙的國際海報與平面藝術節（The International Poster and Graphic Arts Festival）[1]是一項重大盛事。每年有好幾天，這個小城被一批鐵了心的設計迷和學生大舉入侵（海報收納筒像步槍似的從他們的帆布背包突出來），把酒吧和咖啡館擠得水洩不通，大批湧入許許多多的展覽、演講和重要活動。藝術節的重頭戲正是著名的秀蒙海報競賽。

不過我正是在參加藝術節期間，發覺海報這種格式已經瀕臨滅絕。然而，剛抵達秀蒙時，感覺完全不是這麼回事。這項活動（其實是全鎮）是在禮讚海報，但仔細端詳一番，我發現很多出色的海報設計作品，主要是服務藝術組織和文化機構。整場競賽幾乎沒有任何一張為了商業目的或傳達公共訊息而設計的海報，這兩樣都是海報的強項。出了藝術界，海報的式微已經無可挽回，至少看起來是如此。

為什麼會這樣？設計師密爾頓·葛拉瑟接受凱文·芬恩（Kevin Finn）訪問時表示：「……無庸置疑，在目前的工業化國家中，很難說海報是一種主要的傳播工具。」[2]主要是因為成本，但不是印刷成本，而是展示海報的成本。現在整個市區環境似乎已經被戶外廣告地點的擁有者占領，除非是旗下擁有的是大品牌，否則掛海報的成本實在太貴。而大品牌老闆要的是廣告看板。廣告看板偶爾會表現些許機智和風格，但多半是把傳播訊息簡化成一句簡單直接的提議，可以在我們開車上超市途中，急馳路過的一毫秒內吸收。海報就不同了。海報必須照人類的尺度製作。最好的海報是遠遠傳遞一個訊息，但往往值得靠上前去看個仔細。

平面設計師馬克·布萊默爾（Mark Blamire）經營海報與設計檔案網站 Blanka。[3]布萊默爾對海報很了解，並鑽研海報在商業平面設計裡的角色。「在某種程度上，海報已經顯露了衰退的初期徵兆，」他表示。「海報必須和各種促銷產品的新花招競爭。現在設計師接到的海報設計案當然比從前少。以前我當平面設計師時大多為音樂產業服務，這種工作最過癮的通常是設計非法張貼的宣傳海報。由於非法海報的法律改變，加上唱片公司把預算轉移到其他形式的媒體，海報當然就吃虧了。」

儘管設計師沒什麼機會設計商業海報，自發性海報卻有很好的發展，此外人們越來越有興趣（要感謝 Blanka 這樣的網站）收集平面設計的骨董海報。同時海報在某些地區正發展得欣欣向榮，例如長年活躍的西

現在整個市區環境似乎已經被戶外廣告地點的擁有者占領，除非是旗下擁有的是大品牌，否則掛海報的成本實在太貴。而大品牌老闆要的是廣告看板。

左頁

設計案：第二屆阿姆斯特丹電影之夜
日期：2004 年
客戶：阿姆斯特丹電影之夜
設計師：Experimental Jetset

A2 的海報宣布第二屆阿姆斯特丹電影節開始，
2 這個數字以幾條黑色條紋構成，指的是電影膠
卷。

1 www.ville-chaumont.fr/festival-
affiches/index.html

2 "Dissent Protects Democracy:
a conversation between Milton
Glaser and K. F.", Open Manifesto
{4}: Propaganda, 2007. www.
openmanifesto.net

3 Blanka 網站有原版、復刻版和限量版的海報
與印刷品。網站上說：「我們的網站不斷擴
張，其中包含由收藏家和一流創意人所蒐集的
藝術、設計、攝影、電影與音樂。我們收集印
刷品銷售，或純粹用來激發靈感，同時不斷增
加新的歷史或稀有作品到我們常設的視覺檔案
裡。」www.blanka.co.uk

4 Michael Strassburger and Robynne
Raye, Modern Dog: 20 Years of
Poster Art. Chronicle Books,
2008.

5 Mark Holt and Hamish Muir, 8vo:
On the outside. Lars Müller
Publishers, 2005.

6 www.imagenow.ie

雅圖樂壇。從西雅圖設計師群 Modern Dog 最近出版的一本書看來，海報還有一絲生氣[4]。

Modern Dog 的一位創始成員，羅賓・雷（Robynne Raye）對現況有敏銳的觀察：「我們的海報設計多半是在藝術部門，20 比 1 左右。但我們也替 Nostrom 百貨、Oakley 眼鏡、K2 滑雪板和一家電腦軟體公司設計海報。這些作品有不少用在公司內部或零售展示。」她認為歐巴馬運用海報協助他問鼎白宮之路，對海報形式是一種激勵。「我認為最大的障礙是如何找到一個對海報有需求的企業客戶，」她表示。「但不幸的是，等你找到了，常常發現客戶旗下有笨拙的藝術指導。他們很少信任設計師。正因為如此，除了音樂和藝術界以外，很少看到什麼出色的海報。」

怎樣才叫出色的海報？在布萊默爾眼中，設計優秀海報的藝術很簡單：「必須簡潔、醒目、有力。」設計團體 8vo 的創辦者，也是現代某些最佳海報的設計師，哈米許・穆爾（Hamish Muir），把海報的格式定義為「最接近繪畫的設計」[5]。

> 海報設計乃是簡約的藝術。海報要精彩，關鍵在於少了什麼，不在於多了什麼。

海報設計乃是簡約的藝術。海報要精彩，關鍵在於少了什麼，不在於多了什麼。布萊默爾引述了一個例子說明這種簡約思維的運作。「我正在籌辦一場海報展，請愛爾蘭設計公司 Image Now[6] 設計海報。他們交來的海報上有一張平面圖表，列出喬治・福爾曼（George Forman）和穆罕默德・阿里（Muhammad Ali）那場著名的「叢林之戰」拳賽的每一拳打中哪裡。這個點子真是刀刀見血、拳拳到肉（雙關語，別介意）。原本交來的海報還附上說明，解釋拳賽的來龍去脈和當時在金夏沙所有的幕後政治操作。說明的文案把海報變了樣。很像是雜誌裡的某一頁，附加的說明也是可有可無的次要訊息。等 Image Now 修改了設計，把拳賽圖表旁的文案極簡化，它又變成了一張海報。讓觀者有時間和這張海報互動、契合，也有足夠的訊息讓他們自己看個明白。海報一下子有了無比的力量。海報不需要解說；它應該不言自明。它應該是傳遞訊息，不必廢話連篇。」

布萊默爾預見了全新的海報形式：「現在已經有人在創造互動式海報。只要觸碰海報的某個部分，就會播送一段音樂，或告訴你一些次要訊息，或是把一段話投射到海報頂端。隨著這方面的科技演化，將來觀看海報的經驗可能更有意思。」他不認為有悲觀的必要：「設計師依然對設計海報情有獨鍾。這是他們的工作項目中最性感的格式之一，即使委託設計海報付印的客戶少了，我不認為海報會完全絕跡。或許正是因為現在看

到了更多屬於自發性設計案，靠設計師自己完成的海報。」

延伸閱讀：**Cees W. de Jong, Stefanie Burger and Jorre Both, *New Poster Art*. Thames & Hudson, 2008.**

提案技巧
Presentation skills

當設計師的點子被否決，通常是因為提案做得很差，不是因為點子不好。對現代設計師而言，幾乎沒什麼技巧比說明作品的能力更重要。有鑑於說明的重要性，但令人驚訝的是我們的功力居然毫無長進。

既然設計應該不言自明，設計師認為提案的技巧沒什麼了不起，或許是情有可原。作品的成功應該是憑本身的優點，不需要我們大力鼓吹？話是沒錯；只不過我從來沒遇過哪個客戶，不想就他們委託的創作聽聽各層面的解釋。

設計師經常把提案想像成一種特殊技能，像是高空走鋼索，只有某些人才辦得到。這種技巧被視為異類，不適合內省型的平面設計師。誠然，在提案時加入某些戲劇性和表演，可能很有效。但沒這個必要。說明時只需要簡單的邏輯和常識，也是設計師必須學會的最基本的技巧。

向客戶提案時，必須謹記最重要的一點：他們心裡七上八下，不知道會看到什麼。對客戶來說，委託設計案就像買東西，卻看不到買的是什麼。想像你走進家具展示間買沙發，而那位笑容可掬的銷售員說：「我可以賣一張沙發給你，但沒辦法給你看。」如果聽到這種話，你會拂袖而去。誰會花錢買一個看不到的東西？然而這就是我們對客戶的要求。客戶委託我們設計、給我們指示簡報，或許甚至交代他們到底要什麼，但是在我們拿著企劃書出現之前，他們不知道會得到什麼結果。因此，提案一開始大多氣氛緊張。客戶緊張，設計師緊張，現場氣氛一觸即發。

因此，提案規則的第一條是：讓客戶放心。我們必須竭盡全力要客戶安心。最好的方法是採取許多不起眼的小步驟。

我們不妨想像一下，有人請你為新公司設計新商標。並且要你對公司的高層人員說明你的點子。你在一個小房間裡，有一小時的時間[1]。這裡有幾個簡單原則，可以讓客戶安心，並建立信心。

說明你此行的目的

> 如果提案的成效不彰，我們一定要找出原因。這種問題總是難以啟齒，但我們必須強迫自己找出錯在哪裡。

上圖
保羅．戴維斯（Paul Davis）繪圖，2009 年

這或許像是廢話，不過設計師到場做展示說明時，是遇到一群素昧平生的人，對這場提案的目的只知道個大概。以言簡意賅的方式重申此行的目的，會讓他們覺得你言之有物，沉著鎮靜。

扼要說明簡報

這也像是廢話；客戶對簡報當然是一清二楚？或許是吧。不過客戶經常擔心設計師沒看懂簡報，或是背離簡報的指示。所以，做個仔細而精確的重點摘要，可以安客戶的心。表示你很清楚案子，強化彼此有志一同的感覺。

呈報任何研究或重要發現

除了簡報以外，你對這個案子還知道些什麼？有沒有耐心地蒐集一些資訊，協助你制定設計取向？有沒有研究競標的目的是什麼？如果有的話，趁這個時候補充任何重要見解。說話要快速扼要，因為你的聽眾現在已經巴不得看到一些成果了。

分階段展示作品

把提案分解成一系列小步驟。不要一開始就揭露新的商標是什麼，反而應該先從一些基本構成要素說起。一開始不妨先拿出一個色盤，說明你對顏色的想法；接下來或許說明字體或字形。無論如何，通常能呈現出發展性思維是最好的。也許可以解釋說你看了紅色，但覺得紅色太容易讓人想到 x，於是決定改用藍色。或者你也許拿出一些字型，可以闡明你選擇的走向。直到這些元素都展示完畢，才把完整的商標亮出來。

在客戶看到之前，先宣布他們會看到什麼

如果你要亮出最終版本的商標，就應該開口說：「現在我要讓各位看到商標的完成版」——說完才能亮出來。這是提案一個極重要的面向：不管要展示什麼，亮出來之前應該先說一聲。要是直接把一件作品推到客戶面前，十之八九不會符合他們的期待。當你一一指出設計得多麼微妙，又有多麼了不起，他們一句也聽不進去。心裡想著：這是什麼東西？但只要在他們看見之前，先說清楚他們待會兒會看到什麼，獲得良好反應的機率便會大增。

作品展示完之後，就該閉嘴

這一點很難。你想指出的自己設計有諸多優點。但你得讓客戶有時間消化他們眼前的東西。你和這件作品相處了好幾天（或許是幾星期，甚至好幾個月），不過客戶才然初見你亮出來的東西。他們正在適應眼前的畫面，這時如果你開口說話，他們也會置若罔聞。如果沒有人提問，可能是以下兩種情況：你交出的作品完美無缺，再不然就是差了十萬八千里，讓你的觀眾說不出話來。

依照這六個簡單步驟，就能做出有效的提案。當然，有時難免事與願違。我提案時，碰過既不耐煩又嚴苛的客戶。他們想馬上看到你的點子，沒興趣聽開場白或「鬼扯淡」。但我們應該禮貌地堅持依照我們的方法做事。我們很容易被客戶嚇得驚慌失措，一旦如此，最後通常會敗下陣來。姑且把提案當作是在指導一群戴著眼罩的人。只有你一個人看得見，因此必須格外努力，絕不能讓跟著你的人走丟和迷路。

還有什麼辦法能讓提案更有效？嗯，我是簡報型投影機的愛用者（見作品集〔Portfolios〕，245頁）。值得花錢買一台，因為向一大群人提案時，會碰上一個大問題：怎樣才知道要站在哪裡及如何展示作品。有了投影機，可以把影像投影在牆壁或螢幕上，讓所有人面對同一個方向。我喜歡的步驟是用投影機做初步的展示說明，然後分發作品的印刷複本，可以看得更仔細。

無論提案的對象是誰，都應該和對方有眼神接觸。在一群人面前說明時，這一點倍加重要。一般人會不自覺地對老闆或主要決策者說話。大錯特錯；你必須把每個人都當作你展示說明的對象，也不該漏了坐在一角的靦腆實習生[2]。客戶或許會徵求他們的意見，要是你從頭到尾一直忽略他們，別指望從他們嘴裡得到好評。

仔細留意任何提案的高手，就知道他們會自動讓現場觀眾心情輕鬆、接受度也高。他們不具威脅性，並且帶領大家踏上一段短暫而收穫豐富的旅程。他們或許不會一一遵守上述幾個步驟，但照樣創造出惺惺相惜的那種暖洋洋、暈陶陶的感覺。

最後一點：如果提案的成效不彰，我們一定要找出原因。這種問題總是難以啟齒，但我們必須強迫自己找出錯在哪裡。有時箇中原因平凡得令人洩氣：哦，得標的公司說他們的動作比你們快。有時候對方的回答完全不合理；對不起，我們真的很欣賞你們的點子，但還是決定繼續用合作了四年的設計師。有時候理由很傷人——嗯，我們認為你們沒搞懂這個

1　我們會知道，是因為事先打過電話詢問提案將在那裡舉行、有哪些人參加，以及我們有多少時間。（我曾在擁擠的咖啡館做過展示說明；有一名女商人忙得不可開交，要我陪她走到下一個開會地點，在途中說明——這是一次口頭說明。不用說，我每個點子都被她打了回票。她邀我邊走邊提案時，我應該想也不想就回絕。）

2　我曾經對一個14人的評審小組做過一次成功的提案。過了一段時間，設計案開始進行，我請教案子的負責人，為什麼評審小組會選擇我的工作室。「我們看過的展示說明大多都很受肯定，」他表示，「不過小組裡有兩個實習生，他們都說你們的點子顯然是最好的，我們其他人都覺得很對。」

案子。無論原因為何，務必要問清楚。

延 伸 閱 讀：*Essays on Design: AGI's Designers of Influence*, Booth-Clibborn, 2000.

解決問題
Problem solving

平面設計師常常被稱為解決問題的人。很多人樂見這種說法；設計師往往具有研究和分析的頭腦，可以藉此得到滿足。不過這種說法真的能描繪出設計師的工作嗎？萬一把每個設計案都當成一個問題，是限制了我們創意思考的潛能，該怎麼辦？

為一家新公司設計商標算不算解決問題？這家公司或許是有識別上的「問題」：誰也不知道這家公司是做什麼的，或者是何方神聖，因此它必須贏得人們的注意。不過該不該把這件事當成一個需要解決的問題？這當然是個必須掌握的機會？就拿 iPod 來說，這不是在處理一個問題，而是在掌握一個機會。

想想另外一個例子。有個客戶請設計師改善一個因為使用困難而經營不善的網站。設計師看了內容、顯示和優使性方面的所有問題，然後提出幾個讓網站的運作更有效率的建議。這當然是在解決問題吧？

我認為這兩件案子有個根本上的差異。在商標設計的例子，設計師拿到的是一張空白的畫布。以第二個例子來說，設計師拿到的畫布上有些元素，而客戶請他重新排列。所有的設計說穿了不外乎兩回事：設計師不是在空白的畫布上揮灑，就是在處理既有的元素。不管是拿到空白畫布的設計師，還是解決問題的設計師，都不能缺少直覺和理性。但解決問題主要是靠理性（雖然直覺也有用處），而創意的核心是直覺（雖然理性思考也發揮了一定的功能）。

我們有必要區分這兩種設計案，因為這會描繪出設計師作業方式的根本差異。如果說我們把所有的設計都看成是解決問題，很可能會消滅創意思考一個極重要的面向：非理性的直覺發出的叛逆怒吼。

我認識的平面設計師大多很樂意聽到「解決問題的人」這個說法──即使是那些也應該算拿到空白畫布的設計師。這個稱號賦予知性的地位，在許多設計師的心目中，這種說法最能描繪如何把雜亂無章的簡報轉化為一個視覺方程式的過程。

解決問題是一門完整的科學。有人寫過這方面的書；也可以上課學習它的所有面向。匈牙利裔的數學家喬治・波利亞

我們把每份簡報都當作一個必須以邏輯與理性的方式來處理的問題，萬一這樣會限制我們的潛力，以至於很難想到激進和出人意表的點子呢？

（George Pólya）在 1945 年寫下《如何解決問題》（*How to Solve It*），一出版就成為暢銷書。「如果你不能解決一個問題，」波利亞寫道，「那就有一個更簡單的問題是你不能解決的，把這個問題找出來。」同時他也提出以下解決問題的四個步驟：

1. 首先，你必須了解問題。
2. 了解之後要做個計畫。
3. 執行計畫。
4. 回頭看看你的作品。要怎樣才能改善？

　　許多設計師認為，以上四個步驟精確描述了大多數平面設計工作的正確流程。可是我們把每份簡報都當作一個必須以邏輯與理性的方式來處理的問題，萬一這樣會限制我們的潛力，以至於很難想到激進和出人意表的點子呢？把設計一律看成「待解決」的問題，會讓我們更像是數學家和猜謎的人。為了算數學和解謎題，我們需要一個邏輯思考的頭腦，可以法相莊嚴地貫穿各個不同的階段。不過要想出才華洋溢的創意巧思，我們需要的是靈光一閃，我們需要直覺。有時我們的思考必須像一個醉漢玩的彈珠機裡的彈珠；四處彈跳，不小心撞見無法透過理性思考發現的點子，有時候也是好事。有時我們必須想些天馬行空的事——或至少想到幾個坦白說有點瘋狂的點子。然而正因為瘋狂、正因為假定一個不可能發生的情節、正因為腦子裡想的是「萬一⋯⋯會怎麼樣」而不是「怎麼會這樣」，才比較可能想到新鮮、激進，以及透過按部就班的理性思考所想不出來的點子。

　　實用主義者和生意人對直覺和靈感之類的字眼很懷疑。不過直覺、靈感和創意跳躍不會憑空出現；而是來自知識、經驗和觀察的深淵。為了得到這幾樣東西，我們必須不顧自身安全地潛入深淵，實在不合邏輯，對吧？同時我也要說，我們必須以邁爾斯‧戴維斯（Miles Davis，爵士樂歌手）的角度來面對創意思考。邁爾斯說：「我一直在思考創作這回事。每天早上一醒來，我的未來就開始了⋯⋯我每天都會找到創意過生活的點子。」[1] 很中肯的建言，即便是出自一個天不怕地不怕的創作天才，一個用激進的新手法做音樂，一次又一次賭上自己聲望的天才。如果非要等到有問題要解決才打開創意超速檔，我們遲早會變成乏味的設計師。創意超速

> 我一直在思考創作這回事。每天早上一醒來，我的未來就開始了⋯⋯我每天都會找到創意過生活的點子。

1 Miles Davis, Miles: *The Autobiography*. Simon & Schuster, 1990.

檔應該隨時開著。

延伸閱讀：**www.copyblogger.com/mental-blocks-creative-thinking**

職業團體
Professional bodies

平面設計師有各式各樣的團體，宣稱要照顧他們的利益。但這些機構到底有多少價值，十之八九是各說各話。他們到底是為成功人士服務的菁英俱樂部，還是具有教育和專業價值、能發揮作用的團體？如果加入成為會員，會得到哪些好處？

下頁
各個職業設計協會的象徵符號與商標：VIDAK (Visual Information Design Association of Korea); AGDA(Australian Graphic Design Association); HKDA (Hong Kong Designers Association); D&AD (Design and Art Direction); JAGDA (Japanese Graphic Designers Assocation); Grafia (Association of Professional Graphic Designers in Finland); Trama Visual AC, Mexico; SGD (Swiss Graphic Design); GDC (The Society of Graphic Designers of Canada); AIGA, the professional assocation for design; MU (Society of Hungarian Graphic Designers and Typographers); TGDA (Taiwan Graphic Design Association).

設計界似乎不像其他行業那麼渴望聚集在互助互惠的團體中。然而全國性的設計協會普遍存在於工業化國家，在法國、義大利、德國、澳洲、加拿大和其他許多國家，提供各種包括專業建議、論壇，以及最常見的頒獎計畫。同時也有比較小型的團體（往往頂多是俱樂部）會照顧特殊的利益團體，最常見的是字體設計和插畫。平面設計社團國際協會（International Council of Graphic Design Assocaitions，Icograda）[1]試圖以全球的規模，處理各個全國性團體在國家或地方層級的事務。

這些全國性團體是專業的非營利協會，以改善創意從業人員的地位為目標。其中兩個很著名的是1962年在英國創立的D&AD，以及1914年在美國成立的AIGA。

D&AD的特別之處，是它同時照顧設計和廣告社群的利益。D&AD的網站上說，這是一個「教育慈善機構，代表全球的創意、設計和廣告社群。自1962年起，D&AD早已設定了產業標準、教育和啟發下一代，晚近更以實例證明了創意和創新對提升企業績效的影響。」它自稱是代表「經驗（experience）、教育（education）和企業（enterprise）」。沒提到另外一個E開頭的字：倫理（ethics）。

AIGA比較不怕提到倫理：「AIGA，一個設計的專業協會，設計專業人員要交換點子和訊息、參與批判性分析和研究、並提升教育和倫理行為，首先會到這裡來。AIGA設定全國性的議題，討論設計在國家經濟、社會、政治、文化和創意脈絡中的角色。AIGA是歷史最悠久、規模也最大的會員制協會，專門服務設計之紀律、實務和文化方面的專業從業人員。」該協會也宣稱要協助設計師享有「一個職業需要的五大功能：資訊、溝通、啟發、確認和再現」。針對倫理問題，AIGA在網站上提供了很有

除了設計以外，其他領域的專業團體還有一個重要面向，亦即提供認證。所謂的認證是什麼意思？這是授證的流程，取得認證者可以據此宣稱擁有某個領域的專業能力。

用的指引，不過為了配合其他大多數的團體，網站沒有列出倫理行為的施行守則。上面有不少好建議，但找不到規則手冊。

除了設計以外，其他領域的專業團體還有一個重要面向，亦即提供認證。所謂的認證是什麼意思？這是授證的流程，取得認證者可以據此宣稱擁有某個領域的專業能力。這是專業資格的標記。美容師有這種認證，房地產經紀人需要認證，健康照護人員亦然，但設計師沒有任何認證。反對為設計師認證的說法是，像「測量」創意這麼蠢的事，實在做不出來。於是乎，設計明明是個全球性的龐大產業，卻不提供任何專業認證。

英國的設計協會（Design Assocaition）[2]號稱自己是「特許設計師協會（Chartered Sopciety of Designers）[3]的創舉」，並且提供認證。該協會表示：「特許協會是唯一認證暨代表所有設計領域之專業設計師的團體，包括：展覽、時裝、平面、互動式媒體、室內、產品及織品設計。在以上各類別中，還包含無數專門的設計領域。特許設計師協會的會員遍及全球三十四個國家，提供了專業設計師一個真正多樣化、兼容並蓄的基礎，無論在哪個領域或哪個國家執業，每位設計師無不努力達到最高專業標準。」

但人們仍然有根深柢固的觀念，認為設計協會就是俱樂部，通常由獲選的設計師團體經營，這些團體的名聲頗為響亮，在他們心目中，服務代表對專業地位的認可，也代表他們「回饋」的渴望。設計協會似乎大多把心力投注在增加設計對企業的吸引力。這個角色很重要，但不是唯一的角色，人們仍然覺得全球各地的團體都在逃避真正重大的議題：倫理、永續性和認證。

加入會員是個好主意嗎？因為除了這些團體，設計師沒有任何依靠，在當責（accountability）文化的新氛圍中，靠會員費經營的職業協會，可能比過去更有意願聆聽會員的聲音。D&AD 就是很好的例子，當時平面設計評審委員做出一個要命的裁決，弄得幾乎頒不出任何獎項，後來 D&AD 願意檢討他們經營年度頒獎計畫的方式。這件事在設計刊物和部落格上引起軒然大波和激烈辯論，但結果是 D&AD 同意檢討他們徵件和評估平面設計的程序。要是在以前，事情未必會這樣發展。

延伸閱讀：**www.icograda.org.**

1　Icograda 把自己界定為專業傳播設計的世界組織。成立於 1963 年，這是由各個組織結合成的志願組合體，處理平面設計、視覺傳播、設計管理、促銷、教育、研究和新聞等領域。「Icograda 促銷傳播、設計師在社會和商業中的重要角色，並把全球平面設計師和視覺傳播人員的聲音加以統一。」www.icograda.org

2　該協會表示：「設計協會就商業設計與設計業予以授證。」www.design-association.org

3　特許設計師協會在 1903 年成立於英國。該協會表示它「不是產業機構或協會，會員身分只發給符合資格的設計師，而且必須在入會評估期間證明他們的專業能力。如果設計師的姓名後面加上了 MCSD™或 FCSD™，可以相信他們會提供專業服務。」

抗議式設計
Protest design

設計師有一個小卻豐富的傳統，用他們的技巧來彰顯一項抗議活動。現代的圖像屬於商業性——可口可樂的商標或是麥當勞的拱形。但有什麼象徵符號比和平的商標更好認？誰說設計師不能發揮影響力？

上圖
1960 年代美國反文化抗議運動的原始抗議徽章。

世上最亙古不移的圖像之一，完全無關商業主義。1958 年，剛從倫敦皇家藝術學院畢業的傑拉德‧霍登（Gerald Holtom）設計了這個圖像，在英國被視為核子裁軍運動（CND，Campaign for Nuclear Disarmament）的商標，在美國，經過 1960 年代抗議運動和嬉皮的普遍採用，這個商標成了和平象徵。

傑拉德‧霍登全心投入反對運動，二次大戰期間，他在農場工作。他曾經描述這個象徵是怎麼創造出來的。「我陷入絕望。深刻的絕望。我畫我自己：一個典型的陷入絕望的人，把手掌向外、朝下張開，宛如哥雅（Goya）筆下面對行刑隊的農夫。我把這張圖化約成一條線，在周圍畫一個圓圈。」[1]

經歷過核子裁軍運動和 1960 年代巨大的文化動盪，反對派和運動團體找來商標和口號，而且運用的方法和全球性企業如出一轍：當作強而有力的號召點；當作一眼就認得出來的象徵符號，把複雜的訊息化約為簡潔的視覺表意：想想黑豹黨（Black Panthers）那隻戴著手套、緊緊握住的拳頭，或是波蘭團結工聯（Solidarity，1980 年代波蘭的反共運動）筆跡潦草的商標字。

當然，為了支持當權派和反動勢力，平面設計同樣被發揮得淋漓盡致。我們想到山姆大叔力勸美國公民入伍從軍，以及英國政府用基欽納勛爵（Lord Kitchener）的形象，要國民登記入伍，參與第一次世界大戰——這兩個都是深入圖像學血液的圖文形象。不過真正的圖文宣傳大師非納粹莫屬。改編自印度教之類的宗教使用的遠古象徵「萬字」（卍），永遠和納粹連在一起（而且由於現在的新納粹團體繼續使用這個符號，萬字作為邪惡的象徵，它的威力似乎沒有消失的跡象）。

當設計師發現自己在商業生活中越陷越深，自然益發覺得需要把自己的技巧用在他們所信仰的理想和社會運動上。這不是什麼新鮮事，設計師一向如此。我們只消想想法國設計團體 Grapus 煽動與宣傳的設計，還有荷蘭設計師簡‧范‧圖恩出於政治動機的作品。現在很少人用平面設計來突顯抗議活動或創造反對立場。當代極少出現像強納森‧巴恩布魯克這樣的設計師，運用專業技巧來做圖文論述，表達反戰和反對企業侵蝕公民自由的立場。就像議題型的記者會處理議題和明顯的社會不平等，巴恩布魯克是個議題型的平面設計師。他的作品有一種罕見的力量，而他的設計之所以有效，則歸功於他能使用華而不實、自動化生產的商業圖文語

> 強納森‧巴恩布魯克就像議題型的記者會處理議題和明顯的社會不平等，他是個議題型的平面設計師，他的作品有一種罕見的力量。

WHY ARE WORDS LIKE ALWAYS USED BY

PEACE WARMONGERS

FREEDOM OPPRESSORS

TRUTH LIARS

DEMOCRACY BULLIES

上圖

設計案：為什麼像是和平、自由、真相、民主總
是被好戰份子、壓迫者、騙子、惡霸濫用

日期：2003 年

設計師：強納森・巴恩布魯克（Jonathan
Barnbrook）

圖片來源：安東尼奧・米雷納（Antônio
Milena）／Abr

巴恩布魯克探討掌權者在使用語言時固有的矛盾
性。注意他用精緻的平面設計和字體設計，做出
對立的政治論述，以及他如何避免一般煽動宣傳
設計（agiprop design）常見的那種原始而
坦率的圖文表達模式。

1 寫給《Peace News》主編休・布洛克（Hugh
Brock）的一封信。www.docspopuli.
org/articles/PeaceSymbolArticle.
html

言，來攻擊現代生活裡某些最值得抨擊的標的：挑動戰爭的政府和無情的
企業。

　　巴恩布魯克證明了設計可以改變現狀，設計師也並非軟弱無力。
由於他的作品瞄準某些企業攻擊，引發了企業的法律行動。我們急著向客
戶吹噓設計推動商業活動的能力，因此，我們設計界那些自覺有義務改變
社會和消除社會不公的人，應該勇於提出我們的觀點。網際網路讓激進的
議題型設計師擁有一個過去不曾存在的平台。

延伸閱讀：Milton Glaser, *The Design of Dissent: Society and Politically Driven Graphics*. Rockport, 2006.

Q

問題
Questions

—　　　　　　　　—
引號
Quotation marks

—　　　　　　　　—

—　　　　　　　　—

—　　　　　　　　—

問題
Questions

質問客戶是做一個設計師的基本工作。如果我們不學會問問題，很可能永遠搞不懂什麼叫作好的設計。從來沒有什麼問題是蠢到不能問的，要是不敢暴露自己的無知，我們什麼也學不會。

我們總是羞於問出最明顯——好，那就直說吧，最蠢——的問題，這種次數多得嚇死人。我已經數不清自己有多少次坐在簡報會議上，沒辦法把客戶剛才說的每句話都聽明白。那時候我怎麼辦？多年來我一直默不作聲；以為要是問了太多問題，就會顯出一副蠢相。不過當我終於學會問出「蠢」問題，我這個專業設計師的日子變得好過十倍。

我在這裡要說的是，凡是客戶覺得理所當然的事，向來沒辦法說清楚。他們忙不迭地指控設計師不懂他們在幹什麼，然而客戶經常犯一個錯誤：不把他們了解的事解釋清楚。一味地以為凡是他們懂的，別人應該也懂。

我曾經有個客戶是經營保險公司的。當時甚至不是一家傳統的保險公司：它賣保險給其他保險公司。這家公司的經營者是個超級聰明的傢伙，十六歲就離開學校，卻還是設法進了大學，接著進入商學院拿到企管碩士學位。他僱用我的工作室是要賭一把——他知道我們不是一般接這種案子的公司。但他真心想用嶄新的角度處理他的傳播素材。我知道他是在冒險，我也很緊張，生怕暴露出我對他的生意有哪裡不懂。我真是大錯特錯。

我參加了幾次簡報，離開時總有些地方沒弄明白。等我拿著我們的創意回去做提案，當場就學到在沒有完全理解之前，不問問題是不行的。

我才剛拿出一些設計，客戶馬上開始提問。這些問題都基本得不得了，有些簡直像小孩子問的，顯示提問者對創意公司的運作一無所知。以前我從來沒有被問成這個樣子。提問沒有攻擊性；只說明了這個人很有分析頭腦，非得把眼前看到的東西弄清楚，才可能欣然接受。不難想像他也用同樣的態度處理合約或複雜的商業交易。

這種程度的質問對我是一種啟發。坐在灰色的辦公室裡，地上鋪著灰色地毯磚，房間裡還有一張白板和一台飲水機，這時我有了小小的領悟。我領悟到我將來必須效法對面這位精明的生意人。我得張嘴問問題，在我把事情完全弄清楚之前，必須大膽提出會讓我露出蠢相的問題。

延伸閱讀：Peter Hall, Sagmeister. *Made You Look*. Thames & Hudson, 2001.

引號
Quotation marks

這幾個小蝌蚪製造的問題，超過其他任何字體學的小細節。雙引號和單引號是惹出字體學禍害的元兇。但要怎麼應用才對，怎樣才不會犯下那些被拼字糾察隊注目的難堪錯誤。

Design Observer 網站上有一篇很有趣的貼文，叫作〈布穀鳥和鍵盤〉（The Cuckoo Bird and the Keyboard），設計師馬修·彼得森（Matthew Peterson）寫道：「不問也知道，你的電腦鍵盤上損傷最嚴重的按鍵，就在enter鍵的左邊，上面印的似乎是單引號和雙引號。這是布穀鳥下在設計師巢裡的蛋。根本放錯了地方。除非我們清楚打出這個按鍵的歷史和目的，否則會有張冠李戴的風險。」[1]。

我們這裡講的是所謂的上標符號（' 和 ''）和引號（ "" 和 ' ）之間經常出現的混淆。一個上標符號本身代表的是英寸或分鐘。雙重上標符號代表英呎或小時。但上標符號老是被誤用來表示轉述句和省略符號（apostrophe），次數多到令人抓狂。把雙重上標符號用在引文裡，稱為「直引號」（dumb quote）。

雙重上標符號代表英呎或小時。但上標符號老是被誤用來表示轉述句和省略符號（apostrophe），次數多到令人抓狂。

另一方面，合適的引號看起來很類似省略符號。左引號很像兩個小小的6（66），而右引號像是兩個小小的9（99）。單引號確切的形狀會因為使用的字體而有所不同，不同的國家和語言也有自己的體例和慣例。

什麼時候使用雙引號和單引號，取決於出版社的體例和國家的慣例。英國的慣例是用單引號，如果引文中又出現引文，就用雙引號。美式

英語則反其道而行。

1 www.designobserver.com/archives/
 entry.html?id=21498

延伸閱讀：**www.1000timesno.net/?p=261**

書單
Reading lists

我們怎麼知道要讀哪些設計書籍？選擇如此之多，即使我們有心，也不可能一一拜讀，更別提部落格和雜誌了。要決定讀哪些書，其中一個辦法是研究書單。市面上有不少書單可供選擇。

閱讀設計相關書籍和做設計本身一樣重要。設計師該讀的不只是設計書；事實上，設計師只讀設計書並不健康。這就像只吃一種類型的食物，缺乏多樣化的飲食，人會變得懶散。

接受《Eye》雜誌訪問時，麥克・貝魯特描述了一個年輕設計師典型的書目成人禮：「當我發現這個東西（平面設計）有名字（那年我十五歲），我馬上跑到俄亥俄州的帕爾瑪地區圖書館，在卡片索引裡找平面設計。他們有一本書：《平面設計手冊》（*Graphic Design Manual*），作者是阿爾曼・霍夫曼（Armin Hofman）……書上所有圓點和方塊的圖片令我著迷。我一次又一次把這本書從圖書館借出來，最後我到克里夫蘭市區的百貨公司，

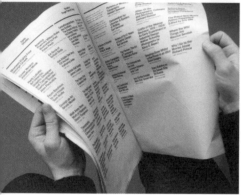

上圖
設計案：《五十個閱讀書單》（50 Reading Lists）-Spin/2
日期：2007 年
設計師：Spin

倫敦設計團體 Spin 自行出版的一個設計案。這份出版品以新聞用紙印刷，列出了五十位頂尖平面設計師的推薦書單，其中包括班‧柏斯（Ben Bos）、卡爾‧傑斯納（Karl Gerstner）、彼得‧沙威爾（Peter Savile）、沃夫岡‧魏納特（Wolfgang Weingart）和已故的艾倫‧佛萊契（Alan Fletcher）。從這個網站可以購買：www.spin.co.uk

問他們有沒有這本書，我以為售貨員會皺起眉頭、一臉疑惑。沒想到女售貨員說，「哦，有啊，這本書剛進貨，準備迎接聖誕節。」她把我帶到一堆書面前，不過這本書是密爾頓‧葛拉瑟寫的《平面設計》，封面人物是鮑伯‧狄倫（Bob Dylan）。這麼說有兩本書：一本是葛拉瑟寫的，一本是阿爾曼‧霍夫曼寫的，這兩本書似乎南轅北轍。」[1]

書就像梯子。我們爬上一座，等爬到頂端，還有另一座梯子等著我們繼續往上爬。即使到了今天，電腦螢幕隨時可能取代印刷文字，成為我們資訊和娛樂的主要來源，但書籍仍然是永遠不會被超越的研究和學習工具。

有些設計師不太看書，覺得閱讀很困難，不看書當然可以當設計師。這樣的設計師對色彩和形狀，以及各種元素在空間裡很有節奏的排列，可以有成熟的直覺。不過在字體設計和文字導向的設計上，恐怕很難有所表現，因為這方面的平面設計最基本的要求，是能夠把文字排列得清晰好讀。

「設計師不看書」這句話常被人掛在嘴邊，但現在情況不同了。現代設計師的教育非常強調閱讀和寫作，因此設計領域的著作隨處可見。部落格大受歡迎。雜誌上登滿了深度討論的文章。出版社大量出版相關書籍。不看書的設計師逐漸成了稀有動物。

但我們仍然需要有人指點我們該讀什麼書。設計學校提供學生許多必讀書籍的資訊，設計師自己也喜歡開推薦閱讀書單。為了向設計師全新培養的閱讀能力致意，以下是我的書單。

即使到了今天，電腦螢幕隨時可能取代印刷文字，成為我們資訊和娛樂的主要來源，但書籍仍然是永遠不會被超越的研究和學習工具。

Reyner Banham, *A Critic Writes: Selected Essays by Reyner Banham*. University of California Press, 1999.

Michael Bierut, Steven Heller, Jessica Helfand and Rick Poynor (eds), *Looking Closer 3, Vol. 3: Classic Writings on Graphic Design*. Allworth Press, 1999.

Robert Bringhurst, *The Elements of Typographic Style*. Hartley & Marks, 1992.

Mark Holt and Hamish Muir, *8vo: On the outside*. Lars Müller Publishers, 4th edition, 2001.

Tibor Kalman, *Perverse Optimist*. Princeton Architectural Press, 2000.

Robin Kinross, *Unjustified Texts: Perspectives on Typography*. Hyphen Press, 2008.

Lars Müller, *Josef Müller-Brockman: Pioneer of Swiss Graphic Design*. Lars Müller Publishers, 4th edition, 2001.

Rick Poynor, *Jan van Toorn: Critical Practice*. 010 Publishers, 2008.

Stefan Sagmeister, *Things I Have Learned in My Life So Far*. Harry N. Abrams, 2008.

Gerald Woods, Philip Thompson and John Williams, *Art Without Boundaries 1950-1970*. Thames & Hudson, 1972.

延伸閱讀：**Spin/2.50 Reading Lists. Available from made@spin. co.uk**

1 Steven Heller, "The shortcomings of ideology and the role of design criticism", interview with Michael Bierut, *Eye* 24, Spring 1997. www.eyemagazine.com/feature.php?id=24&fid=164

參考資料
Reference material

凡是設計師，都需要參考資料，除了提供資訊，也能啟發靈感。然而資訊和靈感未必出現在同一個地方，因此我們必須超越尋常的來源，向外尋求。許多設計師會保存剪貼簿，不過在 **Google** 的年代，我們只要點擊「**搜尋**」即可。

把簡報交給設計師，再冷眼旁觀後續發展。設計師仔細看過文件之後（見簡報〔Briefs〕，51 頁），多半會著手尋找參考資料。但何謂「參考資料」？參考資料可以達到設計師需要的兩種功能。首先是實務功能。只要能幫助我們以更進入狀況的方式回應一份簡報，就算是參考資料，協助我們尋找背景資料，讓我們更深入了解手上的題材。其次是提供靈感，刺激或激發我們找出方法，以新鮮和原創的方式回應簡報。

我們先處理參考資料在實務上的角色。如果有人請我們為一家新公司設計商標，我們會觀摩這個部門經常出現的種種商標，以避免複製既有的設計或配色，並找出這個領域的特色是什麼樣的圖文風格。換句話說，我們會累積並篩選能讓我們更了解題材的資料。這是整個設計流程不可缺少的一部分。

不過，光有資訊還不夠。我們也需要大量的靈感灌注──如果我們發現了什麼，能帶領我們找到精彩又新鮮的點子，就會產生這種創作震撼。

因此我們必須超越尋常的參考資料，向外尋求。如果我們只觀摩其他的商標（相關的書籍所在多有），最後極可能交出一個早就存在的設計。就像治療打嗝要在背上猛力一拍，真正的靈感必須出自突如其來又意想不到的地方。我認為尋找能夠啟發靈感的參考資料，是當設計師最過癮的地方：翻閱各種奇怪的書籍，無意間撞見陌生的世界，是一種無窮的樂趣。

在尋找靈感方面，網際網路省了我們不少跑腿功夫。Google 的圖片搜尋棒極了，Flickr 也不遜色，更遑論其他無數個網站，把網際網路變成一個天大地大的視覺參考點資料庫，讓觀者不由得倒抽一口氣。但資料的數量如此龐大，所以要採用智慧型搜尋。舉個例子，如果我們要為有關運動的設計案尋找靈感，或許最好不要搜尋「運動」這個字：反而應該試試「迅速」、「耐力」、「速度」。比起頸部肌肉緊繃的特寫，一張高速攝影機的照片或許是比較有趣的影像，也有更大的隱喻感染力。

尋找靈感的唯一規則，是千萬別在尋常的地方下手。像這樣循線搜查，最後只會想出尋常的解決方案。想法要天馬行空。找沒人碰過的地方下手，會有意想不到的發現。同時我也認為必須建立內部參考體系。我們必須發展出儲存影像、點子和視覺隱喻的方式，在需要的時候隨時查閱。筆記本和繪圖本更是基本配件。

> 尋找靈感的唯一規則，是千萬別在尋常的地方下手。像這樣循線搜查，最後只會想出尋常的解決方案。想法要天馬行空。

在《我人生中到目前為止學到的事》（*Things I Have Learned in My Life So Far*）一書中，史提芬‧塞格麥斯特談到，他的點子大多來自他的記憶庫。年輕時他在香港擔任設計師，竹製鷹架是當地一大奇觀。塞格麥斯特把這個強烈的影像儲存在腦子裡，後來他被請回香港接一個設計案，想起了這種鷹架，衍生出巨大的自撐式 3-D 字形。

我認為參考資料和視覺刺激的搜尋必須持之以恆。以前我會保留剪貼簿，但很快就到了必須撥出一個房間來收藏剪貼簿的地步。現在我用的是心靈剪貼簿（靠 Google 搜尋功能而擴大）。但這是一本我永遠不會停止補充內容的剪貼簿。

延伸閱讀：**Stefan Sagmeister, *Things I Have Learned in My Life So Far*. Harry N. Abrams, 2008.**

否決
Rejection

設計師如果不介意自己的作品被否決，未免有些奇怪，但無法面對自己被否決，那就是糟糕的設計師。不論被否決或成功，都是設計工作的一部分。被否決未必是件壞事：有時能讓我們更上一層樓，有時是我們自己活該。

我最近和一位設計師朋友聊天。她說：「我剛做完兩個大案子，兩個客戶都很難搞。」我心想，這些話我聽設計師說過多少次了。客戶通通都很難搞嗎？不過我朋友又說，「當然，我當初就不該接這兩個案子。不管哪一個，我都不是適當人選。」這時我恍然明白她的客戶為什麼會難搞：他們之所以難搞，是因為她沒把事情做好。當作品遭到否決，如果我們誠實面對自己，大概會得到相同的結論：客戶難搞必有因。

當然，有些客戶是真的很難搞，有時候創作被否決得既不公平也沒道理。有些無可救藥的客戶，好設計就算送到他們眼前，他們也看不出來。但如果作品被否決，通常是我們自己的錯：要不是沒有好好說明我們的構想（見提案技巧〔Presentation skills〕，252 頁）就是沒花足夠的時間準備；偶爾是因為我們自己的設計不行。

> 除了能夠對自己承認失敗，更重要的是同時能夠在客戶面前承認失敗，這就不簡單了。

提案的方式可以改進，也可以建立某些系統，確保我們做好該做的準備，但要是看不出我們自己的設計不行，失敗的痛苦經驗就會變成家常便飯。不過，除了能夠對自己承認失敗，更重要的是同時能夠在客戶面前承認失敗，這就不簡單了。坦承我們自己把事情搞砸了？那一定是商業自殺吧？當然，設計案做了六個月之後，走進客戶的辦公室說：「我搞砸了」，或許是某種自殺。那時已經來不及了。我的意思是之前有好幾次不同的場合，或許是在飲水機旁邊把初步構想的點子拿給創意總監看，或是和客戶在咖啡廳見面，用筆記型電腦展示作品。在這些非正式、試探性的場合裡，最容易承認有時候，只是有時候而已，我們會做錯，而現在就剛好是這種時候。

在比較正式的場合，例如向一大群人提案時，比較不容易承認錯誤。但即便在這種地方，有時坦白認錯才是上策。最近有人問我，要是作品被否決，或是在公共論壇遭受批評該怎麼辦（她在一家大公司上班，公司要求旗下的設計師向一大群人提案，其中還有人是透過衛星連線參加）。我提了兩個建議：一個建議是，假如我們相信自己的作品，就得站出來辯護。既然要辯護，就得為作品提出紮實的理論。即使仍然爭執不過對方，但知道我們為自己的信念挺身而出，至少會得到滿足感；而且只要我們欣然面對，說話不小器或彆扭，別人會尊敬我們肯捍衛自己的作品（即使把我們駁倒，讓我

> 如果是我們錯了，必須坦白承認自己搞砸了。沒有人永遠不出錯，比起明知道錯了還為自己辯護的設計師，能夠承認失敗，會得到更高的評價。

上圖
保羅 · 戴維斯（Paul Davis）繪圖，2009 年

們在辯論中敗陣）。

另外一個選擇比較戲劇性：如果是我們錯了，必須坦白承認自己搞砸了。設計師很難做到這一點。我們以為設計師的專業性在於我們永遠不會錯。但沒有人永遠不出錯，比起明知道錯了還為自己辯護的設計師，能夠承認失敗，會得到更高的評價。

認錯之後，客戶的態度會幡然改變，即使最粗魯的客戶也不例外。他們會突然想討論如何補救，而不是把作品給毀了。所有的緊張氣氛瞬間消失，取而代之的是合作的氣氛。如果希望得到陪審團的同情，舉手承認「有罪」，對自己有益無害。

當然，被客戶否決的情況各有不同。最糟糕的就是不給任何理由。這種情況經常發生在競標比稿，有三、四家工作室競標同一個案子的時候（見比稿〔Pitching〕，243 頁）。落選者只會收到一句很有禮貌的話，「很抱歉，閣下沒有得標」。嗯，在這種情況下，一定要問清楚我們為什麼被否決。這通電話很難打，但如果要從失敗中學習，就得知道我們被否決的理由，特別是如果我們自信表現傑出，也充分回應了簡報的指示。這些理由經常會讓你覺得刺耳，而且就像我剛才說的，常常一點也不公平，但若想避免未來重蹈覆轍，就得知道原因為何[1]。

另外一種否決更讓人難以接受。有時候設計師拿到一份開放性簡報：客戶請他們「自行發揮」。我們多半不會放過這種機會，等到提出的點子被否決，不免大感詫異。對於「自行發揮」的簡報，史提芬 · 塞格麥斯特（Stefan Sagmeister）說了一個精彩故事。有日本雜誌請他設計封面。這個封面雖然根本沒用上，如今卻聲名大噪：是塞格麥斯特和另外一個人在尿尿。他們的尿液以拋物線（當然是靠「後製費盡心思」幫忙）噴出這幾個字「每個人都認為自己是對的」[2]。儘管一看就知道是個想像畫面，日本客戶一看到成品卻立刻否決。「自行發揮」多半只是一句空話。

學習如何面對失敗是所有創意人的基本要求。每個人都有作品被否決過。不過好點子就是好點子，一個客戶否決，或許另一位客戶會接受，所以我們絕不能以為自己一敗塗地。不過，要面對被否決的事實，唯一的辦法是擔起責任。唯有如此，才能轉敗為勝。

延伸閱讀：Clive James, *North Face of Soho*. Picador, 2006.

> 被客戶否決的情況各有不同。最糟糕的就是不給任何理由。這種情況經常發生在競標比稿，落選者只會收到一句很有禮貌的話，「很抱歉，閣下沒有得標」。嗯，在這種情況下，一定要問清楚我們為什麼被否決。

1 作家克里夫 · 詹姆斯（Clive James）提到：「一個設計案搞砸了，可能比心碎更令人痛苦，難怪有些人會全面放棄，即使以他們的才華，應該再給他們一個機會才對。諾爾 · 柯沃德（Noel Coward）說得沒錯，成功的祕訣在於有沒有能力熬過失敗。失敗可能讓人痛苦不堪。但不同於心碎其實是一種淨損失，失敗還能發揮一種功能。」Clive James, *North Face of Soho*. Picador, 2006.

2 在《我人生中到目前為止學到的事》（*Things I Have Learned in My Life So Far*）一書中，塞格麥斯特收錄了他的日本客戶寫來的信。「親愛的史提芬，今天我要告訴你令人難過的壞消息。你為《君子》雜誌設計的封面，昨晚已被日本《君子》雜誌廣告部門的人否決。否決的理由是：『在大街上尿尿』在日本是犯罪行為，而且傷風敗俗。封面看起來好像是對準汽車尿尿，當讀者翻開封面，出現的可能是日產汽車。」

S

開除客戶 Sacking clients	工作室管理 Studio management
— 薪水 Salaries	— 瑞士設計 Swiss design
— 無襯線字體 Sans serif	—
— 符號學 Semotics	—
—	—

開除客戶
Sacking clients

設計師怎麼會想開除客戶？我們生活中有一半的時間都在討好他們，所以，叫他們滾蛋似乎有點奇怪。但有時不得不然。祕訣是一開始就要避免和有問題的客戶產生瓜葛。

大多數的設計師很難開除客戶。我們寧可吃虧，也不把大刀一揮。這是基於兩個原因。首先是單純的經濟現實，案子只要一進行，就開始花錢，要把錢討回來才行。其次是設計師多半都培養出服務的基因，而且秉持著專業的承諾，無論如何都得把案子做完。

但我們應該這麼問自己：有多少設計案是因為設計師明知道找錯了客戶，卻坐以待斃，最後弄得創意、財務和道德三者皆輸？如果答案是零，設計師大概根本沒想過要開除客戶。然而，如果答案是「相當頻繁」，設計師就不會認為開除客戶是不可思議的事。當然，若非遇到的是最極端的情況，我們不應該考慮開除客戶。身為專業人士，就算碰到最糟糕的客戶，我們也有責任要堅持下去；在倫理上，我們有這個義務，做事要有始有終，承諾要說到做到。

只有兩次，我不得不開除客戶，而且客戶都同意我的決定。他們都承認雙方的關係失敗，拆夥是最好的選擇；這兩個例子都是好聚好散。不過要知道何時打開巧門，這可是不可多得的技巧。

要避免被迫甩掉客戶，最好的辦法是訂出標準，先據此評估每一個客戶，然後才答應為他們做事。我們必須擬訂一套規則，包含付款條件、交件時間表、核准流程和應負責的部份，基於如此，即便是小型工作室，最好制定條款與條件。許多講求專業的工作室會對新客戶做徵信調查，要

求對方提出推薦人。這個動作務必要貫徹到底。好的客戶會爽快地填寫徵信調查表格。不可靠的就閃閃躲躲:「哦,你把表格寄給我了嗎?沒收到啊。再寄一次吧。」

不過要看出誰是麻煩製造者,上上之策是培養嗅出麻煩製造者的「鼻子」。也就是說,我們必須培養察覺危險的本能,在泥沼深陷之前採取行動。我們得學會看出一些端倪,發現客戶閃閃躲躲、不願意核准設計案的適用範圍。如果客戶遲遲不肯交採購單或遵守付款條件,這些就是他們發出的警訊。有時不妨找他們以前共事過的人談談,找一個「品格」推薦人。

但有些客戶直到我們開始為他們做事[1],才會露出不良惡習。一旦發生這種狀況,就得有甩掉他們的準備。姑且假設一開始沒察覺出任何不可理喻的傾向:哪些原因可能會逼我們非開除客戶不可?除非他們的行為導致我們(或可能導致我們)損失金錢或喪失專業精神,我們才會壯士斷腕。這裡有兩個例子:那些公認是稀有動物的客戶,案子一開始進行,就列出一大堆額外的差事;還有對著作權漫不經心的客戶,要求我們交出作品,好讓他們不必額外付費就能用在其他地方。

最後還有一點。不誠實的客戶很少見,早在考慮開除他們之前,我們應該採取各種步驟來避免這種結果。萬一出了問題,首先得馬上要求開會消除疑慮。要是開會也沒用,就該快刀斬亂麻。但這只能作為最後的自保動作,而且一定要先試過其他所有方法,並且確定錯不在我們身上。

延伸閱讀:**www.aiga.org/content.cfm/professional-practices**

1 相反的情形比較常出現。許多客戶剛開始很難搞、缺乏信任又充滿敵意,可是一旦我們贏得對方的信任,他們就成了模範客戶。

薪水
Salaries

當設計師是有可能過好日子。薪水或許無法和其他創意領域的從業人員媲美,例如廣告業,但設計這一行已經不是從前那種財務貧民窟了。唯一的問題是,我們賺得越多,必須越商業化。

剛入行當設計師的時候,我們不在乎賺多少錢。滿腦子只想工作。我們想學好這一門工藝,親眼看到自己的作品被運用、傳播和出版。不過遲早會有一天,過好日子的需求變得重要。常見的罪魁禍首出現了,婚姻、抵押貸款、兒女、昂貴的習慣和品味會驅使我們賺更多的錢。

當這些刺激因素出現,就得做幾個重大決定。如果我們想多賺點錢,就必須設法加薪、升職、接下額外的工作或是自行開業。假設我們在小型的獨立工作室上班。進公司好幾年了,也加過薪水,可是和其他工作室的朋友一聊,才發現他們賺得更多(很奇怪吧,朋友好像總是賺得比我

們多）。這時候該怎麼辦？

我們必須問自己一個難以啟齒的問題：要是我明天宣布辭職，雇主會不會求我留下，還是會禮貌地欣然接受我的離去？假設答案是雇主想留住我們，我們該怎麼開口說要大幅加薪？

第一步是打聽清楚我們的薪資應該是多少？要怎麼打聽呢？如果我們是公司內部的設計師，大概可以從薪水結構看出我們應該賺多少。如果是在工作室上班的設計師，有幾份追蹤設計部門薪水的調查，想知道有關薪水的資訊，找一份來看就行了。英國的《Design Week》每年都會出一本；其他國家也有類似的報告。一向很積極的 AIGA 甚至為美國設計師提供了一份很有用的薪水計算表[1]。

一旦弄清楚自己的「市場價值」，就必須找雇主談。我僱用過這麼多設計師，向來很樂意別人坦誠說出想要多少待遇。以我的職權，如果能滿足他們的心願，我會從善如流。然而如果我不認為他們有資格加薪，或者即使是值得加薪的人，以我的職位卻沒有權力加薪，我也慶幸有機會說出來，這樣可以把問題攤在陽光下。雇主和雇員對薪水老是神神祕祕，不如彼此坦白要好得多。

但雇主斷然拒絕，那該怎麼辦？要是這樣，我們務必要求對方給個理由。如果是因為工作室付不起更多薪水，或許我們該考慮另謀高就。但如果雇主的理由是我們不值這個數目（例如工作績效太差、老是遲到，或等而下之），至少還可以想想辦法。我們可以決定力求改進，或是轉換跑道。

如果雇主同意加薪，我們怎麼知道調薪幅度合不合理？在大多數的情況下，工作室只出得起這個數目，所以幾乎沒有什麼協商空間。無論如何，熟悉公司的薪資等級表，總是有益無害。至少讓我們知道究竟該接受雇主調薪，還是另謀高就。小型設計工作室通常是量力而為，薪水比不上大型工作室或是在企業部門擔任公司內部的設計師。

少數的幸運者要什麼有什麼：擁有好工作和豐厚的薪資。對我們大多數人而言，當設計師除了要賺錢餬口，也是為了做自己覺得驕傲的工作。社會普遍認為設計師要賺大錢，就得在不怎麼看重設計的領域工作，例如大眾市場的品牌塑造和消費型事業。設計師如果受不了這種工作，可以開設工作室。只要事業經營成功，一定會有回報。這條路不好走，沿途危機四伏，但聰明人何曾因此打退堂鼓了？

1 http://designsalaries.org/
calculator.asp

延 伸 閱 讀：**www.designweek.co.uk/Articles/134235/
Design+Week+Salary+Survey.html**

無襯線字體
Sans serif

無襯線字體和機械式的精確有關。無襯線字體現代，襯線字體傳統。但無襯線字體的特別之處不是少了襯線。而是無襯線字體通常是單一線條，所以和字體學的老祖宗──書法，扯不上關係。

在我從小長大的村子裡，路邊有一塊招牌，上面是手寫的「死‧慢‧小孩」（DEAD SLOW CHILDREN）這幾個字。這塊招牌是我學校一個同學的爸媽立在路邊，敦促駕駛人減速。以白色為背景，寫上紅色和黑色的無襯線字體。我記得它優雅的簡約曾讓我眼睛一亮。

即便當時我還是個蠻橫無理的小淘氣，卻已經知道這個很有意思。這句話粗曠的詩意和曖昧不明，確實打動了我，然而建築師把這三個字相疊，形成左右對齊的文字區塊，加上大剌剌無襯線字體的衝擊，對我的影響最深。

如果是出自以寫招牌為業的人，恐怕不會有這麼鮮明的現代主義風貌。除非是建築師，才會寫得這麼渾然天成、急急如律令。不過無襯線字體就是這樣：有一種直接的效果。現代主義者看得出他們的字形融合了純粹形式和明確的機能主義。赫伯特‧斯賓塞在《現代字體設計的先鋒》寫道：「1952 年之後，包浩斯學院的赫伯特‧拜爾和慕尼黑學院的揚‧契霍爾德積極鼓吹使用無襯線字體，兩人都設計了幾何構造的無襯線字母。無襯線字體反映的『實用之美』概念，早已成為包浩斯學院實驗的主軸……。」

探討無襯線字體「實用之美」的理論，依然是現代傳播的主流。沒有人用襯線字型寫路標；防彈背心上的 police（警察）很少寫成 Palace Script 字體。無襯線字形毫不掩飾的權威，已經把Helvetica、Univers、Franklin 及其他優秀的無襯線字型，變成了權威的指揮系統。然而恐怕會令包浩斯學院創辦人嚇一跳的是，無襯線字體的「外觀」已經成了 1990 年代和二十一世紀前十年領導潮流的「酷炫」平面設計風格的代表。

無襯線字體原本普遍被視為老派和死氣沉沉，直到 1990 年代出現了新一代設計師，他們不但熱愛現代主義風格的創始人，更崇拜沃夫岡‧魏納特之類的當代大師，後者的走向沒那麼嚴謹，更強調直觀，和新興的電腦導向設計文化不謀而合。

我 頭 一 次 注 意 到 新 現 代 主 義 的 圖 文 語 法 學（graphical

ABCDEFGHI
JKLMNOPQ
RSTUVWXY
Z012345678
9,.:;“”!?*/&
%£$()[]{}@

Berthold Akzidenz Grotesk Bold

ABCDEFGHI
JKLMNOPQ
RSTUVWXY
Z0123456
789,.:;!?*&
%£$(){}@

Bell Centennial BT Bold Listing

ABCDEFGHI
JKLMNOPQ
RSTUVWXY
Z012345678
9,.:;""!?*/&
%£$()[]{}@

Frutiger 65 Bold

ABCDEFGHI
JKLMNOPQ
RSTUVWXY
Z01234567
89,.:;“”!?*/
&%£$()[]{}@

Futura Bold

syntax），是因為尼維爾 · 布洛迪用 Helvetica 字體處理他繼《Face》之後的第一個重要設計案：《Arena》雜誌的設計。在這裡，他揚棄了具有濃厚構成主義啟發的色彩、讓他一舉成名的「搶眼」設計，改用新的無襯線低調風格。布洛迪在 1990 年告訴瑞克 · 波伊諾，他這麼做是因為他的「理念被弱化為風格。我用來傳達理念的工具，一種強烈的個人風格竟然阻撓了理念的接收。」波伊諾接著提到，布洛迪「改用中性風格的 Helvetica 字體來設計《Arena》的標題，是一種贖罪和自我否定的行為（『我討厭 Helvetica』），但一點用也沒有。他們照樣複製：過去八年來，一種潔白平整的新現代主義成了英國最主流的設計風格。」[1]

　　此舉使布洛迪成為無襯線國際風格最醒目的

探討無襯線字體「實用之美」的理論，依然是現代傳播的主流。沒有人用襯線字型寫路標；防彈背心上的 police（警察）很少寫成 Palace Script 字體。

1　Rick Poynor,"Rub out the Word", I. D., September 1994. Republished in Design Without Boundaries, Booth-Clibborn, 1998.

2　「8vo 創立於 1984/5 年，當時的情境很重要，因為它給了我們一個反抗的對象，也比較容易界定我們對平面設計的取向。戰後的英國圖文發展出理念導向的美名，創意解決方案同時兼具了文字和視覺。舉個例子，與瑞士設計的理性形成對照，而且沒有做跨越語言群與跨國界傳播的需求，英國語言的微妙和幽默，強化了理念導向的設計在英國的發展。」Mark Holt and Hamish Muir, 8vo: On the Outside, Lars Müller Publishers, 2005.

採用者——這是《新平面設計》（Neue Grafik）雜誌的版本，從瑞士輸出，並且征服了美國，自 1960 年代以降，就成為美國企業最盛行的圖文風格。布洛迪反覆無常地玩弄瑞士的理性主義，不過尾隨他身後而來的一代年輕英國設計師，以這種瑞士的非對稱的風格，當成背叛和否決英國傳統主義暨形式主義的方式。在這些無襯線字體的先驅裡，最重要的莫過於大破大立的英國設計團隊 8vo [2]。

如今，無襯線字體不再有叛逆的意味。不管在牙膏軟管、小冊子或公共資助的藝術計畫，都可能出現這種字體。不過它仍然代表某種冷漠的疏離。或許不僅僅是因為少了襯線，而是因為字型無論粗細，無襯線字體大多是單一線條，讓字母有一種機械式的純粹。當然，許多看似單一線條的字體其實是「造假」的，換句話說，線條的粗細有極其細微的差異，刻意呈現出整齊劃一的假象。終究不是這麼純粹？

延伸閱讀：**http://typefoundry.blogspot.com/2007/01/nymph-and-grot-update.html**

符號學
Semotics

符號學是研究符號和符號的意義，但這個題材經常籠罩在艱澀的語彙中，比較適合大學的演講廳，而非平面設計師所屬的職場。不過設計師是天生的符號學家——設計師就是靠符號和符號的意義混飯吃。

符號學創始人之一的索緒爾（Ferdinand de Saussure）將其定義為「一種研究社會生活核心的符號之生命的科學」[1]。索緒爾是語言學家，他提出文字乃是符號系統的一部分，因而全面革新了語言的研究。他主張文字如同符號，除了我們所賦予的意義以外，並沒有其他意涵。舉例來說，每個語言描述「房子」的文字都不一樣。要是我們讀到或聽見「房子」的日文，心裡完全不會出現房子的畫面——當然，除非我們懂日文。

不過，要是我們看到一張房屋的照片，就一定不會產生混淆嗎？未必。如果你住在巴布亞紐幾內亞的樹屋裡，或許就認不出英國郊區的雙拼式住宅，或是曼哈頓的閣樓。以泰迪熊為例，在西方人眼中，一隻用布料製成、用鈕扣當眼睛的娃娃熊，是童年與純真的象徵。但這不是一種普世理解的詮釋方式。在筆者寫作的當時，新聞正鋪天蓋地報導一宗悲慘事故，蘇丹有一位英國老師遭到起訴，原因是她讓班上六、七歲大的學生替一隻泰迪熊取名為穆罕默德。她被控侮辱先知，判刑十五天。

研究符號學，以及人們感受與理解意義的方式，有助於他們和了解符號學的閱聽人溝通。

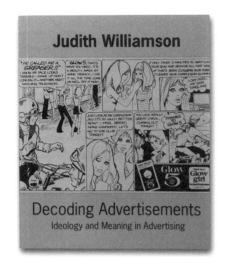

上圖
設計案：朱蒂斯・威廉斯所著的《解碼廣告》
書籍封面
日期：1978 年出版
封面設計：愛琳諾爾・瑞斯（Eleanor Rise）
出版社：馬瑞奧波雅斯出版（Marion Boyars Publishers）

作家兼批評家朱迪斯・威廉斯研究符號、象徵與廣告之意義的重要著作。她在前言中寫道：「身為閱讀馬克思和《Honey》雜誌的青少年，我沒辦法讓自己的知識和感覺相容。我相信這就是意識形態的根源。我知道自己正在被『剝削』，但我受到吸引也是事實。感覺（意識形態）總是跟不上知識（科學）。當革命性的事物成了理所當然，表示我們正往前邁進。」

倫敦蘇丹大使館的官員指出，蘇丹人眼裡的熊可不是兒童或多愁善感的大人超級可愛的床邊夥伴，而是一種邪惡的致命掠奪者。不過在英國人眼裡，泰迪熊是一個再清楚不過的標誌。如果英國平面設計師使用泰迪熊的影像，人們會認為是象徵純真和親密。

這一套研究符號及符號意義的科學，對平面設計師顯然極為重要。設計師如果不了解平面設計的核心在於符號和符號的意義，那就像鳥類學家不明白鳥兒有翅膀會飛。然而當年初次涉獵符號學時，我覺得根本是一堆廢話，或者應該這麼說，符號學描述的是一種觀看世界的方法，這正是設計師和廣告人的本能。

朱蒂絲・威廉森（Judith Williams）在她的大作《解碼廣告》（Decoding Advertisement）中，就現代廣告以及廣告對符號與意義的運用，做了鉅細靡遺的研究。她寫道：「不管是物件、文字，或圖片，符號只不過是對某人或某一群人具有特定意義的事物。既不光是事物本身，也不只是意義而已，而是兩者兼具。符號包括意符（Signifier，外在的物件）和意指（Signified，符號的意義）。兩者唯有在分析時會分開處理；在實務上，符號永遠是『事物加上意義』」。

設計師如果不了解平面設計的核心在於符號和符號的意義，那就像鳥類學家不明白鳥兒有翅膀會飛。

「事物加上意義」清楚描繪出何謂視覺傳播。設計師創造一樣東西（海報、商標等等），再賦予它意義。他們的任務是確保所賦予的是正確的意義。我們從泰迪熊的例子就知道，這可不像表面上這麼簡單。即便是擁有共同的語言和文化遺產，不同的文化對意義總有不同的詮釋。即便抽象的裝飾也有意義。或許意味著頹廢與奢華——但絕不會沒有任何意義。

舉例來說，要是有人請我們設計馬桶清潔用品的包裝紙，我們不會呈現人類糞便漂浮在馬桶裡的畫面——我們會呈現亮晶晶的白色，隱然發出乾淨瓷器嘎吱嘎吱的聲音。

羅蘭・巴特是法國哲學家兼符號學家，也是索緒爾的信徒，他表示符號有兩種意義：明喻（denotation）與暗喻（connotation）。一個符號的明喻就是事物本身[2]。一棟房子的影像就是一個房子的影像。沒什麼好爭的。不過暗喻在於展示的房屋類型和描繪的方式。例如，一張大宅（例如宮殿）的照片，和一幅冰屋或樹屋的圖畫迥然不同，然而這些都是房子。

因此，平面設計的工作就是運用符號的隱含價值。不過要運用得有效而誠實，不能缺少心智的敏銳和視覺的靈敏。幾年前驚世駭俗的影像，

到今天已經成了笑柄，而且虛偽得很。想想香煙廣告就好了，一個個酷勁十足的男人穿著高爾夫毛衣斜倚跑車而立，享受美女的仰慕，或是蒙大拿州的牛仔，活出約翰・福特（John Ford）粗曠男子漢的夢。

現在設計師處理視覺傳播的符號與象徵，一定要比過去更為沉著，也更加真實。研究符號學，以及人們感受與理解意義的方式，有助於他們和了解符號學的閱聽人溝通，也能幫忙揭發謊言和拙劣的操弄意圖。

1 www.britannica.com/EBchecked/topic/525575/Ferdinand-de-Saussure

2 www.ubu.com/sound/barthes.html

延伸閱讀：**Sean Hall, *This Means This, This Means That*. Laurence King Publishing, 2007.**

工作室管理
Studio management

設計方面的書籍和文章中，很少提到工作室的管理。有些人以為工作室經理是負責補充印表機的墨水和收集工作時數表。有人則認為工作室經理是經營成敗的關鍵。

工作室一旦達到某個規模，大概十到十五人吧，要是沒有一位專責的工作室經理，在管理上會變得窒礙難行。少了經理，工作室照樣能繼續經營，但老是亂成一片只是白費力氣。通常只有大型設計公司才請得起經理，然而即使規模很小，每一家工作室都需要管理。也就是說，大多數的設計師必須負責自己的管理，就像他們必須處理自己的簿記、資訊科技諮詢、印刷品採購和換燈泡[1]。不過花錢請一位好的工作室經理，設計師可以提升效率，工作時更為愉快，對獲利能力的提升更是不在話下。

要讓工作室管理發揮最大功效，關鍵是別把它當作一筆沉重的管理費用。反而要視之為我們照顧客戶的關鍵因素。從這個觀點來看，工作室管理（以及類似的專案管理）就成為更能有效照顧客戶，從而提高收入的手段。因此值得請一個人擔任這個職務，也值得請一個能幹的人。

工作室經理的角色到底是什麼？簡單地說，工作室經理要處理所有非設計的事務，讓設計師有時間專心設計。經理也許必須在同一天清空回收紙箱和處理軟體更新。以前的工作室管理是補充類似筆和排版用紙這種材料的庫存、處理印刷廠和其他供應商，同時應付來自客戶的技術性問題。從前的工作室經理老是作威作福，催促所有人工作賣力一點。

現在，好的工作室經理必須具備製作和專案管理的技術、練達又和諧的溝通技巧，以及靠著眼觀四面、耳聽八方的功力所締造的冷酷效率。他們的職

要是不能兼顧內部的協調和外部（客戶、供應商和自由工作者，都必須秉持專業精神待之）的應對進退，就不值得花錢請工作室經理。

權範圍包括下列任何一項或所有業務：排定工作時間表、編列預算、獲利能力報告、開發票、維持資訊科技能力、約聘自由工作者、管理工作時數報表，還有最重要的是保存正確的記錄（記錄每一通電話和電子郵件，記下每一個要求）。或許還包括更實務性的工作，例如確保彩色印表機的墨水不會在重要的提案開始前半小時用完。但如果不是抱著合作與支持的態度，以上的任務都無法有效達成。

要是不能兼顧內部的協調和外部（客戶、供應商和自由工作者，都必須秉持專業精神待之）的應對進退，就不值得花錢請工作室經理。在理想的世界裡，客戶找設計師談設計，找工作室經理討論非設計的事務。不過客戶向來是只要誰提供他們想要的訊息，他們就跟誰談。因此如果工作室經理（或專案經理）的溝通技巧很差，客戶會盡量避免跟他們說話，也就降低了他們的價值。在供應商和自由工作者方面也一樣。所謂好的工作室經理有許多定義，其中之一是外部聯絡人很願意找他們溝通。

客戶造訪時對工作室的印象，還有良好工作環境的照顧和維持，是經營一家設計公司最重要的因素。一般人普遍以為設計工作室必須表現得性感、高級設計。其實不然。好的客戶很少被花俏的辦公室打動；他們是來見設計師，不是看他們的工作地點。但他們也不願意看到混亂與寒酸，而且如果接待區凌亂邋遢，或是找不到乾淨的杯子給他們端上像樣的咖啡，抑或會客桌上還躺著三天前的報紙，這樣的工作室很難吸引到好客戶。因此，我們必須把工作室外觀和維護的責任交給工作室經理，把我們的工作環境變成大家樂在工作、客戶也樂於拜訪地方。說起來簡單——不過等交件期到了才在日夜趕工的設計師很容易忽略這一點。

然而，聘請優秀的工作室經理，儘管在邏輯上完全說得通，但設計師不願意僱用非設計師是出了名的。我花了好長一段時間，才克服對僱用非設計師員工的不安，可是當我聘用了第一任工作室兼專案經理，結果讓人跌破眼鏡：我們提高了工作室的收入、獲利能力和工作環境的品質，工作上的表現就更別提了。

好的工作室經理必須具備製作和專案管理的技術、練達又和諧的溝通技巧，以及靠著眼觀四面、耳聽八方的功力所締造的冷酷效率。

經營成功工作室的祕訣在於讓每個人面對客戶。換句話說，盡量讓他們和客戶接觸。如果工作室的全體員工（設計師與非設計師）知道他們的所作所為都會影響公司的客戶，表現通常會好一些。

但我們要如何評估工作室經理的成敗？接下這份工作的人，必須有足夠的時間引進各種系統和流程。然而成功的初步跡象，應該是設計師有時間從事他們最擅長的工作：設計。其次，儘管支出的薪水增加，我們應該注意的是獲利能力的改善。如若不然（我們必須給予足夠的時間，就說六個月吧，好讓這一點顯現出來），就是我們請錯了人，或是沒有妥善管理他們。好的工作室經理應該讓自己值回好幾倍的票價。再說，不用徹夜加班，我們或許能在正常時間下班回家。何樂而不為？

我總認為要經營成功的工作室，祕訣在於讓每個人面對客戶。換句話說，盡量讓他們和客戶接觸。如果工作室的全體員工（設計師與非設計師）知道他們的所作所為都會影響公司的客戶，表現通常會好一些。工作室經理和製作人員通常是對內作業，這一點尤其重要。不過成功的經理很清楚，如果能兼具優秀的內部組織技巧和良好的客戶技巧，等於握有致勝的組合。為此，他們在工作室的經營上，必須兼顧客戶和設計師的利益。每個決策都必須通過兩個標準的評估：能否改善內部運作，以及同時改善服務客戶的方式？如果這兩方面的問題得到的答案都是「可以」，就表示做對了。

延伸閱讀：**Tony Brook and Adrian Shaughnessy, _Studio Culture: How to form, run and manage a graphic design studio_. Unit Editions, 2009.**

1 即使我的工作室僱用了超過二十人，我照樣換燈泡。我可以要求設計師徹夜加班，表現出英雄行徑，但我總是開不了口叫別人換燈泡。

瑞士設計
Swiss design

瑞士是平面設計的精神故鄉。在許多設計師心目中，出自這個中歐小國的作品，代表了平面設計的完美。另外也有人覺得瑞士設計是圖文僵硬與貧乏表現的結合，毫無靈魂可言。既然不可能兩者皆然，何者為真呢？

在電影《黑獄亡魂》（_The Third Man_）一片，奧森‧威爾斯演出的反英雄說：「在波吉亞家族統治的三十年間，義大利有戰爭、恐怖、謀殺、流血——他們孕育了米開朗基羅、達文西和文藝復興。瑞士有兄弟友愛；有五百年的民主和和平，可是他們創造了什麼呢？咕咕鐘。」這段話經常被引用（通常還會補上一句：不管怎麼講，咕咕鐘是德國發明的），然而瑞士秩序井然的概念深植人心。我們一想到瑞士，就想到冷靜和秩序，寧靜而不賣弄。這差不多也是我們對瑞士平面設計的看法：冷靜、秩序井然、寧靜而不賣弄；加上一點幾何圖形，把整個設計統合起來。

不過想到瑞士，心裡還會出現另一個字：中立。作為二次大戰期間唯一沒有選邊站的中歐國家，世人普遍懷疑這個國家的私心過重。瑞士

惡名昭彰的銀行體系更加深了這種印象，這裡一向被稱為熱錢的安全庫房，更別提二次大戰期間留下的納粹戰利品了。

在許多平面設計師心目中，瑞士的平面設計也感染了中立的氣息。瑞士傳統上以網格為導向的嚴謹，和衍生自數學的結構感，被認為，嗯，太過中立。這是大多數現代客戶共同的看法。為數有限的字型和點尺寸，嚴密控制的結構，以及對白色空間的偏愛，以瑞士典範為藍本的設計往往被客戶嫌棄「冷酷」和「拒人於千里之外」。

菲利普・麥格斯在他的著作《平面設計史》（*History of Graphic Design*）中，說得更加鏗鏘有力。在〈國際字體設計風格〉這一章，他描述瑞士風格的主要特色包括了「由設計元素的非對稱組織、在數學構成的網格上完成的統一設計；以清晰而實事求是的方式，呈現出視覺與文字訊息的客觀照片和文案，沒有任何宣傳和商業廣告的誇張訴求；在左邊對齊、右邊不對齊的邊界結構裡使用無襯線字體。這個運動的創始者相信，無襯線字體表達了比較進步的時代精神，而數學網格是最易讀、也最和諧的結構訊息的方式。」[1]

瑞士設計一律以網格為核心。西奧・巴爾默（Theo Ballmer）是第一位利用這個系統的瑞士設計師。在他的設計作品中，網格往往非常鮮明；後續幾個世代努力讓網格成為隱形的主宰，巴爾默等人則是讓觀者看出他們的頁面如何構築而成。

麥克斯・比爾（Max Bill）是瑞士早期重要的設計師，他引進了藝術混凝土（art concrete）的概念，主張可以用數學構成的元素來創造藝術。麥格斯引述比爾的話，「可能發展出基本上以數學思考為基礎的藝術。」

德裔的安東・史坦科沃斯基（Anton Stankowski）在蘇黎世工作，率先用平面設計來表達抽象或隱形的力量，例如能量、輻射、熱能和資訊的傳遞，在具備科技的新世界裡，這些都是重要元素。史坦科沃斯基為柏林做的 1968 年設計計畫，就是早期的例子，說明大城市如何發展出一貫的圖文識別。

卡洛・韋瓦雷里爾（Carlo L. Vivarellil）、理查・保羅・羅斯（Richard Paul Lohse）、約瑟夫・穆勒-布洛克曼與漢斯・諾伊堡（Hans Neuburg）主編的刊物《新平面設計》（*Neue*

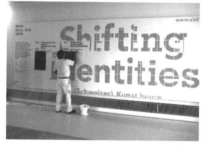

上圖
設計案：轉換身份（Shifting Identities）
日期：2008 年
客戶：蘇黎世美術館（Kunsthaus Zürich）
設計師：Elektrosmog 工作室

蘇黎世「轉換身份」展覽的各種傳播元素。Elektrosmog 是瓦倫汀・希德曼（Valentin Hinderman）與馬可・華斯勒（Marco Walser）共同組成。他們展現瑞士年輕一輩的設計師在風格和概念上的特色。華斯勒說過：「將來的設計案，我希望我的職務比較偏向主編或出版人。我這才明白，只要我們在剛開始就參與的設計案，免不了一定要應付所有主編、出版商或策展人要處理的工作。」

Grafik）出版 [2]，讓瑞士設計的聲望永遠居高不墜。《新平面設計》的哲學在美國有許多信徒，成為當地大公司的主要風格，而日漸增加的全球性企業亦然，例如瑞士製藥產業旗下的各大企業，就要求不折不扣的國際風格。在新的地球村裡，瑞士設計那種以數學構成的清晰，是最理想的傳播風格。

穆勒 - 布洛克曼是瑞士戰後最有影響力的設計師。我認識不知多少設計師，書桌上永遠攤開一本《約瑟夫・穆勒 - 布洛克曼：瑞士平面設計的先鋒》（*Josef Müller-Brockman: Pioneer of Swiss Graphic Design*）[3]，從書頁擷取靈感，宛如做日光浴的人吸收太陽光線。穆勒 - 布洛克曼在 1996 年以八十二歲高齡辭世，但強大的影響力卻未曾稍減 [4]；時時刻刻提醒我們，平面設計在大師的手中（而且是瑞士的大師）可以變得極其自在而優雅，以至於無法屈居於應用藝術的地位。

在繼承《新平面設計》世代的瑞士設計師當中，字體設計師兼教育者沃夫岡・魏納特最有資格被列為瑞士經典中的主要人物。魏納特這位頗具影響力的教師，揚棄了瑞士現代主義的教條，展開一段字體學的實驗過程，最後產生革命性的影響。然而他從來沒有放棄自己瑞士實用主義的背景。他曾經寫道：「我盡量教學生從各種角度看待字體設計：字體不能每次都設定為左邊對齊／右邊不對齊，也不能只有兩種字級，不一定要直角編排，印刷更不是非黑即紅。字體設計絕不能枯燥、排列緊密或僵硬。字體或許可以設定為中間對齊，左右不對齊，有時可能處於無秩序狀態。但即便如此，字體設計應該有一個隱性結構和視覺秩序。」[5]

魏納特教過美國重量級設計師艾波兒・葛里曼和丹・佛里曼，對 1980 年代的新浪潮（New Wave）美國字體設計留下深刻的影響。對一整個世代的年輕英國設計師（尤以 8vo 最受矚目）也影響深遠。

瑞士至今仍是帶動圖文創作的火車頭。新類型的瑞士設計師出現了，其中包括科奈爾・溫德林（Cornel Windlin）、Norm、Lehni-Trüb、Körner Union 與 Elektrosmog 等工作室。這群設計師和其他人一起展現出前輩的智慧和沉著，但注入了一股新的、更多變的感受力；他們吸收了後現代國際折衷主義的訊息，儘管作品中仍然保有瑞士傳統的內斂，表現力卻遠勝前輩一籌，也沒那麼多教條。

我自己的看法是，1960 年代與 1970 年代的

1960 年代與 1970 年代的瑞士設計，制訂了未來所有平面設計的衡量標準：傳達的訊息一定要清楚明白，但傳達的方式要有風格、沉穩，圖文更要至為優雅。

右圖

設計案：格拉魯斯美術館海報

日期：2009 年

客戶：格拉魯斯美術館（Kunsthaus
Glarus）

設計師：Elektrosmog

《Back Cover》雜誌描述 Elektrosmog 的作
品是「聰明而妥善地合成了流行、世俗文化和瑞
士現代主義。」www.esmog.org

1 Philip Meggs, *History of Graphic
 Design*, 4th edition. John Wiley &
 Sons, 2006.

2 1965 年創刊，總共出了十八期，由位於奧爾
 騰的 Verlag Otto Walter 出版社出版，
 Olten.

3 Lars Müller (ed), *Josef Müller-
 Brockman: Pioneers of Swiss
 Graphic Design*. Lars Müller
 Publishers, 2001.

4 英國設計師麥可‧普拉斯（Michael C.
 Place）養了兩隻貓：一隻叫穆勒（Muller），
 一直叫布洛克曼（Brockman）。

5 Wolfgan Weingart, "My Typography
 Instruction at the Basle School of
 Design/Switzerland 1968 to 1985",
 最初版本是 1985 年出版的 "Design
 Quarterly 130 Wolfgang Weingart:
 My Typography Instruction At the
 Basle School of Design".

瑞士設計（通常指的是瑞士與德國設計，因為瑞士最傑出的設計師有不少
在德國的設計學院就學、工作或教書），制訂了未來所有平面設計的衡量
標準：傳達的訊息一定要清楚明白，但傳達的方式要有風格、沉穩，圖文
更要至為優雅。這應該是對平面設計最高的讚美了吧？

　　當我工作室的設計師苦思不出如何傳達訊息，我經常叫他們參考
瑞士的大師。這一招通常很有效。

**延伸閱讀：Richard Hollis, *Swiss Graphic Design: The Origins
and Growth of an International Style 1920-1965*. Laurence King
Publishing, 2006.**

理論
Theory
—
字體設計
Typography
—

理論
Theory

「理論」在平面設計界造成的磨擦算是數一數二的。在惡意誹謗者的口中，理論是一文不值的知識遊戲，和客戶嘴裡的「現實世界」八竿子打不著。然而也有人覺得理論是擷取新思維的管道，也是拓展設計師的創意和社會角色的方式。

我們總把理論和平面設計的實驗結果聯想在一起。然而矛盾的是，平面設計最戲劇性也最持久的理論化，靠的不是在法國後現代哲學家的著作激勵下、具有知性傾向的設計師和教育者，而是平面設計界「以設計為商業工具」一派所為。這些「理論家」把設計當作企業世界的萬靈丹，為設計提出了堅實的理論基礎架構，讓設計師有一套論證，據此狂熱地宣揚設計。相較於 1990 年代把設計激進化的理論思維和著作，這種理論完全是另外一碼的事。這是商學院的理論，是市場理論，是柴契爾與雷根理論。但畢竟還是理論。

從商業導向的理論衍生出來的好處，設計師很容易理解。可以讓大多數設計師的事業更上一層樓，過著從前做夢也想不到的生活。但這不是文化理論。這種理論不會迫使設計師質疑他們在世界上的角色，或是檢視他們賴以維生的工作有什麼倫理意涵。它不會讓設計師質問自己交出的作品隱含了什麼意義。

不過呢，引發批判性思考和分析的新理論出現了。像德希達和羅蘭‧巴特等激進法國思想家的哲學，和他們對解構主義及作者權的理論，在美國某些大學造成極大的震撼。艾琳‧路佩登這麼寫著：「1980 年代初期，在美國許多藝術課程

「設計理論家」把設計當作企業世界的萬靈丹，為設計提出了堅實的理論基礎架構，據此狂熱地宣揚設計。

就讀的平面設計師，經由攝影、表演和裝置藝術的領域，接觸到了批判理論。後結構主義與平面設計最廣為人知的交集，出現在克蘭布魯克藝術學院（Cranbrook Academy of Art），由共同主任凱薩琳・邁考伊（Katherine McCoy）領軍。克蘭布魯克學院的設計師為《看得見的語言》（Visible Language）設計特刊（當代法國文學美學的專刊，1978年夏季出版），此時首度接觸到文學批評。克蘭布魯克建築課程的主任丹尼爾・李伯斯金（Daniel Libeskind）為平面設計師舉辦了一場文學理論研討會，培養他們發展自己的策略：擴大行距和單字間距，註腳也被推到平常保留給主文的空間，藉此系統性地拆解這一系列文章。」[1]

路佩登自己有一篇論證嚴密而清晰的文章，說明德希達的理論如何提供平面設計師一個看待自身工作的新方法。她寫道：「在1970和1980年代的美國文學研究，『解構主義』成了前衛人士的旗幟，徹底震驚了英國文學、法國文學和比較文學系。解構主義拒絕接受現代批評的如意算盤：研究文學作品的形式與內容如何傳達基本的人文主義訊息，藉此揭露作品的意義。解構主義則像奠基於馬克思主義、女性主義、符號學和人類學的批評策略，著重的不是研究對象的主題與意象，而是什麼樣的語言與體制系統構築了文本的生產。」

> 理論的研究：要求設計師思考他們這一門工藝的知識衍生物，並思索設計在當代生活中扮演的歷史、社會和文化角色，與設計師的思考模式背道而馳。

由於當時對理論的興趣濃厚，Pentagram的設計師麥克・貝魯特在1998年接受史提芬・海勒的訪問時[2]才能夠說，有一種論證正在醞釀，就介於「對設計的理論取向（我不想說是一種反智、比較實用主義的取向），以及對平面設計沒那麼理論的取向之間。現在出現了一種新的狂熱，熱衷於論述設計，而非動手設計。」

但並非每個人都願意犧牲行動，來追求對理論新發現的這股興趣。保羅・蘭德描述這種對理論的『執妄』並不像在其他時代（例如文藝復興時代）是支撐行動的燃料，（它）反而僅僅是一種媒介，承載著難以理解的語言，這種語言分別被描述為『過度晦澀、時髦、謎樣的文字惡作劇——令人費解的大師』」[3]。

他說得有道理。許多理論著作令人費解，而且嚴重地符碼化，完全背離平面設計的精神，亦即寓意清晰，讓人一看就懂。理論的研究：要求設計師思考他們這一門工藝的知識衍生物，並思索設計在當代生活中扮演的歷史、社會和文化角色，與設計師的思考模式背道而馳。絕大多數的

設計師靠的是直覺：他們運用內心的感知技巧來理解複雜的題材；他們能夠對複雜的簡報做出精密的回應，不過靠的是「視覺思考」，而非把設計案系統性地知識化。

然而，過去二十年來，越來越多人有志於以理論取向來看待平面設計，致使設計師（或許更重要的是教育者）展開了一段質問和檢視期，以數不清的方式裨益及精進設計。要知道平面設計如何透過理論的研究而自我豐富，只消看看插畫即可，在同一段時間，插畫並沒有透過理論的觀點來自我檢視；因此，大批的插畫已經成了一種裝飾技巧，只能用來填塞內頁的空隙。不過其地位正在改變，插畫也漸漸進入新的自我檢視期。

但我們所謂的理論是什麼？這個字眼本身往往是設計師的一種障礙，他們習慣性地關注手動創作，以及製作真實世界的物件，例如書籍、看板和網站。在加州藝術學院教理論課的路薏絲‧山德豪斯（Louise Sandhaus），以實用本位的角度為理論定義：「關於理論的本質，特別是它對平面設計的意義，我認為可能仍然有些許混淆。當平面設計開始伸手指向自己，探索自己在社會和政治現況下的角色及參與，這時候性別、種族、符號學等等的批判架構，是對於這個行業非常重要的成熟時刻。潛心研究批判理論的設計師，得到的結果各有不同，解構主義思想對克蘭布魯克學院交出的作品所產生的影響力，或許正是清楚的表徵。粗略地轉譯一下批判理論家強納森‧庫勒（Jonathan Culler）的說法，理論的挑戰是把思想重新定位到超乎設計本身的範圍之外。這一點對設計界似乎只是普通常識，有鑑於作品的意義和適用性原本就來自某個脈絡，因此不能在脈絡之外討論設計。就像討論舞者和舞蹈是一體的兩面。不過對於理論的定義，我最欣賞從前一個學生的說法，他說理論是推動實務的研究。」

照山德豪斯的看法，理論的研究具有深遠的影響：「全靠這種關鍵而迫切的對話，」她提到，「我們才開始把許多類型的圖文形式（包括素人〔vernacular〕設計）視為平面設計的一部分。打破了平面設計單一、牢不可破的定義。」不過對於理論的方興未艾，她沒有不切實際的想法。「同業之間激烈辯論，而且業界還在爭執不休，彷彿有一套單一的價值觀，對這個行業的正確理解也只有一種，看到這些現象，就知道未來還有很長的路要走。這對有色人種是一種鼓勵。啊！」

理論成為平面設計的一部分，表示設計師再也不能當個中立的運水船。連那些不把倫理和責任之類的問題當一回事的人（而且很多人不當一回事），也知道論辯的存在。

但過分強調理論，會有越來越多的設計師為了理論化而放棄設計嗎？「我不能説我同意這個問題的問法，」山德豪斯説，「這樣意味著『設計』指的是商業設計。我寧願問的是，聰明的設計師會不會在創造設計理論而非設計作品中，得到極大的知識滿足感。奧托・艾契爾（Otl Aicher）在他的文章〈設計與哲學〉（Design and Philosophy）裡藉由康德指出，哲學的結果活在腦子裡和書本上，而設計的結果活在世界上：把設計的點子彰顯為活生生的具體事物和經驗，有時還會產生重大的影響和後果。這種論證是認為創作（我指的不一定是創作什麼物件）是一種思考的形式——一種很重要的形式，因為它成為真實生活的經驗。」

平面設計和理論相遇的結果，在許多地方都看得到：專業雜誌有了更多嚴肅的內容（從前只看到評論對明星設計師的吹捧，一味擁護設計的商業價值，現在則經常刊登探討倫理和社會議題的文章）；學生也受到更多較為有效而深沉的設計教育；而且最重要的是，專業設計師漸漸了解，他們的創作並非在毫無空氣的真空中進行，而是具有政治和文化的迴響。

專業設計師漸漸了解，他們的創作並非在毫無空氣的真空中進行，而是具有政治和文化的迴響。

理論成為平面設計的一部分，表示設計師再也不能當個中立的運水船。連那些不把倫理和責任之類的問題當一回事的人（而且很多人不當一回事），也知道論辯的存在。這一點要感謝設計界內部首創理論論述的先驅。就像路薏絲・山德豪斯説的：「現在有兩個重要的新課程：艾麗絲・特慕羅在視覺藝術學院（SVA）開的設計批評課程，以及提爾・垂格（Teal Trigg）在倫敦傳播學院開的設計寫作批評碩士班，再加上北卡羅萊那州大學和別處的博士班，我們終於見證到平面設計逐漸成熟，這一點多少要歸功於理論革命。」

延伸閱讀：**Victor Margolin, *Design Discourse: History, Theory, Critiism*. University of Chicago, 1989.**

1 Ellen Lupton, "Deconstruction and Graphic Design: History Meets Theory", first publish in a special issue of *Visible Language* edited Andrew Blauvelt, 1944. www.typotheque.com/site/article.php?id=99

2 Steven Heller, "Michael Bierut on Design Criticism", interview with Michael Bierut, in Steven Heller and Elinor Pettit, *Design Dialogues*. Allworth Press, 1998.

3 Paul Rand, "Confusion and Chaos: The Seduction of Contemporary Graphic Design". www.paul-rand.com/thoughts_confusionChaos.shtml

字體設計
Typography

字體設計骨子裡是天大的矛盾：優良字體設計的正字標記，應該是讓人渾然不覺，然而現在對那種吸引讀者注意、刺激視網膜的字體設計，需求又是前所未有的高。這是否表示字體設計成了新型態的插畫？

每次初訪一個國家，我通常第一個注意到的是店面、海報和路牌上的字體。如果我的工作是廢棄物處理，或許會比較留意垃圾桶和垃圾車的設計，但我身為平面設計師，注意的自然是字體。我發現要了解一個國家的特徵，字體是相當可靠的標竿。東京的字體狂熱而急促；法國鄉下的字體慵懶而傳統；荷蘭的字體知性而內斂；美國的字體很刺眼，而且無所不在。當然，在全球化的世界裡，大企業（在我們〔全球平面設計師〕的協助下）正無所不用其極地把地球變成一個同質化的購物商場，不管在東京、莫斯科或巴布亞紐幾內亞，每樣東西看起來都一樣。

但字體設計很頑強。就像追蹤賽馬的血統，我們可以追蹤字體的家世：Helvetica 出自 Akzidenz Grotesk，後者又是 Walbaum 與 Didot 的產物[1]。雖然有字體學法則說，重要的是訊息，而非訊息的傳達者，像字體設計這樣能維護民族癖好與個人脾性的東西已經越來越少了。它為一則訊息賦予文化、部落和民族調味的能力，嗯……太神奇了。

透過字體設計能傳達的，也不僅是在地特色和國家特質而已。它的足跡如此鮮明，只消零星的幾個字型，就能界定整個時代。寥寥幾個裝飾藝術字型的字母，就把我們送回 1930 年代。些許片段的迷幻藝術字體，可以喚起狂飆的 1960 年代。尼維爾‧布洛迪的 Industria 字體對 1980 年代的代表性，不遜於《邁阿密風雲》刑警隊一位隊員身上的薄荷綠亞麻西裝外套捲起的袖子。這一點古今中外皆然，即使史前時代洞窟裡的盧因符文（runes）也不例外。對於人類過去的文化生活，字體設計提供了另一種足以使人信服的標竿：只要了解我們的字體設計史，一切自然一目了然。

但什麼叫作字體設計？路邊市場掛在水果攤上的手繪招牌，是否也屬於製作《新平面設計》（Neue Grafik）頁面的這個行業？我的字典上是這麼定義的：「名詞，1. 排列和編排字體、然後交付印刷的藝術或流程。2. 印刷品的風格和外觀。」[2] 要是我們接受這個定義，無論出現在孟買的水果攤，或是 1960 年代瑞士的字體設計刊物，字體設計就是字體設計。

但我認為上面的描述還少了一個元素：個人元素。表面上，字體設計彷彿是一門精確而細緻的技藝，很像是建築和工程學。先學會規則，然後加以應用。有什麼比這個更簡單？只不過字體設計一點也不簡單。要成為專家，你必須學會規則，但也必須隨時做出美學判斷。

美國字體設計師碧亞翠絲‧沃德（Beatrice Warde）寫過一

> 只消零星的幾個字型，就能界定整個時代。寥寥幾個裝飾藝術字型的字母，就把我們送回 1930 年代。

上圖

《Fact》雜誌封面。這個令人感到震懾的字體
設計封面，乃是藝術指導赫伯・魯巴林（Herb
Lubalin）的作品（見前衛字體〔Avant
Garde typeface〕，28 頁）。當時雜誌的主
編是拉夫・金茲伯格（Ralph Ginzberg）。
這本雜誌把自己描述為「對美國刊物的膽怯與
腐敗的一針解毒劑。」以上是 1964 年（左）、
1966 年（中）和 1964 年（右）出版的刊物。

篇很有名的文章〈水晶高腳杯，或者印刷應該隱形〉[3]，她在其中提出一個
概念，字體設計就像水晶酒杯：要是注意到酒杯，就不會留意葡萄酒的完
美。她認為如果你注意到字體設計，就不會接收到字體傳達的訊息。至於
背離這個原則的人，她說得一針見血，「特技字體設計師」，讓人想忘也
忘不了。沃德和大傳統主義者奧利佛・賽門（Oliver Simon）[4] 的見解
一致，1945 年，他在《字體學入門》[5] 開宗明義地說：「古典派的老藝術
家從來不會自我中心。從以前到現在，現代字體設計諸多瑕疵都要歸咎於
自我中心。」[6]

　　從歷史的觀點來看，現在字體設計師做的事和以前差不多：他們
在一步步改變，逐漸適應科技、媒體和讀寫能力的發展。現在我們有了比
過去更多的字體，也有更多傳播字體的方法。而且，儘管在沃德和賽門寫
作的時候，電子媒體尚未興起，也沒有其他無數個需要字體設計發揮作用
的情境，但說也奇怪，他們的觀點竟然有先見之明。在新的電子領域，在
使用者介面設計和資訊圖文這一類的領域中，特技和自我中心是不受歡迎
的。

　　但我們同時生活在多層次傳播的世界，字體設計（它的風格、尺
寸和顏色）是我們傳達附加「意義」的方式之一。字體再也不能只是字體
而已，還必須對字體所傳達的訊息賦予共鳴和深度。這項要件和「字體是
個隱形水晶高腳杯」的概念背道而馳：現代的字體必須同時滿足葡萄酒和
高腳杯的角色。在某些情況下，杯子比葡萄酒還重要。那些沒什麼明顯意
義的品牌名稱，就是最好的例子。我們如何辨識「品牌」，是透過名稱的

左頁

設計案：Kada 字體的促銷海報

日期：2004 年

設計師：喬爾・諾德斯特隆（Joel Nordstrom）@ RGB6

被描述為「Kada 字型的攝影故事和比較的字體樣本。」做成雙面海報在此出售：www.lineto.ch。

1 「Akzidenz Grotesk 大概是 Berthold 公司某個經驗老道但不知名的字模切割工人切出來的，而不是出自哪一位字體設計師。這表示字模切割工人對於無襯線字形必須有基本概念，他們的概念可能是從當時流行的古典派字體衍生而來，例如 Walbaum 或 Didot。把 Walbaum 或 Akzidenz Grotesk 的字母疊起來，就能看得一清二楚。」出處：馬汀・馬喬爾（Martin Majoor）在 www.typotheque.html 所寫的〈My Type Design Philosophy〉。

2 www.askoxford.com

3 Beatrice Warde, "The Crystal Goblet, or Pringint Should Be Invisible", 1955. http://gmuch.home.pipeline.com/typo-L/misc/ward.htm

4 Oliver Simon, English typographer (1895-1956).

5 Oliver Simon, *Introduction to Typography*. Faber, 1945.

6 Roger Fawcett-Tang (ed.), *New Typographic Design*, with and introduction and essays by David Jury. Laurence King Publishing, 2007.

字體設計；字體一改，品牌「價值」也消失於無形。因此在現代品牌經濟中，字體是一股強大的力量。也讓字體設計師和設計師有許多實驗和表現的機會。

不僅如此，現在動態字體也和靜態字體一樣普遍，再加上到處都有圖文軟體和功能強大的部落格工具，任何人都能做出精緻的字體編排，我們發現字體設計已經成了超新星：現在和口語文字一樣普遍。

自從活字印刷發明以來，字體設計有了長足進步。一代又一代的字體設計師學會了揚棄前輩的工具、傳統和方法學。當年我當上設計師時，因為有照相製版排字，設計師不必再仰賴專業排字工，還能自己創造字體，親自排進製版正稿中，這樣設計師就能自由運作，不過蘋果麥金塔電腦和 Postscript 字型問世，幾乎在一夜之間把照相製版送進了排字工人的墳墓，同時把設計師變成了排字工。將來會不會有另一波科技革命，讓電腦合成的字體也成了廢物？從某方面來說，這件事已經發生了：在技術和美學上，網際網路有一套新的字體設計規則，我們非得學習不可。網路上的字體和印刷頁面上的字體迥然不同，數不清有多少設計師、字體專家和字體設計師，正努力界定出線上文字的螢幕型新典範。

延伸閱讀：**Erik Spiekermann and EM Ginger, *Stop Stealing Sheep & Find out how Type Works*. Adobe, 2003.**

將來會不會有另一波科技革命，讓電腦合成的字體也成了廢物？從某方面來說，這件事已經發生了：在技術和美學上，網際網路有一套新的字體設計規則，我們非得學習不可。

Univers 字體
Univers

—

美國設計
USA design

Univers 字體
Univers

沒 有 **Helvetica** 那 麼 時 尚 的 **Univers**，是幾近完美的一種現代、樸素、無襯線的字體。然而這種字體保留了一種人性和實用的氣質，而它的瑞士堂兄弟 **Helvetica**，具有比較精準和工具機式的完美，就是少了這種氣質。而且 **Univers** 字體什麼粗細度都有。

我曾經僱用一位非常優秀的設計師，他有一種冷靜、條理分明的性格，碰上大型、長期、非常複雜的設計案，他是首席設計師的不二人選。但有個問題；他基於對字體學的信念，只用少數幾種字體，其中之一就是 Univers。這一點有時候很傷腦筋，有一、兩次因為客戶要求使用他不願意（或沒辦法）用的字體，不得不把他調走。有一次我們爭取到一個前所未有的大案子，為一家德國大公司進行長達一年的畢業生招募工作，算我們運氣好。這家公司的專用字體正是 Univers。

出自瑞士字體設計師雅德里安 · 福爾提洛（Adrian Frutiger）之手，Univers 在 1957 年問世。和 Helvetica 同出一源，也就是 Akzienz Grotesk。它的 x 字體高度略低於 Helvetica，加上筆觸的細微變化（從小寫的 m 和大寫的 R 就看得很清楚），使它成為 Helvetica 一個沒那麼機械化的替代選項。這一點書法的淵源，使 Univers 不同於 Helvetica，它可以成功搭配某些襯線字體，例如 Baskerville 字體的新款式。同時它的數字系統及各種粗細度的齊全，也相當出色。此外 Frutiger 也是成功的搭配，Frutiger 字體在 1975 年推出，和字體同名的設計師在 1997 年為 Linotype 公司修改並更新了

儘管我很喜歡 **Univers**，但也不能假裝它還沒過時。即使是 **1997** 年的最新版本，也會把我們拉回三、四十年以前。

上圖
展示 Univers 字體家族的綜合圖表。Univers
55 位居正中央。粗細縮小的在左邊，粗細放大
的在右邊。奇數是羅馬體，偶數是斜體字。

1 出自 1997 年雅德里安・福爾提洛（Adrian
Frutiger）與弗里德里希・弗瑞德
（Friedrich Friedl）在法蘭克福展示說
明新字體 Linotype Univers 時的討論。

整個 Univers 家族。這個新版本有六十幾種粗細。

雅德里安・福爾提洛 1928 年生於瑞士。十六歲入行，在印刷廠當學徒。從蘇黎世藝術與工藝學校（Zurich School of Arts and Crafts）畢業之後，他移居巴黎，服務於著名的字體開發公司 Deberny & Peignot，在這裡設計出他生平的第一種字體。日後他陸續設計出許多現代字體經典的長青樹：Méridien（1995）、Serifa（1967）、OCR-B（1968）、Glypha（1979）；還有 Avenir（1988），是一種幾何圖形的無襯線字體，類似 Futura。

福爾提洛說過：「我相信 Univers——這話一點也不誇張——是一種經典字體，只不過是 1950 年代的經典字體，如同 Futura 是 1930 年代的經典。每個時代都有呼應其時代精神的經典。因此我百分之百支持 Univers，但我也百分之百支持 Helvetica。Univers 已經變得比較細緻入微一點，或許稍稍更接近人文主義字體，自然具備高度完全一致的優點。但我們必須聲明，每個時代都會創造自己的經典。」[1]

儘管我很喜歡 Univers，但也不能假裝它還沒過時。即使是 1997 年的最新版本，也會把我們拉回三、四十年以前。但是它令人激賞的完成感，加上各種粗細齊全，現在仍然非常好用。我個人喜歡怪里怪氣的 Linotype Univers Typewriter，是寬度固定的字型次家族。我曾經考慮用它作為本書的字體，卻在最後關頭換成了比較跟得上時代的 Fedra 字體。不過 Linotype Univers Typewriter 很時髦，外觀坦率質樸。和它德高望重的祖先如出一轍。

延伸閱讀：Neil Macmillan, *An A-Z of Type Designers*. Laurence King Publishing, 2006.

美國設計
USA design

許多美國平面設計是秉持「震撼與威攝」原則。用最強大的火力，推銷毫無罪惡感的消費之樂。然而美國也孕育了史上最有想像力和學養的幾位平面設計師。這兩種派別如何並存？

美國當前的平面設計反映出兩派迥然不同的美國生活。其中一派代表的是前總統布希在 911 事件發生後，説出「去逛街買東西」這句名言時所訴諸的美國，另外一派反映出一個比較沉靜的美國，教育、文化、高度現代的美國，或許是歐巴馬的美國。

毫無疑問，用來促銷二手車和漢堡店的虛胖式平面設計仍是主流。這種設計隨處可見，從四面八方排山倒海而來。不過也有另一種設計；亦即身兼設計師、教育者和部落客的傑森・澤倫提斯所描述的「一種高眉設計文化……在這裡，明日之星崇拜的是 Pentagram、Cahan & Asociates 和 IDEO 這樣的工作室。在這裡，藝術和設計的兩極化現象持續縮小：許多藝術家把設計的工具和美學運用在藝廊的展品上；許多設計師拚命想在藝廊展出，以逃離董事會會議室和客戶改稿的要求。」

> 美國的商業設計向來有一種「現在就把我買回家」的直接，立下了不囉唆和不模糊的黃金標準。

不過在歐洲人眼中，美國的平面設計永遠帶著濃濃的一股重商主義的自賣自誇。在美國人的世紀裡 [1]，平面設計一直是個勤奮不倦的步兵，幫助美國企業銷售產品和服務。只消看看美國的大餐廳和小飯館，就知道確有其事。每次看到就連小吃店也利用平面設計浮誇地大力吹捧店裡的美食，總覺十分納悶。英國的餐廳和咖啡館比較低調，自我宣示的方式幾乎帶著幾分歉意。當然，近年來這一點也改變了（麥當勞早在 1974 年就進軍英國），如今英國宣傳外食樂趣的手法，已經大幅度向美國看齊。不過比起美國設計師用盡圖文效果的一切法寶來提倡狂放的飲食之樂，任何人都得靠邊站 [2]。

即使回到德威金之前的時代（此君在 1922 年創造出「平面設計」〔graphic design〕這個名詞），也會發現美國的商業設計向來有一種「現在就把我買回家」的直接，立下了不囉唆和不模糊的黃金標準；相形之下，歐洲設計似乎火候不足，缺少直冒泡的商業意圖。

然而歐洲和美國的設計深深糾結。在第二次世界大戰之前，美國平面設計史基本上是歐洲人寫的；在那個年代，藝術指導就是皇帝，而優秀的藝術指導多半是歐洲移民。梅赫美德・弗米・亞加（Mehemed Fehmy Agha）和埃列克西・布洛德維奇界定了藝術指導的現代角色——攝影操弄大師。他們擔任頂尖雜誌的藝術指導，帶動了一股潮流，諾曼・洛克威爾（Norman Rockwell）之類的插畫家就此式微（洛克威爾設計的《星期六晚郵》〔Saturday Evening Post〕封面是美國的寫照）。早在 1930 年代，美國紙箱公司（Container Corporation of

右圖
設計案：CIM 海報
日期：1990 年
客戶：荷蘭海牙的 Ooyevaer Desk
設計師：艾倫・侯利（Allen Hori），
Studio Dumbar

雙色的絲網印刷海報，運用「即興發揮」作為視覺主題和方法學。

America, CCA）委託設計的作品聲名鵲起，精緻而系統性的企業圖文（corporate graphics）從此應運而生。公司的老闆華特・佩普基（Walter Paepcke）有意給旗下的企業「鮮明的性格，並請圖文藝術的一流高手設計企業的識別」。不過日後是靠一代歐洲人開創了在知識和美學上都很成熟的一種新的圖文傳播，其中包括赫伯特・馬特、威爾・波汀、拉迪斯拉夫・蘇特納、赫伯特・拜爾與約瑟夫・亞伯斯（Josef Albers）。這種內斂的歐洲情懷也出現在 1950 年代的新廣告上，新廣告脫離了傳統的強行推銷手法，轉而採用一種比較文雅、也沒那麼狂熱的態度（以福斯汽車〔Volkswagen〕革命性的廣告為代表，這是赫穆特・柯隆在 1960 年代的設計）。

　　不過歐洲移民並未大權獨攬。三位美國土生土長的設計師——列斯特・畢爾、艾文・路斯提格，還有名聲最響亮的保羅・蘭德——成為平面設計大師。後來蘭德更被譽為戰後美國最有名的平面設計師；他在 1950 和 1960 年代為 IBM 及西屋（Westinghouse）做的設計，為全世界的設計師定下基準點。蘭德是個爭議性人物，結合了現代藝術的元素和

上圖
設計案：中央公園莎士比亞節海報
日期：2008 年
客戶：公共劇院（The Public Theatre）
設計師：寶拉 · 舍爾（Paula Scher），麗莎 · 基斯錢柏格（Lisa Kitschenberg）／Petagram

2008 年中央公園莎士比亞節製作《哈姆雷特》與《毛髮》（Hair）的宣傳，同時也為公共劇院引進了嶄新的圖文識別。宣傳海報出現在全紐約，包括地下鐵和火車站、公共運輸系統和印刷品。

右頁
設計案：中央公園莎士比亞節海報
日期：2009 年
客戶：公共劇院
設計師：寶拉 · 舍爾，麗莎 · 基斯錢柏格／Petagram

2009 年中央公園莎士比亞節製作《酒神女信徒》（The Baccae）與《第十二夜》的宣傳。這兩張海報都展現出舍爾在設計文化海報時充滿自信的筆觸。注意這兩張海報處理贊助商商標的手法有多麼靈巧。

現代主義設計的簡潔輪廓。後來他成了一個尖銳、有時反動保守的設計評論家[3]。

科技的加速變化，以及大眾媒體的發展，使平面設計不必再侷限於印刷頁面。索爾 · 巴斯遊走在動畫、印刷品和電影之間，字體設計師赫伯 · 魯巴林掌握照相製版和電腦化排字帶來的機會，創造出活潑的新字體語法學。

在雷蒙 · 洛伊威（Raymond Loewy）、Chermayeff & Geismar 與 Landor Associates 等設計工作室的操刀下，1960 年代的企業設計進展神速。這十年也是個文化爆炸的時代：新的青年文化崛起，以對立政治、搖滾樂和精神治療藥物為核心。舊金山的海報藝術家把迷幻藝術化為時代的表徵，也成了最鮮明暨全球通行的圖文表現模式。

就影響力而言，PushPin Studios 在美國設計界堪稱翹楚。該公司在 1954 年由密爾頓 · 葛拉瑟和西摩 · 史瓦斯特（Seymour Chwast）共同創立，他們把迷幻藝術化的維多利亞時期文物，和時髦的現代主義混搭起來，結果成了全球各地專業設計師的寵兒，尤其是 1970 年代的倫敦。葛拉瑟在 1973 年出版的書《密爾頓 · 葛拉瑟平面設計》（Milton Glazer Graphic Design），深深影響了歐洲的平面設計師，包括筆者在內。

到了 1980 年代，歐洲再度影響了美國的平面設計。匈牙利人提柏 · 卡爾曼（Tibor Kalman）的作品聰明狡黠。他大力提倡素人設計（見素人〔Vernacular〕，298 頁），而且能言善道，經常懇請設計師質疑逐漸包圍平面設計界的萬靈丹。

丹 · 佛里曼和艾波兒 · 葛里曼的影響力也不遑多讓。兩人遠赴瑞士追隨沃夫岡 · 魏納特求學，也雙雙回到美國，把新的後現代情懷引進美國的圖文思考中。尤其是葛里曼，她早期用蘋果麥金塔電腦，把新的複雜性質注入美國平面設計的血液中。麥金塔電腦創造了嶄新的電腦風圖文世俗設計，只要按一下滑鼠，就能加入層層疊疊的豐富感，這種功能令設計師心醉。《Émigré》的魯迪 · 凡德蘭斯與祖莎娜 · 李寇的影響力持續不墜（Émigré 是兩人所創立的雜誌與字型公司，地位舉足輕重）。

1990 年代，美國平面設計的主導者是爭議性人物大衛 · 卡

就影響力而言，PushPin Studios 在美國設計界堪稱翹楚，他們把迷幻藝術化的維多利亞時期文物，和時髦的現代主義混搭起來，結果成了全球各地專業設計師的寵兒，尤其是 1970 年代的倫敦。

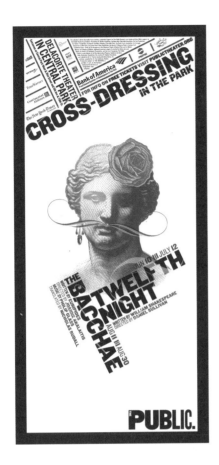

森（David Carson）。卡森原本擔任一本小型衝浪雜誌《海灘文化》（*Beach Culture*）的藝術指導兼設計師，不過到了比較有企圖心的《Ray Gun》，他才奠定了自己的聲望和名氣。他為這本雜誌做的設計是專門迎合後文藝知識時代（post-literate）新的年輕閱聽人：內文出血（內文超出頁面的裁切點），而且整篇文章用裝飾符號呈現，這是出了名的。這批年輕閱聽人渴望 MTV 瘋狂的自吹自擂，以及永不斷電的新電子媒體的嘈雜熱鬧。這個世代的人對超載的資訊淺嘗即止，只吸收他們需要的資訊，凡是不能吸引他們的一概不予理會。卡森甚至為他的哲學想了一個品牌名稱：他稱之為印刷品的終結（End of Print）。卡森把傳播貶低為眩目的視覺雜訊，藉此為自己創造獨行俠的人物形象，吸引了一整個世代的設計師，他們渴望背叛，卻被緊緊鎖在品牌文化的無底洞裡：他們彷彿在說，如果不能真正地背叛，就來一場設計師的背叛吧。卡森是他們的救世主。

　　現在，如果我們請東京或雅加達的年輕設計師，舉出誰是美國的首席平面設計師，大多數的人會說是史提芬‧塞格麥斯特。要論誰是當今世上最有名的平面設計師，生於奧地利的塞格麥斯特當之無愧，而且論才華和遠見，也是一時之選。不管什麼年紀的設計師，都必須拜讀他的兩本專書[4]，尤其是那些疲態畢現的人；他的熱誠和活力會感染給別人。

　　然而，和前面提到的機會每一位傑出設計師一樣，塞格麥斯特實在算不上主流美國平面設計的代表。他屬於傑森‧澤倫提斯先前提到的高眉傳統。不過當下在全美各地學校攻讀設計的設計師，也是受到這些高眉人物的啟發。在南卡羅萊納州溫索普大學擔任教授的澤倫提斯，對美國平面設計的前景相當樂觀：「投機地說，我們似乎已經準備迎接另一次工業革命，」他表示，「以新能源或再生能源為核心，因此，從品牌發展到識別設計，創意人將面對傳播上的獨特挑戰。從傳播的觀點來看，隨著科技和科技傳遞的訊息遍布人類的生活，我們周遭的訊號和雜音只會越來越密集，因此，把訊息傳達給閱聽人，需要一種非常專門的方式，只有設計師才能提供。」

　　澤倫提斯在逐漸冒出頭的世代身上看到一種企業家的精神：「很類似 1980 年代瀰漫在美國設計文化的精神，當時有 Émigré 這樣的字體開發公司，或是 8vo 工作坊，到了 1990 年代，則有西恩‧沃夫（Shawn Wolfe）的 Removerinstaller & Beatkit 或薛柏德‧法瑞（Shepard Fairy）的 OBEY Giant，及大搞顛覆的《廣告破壞者》（*Adbusters*）

要論誰是當今世上最有名的平面設計師，生於奧地利的塞格麥斯特當之無愧，而且論才華和遠見，也是一時之選。

1 「美國人的世紀」出自時代雜誌的出版商亨利・盧斯（Henry Luce）。他用這個名詞來界定美國在二十世紀所扮演的歷史角色。

2 http://blog.pentagram.com/new-york/index.php?page=2

3 保羅・蘭德寫道：「這種『新』的設計風格大多侷限於公益工作、小型精品店、草創的工作室、新潮的出版社、被誤導的教育機構、焦急的圖文藝術協會和少數幾家無辜的紙品製造商，他們生產美麗的紙張，然後卻用『最新的』圖文來糟踢，而且他們無疑以前衛自居——還盲目地自我安慰，認為這必然是一種進步。」Paul Rand, *Design, Form, and Chaos.* Yale University Press, 1993.

4 Stefan Sagmeister, *Things I Have Learned in My Life So Far.* Harry N. Abrams, 2008. Peter Hall, *Sagmeister: Made You Look.* Booth-Clibborn, 2002.

所發展的虛擬產品路線。即便將來的設計師剛入行時，除了朝九晚五的全職工作，還得做好幾份兼差，他們質疑的精神正是透過這種下班後的實驗、信手拈來、自由接稿或是研究，來挑戰日常例行的工作。某些頂尖的作品可能也出現在這裡，不過由於預算有限、宣傳不足，很少被外界看到。事實上，沒辦法「得到矚目」是一件好事，一點點的謙恭可以讓整個產業受用無窮，因為得到矚目其實沒那麼重要。即使功成名就的遊戲以名氣為誘餌來誘惑設計師，他們也必須認知到，做出好作品（或只是做好事），比受到矚目或成為口耳相傳的名字更有意義。

延伸閱讀：**R. Roger Remington and Babara J. Hodik, *Nine Pioneers in American Graphic Design*. MIT Press, 1989.**

向量插畫
Vector illustrations

— —
素人
Vernacular

— —

— —

— —

向量插畫
Vector illustrations

一如所有搶眼的圖文新發明，向量圖形幾乎一問世就被濫用。凡是眩目、易於使用、隨時可取用的科技，本來就會這麼快速地被大規模採用，而且舉目所及，無所不在，令人窒息。

向量檔案以數學公式的方式儲存資訊。影像、字體和圖片都可以在向量化之後，依照任何尺寸自由縮放；至於解析度的品質，就看檔案有多大。

1990 年代晚期，向量插畫變得無所不在。這種插畫能夠創造出理想化、詩意的優雅，很適合當時橫掃西方世界的奢華氣息和設計師的戀物癖。難怪向量化影像的先驅之一，正是《Wallpaper》雜誌，也是一代設計師和時尚專家膜拜的風格聖經。它們企圖複製繪畫效果的向量化影像，一看就知道與眾不同，多半是用描圖工具，以掃描的照片製作而成（而不是用繪圖板或筆來畫）。Adobe Illustrator 是創造向量影像最常用的程式。

如果製作技術嫻熟，線條的品質和色彩的純粹，可以構成眩目的影像，無論應用在印刷品或螢幕上，都能生動逼真。向量影像製作最早的先驅之一，是倫敦設計團體 Airside 的弗瑞德・狄金（Fred Deakin）。狄金身兼檸檬果凍樂團（Lemon Jelly）的成員，和 Airside 的同事聯手為他的樂團做出一批設計，讓樂團有了二十一世紀高科技的耀眼，混搭上一種天馬行空的嬉鬧，成為樂團的音樂最完美的視覺搭配——音樂本身也是藉由科技產生的新舊混合體。

不難想像狄金的靈感來源是 1930 年代英國的交通海報，出自湯姆・波維斯（Tom Purvis）與法蘭克・紐伯德（Frank Newbould）之類的藝術家之手——這兩位都是用網版印刷創造出豐富的平塗色彩區域，經常動用高達十種不同的色相，和現代電腦合成的向量化影像出奇地類似。「我早期的向量設計是專門著眼於網版印刷，」狄金說。「我把每一種特別色輸出成黑色區域，準備蓋上網版，曝光之後印刷，所以和我的向量非常接近。我想我在一張 A1 的海報上分別做了十二次顏色過濾的特效（color pass，去除指定以外的顏色），才改用減色法原色（CMYK）。」

狄金使用 Flash 動畫，發現線上設計只要把資料的大小壓縮到最低，無論是扁平設計、向量化設計或特別色設計，也會有出色的效果。就像他所說的，「擁抱向量，其實是既新潮又懷舊。」不過狄金很快發現，當喜歡利用新潮、眩目科技的設計師和插畫家都廣泛採用時，向量化影像的運用就太過浮濫了。

現在使用向量化插畫，還有沒有說服力？照狄金的看法，任何使用者都得「加把勁。市場當然已經泛濫了。不過罪魁禍首並非小小的向量；如同比較傳統的鋼筆或鉛筆，向量仍然是優良的工具，我看到每天都有新形式出現。我目前最有興趣的是幾何圖形，而向量本質上只不過是視覺化

的數學公式，因此最適合用來創造幾何圖形。我肚子裡的怪胎真的很喜歡貝氏曲線！」

延伸閱讀：*Airside by Airside*. DGV, 2009.

素人
Vernacular

當平面設計變得比較華而不實，而且越來越懂得精算效果，人們就越來越關注素人設計——沒有經過世故的設計師和客戶設計和委託的東西。我們覺得這些東西天經地義，幾乎不會多看一眼。沒有設計可言。

右頁
照片出自平面設計師希阿隆·休斯（Siaron Hughes）的著作《炸雞：低端藝術，高卡路里》（*Chicken: Low Art, High Calorie*）。本書歌頌速食招牌的視覺特色，以及創造這些視覺設計的人。她在書中提到：「表面上看起來可能都一樣，但其中的差異反映出一種無所不在、頗具幽默感的素人設計，會讓你捧腹大笑、陷入沉思，而且很想吃炸雞！」

1990 年代末期，提柏·卡爾曼委託孟買的 Vanguard Studios 為他本人設計一幅肖像，作為他《變態的樂觀主義者》（*Perverse Optimist*）[1]的封面，這幅肖像很粗糙，而且無意把主角美化。卡爾曼大力鼓吹低度設計（the underdesigned），他委託一位孟買而非曼哈頓的藝術家，藉此表明立場，他反對華而不實、淡而無味、純粹以傳播商業訊息為目的的平面設計和插畫。

此舉違反了當時和今天所謂正統的傳統平面設計。四、五十年來，平面設計師努力說服企業界和其他任何願意傾聽的人，相信設計的好處。這是漫長而艱辛的工作，甚至是一場聖戰。要是回到五十年前，我們會發現只有少數幾家開明的企業投入這場偉業（例如 IBM 折服於保羅·蘭德的魅力），但對於好設計造就好生意的說法，絕大多數的公司和機構充耳不聞。

這使得設計師越挫越勇。他們看得出設計就是那個神奇佐料——仙丹——可以讓現代企業取得他們渴望的優勢。設計師觀察現代生活的每個面向（從商店櫥窗到名片，從寵物食品包裝到電視台識別），然後說，「我們可以大幅改良這些東西。」

出身 1950 或 1960 年代的設計師，怎麼也想不到這場設計聖戰的戰果竟如此豐碩。現在人人懂得「好設計造就好生意」：政客懂；慈善機構懂；連城市也心知肚明。現在不管做什麼，都少不了優良平面設計的光鮮和耀眼。

不過這場勝利是要付出代價的。現在，隨處可見的工具機式、高亮度的美麗圖文發展得如此成功，以致讓自己變得多餘。看下面的例子就明白我的意思了。有一次，我和一家手機大廠的資深設計師談天。他告訴我說，手機的市場已經到了飽和點，現在人手一支手機，他的工作是想出幾個點子，鼓勵人們多用手機。換句話說，商業設計成功發展到這個地步，已經把自己變得多餘。

在超現代的世界裡，公車票不能只是一張公車票。它必須展示出公車公司的品牌塑造；上面可能有一則廣告；會使用精緻的電腦化字體設計。區區一張公車票，但我們把它變成了小小的商業圖文劇場——充分利用設計師、行銷人員和資訊科技人員的腦力。我的意思是商業平面設計已經變得太過刻意。當公車票再也不能只是一張公車票，表示情況已經到了反客為主的地步。

平面設計過剩的結果是一種另類平面設計的興起：這種設計崇尚的是叛逆，以及回歸到為風格而風格的精神。因此人們對素人設計的力量和價值有了新的認知：對沒有設計的事物重新評價。

在筆者寫作的同時，維基百科出了一個素人攝影（Vernacular Photography）的條目，但並不是素人平面設計。拜攝影的知識化所賜，它的生活化層面也被廣泛地討論和理論化。按照維基百科的資料，素人攝影是「以日常和一般事物為對象的業餘或不知名攝影師的作品」。素人平面設計也適用於這個定義。亦即業餘者和不知名的設計。

我們說的到底是什麼？沒有設計師的設計？可能是吧。線上自行出版（self-publishing）已經風行一時，這是十年前做夢都想不到的；精密的部落格工具讓沒受過訓練的人也能製作及出版複雜的多媒體。靠著家用個人電腦的軟體，過去需要專業平面設計師處理的材料，現在任何人都自行製作。講解 DIY 設計的書比比皆是 [2]。

這一波「業餘或無名」設計師的爆量創作，和上述的定義完全吻合，但製作出的成品太過老練和刻意，不能算是真正的素人語言。平面設計師口中所謂的素人設計，迥異於我們在周遭看到的那些多得令人窒息的過度刻意、充滿自我意識的設計。換句話說，這是一種沒有自我意識的設計，除了功能性以外，沒有任何企圖心或用意。或者再換個說法——這是真誠的設計。當我們把一張來自低度開發國家的公車票貼在我們的剪貼簿上，這是因為它有一股濃烈的簡單和純粹。

史提芬·海勒曾經請教提柏·卡爾曼，他如何區別「垃圾」和素人，卡爾曼回答說：「素人設計的先決條件是大量時間、非常拙劣的工具再加上經費短缺。在紐約，或許是西班牙裔哈林區的酒窖招牌，

1 Tibor Kalman, *Tibor Kalman: Perverse Optimist*. Princeton Architectural Press, 1998.

2 Ellen Lupton, *DIY: Design It Yourself* (Design Handbooks). Princeton Architectural Press, 2005.

3 《34 位頂尖設計大師的思考術》(*Design Dialogues*),馬可孛羅,2009。

或是運冰車側面的圖文。這種設計耗費了大量心力,卻不太在乎美不美什麼的。不過呢,由於欠缺技巧,做出來的成品總有些笨拙——但我認為美得很,反而劣等、愚蠢、但專業的圖文才是垃圾:垃圾郵件、我們所設計的柯維特廉價連鎖店(Korvette's)的招牌和花旗銀行的小冊子。」[3]。

延 伸 閱 讀:Jessica Helfand, *Scrapbooks: An American History*. Yale University, 2008.

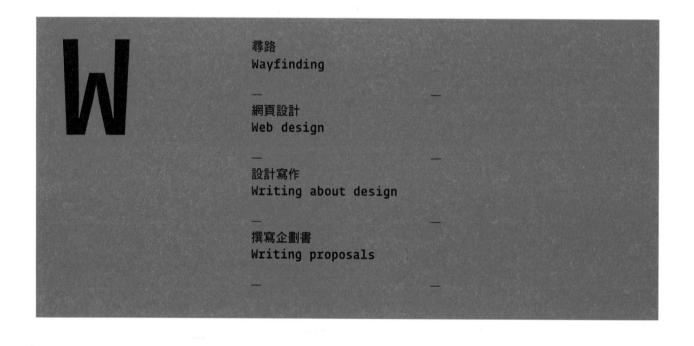

尋路
Wayfinding

—

網頁設計
Web design

—

設計寫作
Writing about design

—

撰寫企劃書
Writing proposals

—

尋路
Wayfinding

設計師如果渴望在社會上扮演一個有用的角色，設計有效的尋路系統，讓別人可以在某個環境下找到路，是應用設計技巧的最佳途徑之一。不過要製作有效的尋路系統，光靠平面設計的技巧是不夠的。

都市規劃師開文・林區（Kevin A. Lynch）在 1960 年出版的《都市意像》（*The Image of the City*）一書中[1]，首度使用「尋路」這個語詞。他把尋路界定為「不斷使用和組織來自外在環境的明確感官線索」。要注意，他沒有用「標誌」（sign）這個字眼。方向指示標誌是尋路的一部分，不過要提供完整的方位系統，還需要其他許多元素，包括地圖、語言的廣泛部署（通常是多國語言）、建築元素的相互協調（街道名稱和號碼）、色碼識別法、繪畫文字，和現在越來越常用到的電子輔助工具，例如聲音和互動式元素。

在數不清的情境中，尋路系統是基本配備。要在毫無協助的情況下通行醫院、大型建築物和複雜的都市環境，實在絕無可能。不妨想像一下沒有地圖和標誌的倫敦、巴黎或紐約地下鐵。誰也沒辦法使用。

搭乘地下鐵時（我們的視野在這裡通常會受到侷限），我們依靠許多輔助工具，幫忙找到自己的所在位置和目的地：留意列車的隆隆聲；感覺空氣湧來，告訴我們列車即將進站；搞不好是靠嗅覺告訴我們的出口就在附近；跟在其他人後面，他們好像知道該往哪兒走。

從某方面來說，平面設計就是尋路。不過幫助人們移動軀體有一個特別的地方，是必須了解他們的思考方式。

本來以為設計地上捷運的尋路系統應該容易多了。但大城市多半已經存在了幾百年，也沒有照規劃發展。就以結構幾乎非常人所能理解的倫敦為例——如何著手為這個複雜糾結的城市創造一套系統。

倫敦的設計顧問公司 Applied Information Group（AIG）[2]正在從事這項工作。這家公司由平面設計師提姆・凡德利（Tim Fendley）領軍，負責為一項公共出資的活動設計圖文基礎結構，這是「一個新的行人尋路系統，協助人們在首都往來」，「易解倫敦」（Legible London）[3]的設計作家吉姆・戴維斯（Jim Davies）在一篇文章裡提到：「每年有兩億多人造訪（倫敦）西區，消費超過四十七億英鎊。其中大約 87% 選擇徒步行動。到聖誕節臨近之時，這些數字會大幅暴增。」[4] 這麼龐大的人數，任何尋路系統如果要協助他們搞清楚倫敦的東南西北，光靠幾個標誌和方向指示箭頭是不夠的。

提姆・凡德利對尋路的定義是「我們用來理解、引領和回想空間的相互關係，以及往來各個空間的方法。至於引導人們在各地方行動，就職業來說，處理這個問題的應該是建築師、室內設計師、城市設計師、平面設計師，此外資訊設計師參與的機會也越來越多。首先要思考人們如何理解空間，這樣才能創造出可以提供訊息和協助的工具。標誌只是其中

下頁
設計案：易解倫敦
日期：2007 年
客　戶：倫敦運輸（Transport for London）、西敏斯特市議會（Westminister City Council）、新西區公司（New West End Company）
攝影師：菲利浦・維爾（Philip Vile）
創意總監：提姆・凡德利（Tim Fendley）
設計師：AIG: Applied information Group

清楚明確的方向標誌，指引人們往來猶如迷宮的倫敦街頭。這份平視地圖提供了一個簡單的方法，把前方的景觀和地圖展現結合起來。

一種工具，尋路是整套的，易解計畫是一個完整的套裝系統。」

凡德利對尋路的興趣，是從青少年時代參加徒步越野賽和登山健行開始的：「而且剛入行時從事字體設計，讓我學到了人性化設計，及觀察事物的間距空間，接著設計雜誌和企業識別的圖文系統，教我如何在同一時間處理複雜性和一貫性的問題，到了邁入動畫、錄音帶和互動式環境的設計，把這些當成是實體空間和真實故事。後來便走向了優使性設計，藉由觀察人們如何使用東西來設計。同時我要說，能夠和具有卓越發展趨向的產品設計師共事，讓我獲益良多——他們建構了典範！最後，還要加上一種不受簡報侷限而思考的慾望，因為人們尋路的時候就是這麼想的。」

從某方面來說，平面設計就是尋路。不過幫助人們移動軀體（而不是像設計雜誌或網站，只是幫助他們活動眼睛和心智）有一個特別的地方，是必須了解他們的思考方式。吉姆‧戴維斯提到：「認知科學和其他相關領域的研究顯示，我們在腦子裡對應實體環境裡的各個地點，發展出『地方細胞』，然後逐漸把這些細胞建構成一幅心理地圖，從地點組成路線，最後再形成區域。我們建構的心理地圖，嚴格來說不是地理地圖，而是根據我們的需求，以值得注意的地點和路線為主軸。這是大腦海馬迴區的功能，據說倫敦黑色計程車的司機大腦裡這個區域特別發達。」

任何尋路系統的創造和實施，有一部分需要真實世界的檢驗。AIG 的易解倫敦計劃包含了這樣的部分。他們在倫敦辦公室附近掛了一張樣板招牌，寫上各類豐富資訊，在短短時間內就有人主動表示興趣，急欲使用這個系統，再評論它的功效。標誌是複雜而精密的組合，需要各種不同行業的技巧。「我們努力要創造一個環境，匯集許多不同來源的信息，」凡德利說。「我們的人包括都市和交通規劃師、研究人員、資訊設計師、平面設計師、數位發展人員，和圖形使用者介面（GUI）的專家。」

然而這些優雅的易解倫敦標誌可能已經太多餘了。有些手機安裝了衛星定位導航系統，將來可能只需要路名和建築物的號碼就夠了。汽車的衛星導航系統已經改變了駕駛人尋找目的地的方式；

大城市多半已經存在了幾百年，也沒有照規劃發展。就以結構幾乎非人所能理解的倫敦為例——如何著手為這個複雜糾結的城市創造一套系統。

汽車的衛星導航系統已經改變了駕駛人尋找目的地的方式；完全靠個人衛星定位系統——或許植入我們體內——尋路，仍是科幻小說裡才有的想像嗎？

1 Kevin Lynch, *The Image of the City*. The MIT Press, 1960.
2 www.aiglondon.com
3 www.legiblelondon.info
4 Jim Davies, "Which Way Christmas", introduction to "Legible London—Yellow Book", produced and published for Transport for London by Applied Information Group, 2007.

完全靠個人衛星定位系統（或許植入我們體內），尋路，仍是科幻小説裡才有的想像嗎？

延伸閱讀：**Edo Smitshuijzen, *Signage Design Manual*. Lars Müller Publishers, 2007.**

網頁設計
Web design

平面設計的未來是掌握在網頁設計師的手裡，印刷設計透出了一股濃濃的福馬林氣味。不過網頁設計如果要和印刷設計的光榮傳統媲美，必須趁網頁設計越來越受制於非設計師的時候下手。

右頁
設計案：Vitsœ網站
日期：2009年
客戶：Vitsœ
設計師：Airside

五十年來，Vitsœ創造及發展的家具，讓顧客可以購買數量較少、但品質較好的家具，擁有聰明又負責任的生活。這個網站以嚴謹又兼具娛樂性的方式，有條不紊地傳達出Vitsœ產品的風格和實用性。www.vitsoe.com

平面設計在二十世紀初被確立為一門公認的工藝，而網際網路的來臨，讓平面設計遭遇前所未有的重大挑戰。乍看之下，全球資訊網的設計似乎改變了設計的本質。不過真是這樣嗎？或許事實正好相反。或許是網路促使平面設計回歸它原初的價值觀。傳統的平面設計師抱持著古典派的觀點，把這門工藝視為中立的傳達系統，為內容而服務（設計師是一個沒有自我的人，為別人傳達訊息），對他們而言，網頁設計代表的是回歸基本原理。在網頁設計方面，基本教義就是一切：資訊和資訊取得的方式是最重要的考量。如果因此必須揚棄字體設計的傳統和每個平面設計的萬靈丹——那就這樣吧！

有效的網頁設計也代表設計師認知到，決定網站如何使用的是使用者，而非設計師。不過先別急！平面設計師是控制狂，任何人想嘲笑他們，只消點出他們對那種只有同業才看得出的圖文細節有一種集體性的執著。網際網路對設計師瘋狂的控制慾是一項劇烈的挑戰。差不多任何人都能製作網頁，再透過網路傳送給全球的閱聽人，隨著這種網頁的出現，設計師已經開始失去控制圖文傳播的能力。大多數的網頁可以被使用者更改，進一步縮減了設計師的控制權；不同的瀏覽器會更改網路圖文的外觀，而且顯示器的品質各有不同，網站自然沒有所謂的確定版本——就連字型大小也可以配合觀者而更改。

網際網路也給了客戶一種傳統媒體無法提供的便利性，也就是測試網站功能的能力，而且網站如果不符合要求，客戶也有能力變更。換句話説，網站沒有「完成」這回事；網站永遠處於建構發展中，光是這一點，就讓網頁設計的複雜性提高了一級，從前的設計師很少為這種

在網頁設計方面，基本教義就是一切：資訊和資訊取得的方式是最重要的考量。如果因此必須揚棄字體設計的傳統和每個平面設計的萬靈丹——那就這樣吧！

事傷腦筋。就從純實務的角度而言，舉個例子，因為客戶似乎總是不認同網站已經完成，網頁設計自然很難向客戶報帳。安迪・卡麥隆（Andy Cameron）原本服務於一個倡導互動式設計的團體 Antirom[1]，現在當上了 Interactive Fabrica and Benetton Online[2] 的創意總監。他一語道破網頁設計最核心的難題：「最好的網頁設計是極簡設計，最好是看不出來。重要的是內容，網頁設計唯一的功能，是以最快速、最簡潔的方式，盡可能讓訪客取得最多資訊。這裡有一個經驗法則，外觀越醜的網站設計得越好，想想 YouTube 和 Amazon。如果網頁的圖文美侖美奐，設計恐怕是搞砸了。」

　　網頁設計最強調功能性，迫使設計師回歸設計的基本原則：網頁設計師在乎的不是創造被動式的單向傳播；他們設計的是使用者經驗。因此設計師必須擴大涉獵的領域，發現新的思考方式和新技巧（其中最重要的是編碼〔coding〕）。

　　蓋瑞・德克森（Gerry Derksen）教授任職於南卡羅萊納州的溫索普大學，是視覺傳播設計與數位資訊設計課程[3]的副教授。他認為網頁設計師必須懂得編碼：「我主張設計師要自己學習如何把網站編碼，但我也知道什麼時候需要請專家幫忙。至少在理論上，必須了解科技有多少可能性，因為網頁設計師是在電腦和網路相關限制的固定脈絡下工作。」

　　他也敦促設計師要跟上科技發展：「新的語言、網頁標準、瀏覽器功能，隨著互動性的提升而變得更加複雜，設計師應該把這一點放在心上。網路科技的重點在於效率和規模經濟，只要了解這一點，應該能驅使設計師跟上科技的變化，確保使用者在接收他們傳達的資訊時，可以獲得最美好的經驗。」

　　安迪・卡麥隆認為編碼的知識也同樣重要：「重點是一個媒材作為設計流程的一部分，我們對它要有基本的經驗和基本的尊重。重點是思想和行為之間直接、本能的關係。曾有許多創意設計案企圖把藝術家和程式設計師湊在一起，結果通常是一敗塗地。為什麼？因為藝術家根本不懂，藝術家對這種媒材沒有感覺。藝術家沒辦法操弄數碼（code）、靠互動性來畫草圖、慢慢摸索了解這種媒材、測試它的侷限和可能性。如果沒辦法操弄一種媒材，自然很難加以干預。把互動式藝術或設計當成像雕塑或繪畫之類的可塑性媒材來談論，似乎有些奇怪，但從某方面來說，它是一種可塑性媒材——是手工製作。如

只要經歷過去二十年的人，都見識過科技如何以人類前所未見的規模變遷。對這股熱爆燃感受最強烈的，莫過於網頁設計師。

右圖

設計案：Monocle 網站

日期：2009 年

客戶：Monocle

設計師：理查・史賓塞・波威爾（Richard Spencer Powell）

創意總監：肯・梁（Ken Leung）

藝術指導：唐・希爾（Dan Hill）

有太多的雜誌網站是印刷品衍生出來的蒼白版。Monocle 網站則不同。它充滿了多媒體內容，並提供各種豐富的功能，還能增加印刷出版品的銷售量。www.monocle.com

右頁

設計案：馬辛・契斯柯夫（Maxim Zhestkov）的網站

日期：2009 年

設計師：馬辛・契斯柯夫

動態設計師馬辛・契斯柯夫簡樸的網站。契斯柯夫在俄羅斯的烏梁諾夫斯克開業，自稱沉溺於「當代藝術、插畫、設計、雕塑和電腦合成圖文。」www.zhestkov.com

果真的必須聘請一位編碼專家，最好把他／她視為創意領導者，嚴肅看待他／她的構思、品味和意見。他們對互動設計恐怕比你更瞭解。」

然而即便設計師早已精通編碼技術和理論，仍然有優使性這種棘手問題。優使性專家已經入侵網際網路，他們的觀點很有分量，有些人已經累積了相當的影響力，例如雅各・尼爾森（Jacob Nielson）[4]。對許多設計師來說，在功能性的設計上，優使性專家幫了不少忙，但也有人覺得他們阻礙進步，跟不上網路的時代精神。

優使性理論運用在許多網站的建構和管理上。然而很多網頁設計師還是認為，優使性思考不屬於他們日常工作的實務。「其中一部分要歸咎於，」蓋瑞・德克森說，「設計師用的是預裝好的工具，電子商務、部落格、wiki 伺服器等等，他們逕自認為這些工具已然經過測試，或是每個工具的功能都一樣。要是加上把這些工具『更換程式外觀』（skin）的客製化特徵或設計，可能對優使性有影響。以前可能行得通的，但到了第一次實施的時候，就不再具有相同的設計考量。當新的工具發展出來，或是當工具變得更容易客製化，設計師已經做好準備，要承擔起實施優使性理論的責任。基於傳統上『使用者中心』的取向，設計師自然很適合和末端使用者合作。此外，優使性鼓吹利用一種反覆式流程，可以改善設計，同時糾正我們對使用者的各種假設，讓設計師又多了一樣技巧。」

安迪・卡麥隆對優使性理論採取偏向懷疑論的角度。照他的看法，優使性思考經常跟不上科技的變遷和使用者的期待：「像尼爾森這樣的人之所以有趣，是他們好像非常嚴謹——討論的口氣可以變得多麼虔誠。尼爾森極力反對在網際網路上貼照片。說到這兒，這個想法在 1995 年或

對許多設計師來說，在功能性的設計上，優使性專家幫了不少忙，但也有人覺得他們阻礙進步，跟不上網路的時代精神。

許還有道理，當時能找到的最佳連線是數據機。不過到了今天，未免說不過去。YouTube 一天有上億人次下載／觀看，居然還有人告訴我們說圖文對網路不好！我十一歲大的孩子以為網際網路是一種電視——一種錄影帶傳送機制。原來優使性也不過如此。這種理論有趣得很，完全不考慮變遷的環境：頻寬、圖文的力量、文化發展，以為優使性是獨立於歷史之外，永恆、固定，和宗教信仰沒兩樣。」

網頁設計師理想的心理構造是什麼？安迪‧卡麥隆認為答案再清楚不過了：網頁設計師「不覺得網路是由頁面所構成。他們不會希望是在設計一本書或雜誌。我知道有的設計師很懷念印刷品的字體有許多選項，痛恨網路提供的選擇少得多。我本身從來不覺得缺少五千種字體。這個世界真的需要十五到二十種以上的字體嗎？」

在卡麥隆看來，網頁設計師正在進駐一個新領域。不過他仍然設想傳統平面設計技巧能占有一席之地。「資訊設計、字體設計、易讀性等等的原理，仍然派得上用場，」他提到。「不過是以不同的方式應用在不同的脈絡。網路是一個新媒體，我認為平面設計師只要能適應它的侷限和機會，在網頁設計上仍然大有可為。」

蓋瑞‧德克森也看出了傳統設計和字體設計技巧所能扮演的角色：「用最廣義的解釋，網頁設計師仍然掌控了可讀性、易讀性和其他字體設計的功能。因為麥金塔電腦和個人電腦能提供的標準字型數量有限，設計師只能受限於較長的內文所採取的樣式。自從有了 CSS 語法（Cascading Style Sheets，CSS code），我們更能夠控制字體的間距和樣式，不過字體和其他的設計課題都不是固定不變的。例如，如果使用者的視力受損，仍然可以在瀏覽器上更改字型的大小，這樣會改變頁面的排版，不過可以讓更多閱聽人容易閱讀。例如，顯示在影像或錄影帶裡的文字，可以設計成任何想像得到的樣式，也更能反映出字體設計特有的課題。對網頁設計師而言，更大的議題是人們如何從電腦螢幕上閱讀（生理問題），以及他們如何從非線性的來源把資訊拼湊起來（知識問題）。我想必要要增加字體技巧，同時放棄某些控制權。」

儘管德克森設想傳統的平面設計技巧仍然在網頁設計上占有一席之地，他同時也看出設計師必須掌握更廣泛的技巧：「網頁設計師必須做第三維和第四維的視覺思考。網頁設計師也必須規劃／組織以視覺方式重現的資訊，也就是現在所謂的『資訊設計』。如果設計師學會這些專業知識，我們將把網路昇華為新的經驗，登上各式

網頁設計不僅是平面設計的未來，也是平面設計的真相。

各樣的平台。」

　　「各式各樣的平台」，聽起來是閒話一句，似乎是現在的網頁設計實務揮之不去的夢魘。即使網頁設計師成了熟練的多維空間思考者，未來要面臨的最大問題，是科技變化的步調不斷加速。只要經歷過去二十年的人，都見識過科技如何以人類前所未見的規模變遷。對這股熱爆燃感受最強烈的，莫過於網頁設計師。精通網頁設計只是個開始。像蓋瑞‧德克森說的：「我們已經看到網路資訊顯示在各種不同的格式上，例如電話、PDA 和汽車。我猜想以後還會出現更多不同類型的裝置，將專門針對某一種任務或使用的情境。在網路上傳遞的資訊，可能和我們在展示亭或提款機看到的比較像，不過可以隨身攜帶。更重要的是，未來數位媒體設計師的工作，就是把顯示在這些裝置上的資料做視覺重現或操弄。我們在溫索普大學的課程叫作『互動式媒體設計』，就是基於這個原因。相信我們的文化以後還會產生其他的人類電子互動裝置，需要互動性和內容方面的新設計。」

　　2008 年，我在一場互動性的研討會擔任主持人，活動為期一天，主辦者是我的朋友麥爾康‧蓋瑞特[5]，請到各式各樣研究互動性的專家來簡短說明他們的研究，其中也包括安迪‧卡麥隆。現場展現的高度知性活力令我詫異，不難感覺到他們正跳過種種障礙，開拓新的領域；同時對於設計師的角色，將會有新的、更廣泛的定義。傳統的平面設計界實在難以展現這樣的心靈火花。設計的特徵被重新定義，正是這種感覺，讓筆者對這個條目一開始提出的概念感到樂觀——網頁設計不僅是平面設計的未來，也是平面設計的真相。

延伸閱讀：**www.fivesimplesteps.co.uk**

1 Antirom 設計團體 1994 年在倫敦成立，目的是抗議把「構想拙劣的點擊式 3D 介面」移植到轉化後的舊內容上（錄影帶、文字、影像、聲音），再重新包裝成多媒體。www.antirom.com
2 www.fabrica.it and www.benetton.com
3 www.winthrop.edu/informationdesign/infd.pdf
4 www.useit.com
5 www.dynamolondon.org

設計寫作
Writing about design

平面設計師應該是處理影像。然而今天,由於高品質的設計書越來越多,雜誌的寫作水準提升,再加上部落格革命,這種種因素推波助瀾,使得設計寫作和批判性思考引發普遍的興趣。不過這會讓我們變成更好的設計師嗎?

設計師常說他們不懂得寫作。然而許多設計師無論在工作或日常生活的談話中,都對語言的使用有板有眼。很多設計師嫻熟於敏銳的用語和精簡的表達,多半不如自己想像的這麼拙於言詞。「設計師不懂得寫作」這種詆毀是哪裡冒出來的?就像「設計師不讀書」的老話,根本是胡說八道。

但不幸的是,設計師和文字不相容的說法,主要是來自設計師。他們相信自己做什麼都得靠視覺,生怕一旦展現語言的技巧,等於是背叛他們的設計技術。然而不管是哪一位兼具影響力與地位的聰明設計師,他們的過人之處在哪裡?他們都具備語言技巧,而且不怕展現出來。

這不是說設計師對語言很陌生。語言是他們設計工作的素材,他們大多每天都要「處理」。讀設計的學生一律要寫論文才能拿到學位。設計師提筆論設計的傳統由來已久,並非一定是思考性的從業人員,才能有這樣的清晰筆調和卓越洞見:威廉・莫里斯、保羅・蘭德、密爾頓・葛拉瑟、肯恩・嘉蘭、潔西卡・赫爾方德和麥克・貝魯特,都是這一類為數不多、但影響力不小的人。

然而,卻有什麼正在蠢蠢欲動:設計師寫設計文章和設計師讀設計著作,現在已經不足為怪,再也不是設計學校和學術界的專利。這一股對文字突如其來的興趣,有一部分是因為過去二十年來設計書籍的出版量暴增(出版商會告訴你,購書者要的不再是純屬美觀的頁面;他們要求評論、分析和批評)。不過更大的推動力或許是來自近幾年充斥虛擬空間、發展過剩的設計部落格(見部落格〔Blogs〕,36 頁)。在部落格的推波助瀾之下,人們對設計寫作的興趣激增——無論是寫是讀。這些部落格的訪客數量驚人,遠超過任何印刷雜誌可以指望的數字[1]。

這股暴增的興趣帶動了一些專攻設計批評的研究所課程。長駐美國的英國作家艾麗絲・特慕羅,是紐約視覺設計學校設計批評碩士班的主任。線上的入學簡章描述這堂課是「為期兩年的創新課程,訓練學生研究、分析和評價設計,以及設計的社會與環境意涵。」[2]特慕羅連忙強調,她的課程不只是教設計寫作。她說:「我們所謂的批評是非常廣義的,包括許多類型的媒體在內,而且我們選擇的師資非常多樣化,正反映出這個取向。舉個例子,除了學習以傳統的格式寫設計批評,例如論文、散文和貼文,學生也會學習如何製作廣播紀錄片、舉辦展覽、會議、製作教學大綱、部落格、雜誌和網站。我們用這個方式,希望研究生畢業後能進入出版業、

> 不管是哪一位兼具影響力與地位的聰明設計師,他們的過人之處在哪裡?他們都具備語言技巧,而且不怕展現出來。

博物館管理、設計管理和活動製作，以及設計新聞和批評。」

特慕羅創辦設計批評的碩士班，目的是「提供學生他們所需要的知識素養，好對他們周遭經過設計的物件、影像和經驗，做出具有思考性和和歷史學養的分析。我們一年訓練十二名研究生，希望能提高設計批評和整體寫作的水平，同時我們運用主流的管道，不僅是設計的專業刊物，希望確保設計批評能找到除了設計界以外的讀者群、觀眾和聽眾。

希望畢業生讀完了特慕羅的課程（和其他開辦的課程），能夠讓設計界更加豐富，並增強設計界目前缺乏的知識力。但設計批評和閱讀設計批評，如何強化設計師的競爭力？特慕羅認為，「設計師有了寫作能力，不管參與什麼案子，都有更大的主導權。」

這無疑是設計師希望加強語言能力的主要動機。不過特慕羅看到更多好處：「我認為，批評必須要真的具有可看性，而且，舉例來說，要當得起設計批評之名，而非『設計新聞』，除了評價和闡釋以外，還要能透過一件設計品，對社會做出廣泛許多、而且可能是出於政治或理論的觀察。我認為設計批評家不只要在設計界扮演重要角色，更要在設計界之外扮演社會良心和公共煽動者。討論奧運標誌、耐吉球鞋、臉書的最新功能，或是防止遊民在上面睡覺的公園長椅有什麼意涵，這時候設計批評家發言的對象是設計師，但也包括製造商、消費者、政府和整個社會。」

要得到輿論形成者的尊敬，必須透過批判性寫作，討論展現自我意識及更廣泛的文化意識的當代設計。因此，我們需要的作家，要能超越設計這一行的專業課題。

但凡事都有負面。仍然有為數不少的設計師，把批判性寫作視為反設計。這群人唯一想要的批評寫作，是公關的吹噓，和相互勾結、各取所需的策略。而要求客戶和決策者要尊重和敬仰設計的，同樣也是這些人。然而只要設計寫作迎合這種需求（直到不久之前，設計寫作幾乎專寫這種東西），設計將繼續在媒體界的側翼做一個微不足道的裝飾品。諷刺的是，要得到輿論形成者的尊敬，必須透過批判性寫作，討論展現自我意識及更廣泛的文化意識的當代設計。因此，我們需要的作家，要能超越設計這一行的專業課題（儘管這些課題很重要），又能夠翻譯設計師那些常常屬於非語言的推理（用來詮釋設計師自己的得意傑作）。有誰比平面設計師更適合做這件事？

延伸閱讀：**www.aiga.org/content.cfm/content.cfm/writing-awards**

上頁

設計案：《Open Manifesto》第一期
日期：2004 年
客戶：自發性設計案
設計師／編輯：凱文 · 芬恩（Kevin Finn）

《Open Manifesto》系列書籍（至今出版了四冊）的封面與跨頁，由凱文 · 芬恩擔任設計師與主編。在澳洲開業的芬恩描述《Open Manifesto》是一部「平等主義的出版品」，「包含學生、學者、從業人員及來自不同領域的各個思想家的意見。重點在於分享觀點與理念，而非展示作品的樣本。」www.openmanifesto.net

1 Design Observer 網站（筆者也是撰稿人之一）剛剛度過五週年紀念。共累積了四千萬的訪客。

2 http://designcriticism.sav.edu/

撰寫企劃書
Writing proposals

在設計界的競爭場域，設計師不寫企劃書，很難爭取到設計案。如果不能把企劃書寫得清楚明白，很容易錯失機會。企劃書有沒有一種正確寫法？

我曾經撰寫和主編過七本書（本書將是我的第八本），也經常為部落格和雜誌寫文章。我在學校主修英文，但很少拿高分；不是因為我沒努力，而是因為明明該唸哈代（Thomas Hardy）和海明威的時候，我卻跑去讀威廉・布洛斯（William Burroughs）和尚・惹內（Jean Genet）。我沒學到如何寫作，卻學會如何閱讀。而且我對寫作如果還有一知半解，也都是拜閱讀所賜。然而我幾乎沒寫過半個字，後來是因為工作室要競標設計案，我才提筆寫企劃書。

我很快就發現，如果要比稿得標，我必須學會寫出動人又好讀的企劃書，經年累月下來，我累積了一點功力，可以寫出簡明清晰的文章。同時我也發現，除非寫得簡明清晰，否則誰也不會看。如果沒人看，我們就爭取不到案子。

即使是最小的案子，客戶也常常要求設計師呈交書面的企劃書。不管案子是大是小，我個人樂此不疲。企劃書經常會讓潛藏的問題浮上檯面，讓我們及早處理這些和其他棘手的問題。除此之外，有幾種客戶覺得，審查企劃書要比看創意作品更自在（雖然也有人幾乎連企劃書的第一段都懶得看）。

不過無償比稿的創意作品會洩露我們最重要的資產──創意（見比稿〔Pitching〕，243頁），企劃書不失為規避之道。雖然很多設計師說得也對，就算寫企劃書，也會洩漏我們的主要資產。

如果要寫企劃書，必須寫得好讀而動人。一般來說，企劃書是回應客戶提出的簡報，應該包含其中要求的每個項目：創意、技術、策略、交件日期，和成本計算的資訊。根據案子複雜的程度，企劃書必須回應的問題也越來越多。例如網頁企劃書往往必須對簡報做出鉅細靡遺、包羅萬象的回應。以下是我撰寫企劃書的十大黃金規則：

1. 無論是印刷或以電子檔案傳送，務必要讓這份文件精彩、易讀、好用。許多設計工作室有自創的企劃書專用體例。我比較喜歡根據企劃書的風格和精神來設計這份文件，藉此點出我建議的視覺風格。

2. 務必要讓客戶第一個先看到他們的商標，而且商標一定要比你們的商標大[1]。

3. 提供一份目錄。大部分的客戶喜歡直接翻到標示「成本」那一頁，所以要讓他們很容易找到。

4. 首先要簡短說明你的用意──而且要簡單扼要。把你的用意

NHS

NHS Graduate Schemes tender
a response from Intro 27/01/03

告訴讀者，往往可以引導他們做出你設定的結論。

5. 複述簡報。為什麼？客戶當然知道簡報吧？沒錯，但閱讀和評估企劃書的可能是其他對案子不熟悉的人。

6. 句子要寫得簡短清晰。說話的方式一定可以再精簡一點。一定可以。

7. 要寫白話文——避免用行話。即便你的客戶會說行話，不表示你非得這麼寫。

8. 如果你的企劃書是針對客戶的書面簡報所做的回應，一定要按照簡報的順序回應。

9. 務必要清楚顯示你的聯絡資料。曾經有人請我代表客戶審查幾份企劃書，這六份企劃書中有兩位作者沒有在文件上提供聯絡資料。這些企劃書一律是做成 PDF 檔，以電子郵件附件的方式寄來，雖然電子郵件上有聯絡資料，但要列印傳閱的可不是電子郵件，而是 PDF 檔。

10. 最後一定要做個結論。結論必須簡短（不超過一百個字），而且應該是這份企劃書的簡短綱要，一眼就能看清楚。讓沒空看完整份文件的人可以一次解決；此外，當然有很多讀者會直接翻到最後一頁。不管任何企劃書，最好加上一行版權聲明。欣然一句「感謝您」多半不會出錯——企劃書是兩個人類之間的溝通；適用一般的規則。

延伸閱讀：**www.creativepublic.com/write_winning_proposal.php**

左頁
設計案：企劃書封面
日期：2003 年
設計師：Intro
受英國國家衛生署之邀，參加一次公開投標的 64 頁企劃書。這份文件的封面是平版印刷，內文頁面是數位印刷。依照官方的投標流程，這份企劃書的製作並呈交了四分複本。後來成功得標。

1 有位管理顧問曾經告訴我，不只一位客戶（多數是大企業）對她說過，他們很受不了報告和文件總是貼上顧問公司的商標。設計師如果反其道而行，把客戶的商標擺在正中央，就可以在企劃書裡創造出一種所有權移轉的感覺。這不是設計師的文件；而是屬於客戶所有。

x 字體高度／大寫高度
x-height/cap height

x 字體高度／大寫高度

x-height/cap height

一種字型的 x 字體高度和大寫高度之間的關係，是決定易讀性、可讀性和字體視覺外觀的重要因素之一。這種關係和其他東西一樣，也會受到時尚和潮流的影響：x 字體高度大，就表示現代，x 字體高度小，就顯得過時。

在技術上，無論任何字母，x 字體高度是一個小寫字母從基線到肩線的高度。當然，這一定是一個沒有上緣或下緣的小寫字母，例如 x。有下緣的小寫字母（g、q、p、y）會伸到基線以下，有上緣的小寫字母（b、d、l、k）會凸出到 x 字體肩線高度以上。

一個字母的大寫高度，是大寫字母[1]向上超出基線的距離。通常指的是像 M 或 T 這種平頂字母，而不是像 O 和 S 這種弧頂字母，基於視覺的理由，後者的弧頂可能不會恰好座落在大寫高度線上。

在大多數的字體中，小寫字母的上緣高度會略略超出大寫高度。x 字體高度和大寫高度的比例，是決定一種字體的外觀最關鍵的因素之一。x 字體高度比例大的字體通常顯得緊湊，而且非常易讀，文字的字型很好看。x 字體高度（相較於大寫高度）小的字體，多半比較華麗而優雅，適合以展示為主。

1 大寫字母被稱為 upper-case letters，是因為在金屬活字的時代，這些字母收納在排字機上方的盒子裡。

延伸閱讀：http://typeindex.org/tutorial_anatomy.php

年輕設計師
Young designers

攻讀設計的學生不只人數增加──他們作品的水準也提升了。畢業生的程度甚至比十年前好得多。但他們會不會期待太高？學校是否製造了太多將來一定會對工作感到失望的設計師？

一個奇特的現象正在全球各地發生。學設計的人越來越多。即使再看第二眼，數字還是高得令人咋舌[1]。不過還有一件事更教人跌破眼鏡：無論是在校生或畢業生，作品的水準都高得嚇死人。

十年前（也許甚至是五年前）我不可能說這種話。不過現在學生交出的作品，足以令許多專業人士汗顏。主要原因在於教學；改進後的教學內容已不可同日而語。近年來理論性的論述橫掃設計界，新一代的教師有許多受到理論的激進化，提供學生一套開明的課程，反映出設計上的各種可能──不光是聚焦在設計的實務世界需求什麼。另外一個重要因素是書籍、雜誌和部落格的數量增加，演說和展覽就更別提了，這種種因素加起來，孕育出十年前幾乎不存在的設計文化。

有人說市場過度氾濫：我們經常聽說現在設計師生產過剩。我倒不持這種看法。我認為畢業生的機會多的是，還有，凡是受過良好設計教育的人，可以在生活中扮演許多角色，不只是平面設計師而已。光是精通出版工具和網路設計，就保證能帶來無數機會。再者，透過包羅萬象的設計教育，畢業生學到了優越的知識，可以投入許多領域。但我擔心的是另一個問題：如何防止這種創意才華惡化。當平面設計變得越來越刻意、越來越在雞毛蒜皮的商業問題上刁鑽，就越來越沒有機會把設計運用得很有表現性、冒險性和意義。

這不是説每個設計師都有志於追求表現性、冒險性和意義；許多設計師很享受解決問題的知性搏鬥，也有人想專攻使用者中心（user-centered）的應用設計。不過問題是受過開明式教育以後，畢業生一心想遇到開明的客戶和雇主；一旦這種可能性消失，不免幻滅和覺悟。

對許多畢業生來説，要做自己喜歡的工作，除非是自立門戶，不然就得漫長而艱苦地尋找適合的工作。而且也必須掌握眼前出現的每一個機會。以下是我送給社會新鮮人的五大黃金規則：

1. 把你提案的資料整理得井井有條，絕對不要以為全都整理好了。做好經常更新的準備，每次要對別人提案時，要重新思考一遍。

2. 當你找到一份工作或實習的機會，要抱著設計沒有所謂爛工作的想法——只有面對工作時的爛態度。

3. 設計越來越傾向於團隊活動；要是你沒辦法成為團隊的一份子，那就注定要吃苦頭。人際關係的技巧比設計技巧還重要——事實上，仔細想想，設計技巧就是人際關係的技巧。

4. 盡可能多學幾種專門技術，不過千萬記住：創造設計的是頭腦，不是軟體（雖然軟體可以讓我們把腦子裡的想像做出來）。

5. 千萬不要迷失，忘了自己想做什麼樣的工作。

1 在美國，全國藝術與設計學院協會（National Association of Schools of Art and Design）認可大約兩百五十所提供藝術與設計課程的中學後機構。www.bls/gov/oco/ocos090.htm

延伸閱讀：《如何成為頂尖設計師》（*How to Be a Graphic Designer, Without Losing your Soul*），積木，**2006**

時代精神
Zeitgeist

— —

Zzzzz

—

— —

— —

— —

時代精神
Zeitgeist

時代精神出現在設計裡，就像它會出現在流行音樂和電影中。當我們和時代精神脫節，通常是因為對現代世界失去了興趣。這不等於說我們必須盲目地附和，但必須看得出時代精神是什麼。

　　一般人會以為設計師跟得上時代精神。設計師天生懂得捕捉當下，這話誠然不假。這是設計師具備的文化天線，有了這一部分的精神裝備，設計師才能勝任愉快；就像會計師的數學能力特別好，設計師通常會緊抓時代精神不放。

　　仔細想想，如果不知道一般人的思考方式，也不知道他們在想什麼，又怎麼能幫忙客戶和人們溝通？你可以回答說，沒有人知道別人在想什麼。不過社會有些主流的情感和行為潮流，設計師往往有能力解讀這些文化浪潮。

　　設計有它自己的時代精神。或許可以定義為設計界內部的主要精神——可能是風格上的，可能是概念上的，可能兩者兼備。大多數的設計師會憑本能消化吸收，然後反映在作品裡。我一向震懾於潮流、時尚和傳統如何被鑲嵌在設計中，而其他的潮流、時尚和傳統又如何被驅逐。這是一個隱而不顯的過程。沒有任何人安排，沒有人監督，似乎就這麼發生了。每個世代都有自己的時代精神，然後像接力賽的傳接棒，交接給下一個世代。然而每一次換手，傳接棒都會改變。不過設計師萬一和時代脫了節呢？如果完全感覺不到時代精神，還當不當得了設計師？時代精神是個神祕的玩意兒。我們可能感覺不到它的存在，但設計師如果不了解時代精神，不是跟不上時代，就是領先時代。有人認為這兩種人都能當設計師：跟不上時代精神，可以脫離它的影響，不受它的侷限所阻礙；領先時代，就成為

開路先鋒，可以自由創新。事實上，對時代精神唯一真正的褻瀆，是對它不知不覺。我們不必沉溺其中，但必得有所察覺。

延 伸 閱 讀：Rick Poynor, *Designing Pornotopia*. Princeton Architectural Press, 2006.

Zzzzz

一排 z 是很高明的圖文速記法，只要是看過漫畫或卡通的任何人，保證一看就懂。不過一本平面設計的書，寫一排 z 幹什麼？平面設計師從來不睡覺，因為他們忙得沒工夫闔眼。

深夜裡，一家小型的平面設計工作室。吃剩的外帶食物正在乾涸凝結。一堆堆亂七八糟的書，有的打開，有的闔上。一綑綑的文件。一堆高高疊起、搖搖欲墜的雷射唱片。一台插著非標準耳機的 iPod。一本叫作《Flash 入門》的書，一張張便利貼把書頁貼成了花彩。牆上釘著一張張文件，每一張翻來覆去地重覆同樣的圖文標記，一個無聲的風扇每分鐘把文件像西藏經幡旗似的飄然吹起兩次。旁邊的書架上放滿了書和文件箱；文件箱上有裝飾性字體，註明裡面的內容物：軟體、房租、參考資料、字型、租約、教學──第二年學程。地上有一雙跑鞋，不是新的，但是散發著一股如假包換的時尚氣息。我們看到電腦設備。其中有些舊了，嵌在辦公桌底下。我們看到地板上蜿蜒而過的電纜線，明目張膽地違反衛生與安全條例。我們看到海報收納筒、一張切割墊、一輛腳踏車。

這裡共有三個工作站。其中兩個工作站空著。一個有人使用。時鐘顯示凌晨三點四十五分。窗戶開著。遠處的燈光閃爍著。這是一棟倉庫型建築的四樓或五樓。

我們看到的這個人是喬。他父母都是平面設計師，非常景仰約瑟夫‧穆勒-布洛克曼。喬在加班。他正在設計網站。有些他等著要用的文字，一直到晚上六點才送來，照片又晚了一個小時。要是換成其他行業，早就通知客戶來不及交貨。不過這是平面設計，喬通宵加班，把浪費掉的時間補回來。他不是沒想過叫客戶識相地走開，只是他早就對這個案子躍躍欲試。網站大部分都設計好了，正在為首頁傷腦筋，這時他突然想到，小睡半小時或許能恢復精神。

如果這是漫畫書的一格畫面（喬是克里斯‧衛爾〔Chris Ware〕的書迷），我們或許會窺見一連串 z 在喬的頭上徘徊。用 Akzidenz Grotesk 字體，那還用說。

延伸閱讀：Chip Kid, *The Learners: A Novel*. Scribner, 2008.

致謝詞

本書的催生多虧了許多人幫忙：麥克 · 貝魯特見解敏銳的前言；保羅 · 戴維斯尖酸刻薄的繪圖；東尼 · 布魯克（Tony Brook）、馬森 · 威爾斯（Mason Wells）和傑森 · 澤倫提斯閱讀文稿，並提出中肯的評語；馬克 · 布萊默爾對畫面提出許多建議；還有經常委託我為他們的出版品寫稿的幾位編輯——琳達 · 雷夫 - 奈特（Linda Relph-Knight，*Design Week*）、派屈克 · 伯格因（*Creative Review*）、艾提安 · 赫維（Étienne Hervy，*Étapes*）與約翰 · 華特爾斯（Jonh Walters，*Eye*）；潔西卡 · 赫爾方德、威廉 · 德倫提爾（William Drenttel）與麥克 · 貝魯特（Design Observer 網站）；許多人士讓我引用他們的文字，並容許我竊取他們的知識——書中的吉光片羽，都要歸功於他們。同時也衷心感謝熱心及慷慨提供畫面的數十位人士。

對於勞倫斯 · 金恩（Lawrence King）在本書寫作期間的耐心和無盡的支持，我向他致上最誠摯的感激。特別要感謝我的編輯唐諾 · 汀威迪（Donald Dinwiddie）由衷的寬容和有效的建言。同時也要感謝喬 · 萊特福（Jo Lightfoot）、費莉西提 · 奧德利（Felicity Awdry）和 Lawrence King 出版社的團隊。

對於丹恩 · 西蒙斯（Dan Simmons）、伊安 · 麥克拉夫林（Ian McLaughlin）和湯姆 · 布朗寧（Tom Browning）提供 InDesign 的專業技術、熱門音樂的小建言和比斯吉，致上高度敬意。

最後要深深感謝琳達、艾德、愛麗絲、莫爾、洛伊、弗瑞德與芙羅拉，特別是賈西，本書寫作期間，他多半在乖乖睡覺。

MA0019

設計師求生實用指南

作　者	艾德里安‧蕭納希（Adrian Shaughnessy）
譯　者	楊惠君
美術設計	羅心梅
總 編 輯	郭寶秀
責任編輯	巫維珍
協力編輯	劉綺文

發 行 人　涂玉雲
出　版　馬可孛羅文化
　　　　104 台北市民生東路 2 段 141 號 5 樓
　　　　電話：02-25007696
發　行　英屬蓋曼群島商家庭傳媒股份有限公司城邦分公司
　　　　台北市中山區民生東路二段 141 號 2 樓
　　　　客服服務專線：(886)2-25007718；25007719
　　　　24 小時傳真專線：(886)2-25001990；25001991
　　　　服務時間：週一至週五 9:00～12:00；13:00～17:00
　　　　劃撥帳號：19863813　戶名：書虫股份有限公司
　　　　讀者服務信箱：service@readingclub.com.tw
香港發行所　城邦（香港）出版集團有限公司
　　　　香港灣仔駱克道 193 號東超商業中心 1 樓
　　　　電話：(852) 25086231　傳真：(852) 25789337
　　　　E-mail：hkcite@biznetvigator.com
馬新發行所　城邦（馬新）出版集團
　　　　Cite (M) Sdn. Bhd.(458372U)
　　　　11 Jalan 30D/146, Desa Tasik, Sungai Besi,
　　　　57000 Kuala Lumpur, Malaysia
　　　　電話：(603) 90563833　傳真：(603) 90562833
輸出印刷　前進彩藝有限公司
初版一刷　2011 年 2 月
定　價　880 元（如有缺頁或破損請寄回更換）

國家圖書館出版品預行編目資料

設計師求生實用指南／Adrian Shaughnessy 著；
呂奕欣譯 . ──初版 . ──臺北市：馬可孛羅文化
出版：家庭傳媒城邦分公司發行 , 2011.02
面；　公分 . ──（Act：MA0019）
譯自：Graphic design: a user's manual
ISBN 978-986-120-551-9（平裝）

1. 平面設計　2. 商業美術

964　　　　　　　　　　　　　99026567